SUNRISE引以為傲的機器人經典動畫
勇者系列紀念設計集DX

Brave Fighter Series Design Works **DX**

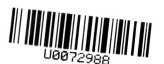

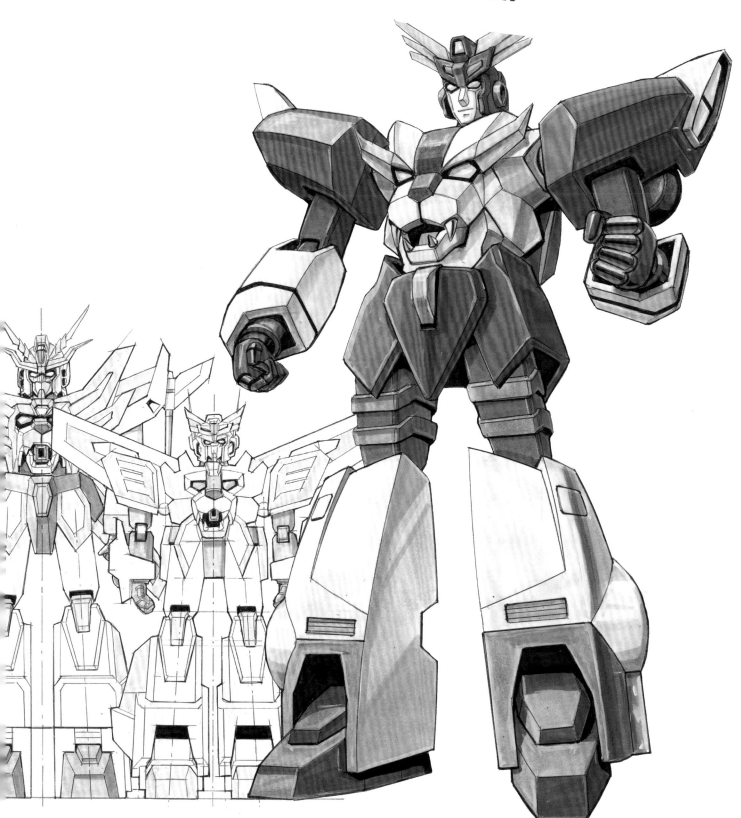

何謂勇者系列？

這是以1990年2月3日首播的電視動畫《勇者艾克斯凱撒》為開端的機器人動畫系列。由動畫製作公司SUNRISE和玩具廠商TAKARA（現為TAKARATOMY）合作企劃，於名古屋電視台（現為メ〜テレ）系列頻道播出長達8年，後來也陸續推出OVA系列，並進軍電玩等媒體平台。故事主軸為擁有勇者稱號、具備心靈的機器人，與少年們展開心靈交流，並且和邪惡機器人交戰的痛快機器人動作劇集，製作時更為各個作品制訂專屬的主題。即使自動畫首播起算已有30多年之久，至今也在各式各樣的媒體上有著後續發展，可說是永無止盡。這些歷經歲月考驗也不見魅力褪色的勇者，究竟是如何創造出來的呢？在勇者機器人從著手設計到正式完稿的過程中，源自玩具產品觀點的設計，以及考量動畫演出的角色個性設計，這兩者都是絕對不可或缺的要素，因此本書收錄各勇者從設計到正式完稿過程中所繪製的諸多畫稿，希望能讓各位讀者從設計的觀點出發，感受各勇者是在何等經緯下創造出來。

放映期間

1990年2月3日
～1991年1月26日（共48集）

每週六17：30～18：00

※自第34集起，播映時段調整為17：00～17：30

STORY

時值西元2001年，正當就讀小學三年級的星川浩太遭到神祕機器人攻擊時，爺爺的汽車竟然幻形成了機器人。這名救了浩太的機器人來自宇宙警察凱撒隊，而且還是擔任隊長的艾克斯凱撒，其任務是逮捕這三百年來在諸多星球上為非作歹的宇宙海盜惡鬼。後來極限小隊、高速兄弟等夥伴也陸續趕來和艾克斯凱撒會合。凱撒隊平時會變形成交通工具的模樣，融入地球人的世界，接獲惡鬼現身的消息時就會立刻出動。不過他們不熟悉地球的生活，有時也會遇到一些意外狀況。所幸浩太與他們建立堅定的友情，更約定會協助凱撒隊的行動，但這是只屬於浩太與凱撒隊之間的祕密。隨著惡鬼為了追求真正祕寶而瘋狂地奪取地球上的各種金銀財寶，雙方的交戰也日益激烈，這亦令艾克斯凱撒獲得強化威力的機會。在進行最後決戰過程中，終於揭曉了真正祕寶為何，那究竟會是什麼呢！？

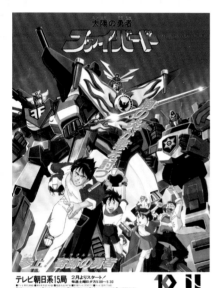

播映期間

1991年2月2日
～1992年2月1日（共48集）

※每週六17：00～17：30

STORY

時值西元2010年，宇宙警備隊隊長附身到了天野和平科學研究所開發中的人造機器人身上，其名為戰鳥！研究所負責人天野博士替他取了「火鳥勇太郎」作為地球人身分的姓名。後來同樣身為宇宙警備隊成員的五行小隊、先鋒小隊也前來會合。在天野博士之孫天野健太為首的諸多人們協助下，宇宙警備隊以天野研究所作為據點展開活動，他們追緝的目標乃是宇宙皇帝德萊亞斯。德萊亞斯勾結了犯下搶奪30億日圓的真正犯人、遭學會放逐的邪惡天才科學家漿糊博士，企圖征服地球。不過在戰鳥率領的宇宙警備隊努力下，漿糊博士製造出的各種強大機械獸接連被擊敗。為此感到焦急的德萊亞斯終於親自出馬，讓自我精神附身到強大的機器人上，上陣指揮。歷經漫長的對抗後，他掌握了全宇宙的負面能量，更以散發出邪惡本質的有機德萊亞斯面貌與宇宙警備隊展開最後決戰。這場決戰究竟誰勝誰負呢！？

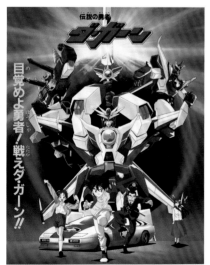

播映期間

1992年2月8日
～1993年1月23日（共46集）

※每週六17：00～17：30

STORY

時值西元1994年，為了尋求傳說中的力量，接連毀滅諸多星球，擁有不滅之身的歐伯斯已選定下一個目標，那正是屬於太陽系第三行星的地球。堪稱地球分身的寶珠歐林將力量託付給少年高杉星史，使他邂逅原本封印在勇者之石裡的勇者達鋼。星史與達鋼前赴世界各地，復活其他幾位地球的勇者，一同對抗歐伯斯軍。雖然順勢成為眾勇者隊長的星史起初欠缺自覺，不過後來也在戰鬥中獲得了顯著成長，省悟使命與肩負的責任。在從地球抽取行星能量的過程中，歐伯斯發現傳說中的力量，然而奪走這份力量也等同宣告該行星的滅亡，因此絕對不能讓歐伯斯軍找到所有的行星能量釋放點！隨著歐伯斯軍陸續派出幹部上陣，以及如同孤狼的傭兵七匕變體魔王現身，戰鬥也變得日益激烈。隨著歐伯斯找到最後的行星能量釋放點，更取得了傳說中的力量，眾勇者們是否仍有勝算呢！？

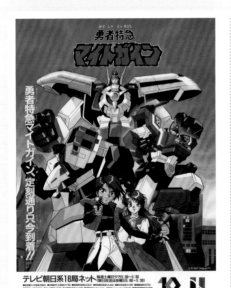

series
04

勇者特急

播映期間

1993年1月30日
　～1994年1月22日（全47話）
每週六 17：00 ～ 17：30

STORY

時值昭和125年，憑藉科學技術克服了化石燃料枯竭的難關後，人類獲得了光明的未來。隨著鋪設能通往世界各國的超高速鐵道路網，全球的聯繫也變得更為緊密，亦促成更盛大的發展。然而在繁榮盛世的背後也存在著陰影，心懷不軌的各方罪犯威脅著和平生活。挺身對抗這群為非作歹之輩的，正是如同旋風般現身的英雄特急勇者，以及同屬勇者特急隊的眾機器人。率領勇者特急隊粉碎邪惡陰謀的，乃是掌握全世界鐵道路網的旋風寺集團年輕總帥——旋風寺舞人。不過世間並不曉得舞人就是勇者特急隊的隊長一事，他在不為人知的情況下對抗多方邪惡，企圖找出潛藏在其幕後的龐大邪惡為何。幾經追查後，終於發現龐大邪惡的真面目乃是黑暗諾瓦，更揭露其目的是毀滅整個世界。面對黑暗諾瓦這個無從以世間理論橫量的超凡存在，勇者特急隊是否仍能點亮代表和平的綠燈呢!?

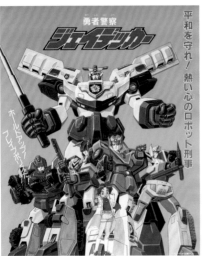

series
05

勇者警察

播映期間

1994年2月5日
　～1995年1月28日（共48集）
每週六 17：00 ～ 17：30

STORY

時值西元2020年，友永勇太偶然地邂逅了製造中的新型機器人，他不僅為對方取名為德卡特，還私底下頻繁進行交流。隨著與這名純潔無瑕的少年交流日深，德卡特的AI獲得了心靈，得以進化為超AI。即使德卡特配合正式發表會所需而刪除記憶，他也因為聽到勇太的聲音而憑藉自我意志動了起來。勇太的這份功績獲得認可，更被任命為全世界第一位少年警官；德卡特也以勇者刑事的身分展開行動，更與各具獨特個性的超AI機器人刑事們組成了警視廳特殊刑事課勇者警察隊，並且擔任隊長，一同偵辦各式各樣的詭異難解案件。可是世界上也有著不樂見AI擁有心靈的人存在，那就是在所有AI機器人相關案件幕後穿針引線的諾依伯·佛爾茲沃克。在能夠操控所有AI機器人的諾依伯面前，勇者警察隊可說是束手無策。不過憑藉著他們與勇太之間的友情，引發了更進一步的奇蹟。面對能夠萌生出心靈的人類，來自宇宙的審判會宣告什麼樣的結局呢？

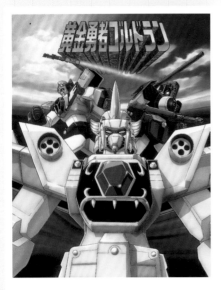

series
06

播映期間

1995年2月4日
　～1996年1月27日（共48集）
每週六 17：00～17：30

STORY

就讀石輪小學6年級的拓矢、和樹、沼大三人組，找到了神奇寶石「力量之石」。在唸了復活咒語之後，勇者德蘭也從力量之石中現身。當勇者們從沉眠於世界各地的8顆力量之石中全數甦醒時，前往傳說古代文明雷傑德蘭的道路就會開啟。獲知這點後，三人就此踏上冒險旅程。然而為了奪取雷傑德蘭的祕密，華柴克共和帝國阻擋在他們面前，這場以雷傑德蘭為終點的爭奪戰也一路拓展到了宇宙。華柴克艦隊緊追著往雷傑德蘭前行的三人組和眾勇者，在這場途經各式各樣星球的冒險旅程中，不僅雷傑德蘭意外有了小孩，還出現冒牌貨，甚至有趁著一團混亂打破既定規則的新勇者復活等諸多事件發生，可說是呈現大混戰的局面。在最終決戰之後，眾人也抵達雷傑德蘭，受到國王的接見，雷傑德蘭的祕密、真正的能量為何等真相也終於揭曉。少年們就此踏上另一段嶄新的冒險旅程！

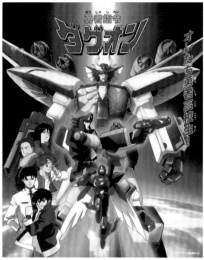

STORY

時值西元1996年,關著眾凶惡外星人的宇宙監獄沙爾格佐發生囚犯暴動事件。囚犯們壓制沙爾格佐後,決定以此處為據點展開「狩獵行星」的行動。他們選定的下一個目標,正是太陽系的地球。宇宙警察機構的勇者星人以大堂寺炎為首,選定5名具有勇氣的高中生,並且賦予他們達格昂的力量。他們5人能夠變身為勇者,也下定決心要保護地球免於凶惡外星人的魔掌。雖然達格昂阻止沙爾格佐眾囚犯制壓地球的行動,但在邪惡蓋亞三兄弟籌劃更具組織性的行動下,對抗侵略魔掌的戰鬥亦演變得更為激烈。不過隨著新成員加入、來自宇宙的夥伴現身支援,眾達格昂的戰力也獲得強化,最後總算成功消滅了沙爾格佐的所有囚犯。然而在與真正幕後黑手的傑諾賽德對峙時,炎抱著赴死的決心前往迎戰,也就此失去了行蹤。在一切結束後的隔天,只見一名少女在下著雪的夜裡凝凝地等待著,不願從約定好的地點離開,最後映照在她眼眸中的究竟會是什麼呢……

播映期間

1996年2月3日
～1997年1月25日（共48集）
每週六17：00～17：30

STORY

故事發生在1997年9月。在地球恢復和平後,炎一行人各自忙著學年升級和就職之類的事,開始踏上屬於自己的道路。炎偶然地救了被一群詭異男子襲擊的少年建太。然而負責指揮追兵的人,竟是雷這位之前的夥伴。經由雷的告知,建太這名神祕少年的真實身分也將震撼揭曉。

發售日

1997年10月22日～1997年12月28日（共2卷）
發售商：Victor Entertainment

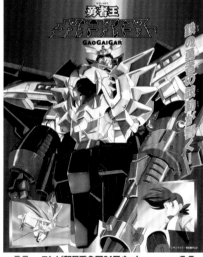

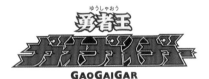

STORY

在宇宙彼方的三重連太陽系有著紅之星、綠之星、紫之星這三個行星。某天,紫之星創造的腦核金屬失控,導致三重連太陽系的各個星球遭到機械昇華。在危急之際,綠之星領導者將剛出生沒多久的兒子託付給宇宙機械獅伽利歐,送往地球。西元2005年,早在2年前便已來到地球的機界生命體腦界人正式展開行動,不過人類其實也從來到地球的宇宙機械獅伽利歐身上取得各式超科技,以及與腦核人相關的情報,亦據此做好準備。面對腦核人的威脅,地球防衛勇者隊GGG派出超級機化人我王凱牙與眾超AI機器人挺身迎戰,更在綠之星倖存者天海護的淨解能力相助下對抗腦核人攻勢。歷經多場戰鬥後,總算打倒腦核人首領的帕斯達,然而沒多久,全新的威脅機界31原種便緊接著現身,更令GGG陷入全滅的危機中。這時紅之星的勇者復活並介入戰局,激戰的舞台也擴及宇宙。賭上人類存亡的最後決戰,也將在蘊含著神祕力量的木星開打!

播映期間

1997年2月1日
～1998年1月31日（共49集）
每週六17：00～17：30

STORY

時值西元2007年,雖然人類戰勝了地球外機界生命體,但GGG仍在對抗著凶悍的犯罪組織等勢力。就在此時,原本已踏上宇宙旅程的天海護經突然現身。不僅如此,幕後還有神祕陣營索爾11遊星在暗中操控一切。獲知產生宇宙收縮現象之後,GGG也決定踏上前往三重連太陽系的旅程!

CONTENTS

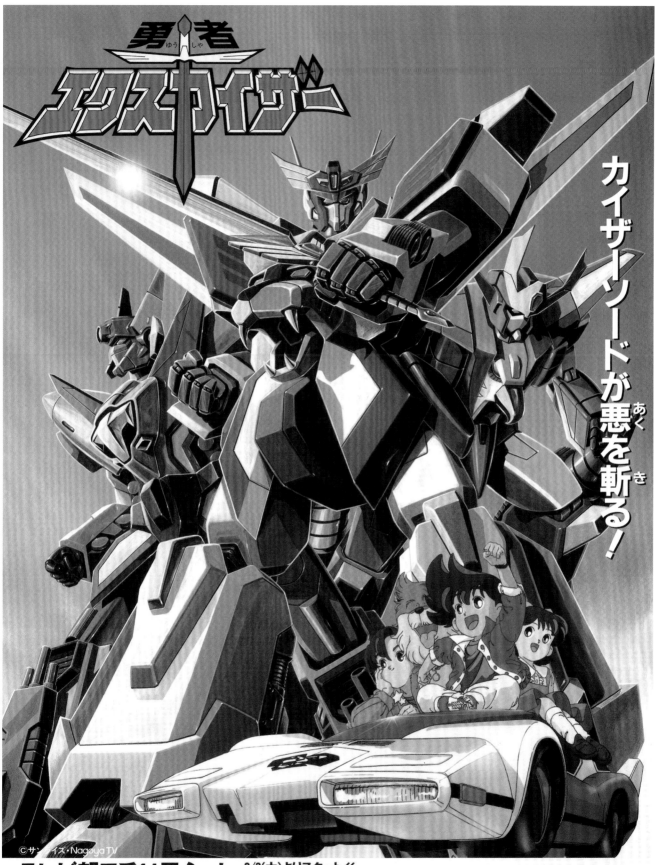

勇者エクスカイザー

カイザーソードが悪を斬る！

© サンライズ・Nagoya TV

テレビ朝日系14局ネット

2/3(土)よりスタート！！
毎週土曜日夕方5：30〜6：00

■テレビ朝日(ANB)■北海道テレビ放送(HTB)■東日本放送(KHB)■福島放送(KFB)■新潟テレビ21(NT21)
■テレビ信州(TSB)■静岡けんみんテレビ(SKT)■名古屋テレビ放送(NBN)■瀬戸内海放送(KSB)■広島ホームテレビ(HOME)
■九州朝日放送(KBC)■熊本朝日放送(KAB)■鹿児島放送(KKB)■朝日放送(ABC)【毎週金曜日夕方5：00〜5：30】
■企画・制作/●名古屋テレビ●サンライズ■雑誌/講談社「テレビマガジン」「たのしい幼稚園」■音楽/キングレコード

―――あそびは文化

提供 タカラ

艾克斯凱撒

初期設計案

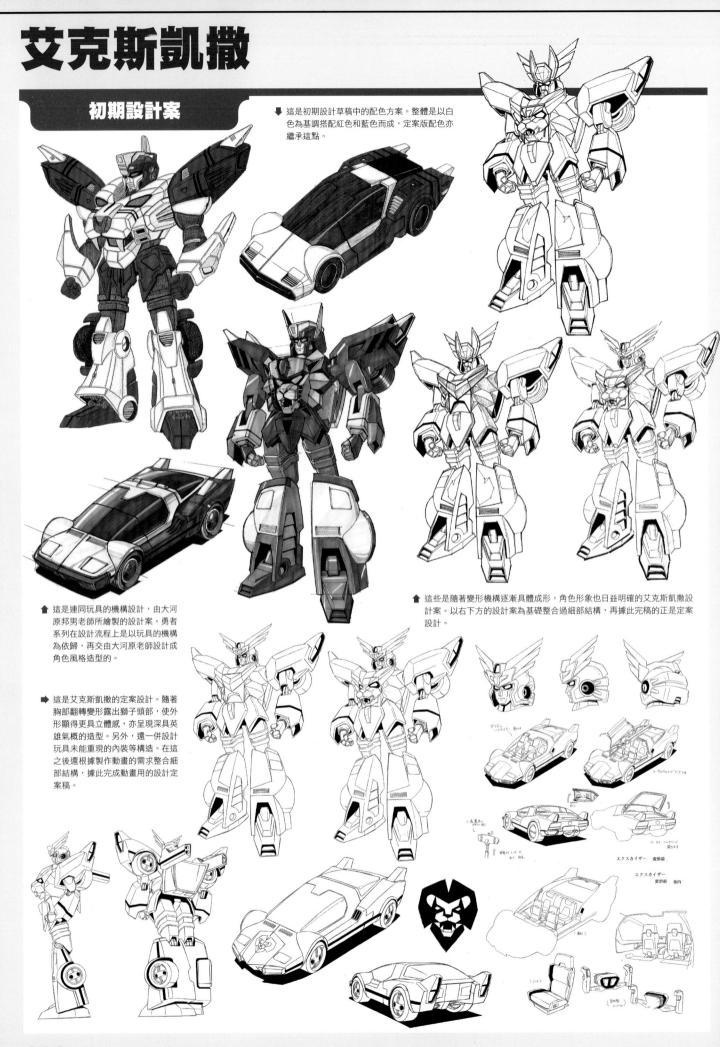

⬇ 這是初期設計草稿中的配色方案。整體是以白色為基調搭配紅色和藍色而成,定案版配色亦繼承這點。

⬆ 這是連同玩具的機構設計,由大河原邦男老師所繪製的設計案。勇者系列在設計流程上是以玩具的機構為依歸,再交由大河原老師設計成角色風格造型的。

➡ 這是艾克斯凱撒的定案設計。隨著胸部翻轉變形露出獅子頭部,使外形顯得更具立體感,亦呈現深具英雄氣概的造型。另外,還一併設計玩具未能重現的內裝等構造。在這之後還根據製作動畫的需求整合細部結構,據此完成動畫用的設計定案稿。

⬆ 這些是隨著變形機構逐漸具體成形,角色形象也日益明確的艾克斯凱撒設計案。以右下方的設計案為基礎整合過細部結構,再據此完稿的正是定案設計。

エクスカイザー 變形繭

エクスカイザー 變形繭 車內

動畫設計定案稿

這是為了追緝宇宙海盜惡鬼而來到地球，在宇宙警察凱撒隊中擔任隊長，身高為10.3公尺的勇者機器人。亦是為了搜尋潛伏在地球的惡鬼，於是與星川家自用汽車融合為一體的能量生命體。由於宇宙警察的規則中明訂不可以干預外星文明，因此他對外隱瞞真實身分，只有星川家的長男浩太和寵物馬力歐知曉真相。在察覺到惡鬼現身之後，便會設法不讓浩太以外的人注意到，暗中變形為機器人以前往和惡鬼交戰。他能與王者載運車巨大合體為王者艾克斯凱撒，以及進一步與飛龍凱撒超巨大合體為大帝艾克斯凱撒。

⬆ 進行胸部翻轉變形前的胸部造型。在戰鬥結束後等狀況時也會解除胸部翻轉變形，恢復成這個形態。

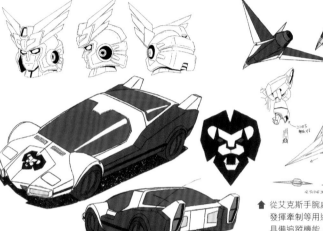

⬆ 從艾克斯手腕處發射出的武器。刺角飛刀是能發揮牽制等用途的三刃飛鏢。噴射迴旋鏢則是具備追蹤機能。

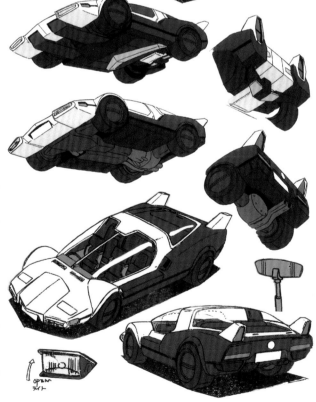

⬆ 這是艾克斯凱撒的車輛模式。雖然平時和一般的車輛沒有兩樣，不過當發現惡鬼的蹤跡時，車頭處就會浮現徽章，呈現可以變形為機器人的狀態。另外，此時駕駛座的儀表板等部位也會一併變形。

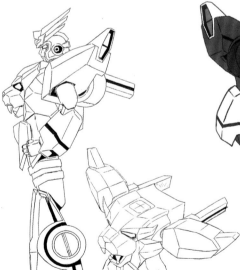

勇者エクスカイザー
1990.2〜

勇者エクスカイザー
1990.2〜

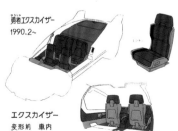

エクスカイザー
変形前 車内

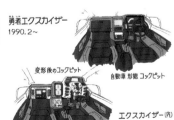

変形後のコックピット
自動車 形態 コックピット

エクスカイザー(内)
コックピット

王者艾克斯凱撒

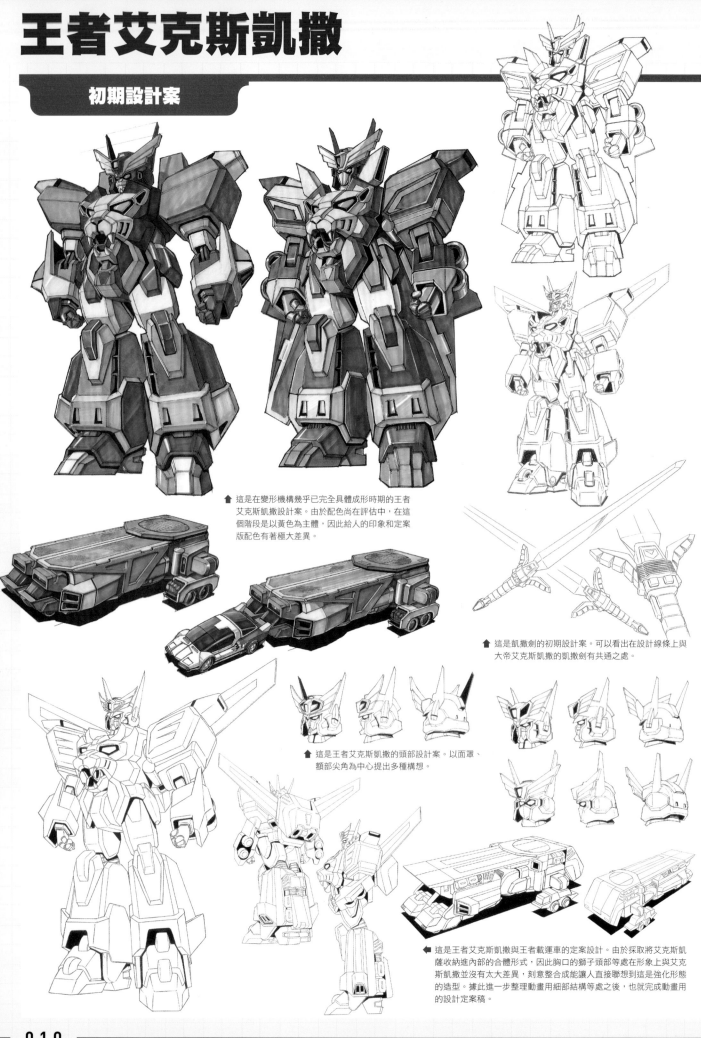

▲ 這是在變形機構幾乎已完全具體成形時期的王者艾克斯凱撒設計案。由於配色尚在評估中，在這個階段是以黃色為主體，因此給人的印象和定案版配色有著極大差異。

▲ 這是凱撒劍的初期設計案。可以看出在設計線條上與大帝艾克斯凱撒的凱撒劍共通之處。

▲ 這是王者艾克斯凱撒的頭部設計案。以面罩、額部尖角為中心提出多種構想。

◀ 這是王者艾克斯凱撒與王者載運車的定案設計。由於採取將艾克斯凱薩收納進內部的合體形式，因此胸口的獅子頭部等處在形象上與艾克斯凱撒並沒有太大差異，刻意整合成能讓人直接聯想到這是強化形態的造型。據此進一步整理動畫用細部結構等處之後，也就完成動畫用的設計定案稿。

動畫設計定案稿

這是由艾克斯凱撒與王者載運車「巨大合體」而成的面貌，為身高22.1公尺的巨大勇者機器人。在攻擊力、防禦力等方面均獲得大幅強化，足以消滅惡鬼製造出的巨大惡鬼機器人，粉碎其野心。具有「凱撒光束」和「凱撒飛彈」等諸多招式，最強必殺技乃是用「凱撒烈焰」來強化「凱撒劍」的劍刃，使雷電能量凝聚成光之劍，藉此將敵人一刀兩斷的「雷電閃光」。

（エクスカイザー＋キングローダー）キングエクスカイザー 武器
カイザー・ショット

凱撒劍

這是收納於右腿側面的王者艾克斯凱撒用主武裝。中央處水晶是用來控制雷電能量的。

凱撒飛鏢

這是可從王者艾克斯凱撒手腕、肩部發射的十字形飛鏢。不僅尺寸比刺角飛刀大，威力也更強。

王者載運車

這是平時在異次元裡待命，會因應艾克斯凱撒呼叫而現身的大型拖車。除了能變形為王者艾克斯凱撒的身體之外，亦能與車輛模式連接。

飛龍凱撒

初期設計案

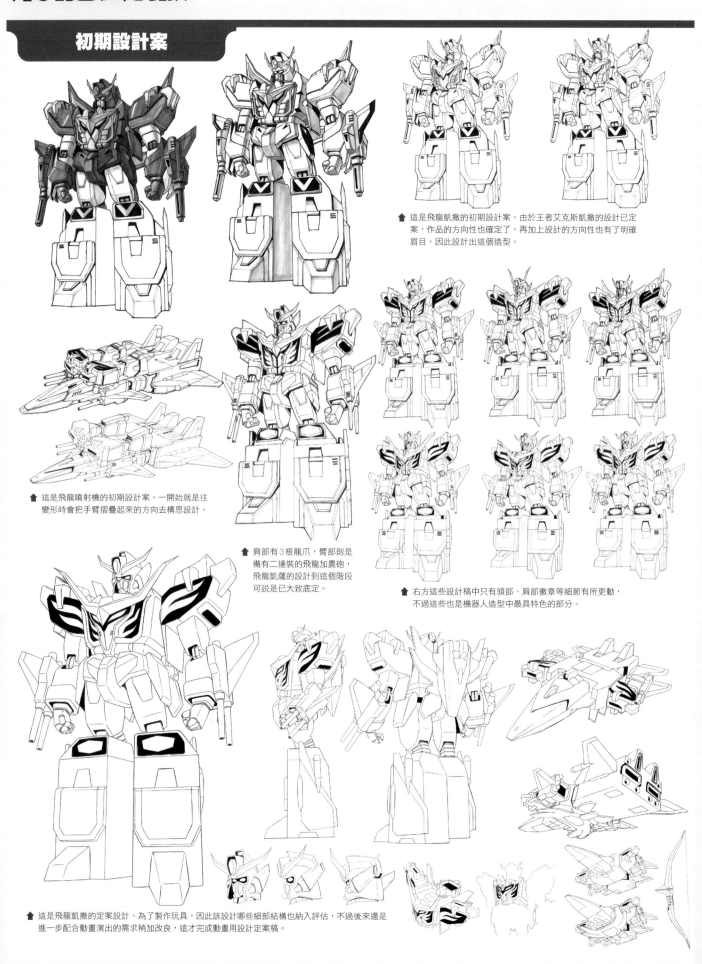

🔼 這是飛龍凱撒的初期設計案。由於王者艾克斯凱撒的設計已定案，作品的方向性也確定了，再加上設計的方向性也有了明確眉目，因此設計出這個造型。

🔼 這是飛龍噴射機的初期設計案。一開始就是往變形時會把手臂摺疊起來的方向去構思設計。

🔼 肩部有3根龍爪，臂部則是備有二連裝的飛龍加農砲，飛龍凱薩的設計到這個階段可說是已大致底定。

🔼 右方這些設計稿中只有頭部、肩部徽章等細節有所更動，不過這些也是機器人造型中最具特色的部分。

🔼 這是飛龍凱撒的定案設計。為了製作玩具，因此該設計哪些細部結構也納入評估，不過後來還是進一步配合動畫演出的需求稍加改良，這才完成動畫用設計定案稿。

動畫設計定案稿

這是艾克斯凱撒與飛龍噴射機進行「巨大合體」而成的面貌，為身高22.8公尺的巨大勇者機器人。和王者艾克斯凱撒一樣，變形後的飛龍噴射機將艾克斯凱薩完全收納至內部即合體完成。擅長會令人聯想到中國拳法的攻擊招式，能運用臂部處「飛龍加農砲」所變形成的「飛龍拐棍」等武器進行戰鬥。必殺技是運用裝設在胸部的飛龍弓射出「雷電箭」。這是將天空中的雷電能量聚集在箭矢上後，藉此一舉貫穿敵人的招式。

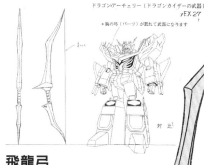

ドラゴンアーチェリー（ドラゴンカイザーの武器）
yEX 27
* 胸の弓（パーツ）が取れて武器になります

対比

飛龍弓

飛龍弓是從胸部上取下並展開而成的武器。弓臂的稜邊相當鋒利，能夠像劍一樣用來劈砍敵人。

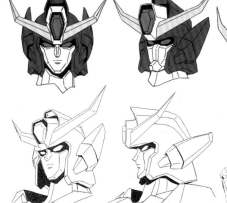

ドラゴンカイザー 胸の弓（パーツ）が取れた変形

ドラゴンカイザー（胸まわり）

* ドラゴンカイザーの目に光がなくなります

 和王者艾克斯凱撒一樣，臉部是由面罩直接蓋住艾克斯凱撒本身的臉部而成。

飛龍

➡ 由飛龍噴射機單獨變形為機器人的形態。此時會根據艾克斯凱撒的指令行動。當收納艾克斯凱薩之後，瞳孔部位才會散發出光芒。

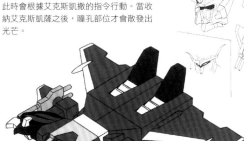

飛龍噴射機

和王者載運車一樣，平時在異次元裡待命，會因應艾克斯凱撒呼叫而現身的噴射機。也有展現過讓王者艾克斯凱撒搭乘在機背上飛行之類的合作行動模式。

大帝艾克斯凱撒

初期設計案

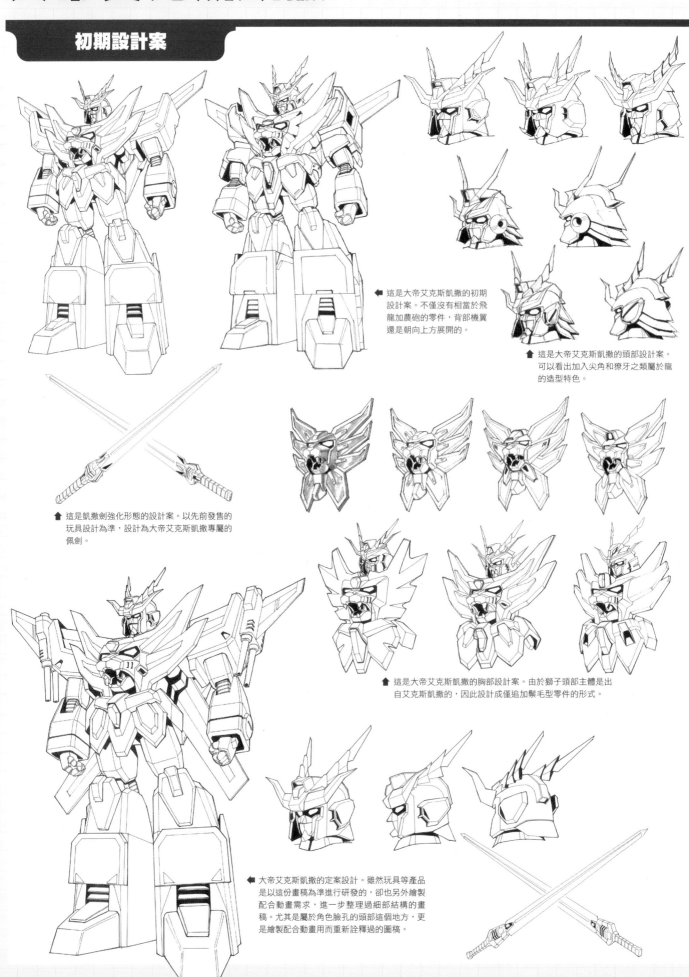

← 這是大帝艾克斯凱撒的初期設計案。不僅沒有相當於飛龍加農砲的零件,背部機翼還是朝向上方展開的。

↑ 這是大帝艾克斯凱撒的頭部設計案。可以看出加入尖角和獠牙之類屬於龍的造型特色。

↑ 這是凱撒劍強化形態的設計案。以先前發售的玩具設計為準,設計為大帝艾克斯凱撒專屬的佩劍。

↑ 這是大帝艾克斯凱撒的胸部設計案。由於獅子頭部主體是出自艾克斯凱撒的,因此設計成僅追加鬃毛型零件的形式。

← 大帝艾克斯凱撒的定案設計。雖然玩具等產品是以這份畫稿為準進行研發的,卻也另外繪製配合動畫需求,進一步整理過細部結構的畫稿。尤其是屬於角色臉孔的頭部這個地方,更是繪製配合動畫用而重新詮釋過的圖稿。

動畫設計定案稿

這是由艾克斯凱撒、王者載運車、飛龍噴射機進行「超巨大合體」後的
面貌。分解為多塊零件的飛龍噴射機，會如同裝甲般組合到王者艾克斯
凱撒身上，藉此合體為身高32.9公尺的超巨大勇者機器人。這個面貌
是獲得祖先遺留在納斯卡平原上的力量而成，足以與惡鬼的頭目恐龍惡
鬼相抗衡。必殺技是運用經過強化的凱撒劍施展出「雷電閃光」。其威
力遠遠凌駕於王者艾克斯凱撒時所施展出的同名招式之上。

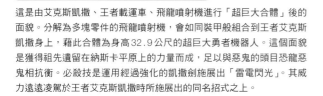

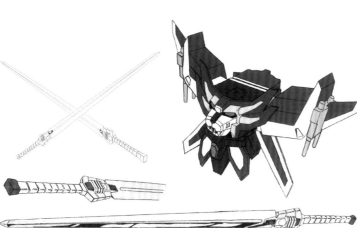

凱撒劍

這是由太古時期宇宙警察遺留在地球上的凱撒劍與飛龍弓合體而成，為
大帝艾克斯凱撒專屬的巨劍。劍身龐大到連大帝艾克斯凱撒運用起來都
有點吃力。

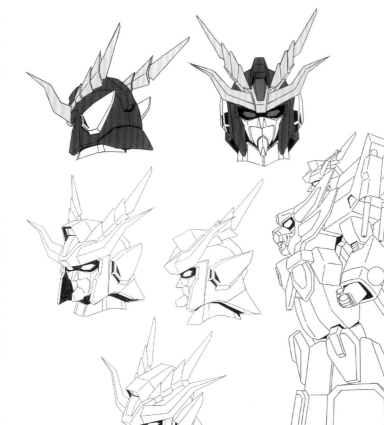

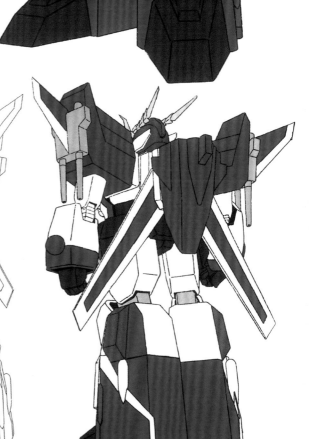

▲ 大帝艾克斯凱撒的頭部。可以看出採用罩住
王者艾克斯凱撒頭部的組裝形式。

高速兄弟

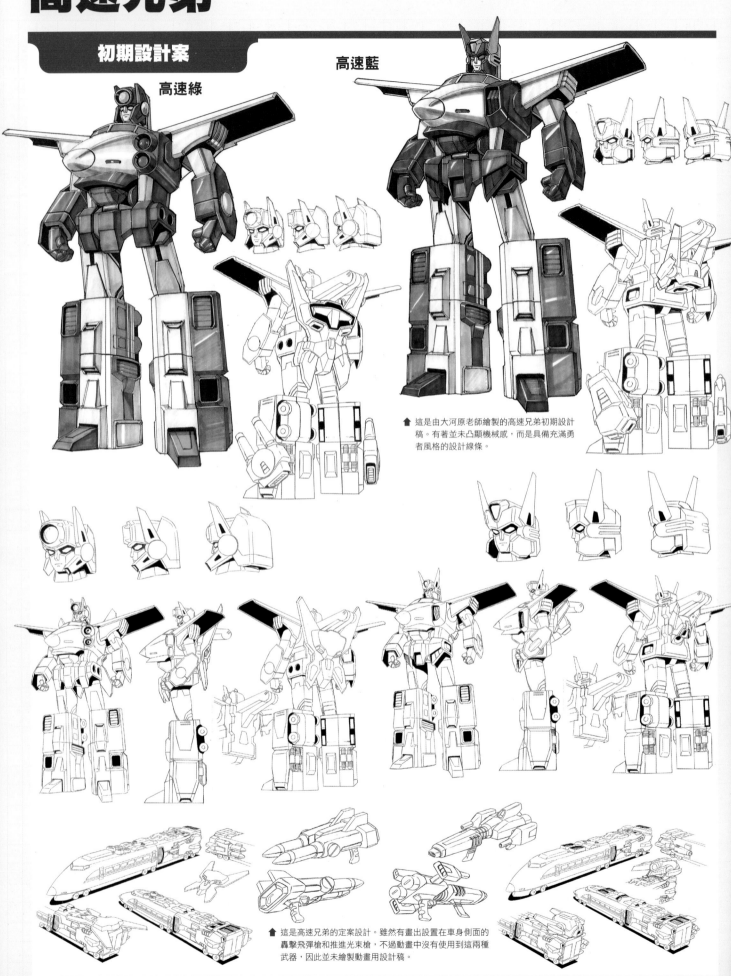

高速綠

高速藍

↑ 這是由大河原老師繪製的高速兄弟初期設計稿。有著並未凸顯機械感，而是具備充滿勇者風格的設計線條。

↑ 這是高速兄弟的定案設計。雖然有畫出設置在車身側面的轟擊飛彈槍和推進光束槍，不過動畫中沒有使用到這兩種武器，因此並未繪製動畫用設計稿。

動畫設計定案稿

這是宇宙警察凱撒隊的成員，是被稱為高速兄弟的雙胞胎兄弟檔。哥哥為機器人形態身高11.2公尺的高速藍，弟弟則是身高10.8公尺的高速綠，兄弟倆都分別和新幹線融合為一體。雖然平常會以一般車輛的面貌載運乘客，不過當獲知惡鬼現身時就會將載客列部位給分離開來，以便趕往現場。有著深具兄弟檔風格，靠著高速旋轉引發龍捲風的「高速颶風」、由額部發射光束進行同步攻擊的「雙重光束」等諸多合作招式。

高速綠

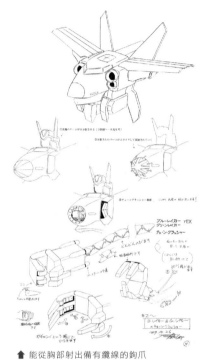

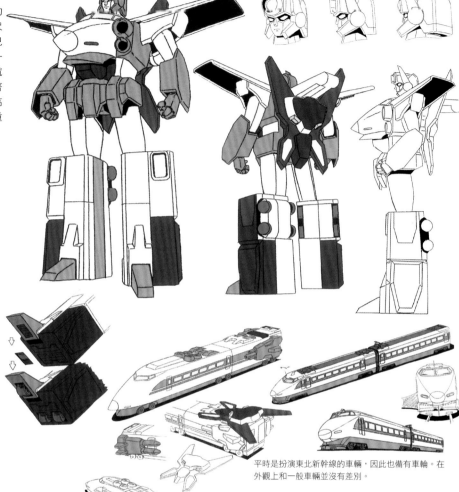

🔺 能從胸部射出備有纜線的鉤爪「鉗夾衝擊」，這也是兄弟共通的武器。

高速藍

平時是扮演東北新幹線的車輛，因此也備有車輪。在外觀上和一般車輛並沒有差別。

🔺 這是高速藍化身為東海道新幹線以融入地球生活的面貌。當獲知惡鬼現身時就會變身為配備有武器的車頭。

終極高速

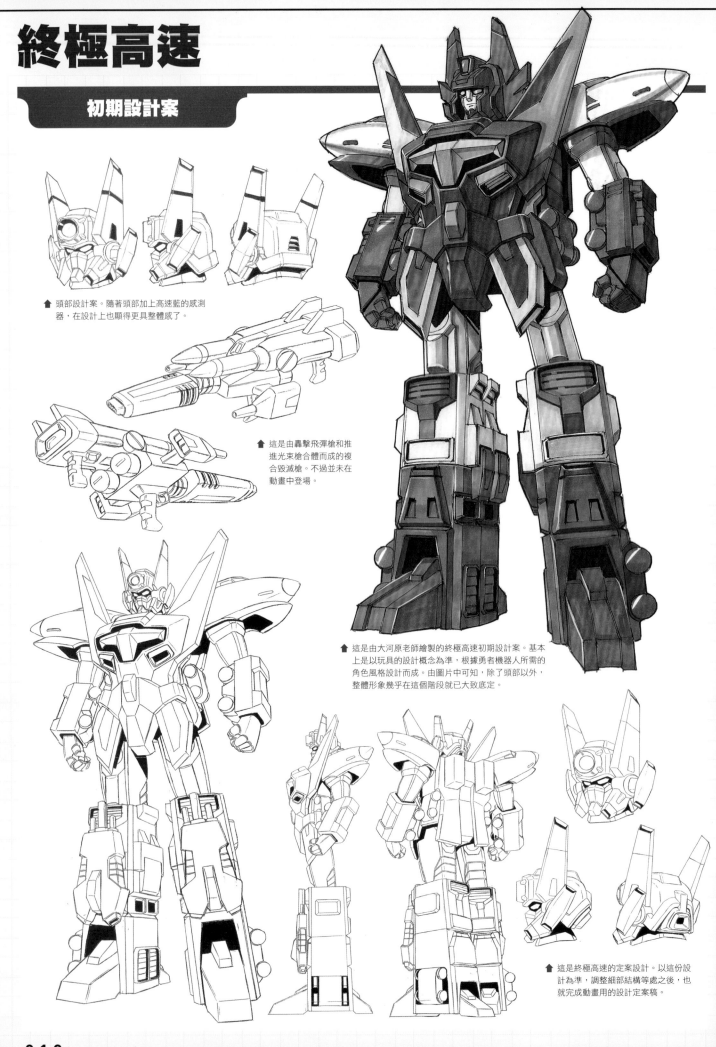

⬆ 頭部設計案。隨著頭部加上高速藍的感測器，在設計上也顯得更具整體感了。

⬆ 這是由轟擊飛彈槍和推進光束槍合體而成的複合毀滅槍。不過並未在動畫中登場。

⬆ 這是由大河原老師繪製的終極高速初期設計案。基本上是以玩具的設計概念為準，根據勇者機器人所需的角色風格設計而成。由圖片中可知，除了頭部以外，整體形象幾乎在這個階段就已大致底定。

⬆ 這是終極高速的定案設計。以這份設計為準，調整細部結構等處之後，也就完成動畫用的設計定案稿。

動畫設計定案稿

這是由高速藍與高速綠進行「左右合體」而成，為身高21.3公尺的巨大勇者機器人。右半身為高速綠、左半身為高速藍，兄弟倆近乎完美的合作默契在合體後照樣能發揮得淋漓盡致。在武器方面有著和「鉗夾衝擊」一樣的飛索鉤爪招式「終極鎖鏈粉碎擊」，以及運用光束網捕捉敵人的「終極蜘蛛網」。雖然不具備飛行能力，卻也能憑藉發揮機動性和力量的攻擊與惡鬼交戰。

⬇ 由於腳底內藏有滑行輪，因此能大幅提高在地面上行進時的機動性。

⬆ 這是終極高速的頭部。雖然並不是用兄弟倆其中之一的頭部為基礎套上面罩而成，不過和其他成員一樣是屬於面罩型的頭部。

（ブルーレイカー ＋ グリーンレイカー）

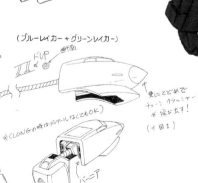

終極肩甲衝擊

這個招式是把作為肩甲的新幹線先前部位發射出去攻擊。由於備有纜線，因此在捕捉敵人之際也會運用到這個招式。

極限小隊

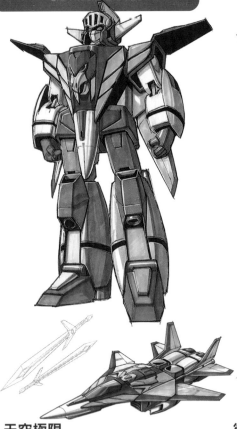

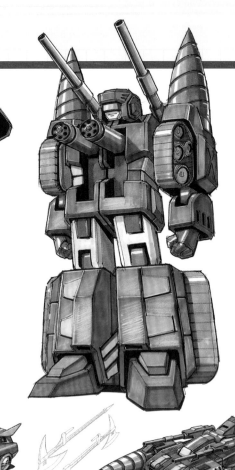

天空極限

這是經由多名設計師進行設計後，由大河原老師整合而成的天空極限初期圖稿。從變形機構到角色形象均已大致底定。

衝刺極限

這是出自大河原老師之手的衝刺極限初期圖稿。雖然在配色上有著顯異，不過角色形象等方面已算是大致完成。

鑽頭極限

這是出自大河原老師之手的鑽頭極限初期圖稿。自這個階段起省略以動物為藍本的構想，改為採用機械類的胸部翻轉變形設計。

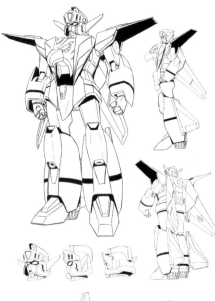

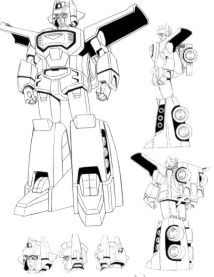

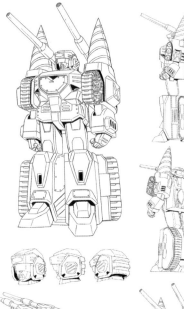

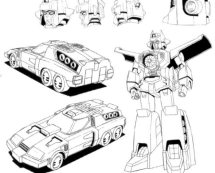

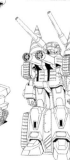

動畫設計定案稿

這支小隊為宇宙警察凱撒隊的成員，是由天空極限、衝刺極限、鑽頭極限所組成的。極限小隊是由與戰鬥機融合的天空極限擔任隊長，他是身高10.2公尺的機器人；衝刺極限是與賽車融合，為身高10.2公尺的機器人；鑽頭極限則是與鑽地坦克融合，為身高9.97公尺的機器人。他們三人均能各自變形為融合的對象。他們平常都是變形為自己所融合的地球機具，藉此調查惡鬼的行蹤。只有天空極限和艾克斯凱薩一樣是在純粹胸部翻轉變形的狀態下進行戰鬥。

天空極限

鑽頭極限

衝刺極限

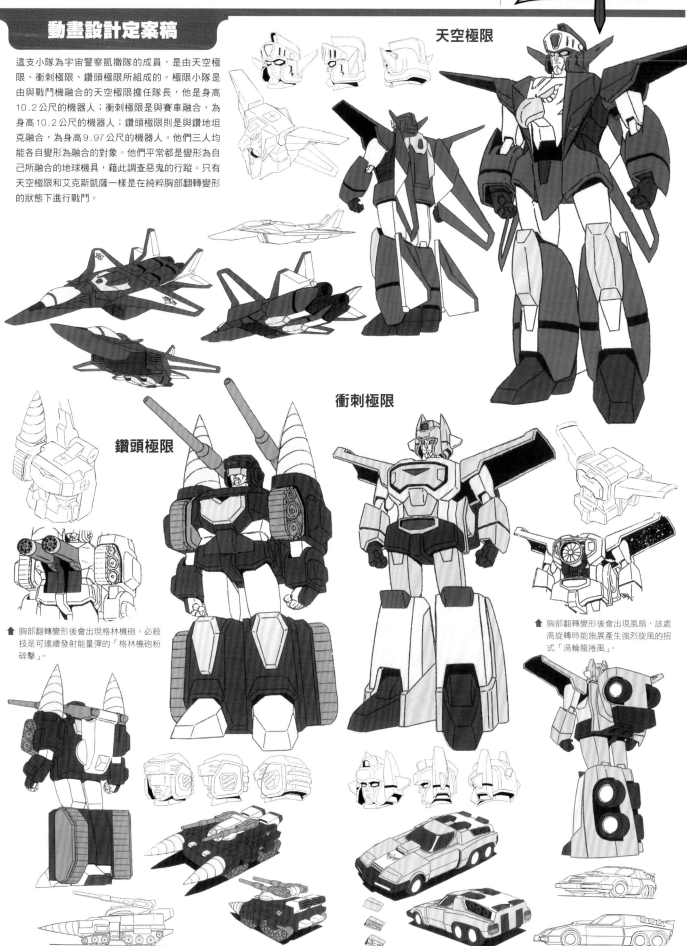

⬆ 胸部翻轉變形後會出現格林機砲。必殺技是可連續發射能量彈的「格林機砲粉碎擊」。

⬆ 胸部翻轉變形後會出現風扇，該處高旋轉時能施展產生強烈旋風的招式「渦輪龍捲風」。

極限巨神

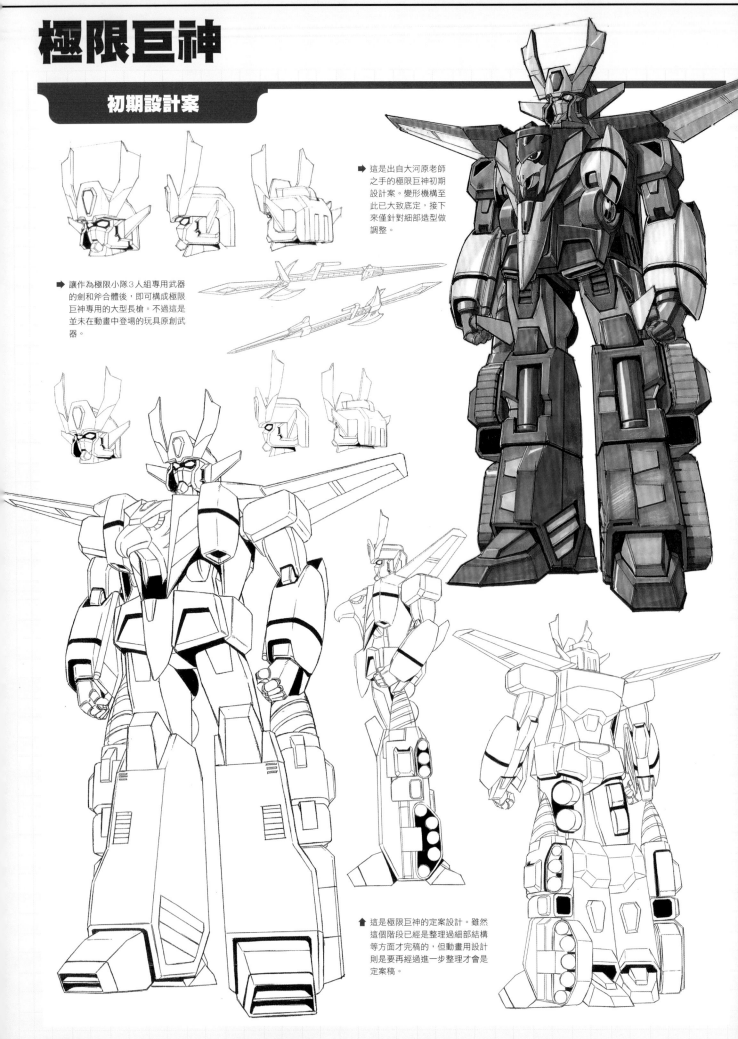

➡ 這是出自大河原老師之手的極限巨神初期設計案。變形機構至此已大致底定，接下來僅針對細部造型做調整。

➡ 讓作為極限小隊3人組專用武器的劍和斧合體後，即可構成極限巨神專用的大型長槍。不過這是並未在動畫中登場的玩具原創武器。

⬆ 這是極限巨神的定案設計。雖然這個階段已經是整理過細部結構等方面才完稿的，但動畫用設計則是要再經過進一步整理才會是定案稿。

動畫設計定案稿

這是田身為極限小隊成員的大型極限、衝刺極限、鑽頭極限進行「3機合體」而成，為身高22.6公尺的巨大勇者機器人。這名勇者兼具智慧、技術、力量，以擁有高度戰鬥能力為傲。另外，由於具備飛行能力，因此行動範圍也相當廣。更有著能從左右尖角製造出光束短刀並投擲出去攻擊的「巨神飛刀」，以及運用衝擊波擊潰敵人的「巨神宇宙轟炸」。最強招式乃是釋放所有能量形成散發藍色火焰的巨鷹並附著在身上，藉此對敵人進行衝撞攻擊的「神鳥攻擊」。

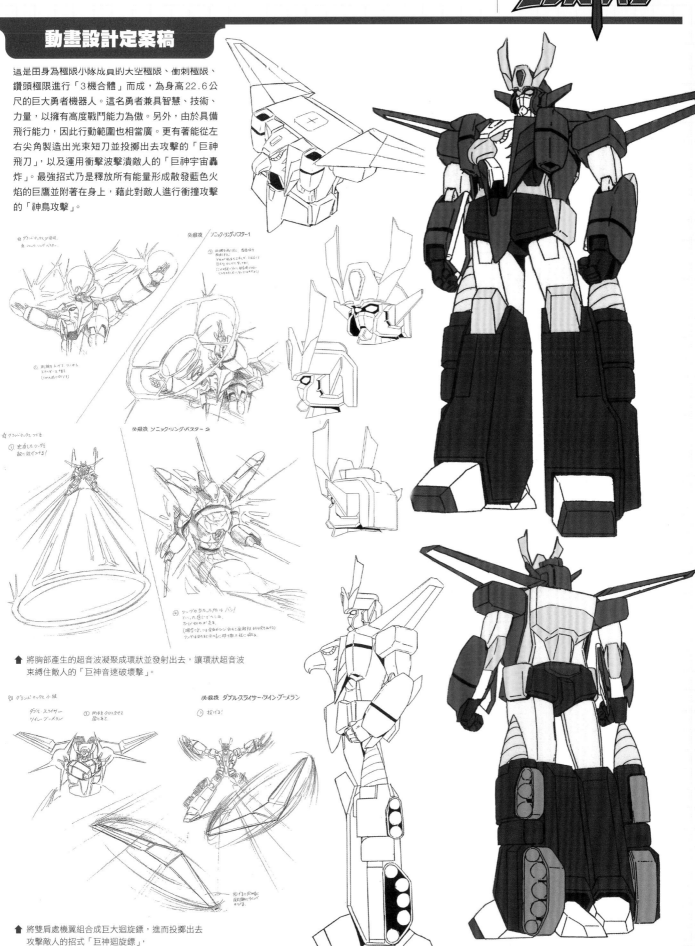

👆 將胸部產生的超音波凝聚成環狀並發射出去，讓環狀超音波束縛住敵人的「巨神音速破壞擊」。

👆 將雙肩處機翼組合成巨大迴旋鏢，進而投擲出去攻擊敵人的招式「巨神迴旋鏢」，

恐龍惡鬼

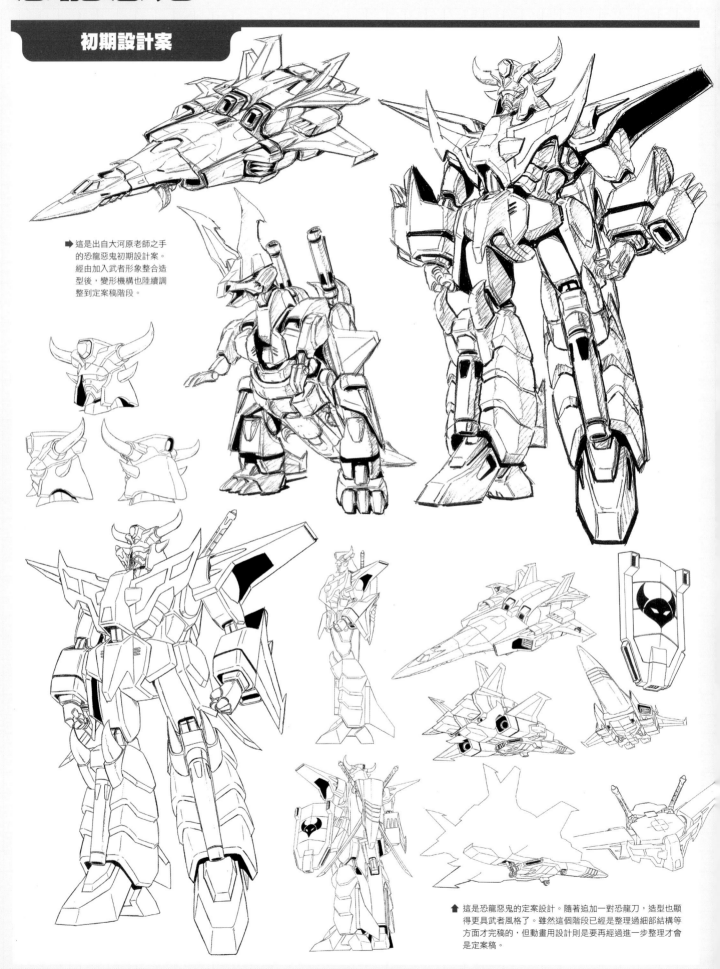

➡ 這是出自大河原老師之手的恐龍惡鬼初期設計案。經由加入武者形象整合造型後，變形機構也陸續調整到定案稿階段。

⬆ 這是恐龍惡鬼的定案設計。隨著追加一對恐龍刀，造型也顯得更具武者風格了。雖然這個階段已經是整理過細部結構等方面才完稿的，但動畫用設計則是要再經過進一步整理才會是定案稿。

動畫設計定案稿

這是在宇宙中胡作非為，搶奪諸多「寶物」的宇宙海盜惡鬼首領，同樣為了尋求「寶物」而來到地球。本身是與暴龍模型融合為一體的能量生命體，具有可「3段變形」為機器人模式、恐龍模式、噴射機模式的能力。機器人模式的身高為32.2公尺，可說是極為龐大，更有著勝於王者艾克斯凱撒的戰鬥力。擁有「黑暗雷電風暴」和「恐龍破壞擊」等諸多強勁招式，令凱撒隊陷入苦戰。搶到「寶物」後除了賣給宇宙商人以外其實別無興趣。

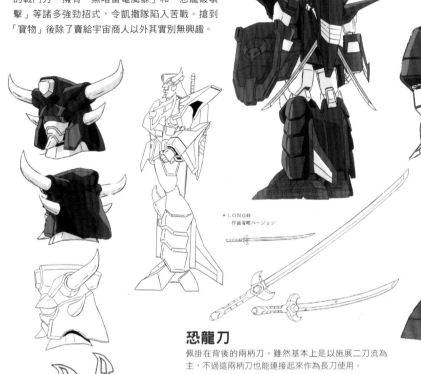

*LONG時
作画省略バージョン

恐龍刀
佩掛在背後的兩柄刀。雖然基本上是以施展二刀流為主，不過這兩柄刀也能連接起來作為長刀使用。

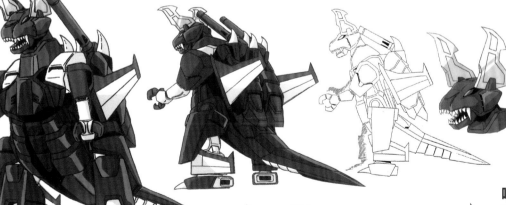

恐龍模式
潛伏於地球之初是以這個形態直接作為基地純粹發出指令，並未親自出擊。能夠用背後的恐龍加農砲和由口中發射火焰進行攻擊。

噴射機模式
這是由恐龍惡鬼變形而成的超大型噴射機，在從基地出擊長程移動時會使用到。

翼手龍惡鬼 & 雷龍惡鬼

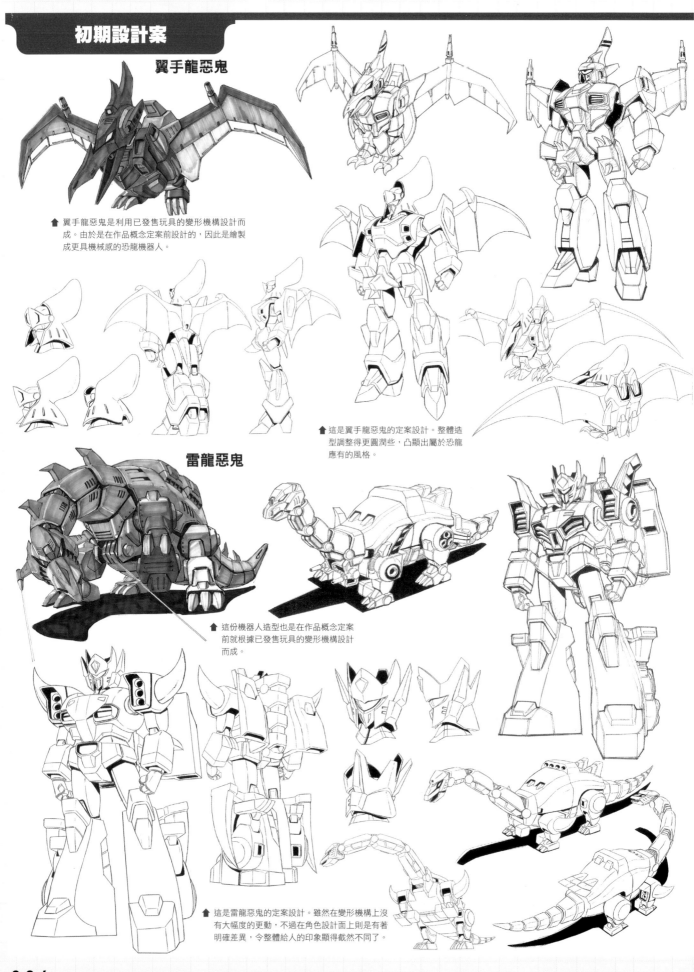

翼手龍惡鬼

⬆ 翼手龍惡鬼是利用已發售玩具的變形機構設計而成。由於是在作品概念定案前設計的，因此是繪製成更具機械感的恐龍機器人。

⬆ 這是翼手龍惡鬼的定案設計。整體造型調整得更圓潤些，凸顯出屬於恐龍應有的風格。

雷龍惡鬼

⬆ 這份機器人造型也是在作品概念定案前就根據已發售玩具的變形機構設計而成。

⬆ 這是雷龍惡鬼的定案設計。雖然在變形機構上沒有大幅度的更動，不過在角色設計面上則是有著明確差異，令整體給人的印象顯得截然不同了。

動畫設計定案稿

他們都是追隨恐龍惡鬼的四將成員。翼手龍惡鬼是擅長空戰的空將，能夠變形為翼手龍型的恐龍模式。身高為12.8公尺的機器人模式亦能夠飛行。在四將中屬於頭腦最聰明的智將型角色。他會擬定作戰計畫，並且交由其他三將執行，為實質上的隊長。雷龍惡鬼為擅長海戰的海將，能變形為雷龍型的恐龍模式。在四將中屬於力量最強大的一員，一旦發起脾氣來就會無從攔阻。機器人模式的身高為11.2公尺。

翼手龍惡鬼

雷龍惡鬼

翼手雷龍

這是翼手龍惡鬼與雷龍惡鬼利用能量盒合體而成的面貌。為結合智慧與力量的雙將合體。

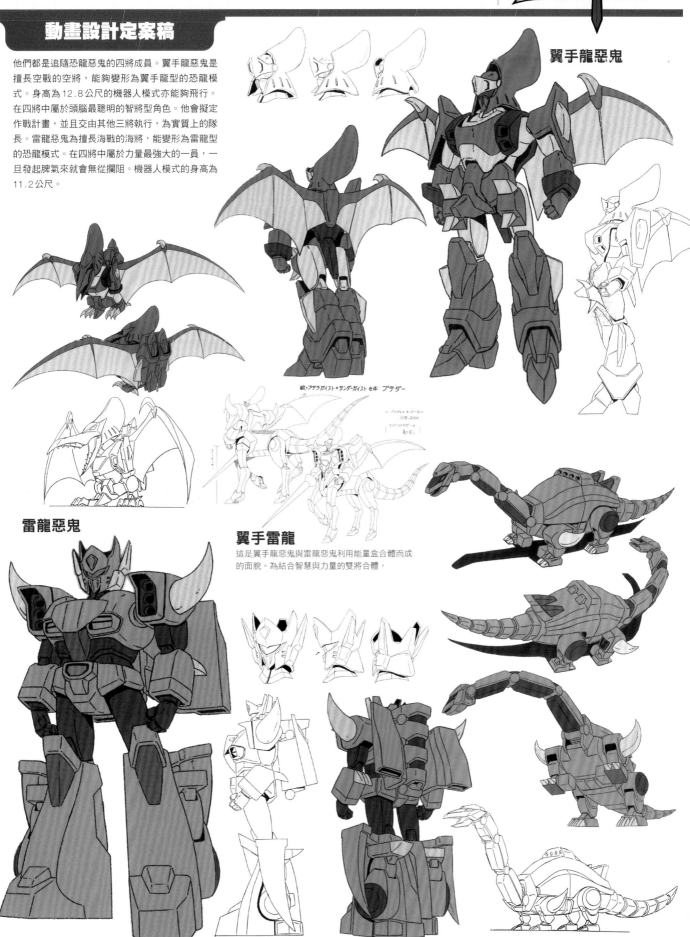

三角龍惡鬼 & 劍龍惡鬼

三角龍惡鬼

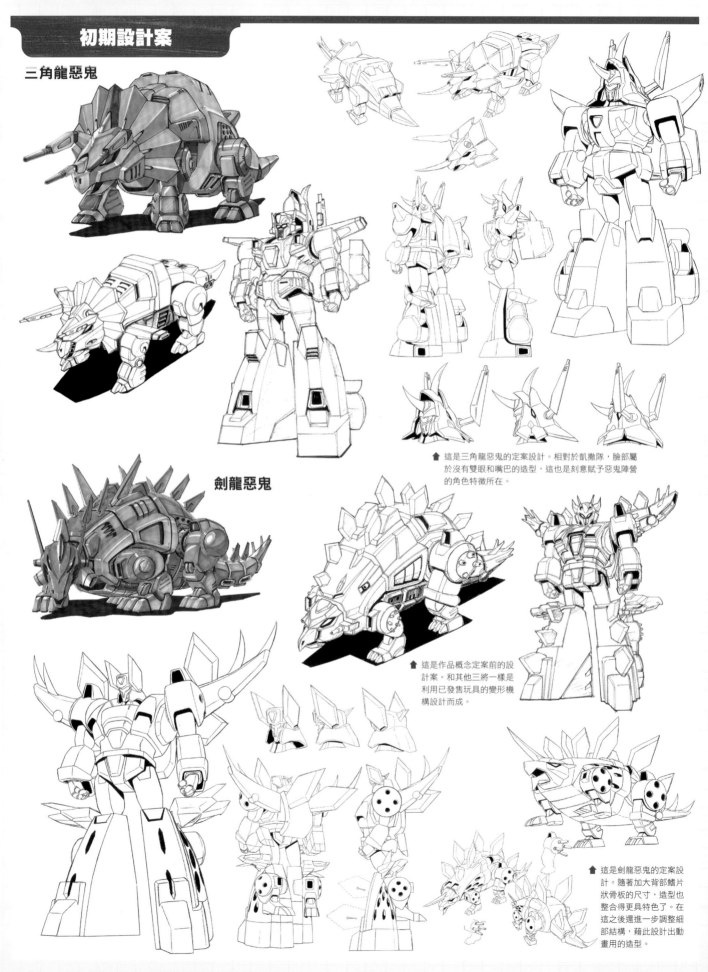

這是三角龍惡鬼的定案設計。相對於凱撒隊，臉部屬於沒有雙眼和嘴巴的造型，這也是刻意賦予惡鬼陣營的角色特徵所在。

劍龍惡鬼

這是作品概念定案前的設計案。和其他三將一樣是利用已發售玩具的變形機構設計而成。

這是劍龍惡鬼的定案設計。隨著加大背部鰭片狀骨板的尺寸，造型也整合得更具特色了。在這之後還進一步調整細部結構，藉此設計出動畫用的造型。

動畫設計定案稿

他們與翼手龍惡鬼及雷龍惡鬼一樣是惡鬼的四將成
員。與三角龍模型融合的三角龍惡鬼變形成機器人
模式時身高為12.6公尺。他擅長肉搏戰，為惡鬼
中的陸將。總是和自命為隊長的翼手龍惡鬼針鋒相
對。與劍龍模型融合的劍龍惡鬼變形成機器人模式
時身高為11.4公尺，為在地中也能活動的地將。
他的個性優柔寡斷，總是不曉得該追隨三角龍惡鬼
還是翼手龍惡鬼才好。

三角龍惡鬼

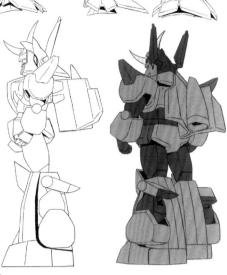

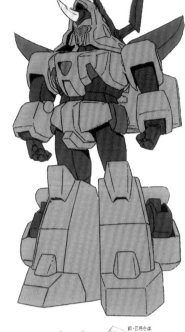

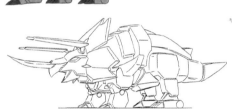

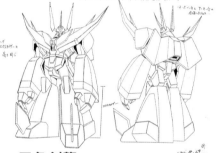

三角劍龍

這是三角龍惡鬼與劍龍惡鬼利用能量盒合體而
成的面貌。為結合力量與火力的雙將合體。

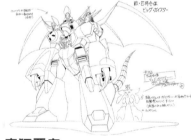

瘋狂惡鬼

這是惡鬼四將利用能量盒進行四將合體後的面
貌。雖然兼具四將本身的所有專長，但因為彼
此不睦，所以合作行動起來也不協調。

劍龍惡鬼

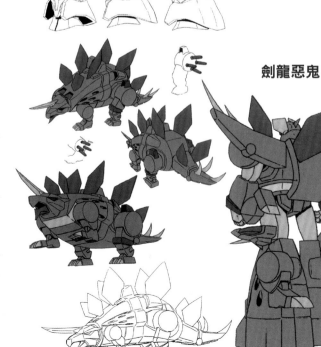

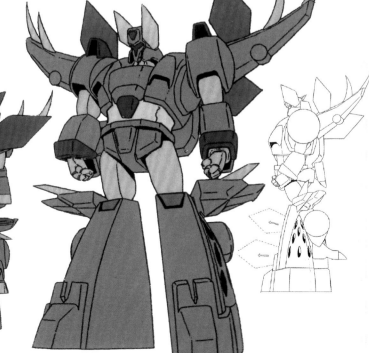

星川浩太、月山琴美、馬力歐

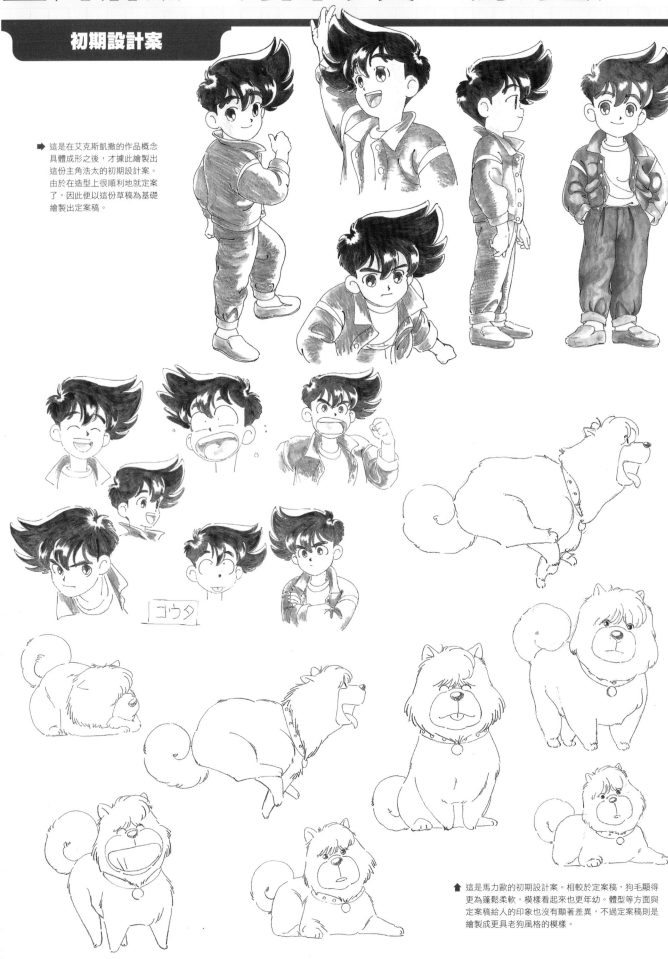

➡ 這是在艾克斯凱撒的作品概念
具體成形之後，才據此繪製出
這份主角浩太的初期設計案。
由於在造型上很順利地就定案
了，因此便以這份草稿為基礎
繪製出定案稿。

コウタ

⬆ 這是馬力歐的初期設計案。相較於定案稿，狗毛顯得
更為蓬鬆柔軟，模樣看起來也更年幼。體型等方面與
定案稿給人的印象也沒有顯著差異，不過定案稿則是
繪製成更具老狗風格的模樣。

動畫設計定案稿

星川浩太是就讀朝日台小學的9歲小孩,是個以做模型和勞作為嗜好,擅長棒球和足球的平凡男孩。是唯一知道自家汽車與艾克斯凱撒融合的人,也負責為追蹤惡鬼下落的艾克斯凱撒講解地球文化與常識。原本就懷抱著成為太空人的夢想,因此邂逅身為外星生命體的艾克斯凱撒之後,他也變得更有興趣想要前往太空了。除了浩太之外,唯一知道艾克斯凱撒真面目的,就屬愛犬馬力歐了。

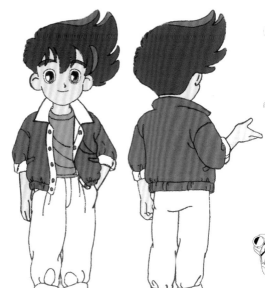

星川浩太

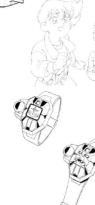

馬力歐

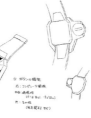

凱撒手環

這是艾克斯凱撒給浩太的通訊機。壓下按鈕後就會出現獅子臉孔,得以和艾克斯凱撒進行通訊。

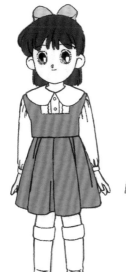

月山琴美

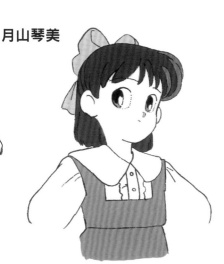

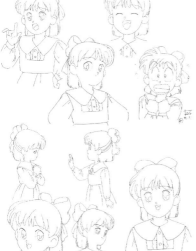

▲ 這是與浩太同班,住在附近的女孩子。由於經常與浩太一起行動,因此常常會被捲入對抗惡鬼的戰火中。

其他

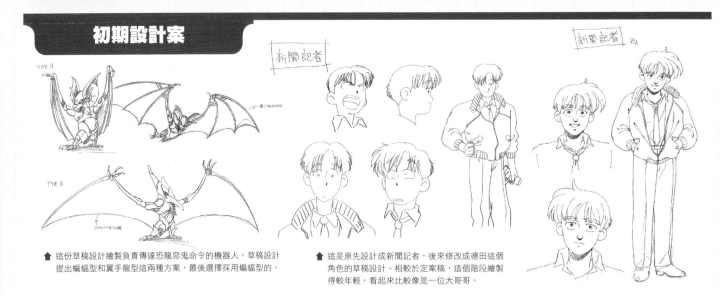

▲ 這份草稿設計繪製負責傳達恐龍惡鬼命令的機器人。草稿設計提出蝙蝠型和翼手龍型這兩種方案，最後選擇採用蝙蝠型的。

▲ 這是原先設計成新聞記者，後來修改成德田這個角色的草稿設計。相較於定案稿，這個階段繪製得較年輕，看起來比較像是一位大哥哥。

動畫設計定案稿

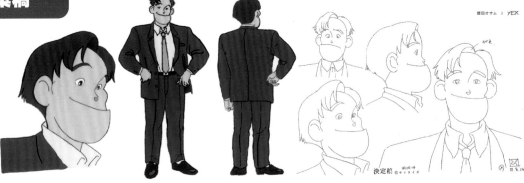

德田修

這是與浩太父親同樣是在東都新聞上班的記者。雖然總是為了尋求獨家報導題材而到處打聽適合採訪的對象，不過因為行事不穩重，所以經常被捲入與惡鬼相關的事件中。

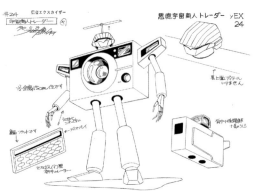

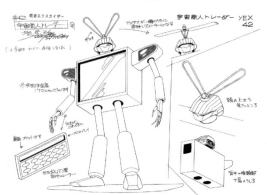

▲ 這是與宇宙海盜惡鬼交易的宇宙商人。由於本身是能量生命體，因此現身時會與攝影機或電視之類地球的無機物融合。會接受惡鬼委託鑑定物品的價值，並且用宇宙算盤計算出價格告知對方。

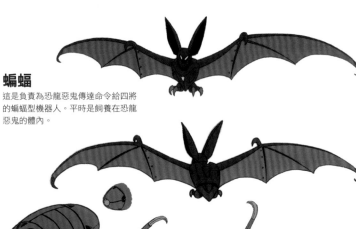

蝙蝠

這是負責為恐龍惡鬼傳達命令給四將的蝙蝠型機器人。平時是飼養在恐龍惡鬼的體內。

能量盒

這是設置在地球的無機物上之後，就能根據其特質創造出巨大惡鬼機器人的裝置。由於是翼手龍惡鬼研發出的產物，因此經過調整後能用來讓四將彼此合體。

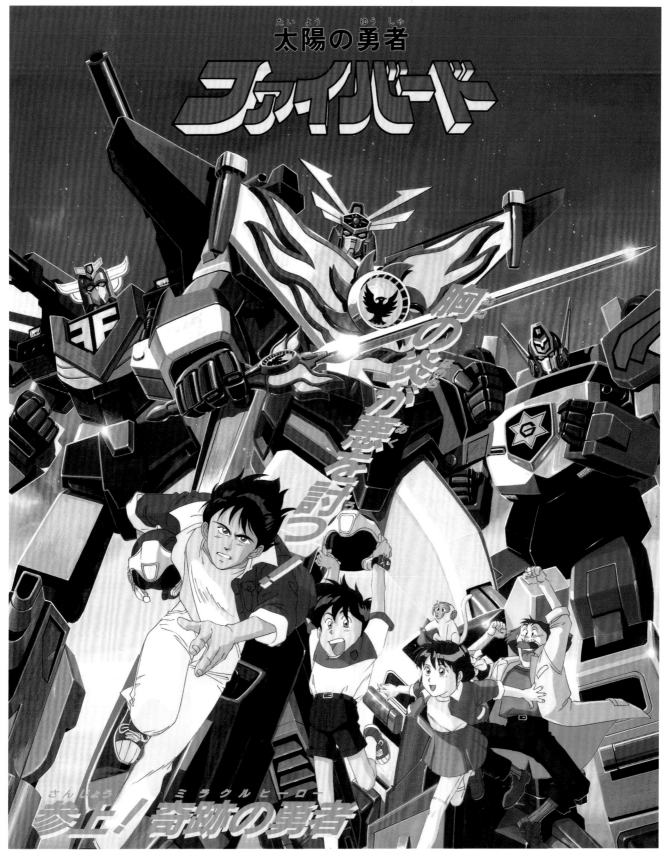

太陽の勇者

ファイバード

胸の炎が悪を討つ！

参上！奇跡の勇者

テレビ朝日系15局　2月よりスタート！
毎週土曜日夕方5:00〜5:30

テレビ朝日　名古屋テレビ

■テレビ朝日(ANB)■東日本放送(KHB)■福島放送(KFB)■新潟テレビ21(NT21)■テレビ信州(TSB)
■静岡けんみんテレビ(SKT)■名古屋テレビ放送(NBN)■瀬戸内海放送(KSB)■広島ホームテレビ(HOME)■九州朝日放送(KBC)
■熊本朝日放送(KAB)■長崎文化放送(NCC)■鹿児島放送(KKB)●朝日放送(ABC)●北海道テレビ放送(HTB)【毎週金曜日夕方5:00〜5:30】
■企画・制作/●名古屋テレビ●サンライズ■雑誌/講談社「テレビマガジン」「たのしい幼稚園」■音楽/ビクターレコード

旋風戰鳥號

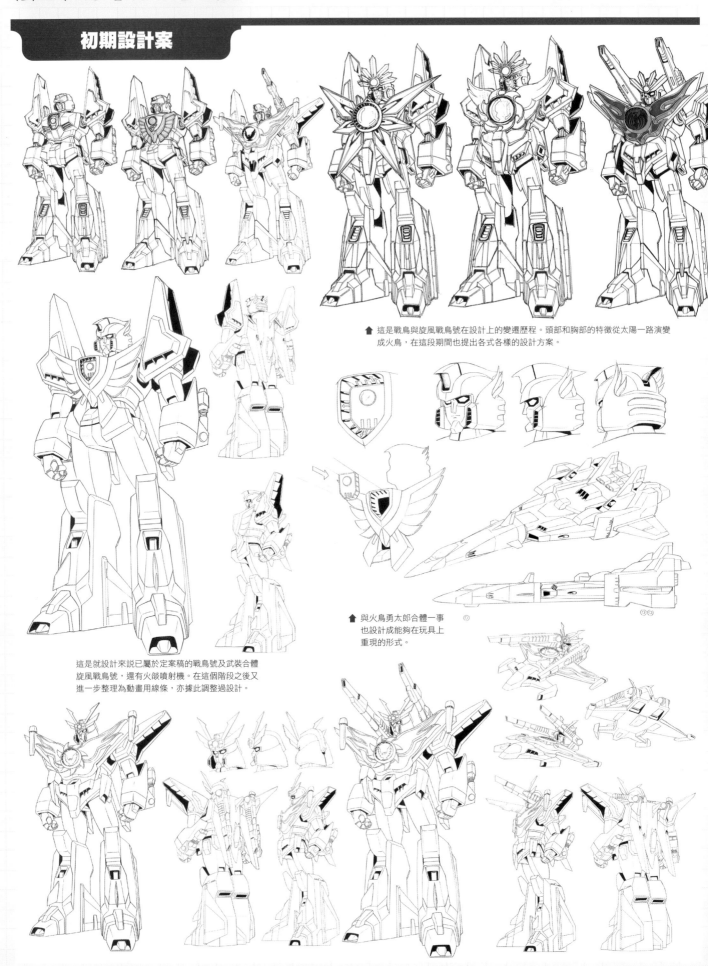

↑ 這是戰鳥與旋風戰鳥號在設計上的變遷歷程。頭部和胸部的特徵從太陽一路演變成火鳥，在這段期間也提出各式各樣的設計方案。

↑ 與火鳥勇太郎合體一事也設計成能夠在玩具上重現的形式。

這是就設計來說已屬於定案稿的戰鳥號及武裝合體旋風戰鳥號，還有火燄噴射機。在這個階段之後又進一步整理為動畫用線條，亦據此調整過設計。

動畫設計定案稿

這是能從天野博士發明的救援用飛機「火燄噴射機」進行變形，經由讓火鳥勇太郎合體在胸部上呈現全高20.1公尺的巨大機器人「戰鳥號」，進一步讓支援戰鬥機「風火號」披掛在上半身之後，即可完成全高20.2公尺的「武裝合體旋風戰鳥號」。在合體為旋風戰鳥號形態之後，就能使用火燄之劍和火燄加農砲等必殺武器，得以令戰鬥力獲得飛躍性的提升。另外，亦能運用雙臂上的光束砲「炸藥破壞砲」、雙腿處「火燄飛彈」等武器來對抗德萊亞斯的爪牙。

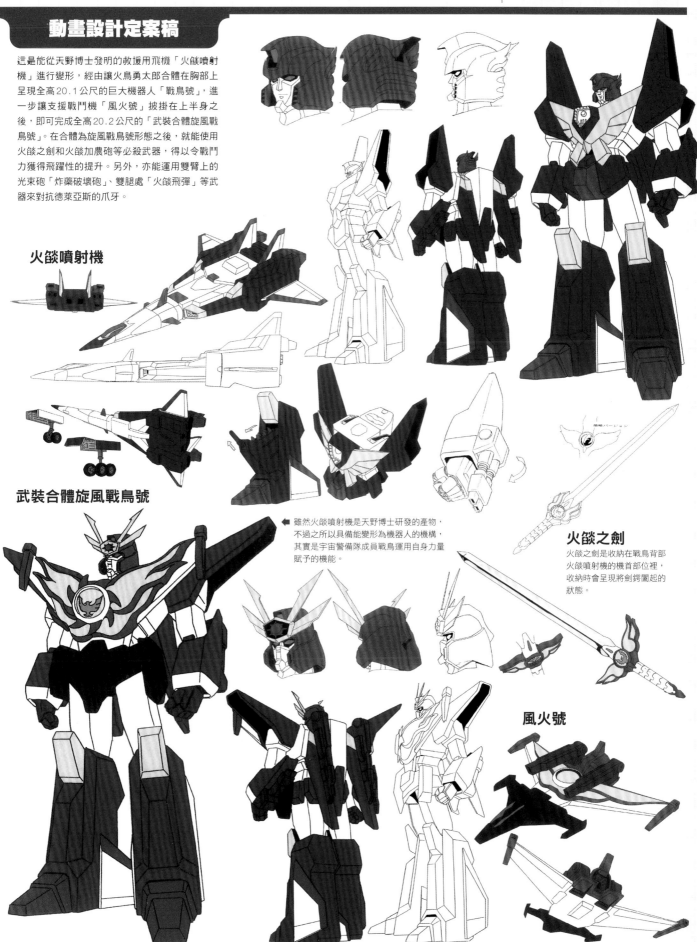

火燄噴射機

武裝合體旋風戰鳥號

◀ 雖然火燄噴射機是天野博士研發的產物，不過之所以具備能變形為機器人的機構，其實是宇宙警備隊成員戰鳥運用自身力量賦予的機能。

火燄之劍
火燄之劍是收納在戰鳥背部火燄噴射機的機首部位裡，收納時會呈現將劍鍔闔起的狀態。

風火號

旋風雷鳥號

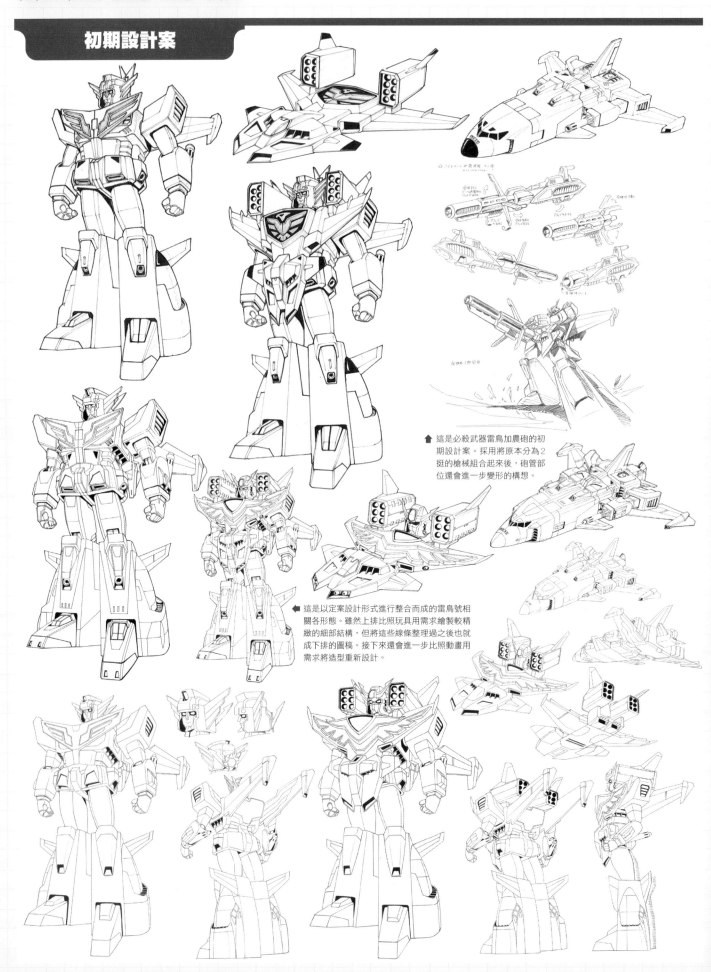

這是必殺武器雷鳥加農砲的初期設計案。採用將原本分為2挺的槍械組合起來後，砲管部位還會進一步變形的構想。

這是以定案設計形式進行整合而成的雷鳥號相關各形態。雖然上排比照玩具用需求繪製較精緻的細部結構，但將這些線條整理過之後也就成下排的圖稿。接下來還會進一步比照動畫用需求將造型重新設計。

動畫設計定案稿

這是在火焱噴射機受到重創後，由同為天野博士發明產物的救援用太空梭「火焱太空梭」繼承其宇宙能量，進而變形成的巨大機器人「雷鳥號」。和戰鳥號一樣，能夠讓具備人造機器人身體的火鳥勇太郎組合到胸部上。雖然全高為21公尺，不過當支援戰鬥機「旋風噴射機」合體為頭盔和身體鎧甲之後，即可強化為全高21.2公尺的「噴射合體旋風雷鳥號」。分為2挺收納在雙腿裡的合體火砲「雷鳥加農砲」為必殺武器。

火焱太空梭

雷鳥加農砲

旋風噴射機

噴射合體旋風雷鳥號

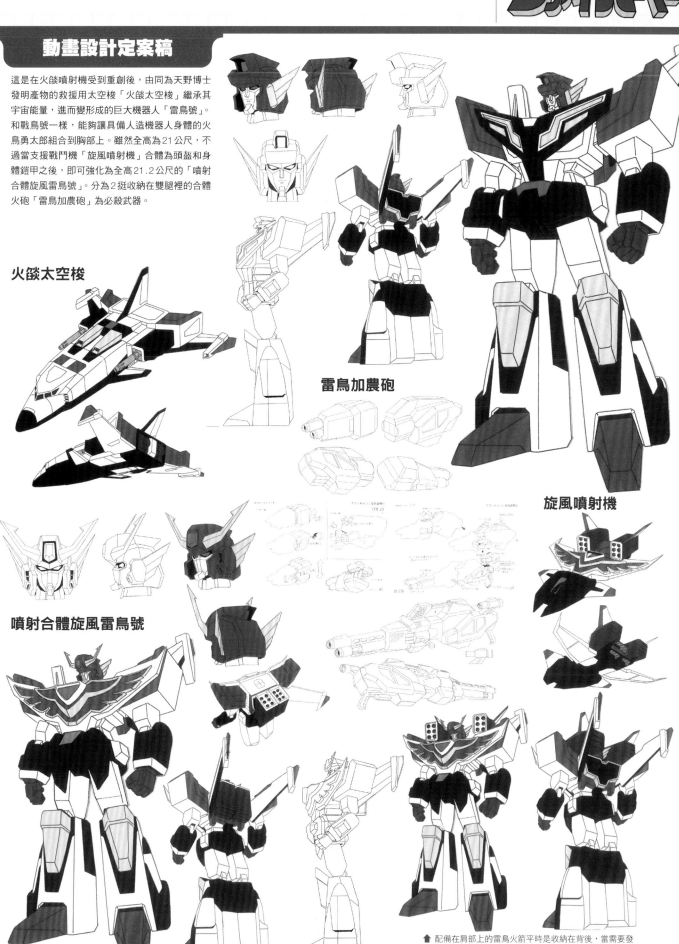

▲ 配備在肩部上的雷鳥火箭平時是收納在背後，當需要發射飛彈時才會架在肩上。

終極旋風戰鳥號

初期設計案

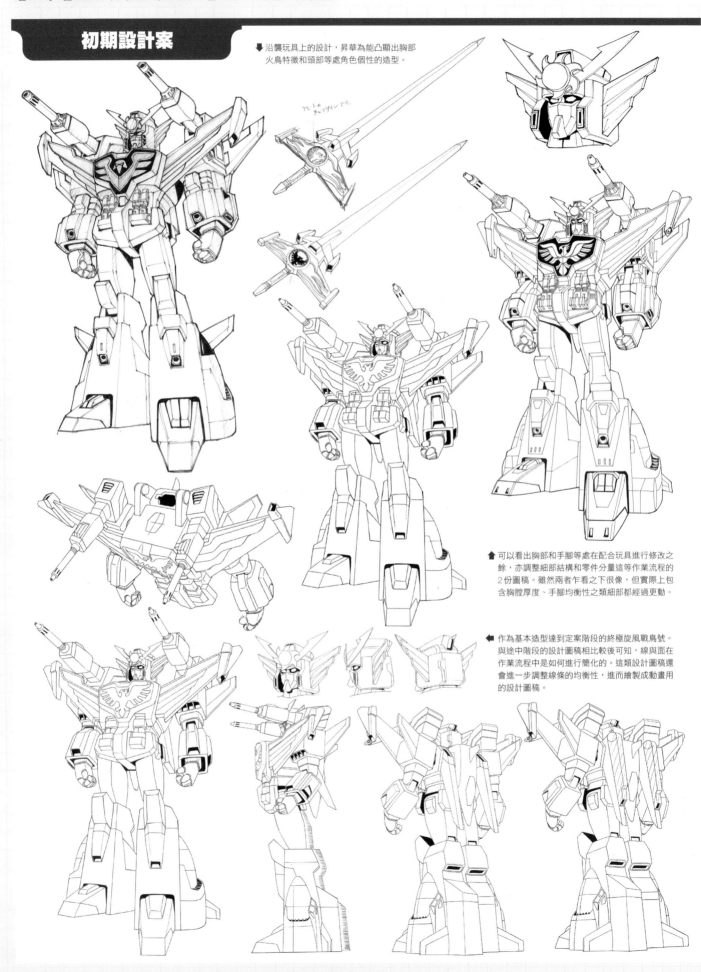

▼沿襲玩具上的設計，昇華為能凸顯出胸部
火鳥特徵和頭部等處角色個性的造型。

▲可以看出胸部和手腳等處在配合玩具進行修改之
餘，亦調整細部結構和零件分量這等作業流程的
2份圖稿。雖然兩者乍看之下很像，但實際上包
含胸膛厚度、手腳均衡性之類細部都經過更動。

◀作為基本造型達到定案階段的終極旋風戰鳥號。
與途中階段的設計圖稿相比較後可知，線與面在
作業流程中是如何進行簡化的。這類設計圖稿還
會進一步調整線條的均衡性，進而繪製成動畫用
的設計圖稿。

動畫設計定案稿

這是由戰鳥號與雷鳥號進行「最強合體」而成，為全高30.5公尺的巨大機器人形態。合體時是以戰鳥號為中心，雷鳥號則是會分離為多塊零件並組合到身體正面和手腳上，風火號和火燄之劍也會合體為一柄巨劍。雖然旋風噴射機能作為一面護盾使用，但在動畫中並未出現過這個形態。主武裝為強化威力的「火燄之劍」和肩部處「終極加農砲」。除此之外也擁有「終極之斧」、「腿刀踢」等多樣化的強大招式。當兩者的力量合為一體後，即構成足以與敵方首領德萊亞斯相抗衡的戰鳥號最強形態。

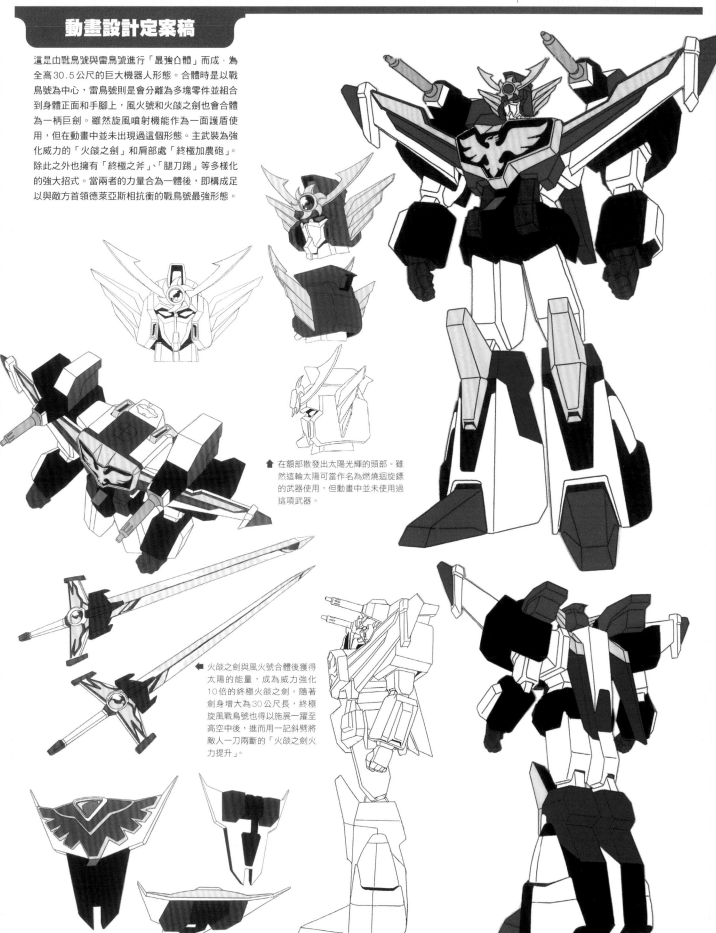

⬆ 在額部散發出太陽光輝的頭部。雖然這輪太陽可當作名為燃燒迴旋鏢的武器使用，但動畫中並未使用過這項武器。

⬅ 火燄之劍與風火號合體後獲得太陽的能量，成為威力強化10倍的終極火燄之劍。隨著劍身增大為30公尺長，終極旋風戰鳥號也得以施展一躍至高空中後，進而用一記斜劈將敵人一刀兩斷的「火燄之劍火力提升」。

五行小隊

初期設計案

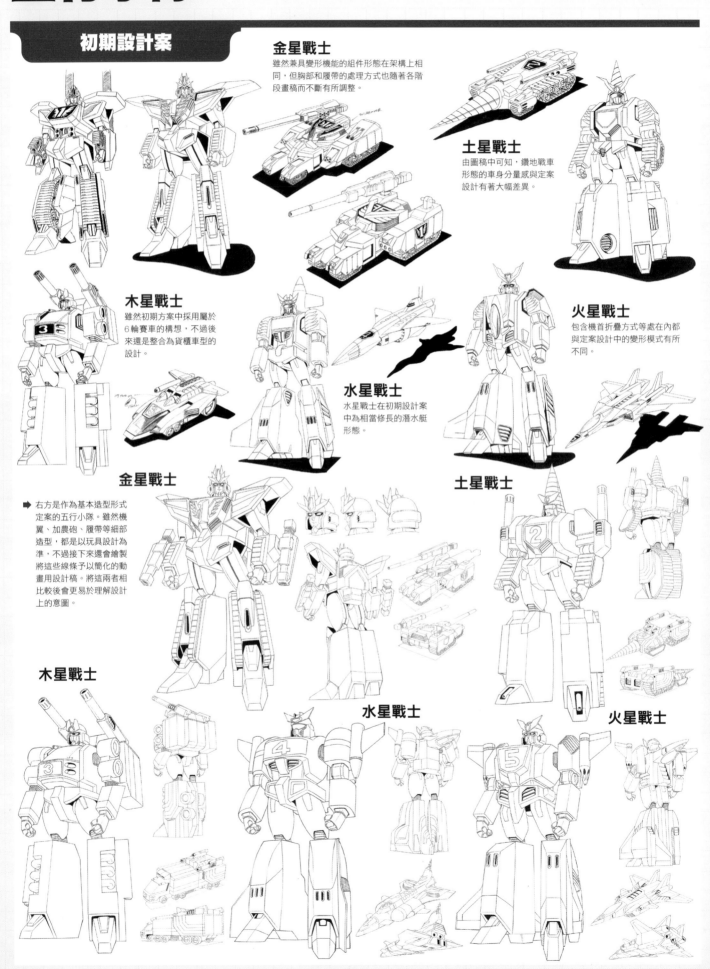

金星戰士
雖然兼具變形機能的組件形態在架構上相同，但胸部和履帶的處理方式也隨著各階段畫稿而不斷有所調整。

土星戰士
由圖稿中可知，鑽地戰車形態的車身分量感與定案設計有著大幅差異。

木星戰士
雖然初期方案中採用屬於6輪賽車的構想，不過後來還是整合為貨櫃車型的設計。

火星戰士
包含機首折疊方式等處在內都與定案設計中的變形模式有所不同。

水星戰士
水星戰士在初期設計案中為相當修長的潛水艇形態。

➡ 右方是作為基本造型形式定案的五行小隊。雖然機翼、加農砲、履帶等細部造型，都是以玩具設計為準，不過接下來還會繪製將這些線條予以簡化的動畫用設計稿。將這兩者相比較後會更易於理解設計上的意圖。

金星戰士

土星戰士

木星戰士

水星戰士

火星戰士

動畫設計定案稿

這是宇宙警備隊附身到天野博士研發的特殊工程機具上之後，化身為5架機器人所組成的戰鬥小隊。雖然隊長金星戰士具有自我意識，不過因為其他4架則是純粹接受他命令行動的支援機體，所以也能改由火鳥勇太郎進行操縱。尚有著一旦金星戰士失去意識就會停止活動的弱點。●金星戰士（全高13.1m）能變形為雷射坦克。為擁有自我意識的小隊長。●土星戰士（全高9.1m）能變形為鑽地戰克。●木星戰士（全高8m）能變形為貨櫃車。●水星戰士（全高8.5m）能變形為潛水艇。●火星戰士（全高8.5m）能變形為噴射機。

金星戰士

土星戰士

木星戰士

水星戰士

火星戰士

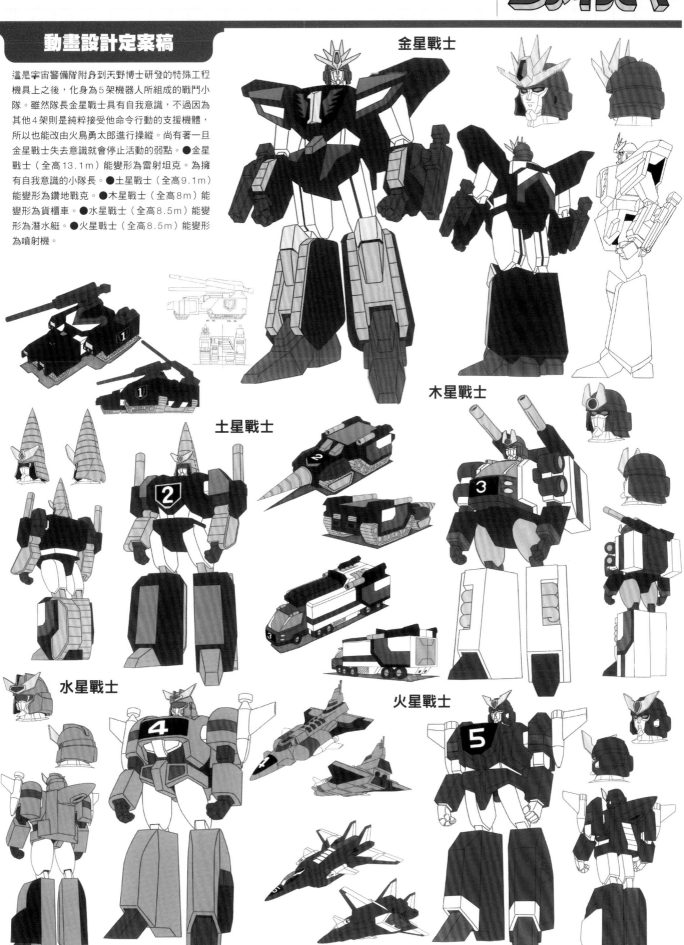

五行戰士

初期設計案

這是初期的設計評估圖稿。如同自左起的圖稿所示，五行戰士有遷就於玩具的合體機構之處，不過整體的設計倒是幾乎大致底定。頭部與胸部特徵在設計上的變遷過程是首要重點所在。

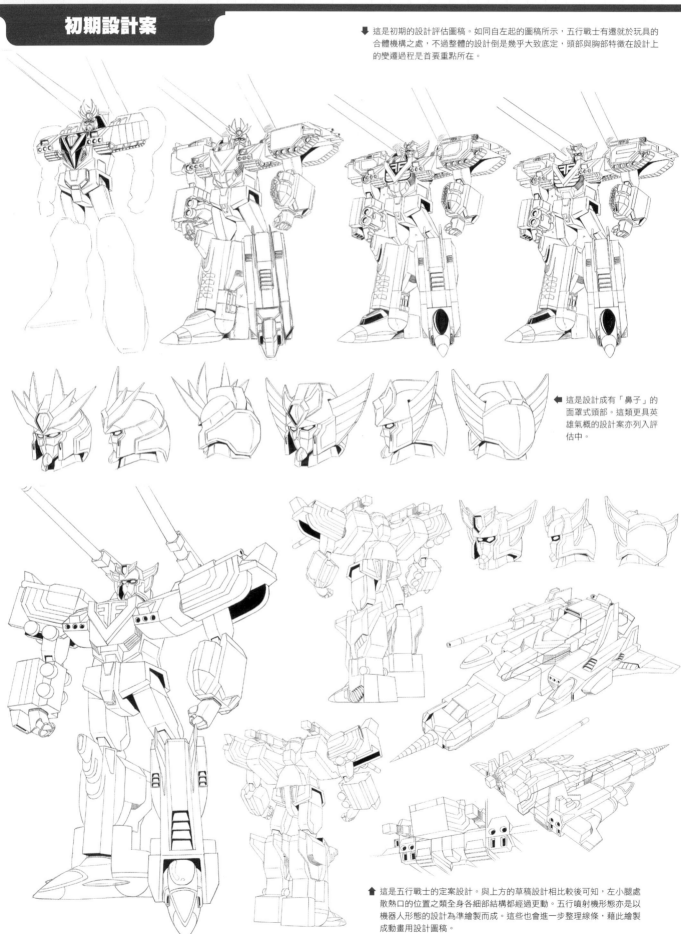

這是設計成有「鼻子」的面罩式頭部。這類更具英雄氣概的設計案亦列入評估中。

這是五行戰士的定案設計。與上方的草稿設計相比較後可知，左小腿處散熱口的位置之類全身各細部結構都經過更動。五行噴射機形態亦是以機器人形態的設計為準繪製而成。這些也會進一步整理線條，藉此繪製成動畫用設計圖稿。

動畫設計定案稿

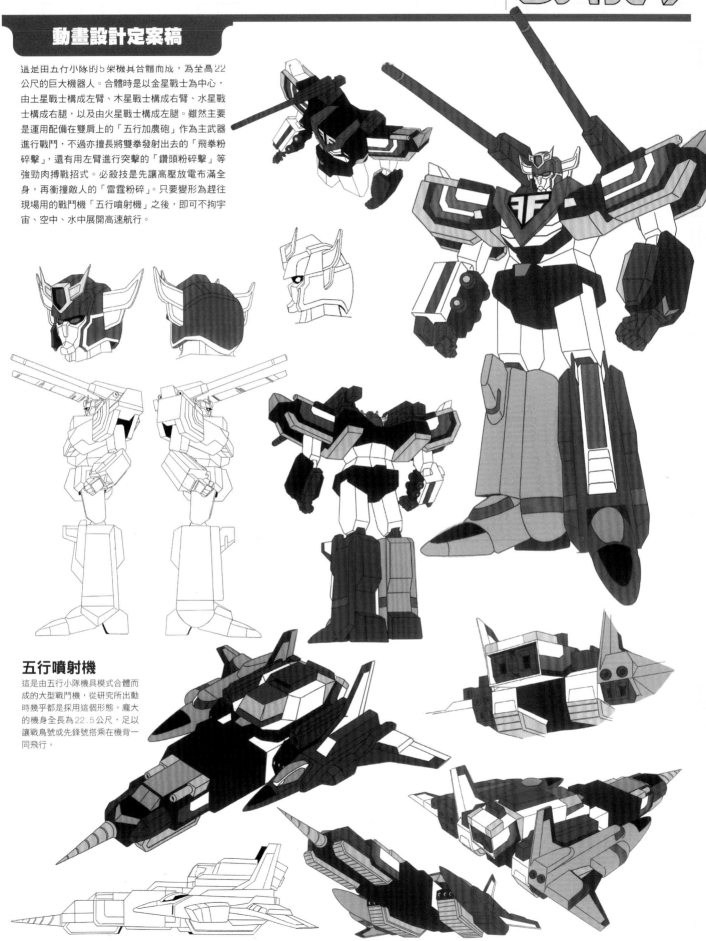

這是由五行小隊的5架機具合體而成,為全高22公尺的巨大機器人。合體時是以金星戰士為中心,由土星戰士構成左臂、木星戰士構成右臂、水星戰士構成右腿,以及由火星戰士構成左腿。雖然主要是運用配備在雙肩上的「五行加農砲」作為主武器進行戰鬥,不過亦擅長將雙拳發射出去的「飛拳粉碎擊」,還有用左臂進行突擊的「鑽頭粉碎擊」等強勁肉搏戰招式。必殺技是先讓高壓放電布滿全身,再衝撞敵人的「雷霆粉碎」。只要變形為趕往現場用的戰鬥機「五行噴射機」之後,即可不拘宇宙、空中、水中展開高速航行。

五行噴射機

這是由五行小隊機具模式合體而成的大型戰鬥機,從研究所出動時幾乎都是採用這個形態。龐大的機身全長為22.5公尺,足以讓戰鳥號或先鋒號搭乘在機背一同飛行。

先鋒小隊

初期設計案

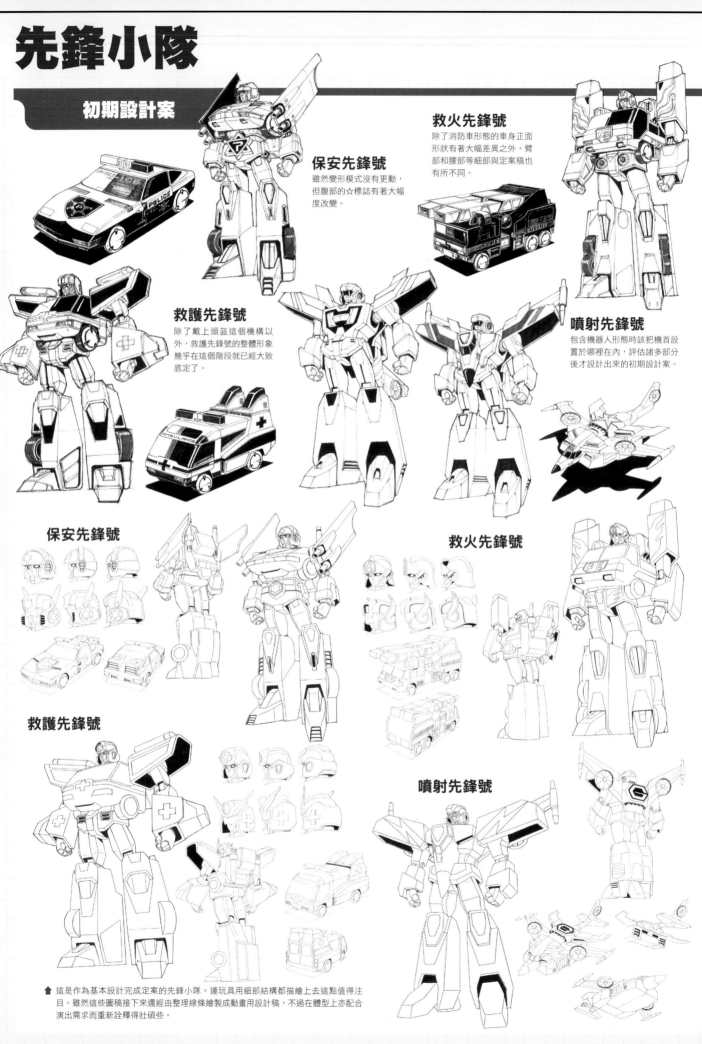

救火先鋒號
除了消防車形態的車身正面形狀有著大幅差異之外，臂部和腰部等細部與定案稿也有所不同。

保安先鋒號
雖然變形模式沒有更動，但腹部的☆標誌有著大幅度改變。

救護先鋒號
除了戴上頭盔這個機構以外，救護先鋒號的整體形象幾乎在這個階段就已經大致底定了。

噴射先鋒號
包含機器人形態時該把機首設置於哪裡在內，評估諸多部分後才設計出來的初期設計案。

保安先鋒號

救火先鋒號

救護先鋒號

噴射先鋒號

⬆ 這是作為基本設計完成定案的先鋒小隊。連玩具用細部結構都描繪上去這點值得注目。雖然這些圖稿接下來還經由整理線條繪製成動畫用設計稿，不過在體型上亦配合演出需求而重新詮釋得壯碩些。

動畫設計定案稿

這是各自能變形為消防車、救護車、警車等救災市輛的宇宙警備隊成員。是由宇宙警備隊附身融合至剛好前往天野研究所的各車輛而成。噴射先鋒號則是因應戰鳥號申請支援才來到地球的新成員。

●保安先鋒號（全高10.2m）能變形為警車，雖然行事總是相當冷靜，率領小隊行動時卻也能靈活對應各種狀態，為先鋒小隊的小隊長。●救火先鋒號（全高10.5m）是能夠變形為消防車的熱血好漢。雖然衝動了點，但很為同伴著想。●救護先鋒號（全高9.8m）原本是宇宙醫學生，因此醫療知識相當豐富，性格也相當穩重。●噴射先鋒號（全高11m）是小隊中年紀最輕的且過於自信。在行動時有著會忽略團隊合作，偏好單打獨鬥的問題。

保安先鋒號　救火先鋒號

救護先鋒號　噴射先鋒號

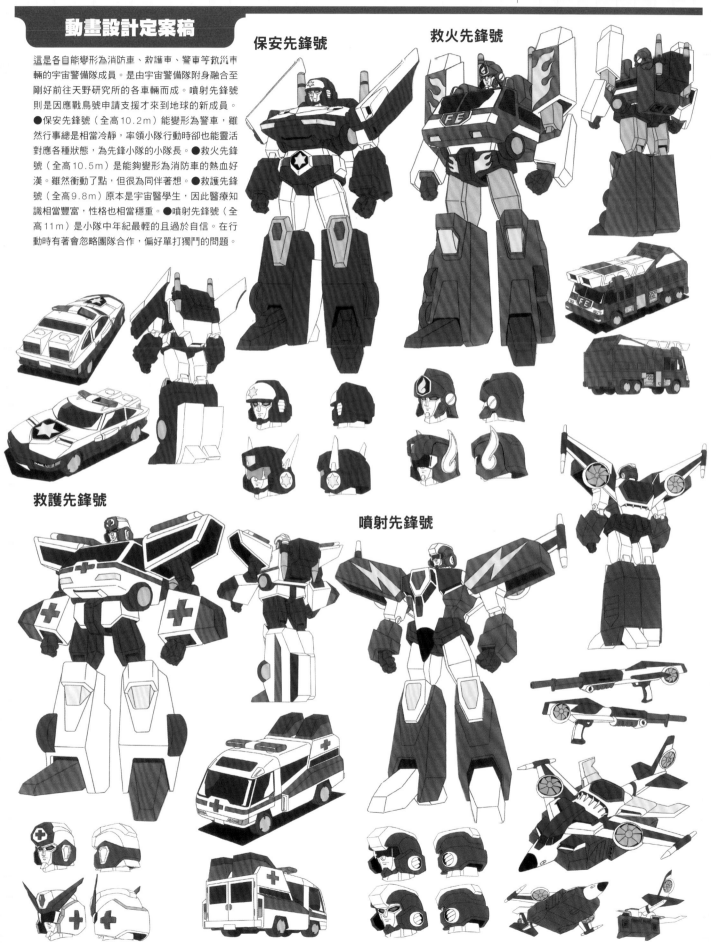

先鋒號 & 超級先鋒號

初期設計案

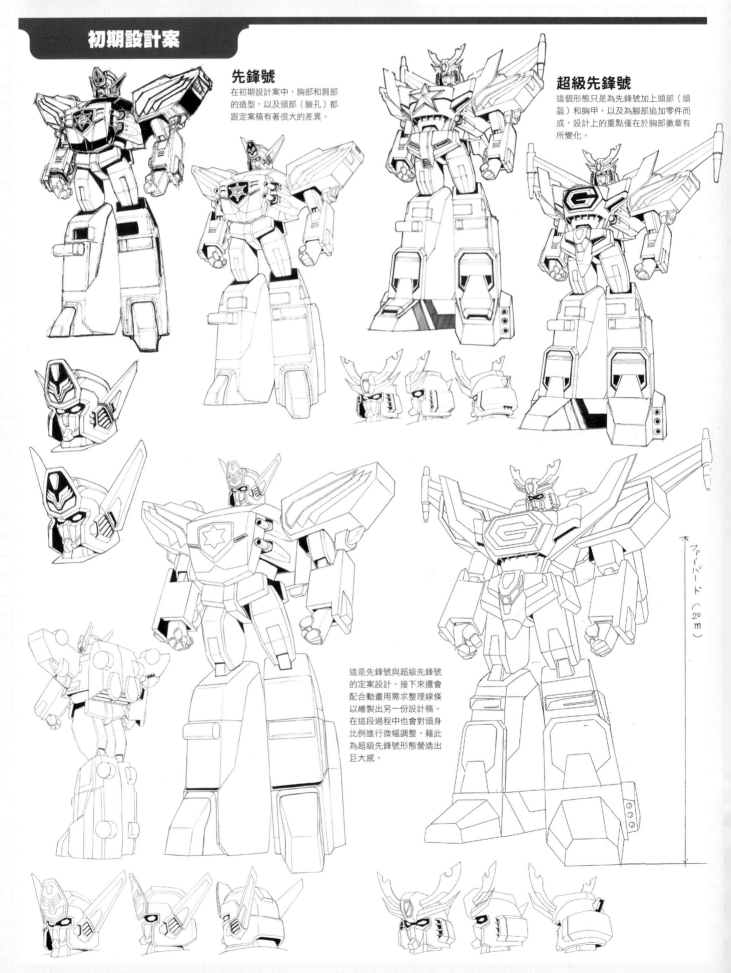

先鋒號

在初期設計案中，胸部和肩部的造型，以及頭部（臉孔）都跟定案稿有著很大的差異。

超級先鋒號

這個形態只是為先鋒號加上頭部（頭盔）和胸甲，以及為腳部追加零件而成，設計上的重點僅在於胸部徽章有所變化。

這是先鋒號與超級先鋒號的定案設計。接下來還會配合動畫用需求整理線條以繪製出另一份設計稿。在這段過程中也會對頭身比例進行微幅調整，藉此為超級先鋒號形態營造出巨大感。

動畫設計定案稿

這是由先鋒小隊進行3機合體而成，為全高20.2公尺的巨大機器人形態。聲音和意識是以保安先鋒號為主體。雖然比起戰鬥，主要任務和合體前一樣是以救援活動為中心，不過戰鬥力其實也很高。不具飛行能力是弱點所在。必殺計是將胸部徽章當作飛鏢投擲出去的「閃耀星光」。

先鋒號

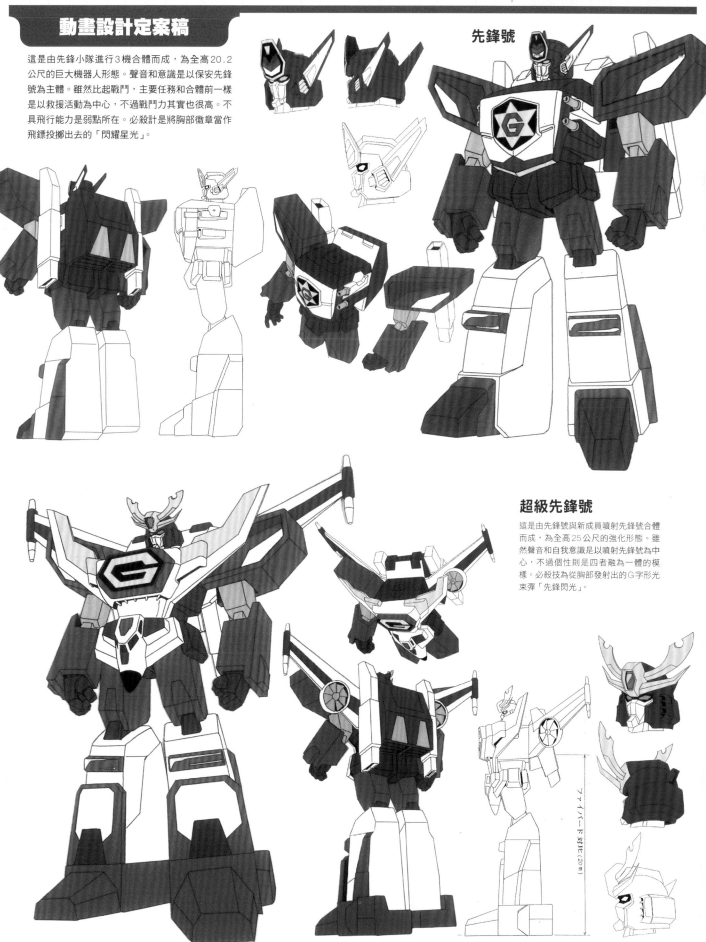

超級先鋒號

這是由先鋒號與新成員噴射先鋒號合體而成，為全高25公尺的強化形態。雖然聲音和自我意識是以噴射先鋒號為中心，不過個性則是四者融為一體的模樣。必殺技為從胸部發射出的G字形光束彈「先鋒閃光」。

德萊亞斯

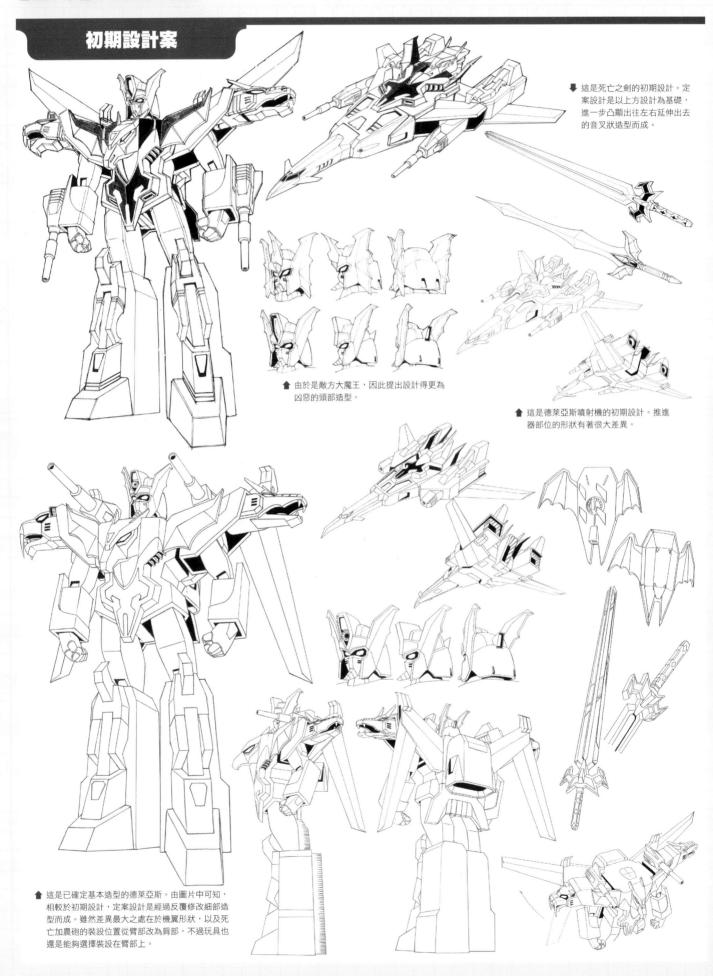

這是死亡之劍的初期設計。定案設計是以上方設計為基礎,進一步凸顯出往左右延伸出去的音叉狀造型而成。

由於是敵方大魔王,因此提出設計得更為凶惡的頭部造型。

這是德萊亞斯噴射機的初期設計。推進器部位的形狀有著很大差異。

這是已確定基本造型的德萊亞斯。由圖片中可知,相較於初期設計,定案設計是經過反覆修改細部造型而成。雖然差異最大之處在於機翼形狀,以及死亡加農砲的裝設位置從臂部改為肩部,不過玩具也還是能夠選擇裝設在臂部上。

動畫設計定案稿

這是自稱宇宙皇帝，介圖爭霸地球的邪惡能量生命體德萊亞斯從外太空飛來地球後，附身到漿糊博士海底基地的某尊邪神像上而成。對於不斷敗北感到焦急的德萊亞斯後來讓邪神像進行3獸合體，構成全高33.5公尺的巨大機器人形態，以此面貌親自與宇宙警備隊交戰。能運用持拿在手中的「死亡之劍」和「死亡之盾」，加上肩部的「死亡加農砲」和「死亡之釘」，以及產生負面能量令宇宙警備隊陷入苦戰的「惡魔之力」施展攻擊。面對其壓倒性的強大戰鬥力，就連旋風火鳥號也難以抗衡。

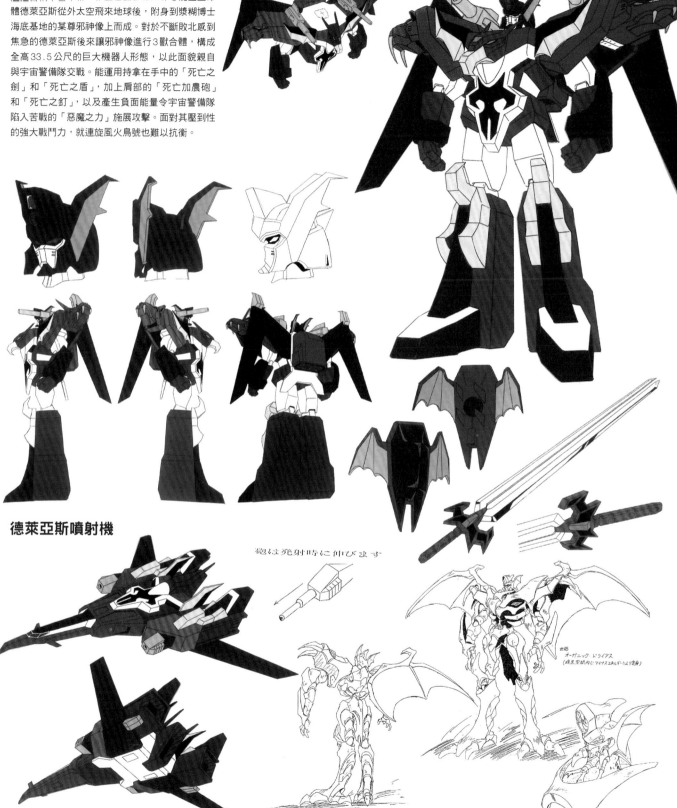

砲は発射時に伸びます

德萊亞斯噴射機

※註　オーガニック・ドライアス
（暗黒空間内にてマイナスエネルギーより変身）

有機德萊亞斯
這個面貌是德萊亞斯在建構惡魔之塔後，藉此吸收全宇宙的暗黑負面能量而成。他也因此變化可用「惡魔」來形容的猙獰有機體。處在暗黑能量力場中時，足以發揮出與神同等的力量。

▲ 這是由3獸合體時的德萊亞斯變形而成，為全長36.4公尺的大型飛機形態。具有凌駕於火燄噴射機和火燄太空梭之上的飛行速度，戰鬥力也一樣相當高。

死亡之鷹&死亡之虎&死亡之龍

初期設計案

這是構成德萊亞斯的3頭機械獸,亦即「死亡之鷹」、「死亡之虎」、「死亡之龍」的初期設計。為了兼顧玩具機構與造型設計,因此在設計上幾乎沒有更動之處。定案設計有所修改之處,其實僅在於各機械獸的臉孔和細部造型而已,與變形機構相關處則是維持原樣。

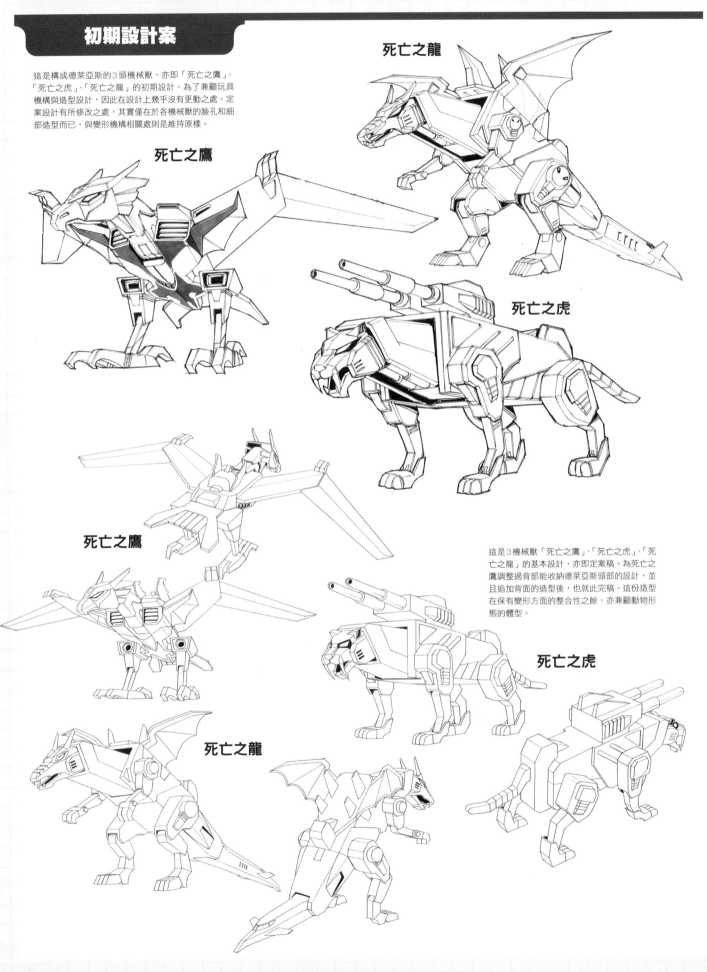

死亡之龍

死亡之鷹

死亡之虎

死亡之鷹

死亡之虎

死亡之龍

這是3機械獸「死亡之鷹」、「死亡之虎」、「死亡之龍」的基本設計,亦即定案稿。為死亡之鷹調整過背部能收納德亞萊斯頭部的設計,並且追加背面的造型後,也就此完稿。這份造型在保有變形方面的整合性之餘,亦兼顧動物形態的體型。

動畫設計定案稿

漿糊博士設在海底基地裡的3尊邪神像獲得負面能量生命體德萊亞斯附身後，成為了擁有驚人力量和機械身軀的存在。老鷹型的「死亡之鷹」、劍齒虎型的「死亡之虎」，以及龍型的「死亡之龍」可經由3獸合體組成德萊亞斯。雖然起初是直接以邪神像的面貌下達命令，不過在獲得機械身軀之後，德萊亞斯也親自阻擋在旋風戰鳥號一行人面前。

死亡之鷹

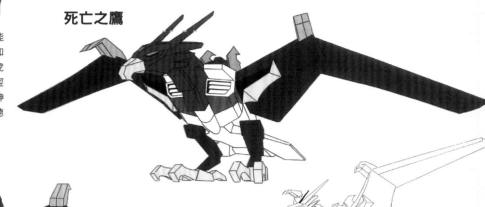

↑ 這是全長19.1公尺，翼展35.5公尺的老鷹型機體。可構成德萊亞斯的頭部、胸部，以及背部。

死亡之龍

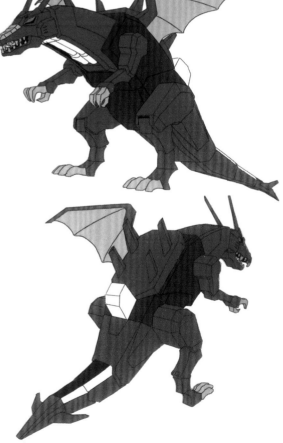

↑ 這是全高24.0公尺的赤龍型機體。可構成德萊亞斯的左半身。翅膀可作為死亡之盾，至於尾巴則是能構成德萊亞斯噴射機的機首。

死亡之虎

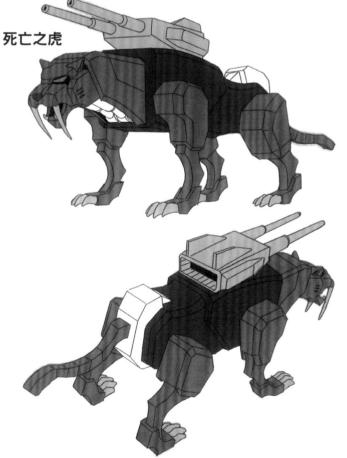

↑ 這是全長18.1公尺的橙色虎型機體。可構成德萊亞斯的右半身。背部備有死亡加農砲。

火鳥勇太郎

初期設計案

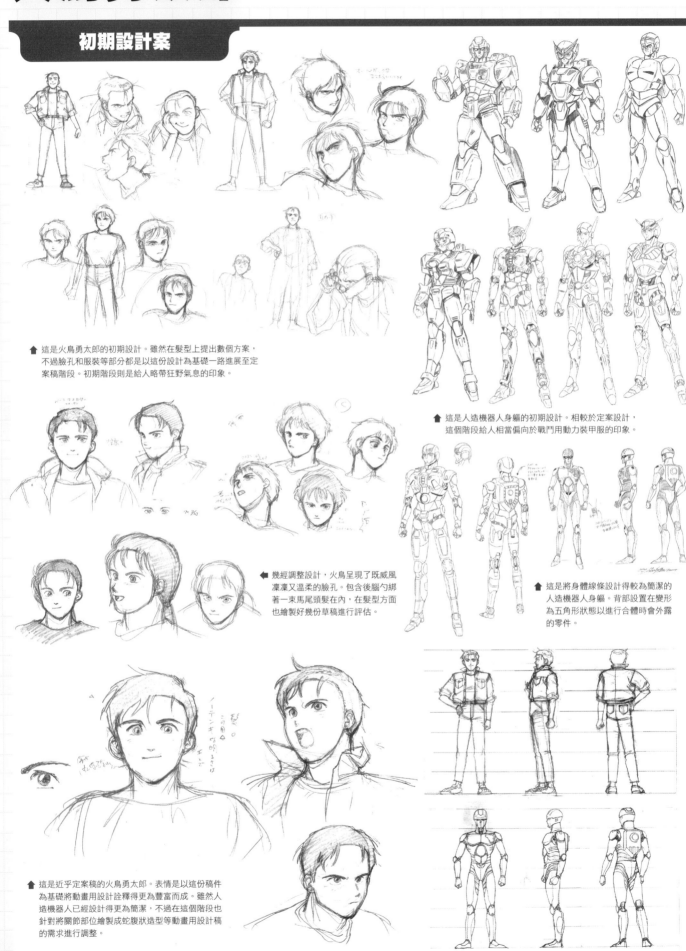

這是火鳥勇太郎的初期設計。雖然在髮型上提出數個方案，不過臉孔和服裝等部分都是以這份設計為基礎一路進展至定案稿階段。初期階段則是給人略帶狂野氣息的印象。

這是人造機器人身軀的初期設計。相較於定案設計，這個階段給人相當偏向於戰鬥用動力裝甲服的印象。

幾經調整設計，火鳥呈現了既威風凜凜又溫柔的臉孔。包含後腦勺綁著一束馬尾頭髮在內，在髮型方面也繪製好幾份草稿進行評估。

這是將身體線條設計得較為簡潔的人造機器人身軀。背部設置在變形為五角形狀態以進行合體時會外露的零件。

這是近乎定案稿的火鳥勇太郎。表情是以這份稿件為基礎將動畫用設計詮釋得更為豐富而成。雖然人造機器人已經設計得更為簡潔，不過在這個階段也針對將關節部位繪製成蛇腹狀造型等動畫用設計稿的需求進行調整。

動畫設計定案稿

這個人物是能量生命體從外太空飛來地球後，附身到天野博士製作的人造機器人上並融合為一體而成。雖然平常是以天野博士助手的身分生活，不過一旦發生事件就會搭乘火焰噴射機趕往現場。其真面目是為了追緝「德萊亞斯」才來到地球的宇宙警備隊隊長「戰鳥」，能夠與火焰噴射機、火焰太空梭合體為巨大機器人進行戰鬥。擁有一顆熱愛宇宙中所有生命的善良心靈，僅對邪惡的德萊亞斯抱持著憎恨。起初完不了解地球的文化、常識、語言，不過後來也以驚人的速度學會了。個性相當純樸正直。由於獲得新知識時會欣喜到感動不已，經常讓周遭人們覺得欠缺常識到很奇怪的程度，導致健太和小遙總是很擔心他會不會因此暴露真面目。

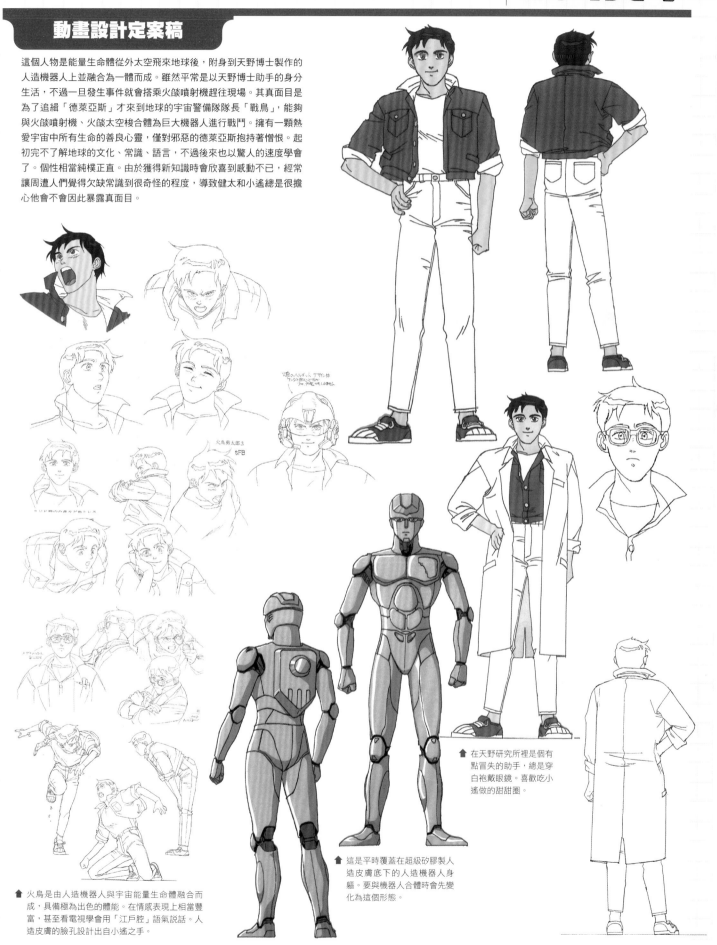

火鳥勇太郎③
tFB

🔺 火鳥是由人造機器人與宇宙能量生命體融合而成，具備極為出色的體能。在情感表現上相當豐富，甚至看電視學會用「江戶腔」語氣說話。人造皮膚的臉孔設計出自小遙之手。

🔺 這是平時覆蓋在超級矽膠製人造皮膚底下的人造機器人身軀。要與機器人合體時會先變化為這個形態。

🔺 在天野研究所裡是個有點冒失的助手，總是穿白袍戴眼鏡。喜歡吃小遙做的甜甜圈。

天野健太、天野遙、天野博士

這是天野一家的初期設計。健太的活潑形象和髮型等設計從初期階段起就沒有太大更動。雖然小遙原本給人更文靜些的印象，也比定案設計更孩子氣一點，不過到了定案設計時則是決定凸顯出認真謹慎的一面。最初期（左端）的天野博士顯得較年輕些，頭髮也比較短。

天野健太

天野遙

天野博士

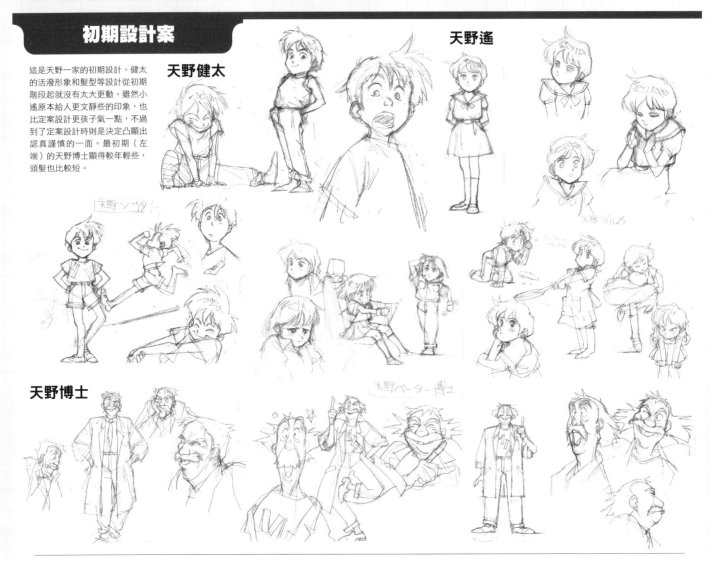

天野健太

天野遙

天野博士

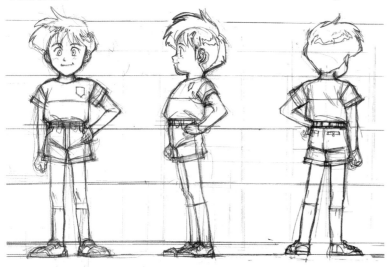

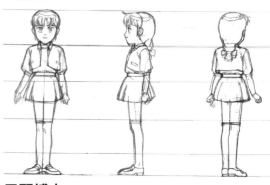

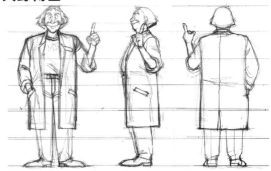

這是完成動畫用定案設計前夕階段的圖稿。已經可說是定案稿的草稿。不過只有天野博士的額頭面積似乎比定案稿寬了點？

動畫設計定案稿

早就偵測到宇宙中的負面能量,為了保護地球免於遭受即將到來的災禍襲擊並拯救人命,於是天野博士動用個人財產建造天野和平科學研究所與救援用機具,以及進行操縱用的人造機器人。在偶然之下協助為追緝邪惡能量生命體「德萊亞斯」而來地球的宇宙警備隊成員「戰鳥」,天野博士也就此與兩名孫子女一同參與守護地球和平的戰鬥。

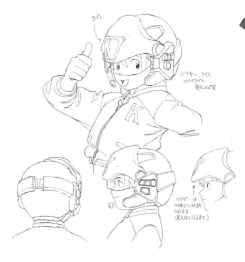

▲ 在搭乘火燄噴射機出擊時會戴上的頭盔。這是對外界隱瞞健太真實身分用的重要道具。在設計上與火鳥用的相同。

天野健太

天野博士的孫子,是個活潑的10歲小學生,口頭禪是「神奇又帥氣!」。在將火鳥視為哥哥般仰慕之餘,亦照顧他的日常生活。被任命為宇宙警備隊地球協力隊員。

天野博士

天野和平科學研究所的創設者,60歲。有著聰明的頭腦,推出許多發明,但失敗作品也不少。雖然是為了實現世界和平這個理想而奉獻人生一切的好人,不過其實有點傻氣。本名是「天野廣」。

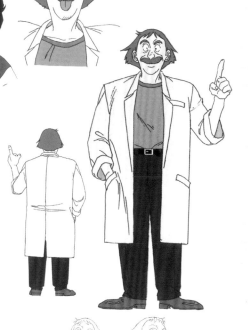

天野遙

天野博士的孫女,為健太的堂妹,也是同年級的同學。離開雙親與博士同住,一手擔起研究所裡的全部家事。對火鳥抱持著淡淡的戀情。

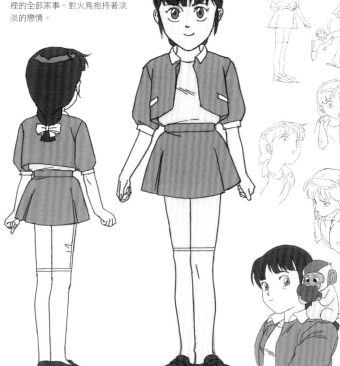

小強

小遙飼養的小猴子(口袋猴)。雖然喜歡惡作劇,卻也相當聰明。由於能夠與了解動物語言的火鳥溝通,因此有著不錯的交情。

漿糊博士、修羅、卓爾

初期設計案

這是漿糊博士的初期設計。起初是詮釋成離群索居的瘋狂科學家,後來也繪製多種形象進行評估。從原本頂著頭蓬亂髮型,還會歇斯底里亂吼的不健康模樣,逐漸修改成披著斗篷的邪惡組織領袖氣息,而且展現出較為沉著的存在感。這些初期版本在髮量上也都比定案設計多了不少。

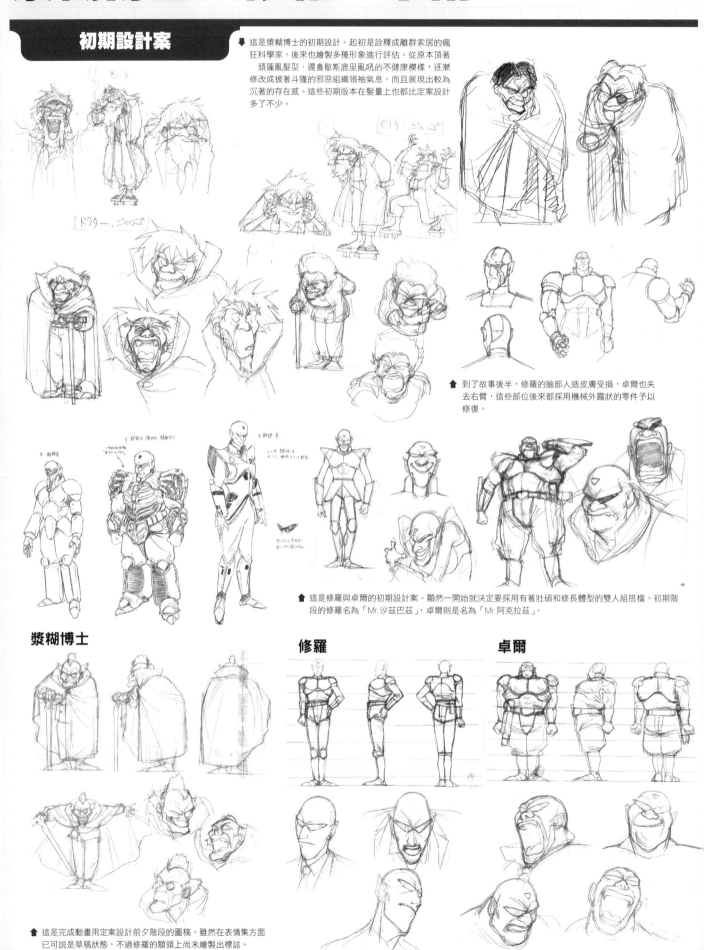

▲ 到了故事後半,修羅的臉部人造皮膚受損,卓爾也失去右臂,這些部位後來都採用機械外露狀的零件予以修復。

▲ 這是修羅與卓爾的初期設計案。顯然一開始就決定要採用有著壯碩和修長體型的雙人組搭檔。初期階段的修羅名為「Mr.沙茲巴茲」,卓爾則是名為「Mr.阿克拉茲」。

漿糊博士

修羅

卓爾

▲ 這是完成動畫用定案設計前夕階段的圖稿。雖然在表情集方面已可說是草稿狀態,不過修羅的額頭上尚未繪製出標誌。

動畫設計定案稿

漿糊博士有著天才級頭腦,原本被視為前途無量的科學家,卻因為某個事件遭到學會放逐,於是搶奪30億日圓作為資金,就此走上邪惡瘋狂科學家之路。他與來自外太空的負面能量生命體「德萊亞斯」締結密約,協助對方稱霸地球。不僅與身為德萊亞斯部下的能量生命體「修羅」和「卓爾」合作,還研發出機械獸進行破壞之類的侵略行動。不過受到不斷敗在宇宙警備隊手下的影響,這3人之間的關係也日益緊張。

漿糊博士

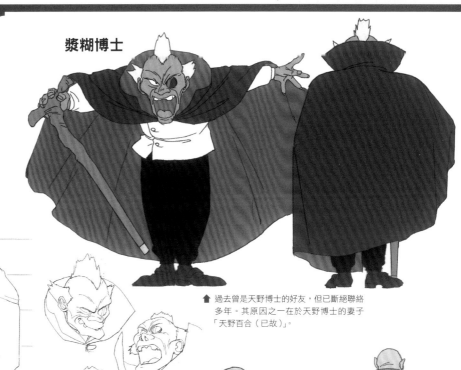

🔺 過去曾是天野博士的好友,但已斷絕聯絡多年。其原因之一在於天野博士的妻子「天野百合(已故)」。

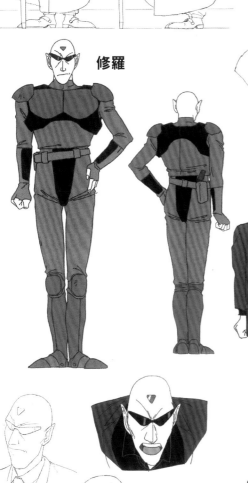

修羅

卓爾

🔺 在德萊亞斯侵略地球的行動中,卓爾和修羅可說是擔任相當於現場指揮官的角色,他們有時也會喬裝一番在前線進行戰鬥。雖然這兩人不管怎麼看都很詭異,卻很神奇地能夠順利混進城鎮裡。

神奇手環

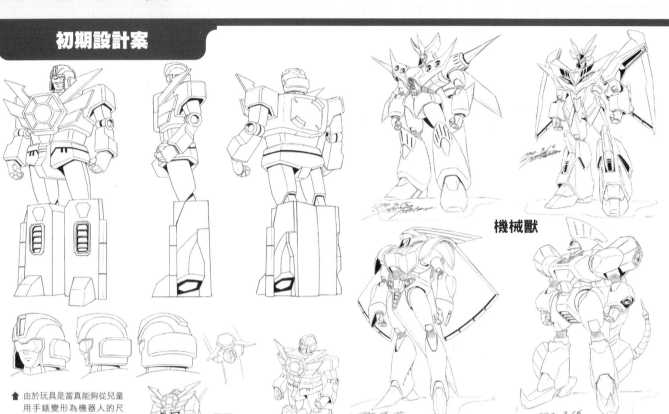

機械獸

由於玩具是當真能夠從兒童用手錶變形為機器人的尺寸,因此設計時也依據實際尺寸需求繪製得相當詳細。

這4份草稿設計為漿糊博士製造出來作為邪惡爪牙的機械獸。由於都是只有一集戲份的砲灰機體,因此設計得相當多樣化,其中亦有帥氣程度不遜於主角的機械獸。

動畫設計定案稿

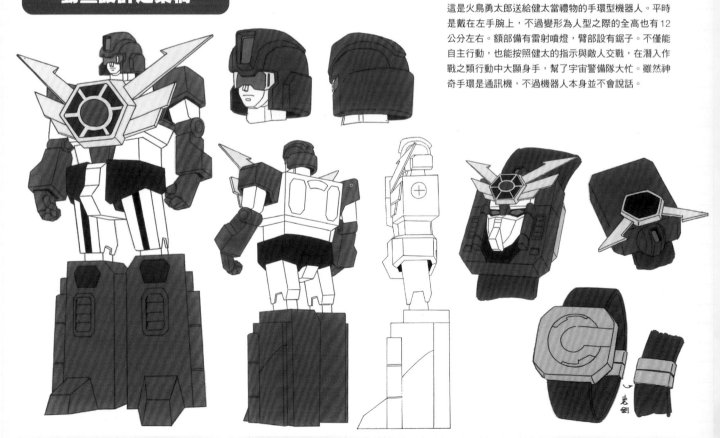

這是火鳥勇太郎送給健太當禮物的手環型機器人。平時是戴在左手腕上,不過變形為人型之際的全高也有12公分左右。額部備有雷射噴燈,臂部設有鋸子。不僅能自主行動,也能按照健太的指示與敵人交戰,在潛入作戰之類行動中大顯身手,幫了宇宙警備隊大忙。雖然神奇手環是通訊機,不過機器人本身並不會說話。

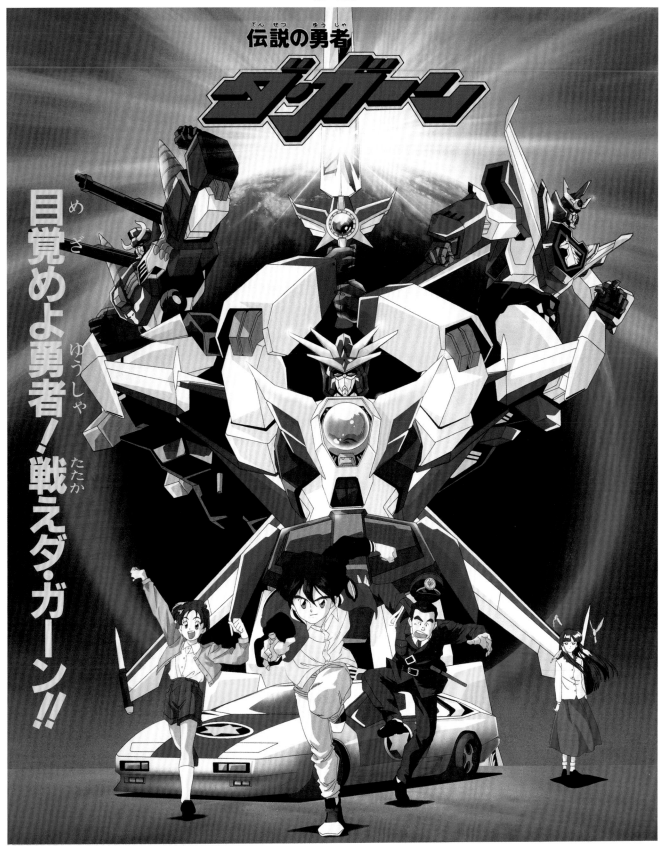

達鋼

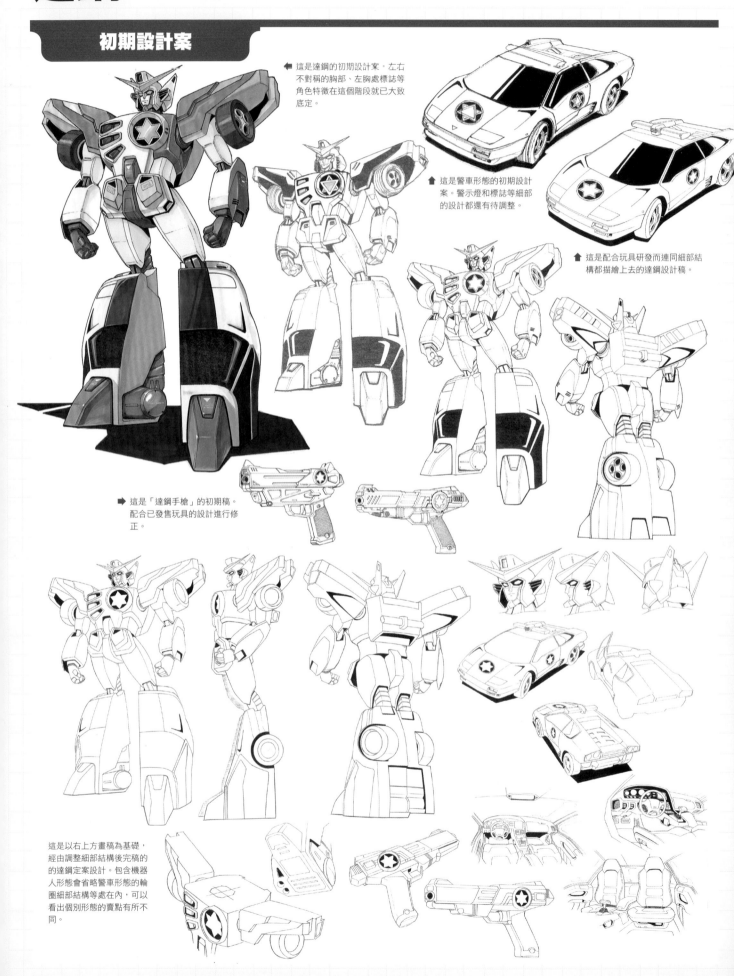

這是達鋼的初期設計案。左右不對稱的胸部、左胸處標誌等角色特徵在這個階段就已大致底定。

這是警車形態的初期設計案。警示燈和標誌等細部的設計都還有待調整。

這是配合玩具研發而連同細部結構都描繪上去的達鋼設計稿。

這是「達鋼手槍」的初期稿。配合已發售玩具的設計進行修正。

這是以右上方畫稿為基礎，經由調整細部結構後完稿的的達鋼定案設計。包含機器人形態會省略警車形態的輪圈細部結構等處在內，可以看出個別形態的賣點有所不同。

動畫設計定案稿

這是地球的意志「歐林」將力量託付給星史之後，第一個甦醒的勇者機器人。他是從原本隱藏在阿彌陀佛像額頭裡的勇者之石中復活，並且與星史家隔壁派出所的警車融合而成。為了避免真面目曝光，平時會偽裝成普通的警車，不過遇到緊急狀況之際就會擅自出動，搞得該派出所的根元巡察一頭霧水。在冷靜沉著的眾勇者中居於領袖地位，卻也絕對信賴身為隊長的星史。能夠從警車變形為身高10公尺的勇者機器人，主要武器是「達鋼手槍」。

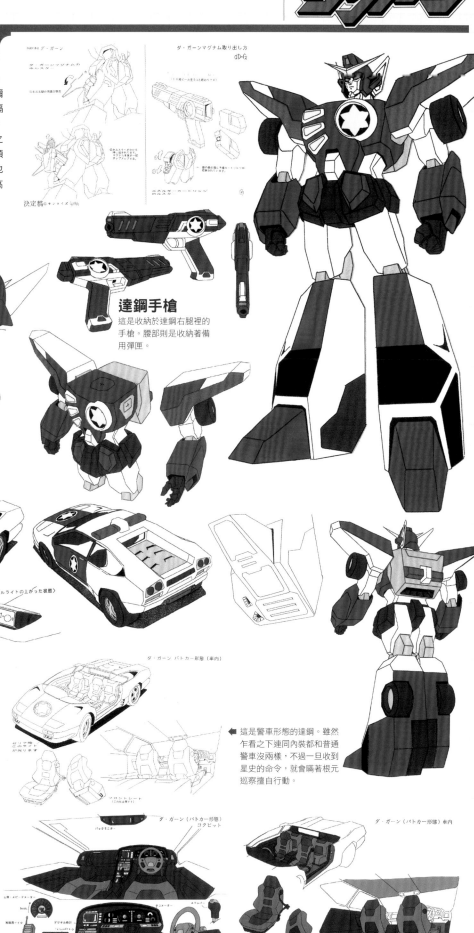

達鋼手槍

這是收納於達鋼右腿裡的手槍。腰部則是收納著備用彈匣。

◀ 這是警車形態的達鋼。雖然乍看之下連同內裝都和普通警車沒兩樣，不過一旦收到星史的命令，就會瞞著根元巡察擅自行動。

雷霆達鋼號

初期設計案

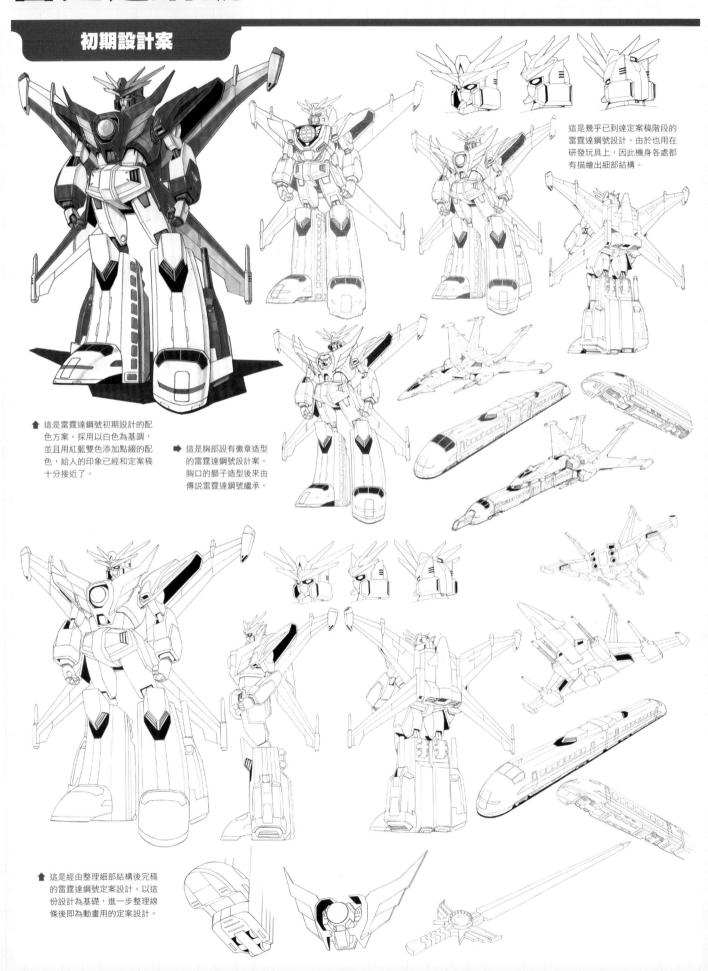

這是幾乎已到達定案稿階段的雷霆達鋼號設計。由於也用在研發玩具上，因此機身各處都有描繪出細部結構。

⬆ 這是雷霆達鋼號初期設計的配色方案。採用以白色為基調，並且用紅藍雙色添加點綴的配色，給人的印象已經和定案稿十分接近了。

➡ 這是胸部設有徽章造型的雷霆達鋼號設計案。胸口的獅子造型後來由傳說雷霆達鋼號繼承。

⬆ 這是經由整理細部結構後完稿的雷霆達鋼號定案設計。以這份設計為基礎，進一步整理線條後即為動畫用的定案設計。

動畫設計定案稿

這是在星史命令下,由達鋼、大地戰鬥機、大地列車進行「地球合體」而成,為全高22.5公尺的巨大機器人。在歐伯斯軍攻擊下迫降的防衛軍試作戰鬥機、出軌的新幹線獲得歐林賜予力量後,就此成了能夠強化達鋼力量的機具,令整體攻擊力和防禦力都變成原本的3倍以上。雖然擁有「達鋼之劍」和「達鋼光波砲」等必殺技,不過最強必殺技就屬將所有能量聚集在胸部後發射出去的「暴風大地光波砲」和「暴風大地閃光」。

大地戰鬥機

達鋼之劍

這是收納於左腰際的雷霆達鋼號主武裝。當雷霆達鋼號持拿在手中後,劍身就會伸長。

大地列車

達鋼噴射機

這是達鋼與大地列車和大地戰鬥機合體的另一種形態。在前往海外之類的長途移動時會使用到。

大地加農砲

這是由雷霆達鋼號雙腿外側零件組合而成的巨大加農砲。

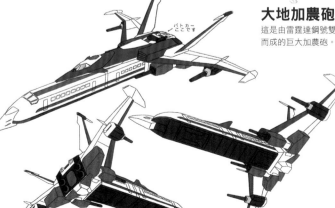

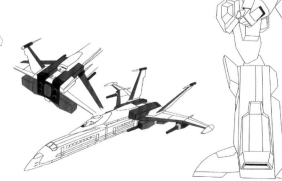

地球が見えている状態　簡略バージョン

獸王

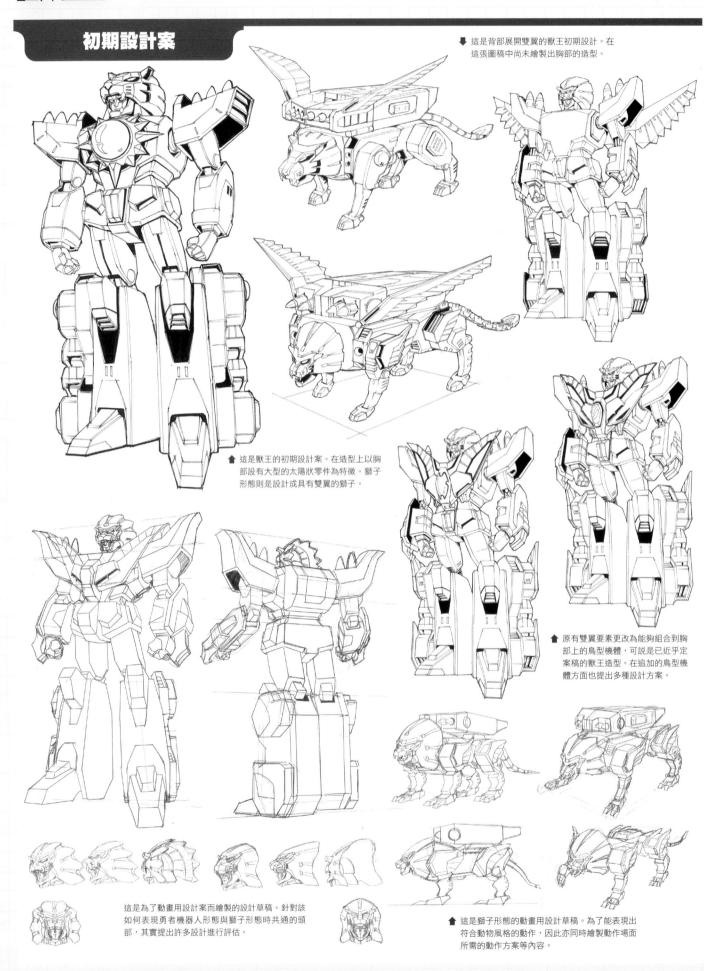

⬇ 這是背部展開雙翼的獸王初期設計。在這張圖稿中尚未繪製出胸部的造型。

⬆ 這是獸王的初期設計案。在造型上以胸部設有大型的太陽狀零件為特徵。獅子形態則是設計成具有雙翼的獅子。

⬆ 原有雙翼要素更改為能夠組合到胸部上的鳥型機體，可說是已近乎定案稿的獸王造型。在追加的鳥型機體方面也提出多種設計方案。

這是為了動畫用設計案而繪製的設計草稿。針對該如何表現勇者機器人形態與獅子形態時共通的頭部，其實提出許多設計進行評估。

⬆ 這是獅子形態的動畫用設計草稿。為了能表現出符合動物風格的動作，因此亦同時繪製動作場面所需的動作方案等內容。

動畫設計定案稿

這是從位於吉力馬札羅山頂的獅子冰像中復甦，為身高21公尺的勇者機器人。因應為了阻止非洲大陸崩裂使出全力拉住當地板塊的雷霆達鋼號、為了守護所有生命而戰的星史雙方意念，於是成功地復活。在這段雷霆達鋼號無法參與戰鬥的期間裡，獸王以眾勇者機器人領袖的身分參與戰鬥等行動，是一名勇敢的戰士。本身是由獅子形態變形為機器人的，可說是大自然的勇者，雖然行事多少有點粗魯，但會稱呼星史為「酋長」，並且聽從他的命令行動。

G 加農砲

G 火藥庫

這是收納於雙腿內的獸王最強武器。雖然組合在一起時能發揮最大的威力，不過僅憑獸王的力量並無法控制。

獸王之斧

這是收納於雙肩內的一對大型斧頭。能靠著將斧頭投擲出去並自由操控的方式攻擊敵人。

這是全長14.5公尺的獅子形態。能夠憑藉用爪子施展攻擊的「獸王猛擊」、從背部發射的「獸王飛彈」，以及從鬃毛處發射的「獸王雷電」進行戰鬥。

G 飛鳥

這是組合在獸王胸部上的鳥型機體。翅膀的一部分可以拆解開來作為回旋鏢使用。

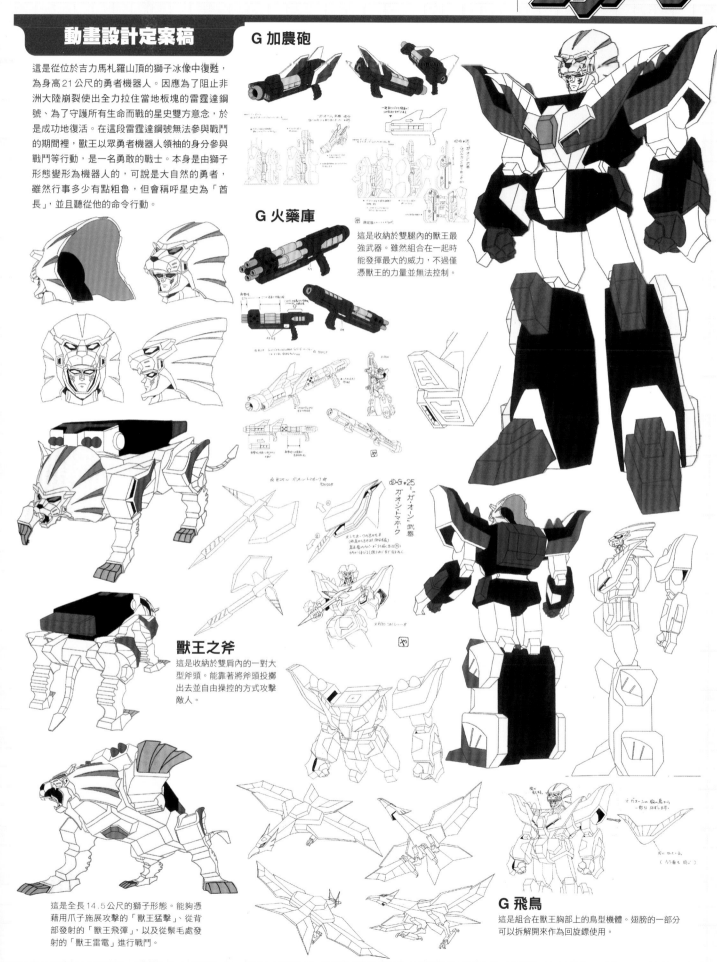

傳說雷霆達鋼號

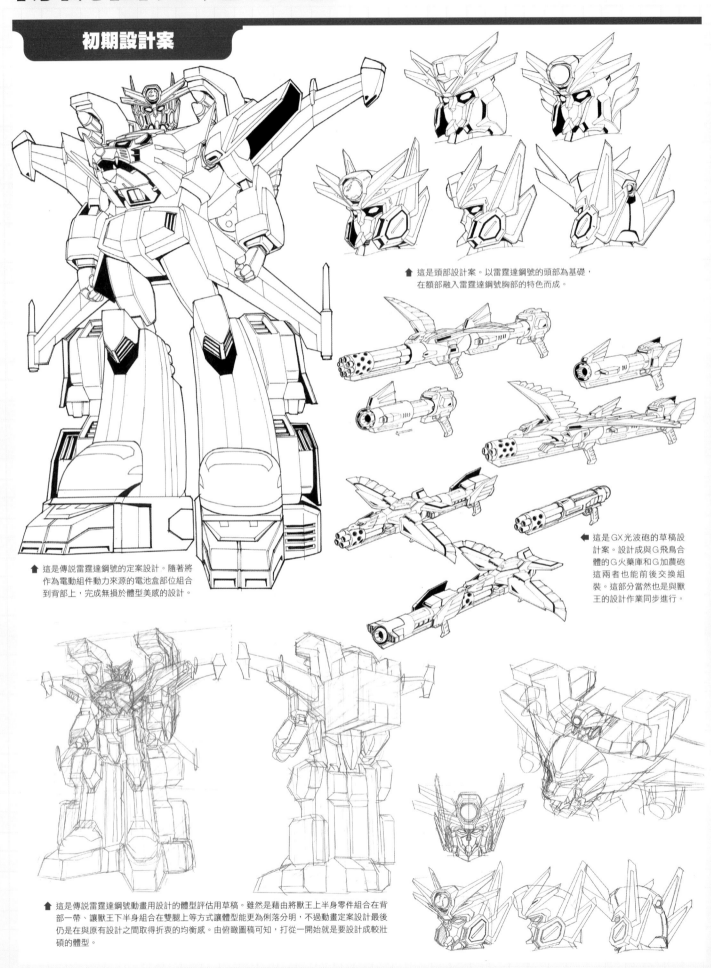

▲ 這是頭部設計案。以雷霆達鋼號的頭部為基礎，在額部融入雷霆達鋼號胸部的特色而成。

▲ 這是傳說雷霆達鋼號的定案設計。隨著將作為電動組件動力來源的電池盒部位組合到背部上，完成無損於體型美感的設計。

◀ 這是GX光波砲的草稿設計案。設計成與G飛鳥合體的G火藥庫和G加農砲這兩者也能前後交換組裝。這部分當然也是與獸王的設計作業同步進行。

▲ 這是傳說雷霆達鋼號動畫用設計的體型評估用草稿。雖然是藉由將獸王上半身零件組合在背部一帶、讓獸王下半身組合在雙腿上等方式讓體型能更為俐落分明，不過畫定案設計最後仍是在與原有設計之間取得折衷的均衡感。由俯瞰圖稿可知，打從一開始就是要設計成較壯碩的體型。

動畫設計定案稿

這是雷霆達鋼號與獸王籍由傳說之力進行「傳說合體」而成，為身高27.2公尺的最強勇者機器人。合體時是以雷霆達鋼號為基礎，分離為多塊零件的獸王則是組裝到胸部、背部、腿部等處。這乃是雷霆達鋼號和獸王在敵人攻擊下陷入絕境時，受到不可思議的光芒包覆住，並且獲得傳說之力的一部分，因而得到遠勝於以往力量的面貌。如此一來也才能輕鬆地運用獸王難以駕馭的「GX光波砲」。

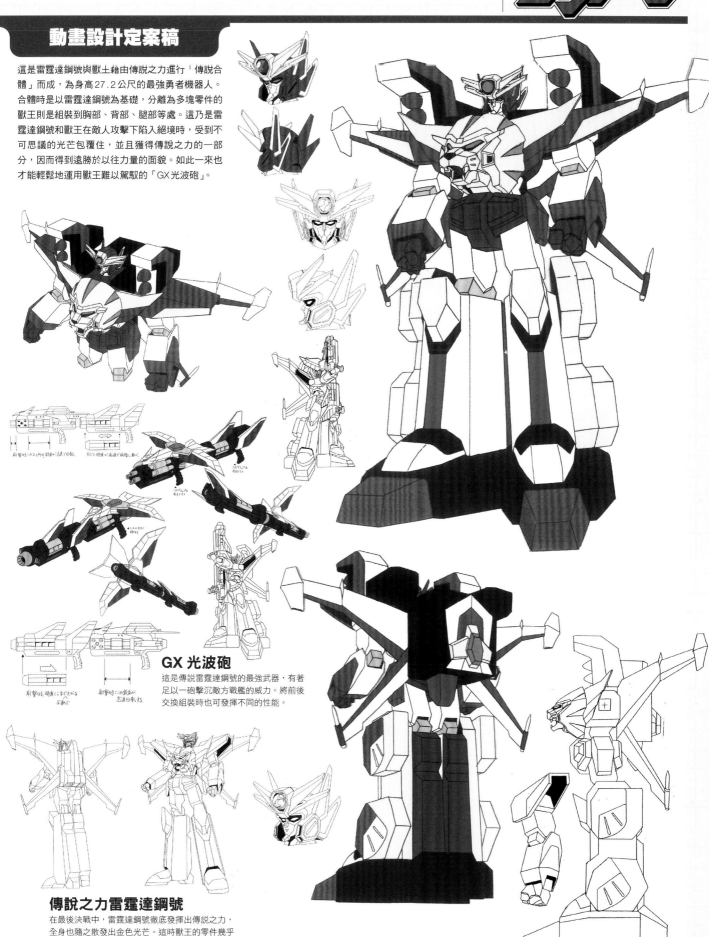

GX 光波砲

這是傳說雷霆達鋼號的最強武器，有著足以一砲擊沉敵方戰艦的威力。將前後交換組裝時也可發揮不同的性能。

傳說之力雷霆達鋼號

在最後決戰中，雷霆達鋼號徹底發揮出傳說之力，全身也隨之散發出金色光芒。這時獸王的零件幾乎已全數剝落，面罩也脫落了。

空中勇者

初期設計案

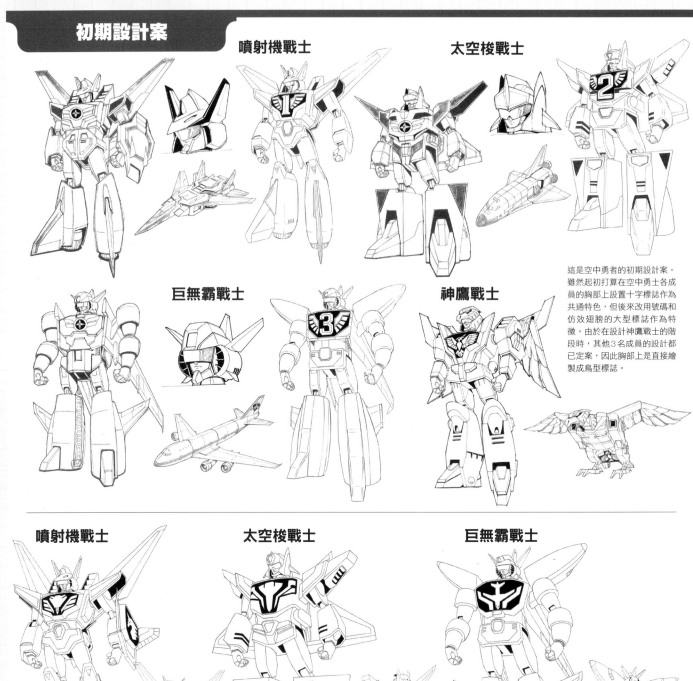

噴射機戰士　太空梭戰士

巨無霸戰士　神鷹戰士

這是空中勇者的初期設計案。雖然起初打算在空中勇士各成員的胸部上設置十字標誌作為共通特色，但後來改用號碼和仿效翅膀的大型標誌作為特徵。由於在設計神鷹戰士的階段時，其他3名成員的設計都已定案，因此胸部上是直接繪製成鳥型標誌。

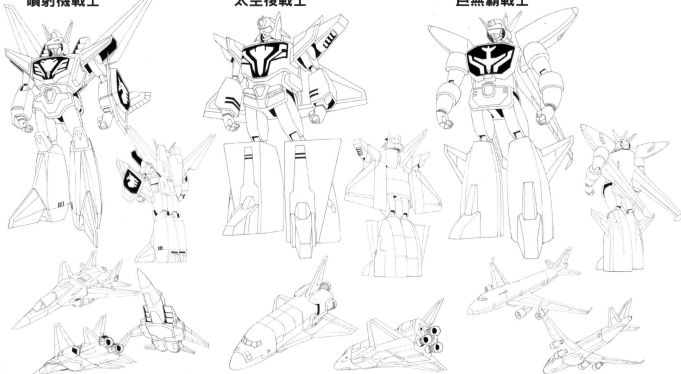

噴射機戰士　太空梭戰士　巨無霸戰士

↑ 這是噴射機戰士、太空梭戰士、巨無霸戰士的定案設計。胸部標誌已更改為各自所變形機具的圖樣。雖然這個階段已經透過整理線條完稿了，不過動畫用設計則是進一步省略推進器的細部結構之類地方。

動畫設計定案稿

這是以噴射機戰士為領袖的「空中勇者」隊伍。噴射機戰士是從埋在南極採掘工地的勇者之石中復甦，巨無霸戰士是從裝飾在尼羅河神像上的勇者之石中復甦，太空梭戰士是從夾雜在由月面基地載回來的勇者之石中復甦。至於神鷹戰士則是在藍天戰士陣亡後，有如彼此呼應般，令其靈魂甦醒過來。他們同樣與星史一起為了從歐伯斯軍的魔掌中守護地球而戰。

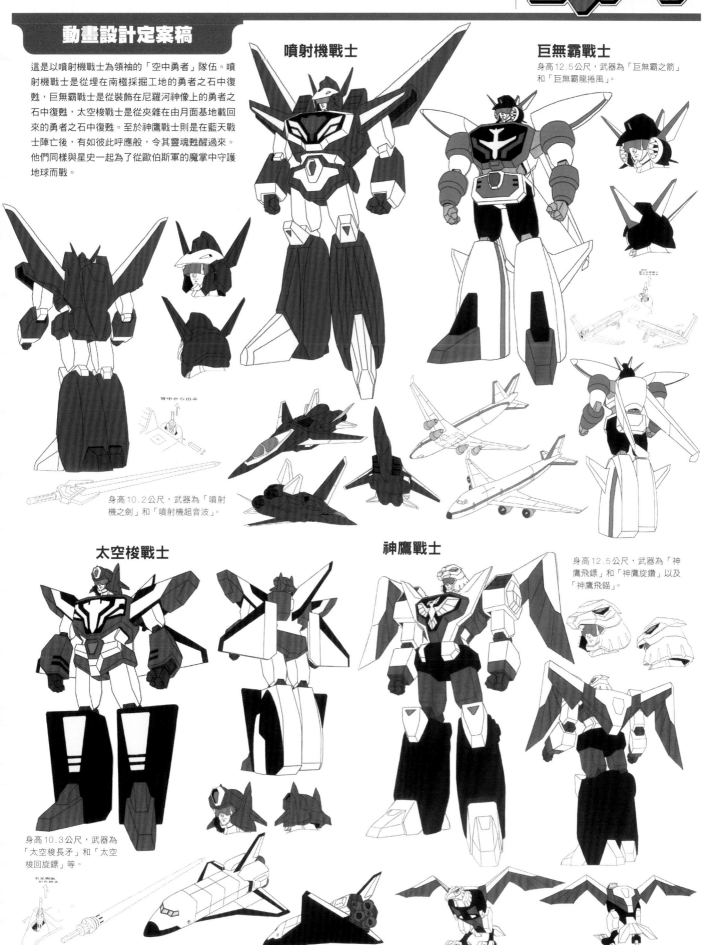

噴射機戰士

身高 10.2 公尺，武器為「噴射機之劍」和「噴射機超音波」。

巨無霸戰士

身高 12.5 公尺，武器為「巨無霸之箭」和「巨無霸龍捲風」。

太空梭戰士

身高 10.3 公尺，武器為「太空梭長矛」和「太空梭回旋鏢」等。

神鷹戰士

身高 12.5 公尺，武器為「神鷹飛鏢」和「神鷹旋鑽」以及「神鷹飛錨」。

藍天戰士&飛馬戰士

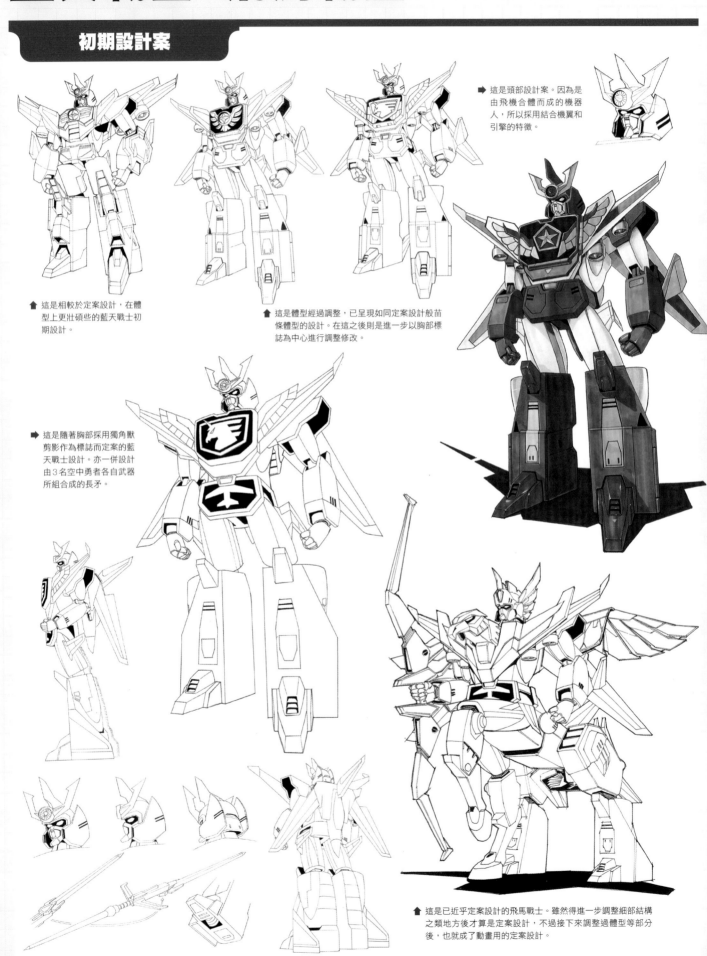

➡ 這是頭部設計案。因為是由飛機合體而成的機器人，所以採用結合機翼和引擎的特徵。

⬆ 這是相較於定案設計，在體型上更壯碩些的藍天戰士初期設計。

⬆ 這是體型經過調整，已呈現如同定案設計般苗條體型的設計。在這之後則是進一步以胸部標誌為中心進行調整修改。

➡ 這是隨著胸部採用獨角獸剪影作為標誌而定案的藍天戰士設計。亦一併設計由3名空中勇者各自武器所組合成的長矛。

⬆ 這是已近乎定案設計的飛馬戰士。雖然得進一步調整細部結構之類地方後才算是定案設計，不過接下來調整過體型等部分後，也就成了動畫用的定案設計。

動畫設計定案稿

這是由噴射機戰士、巨無霸戰士、太空梭戰士這3名空中勇者成員進行「空中3機合體」而成，為身高23.2公尺的巨大勇者機器人。唯有星史透過控制器下達命令才能合體，能夠運用「藍天回旋鏢」和「藍天冰雪攻擊」以及「藍天飛翼刀」等武器進行戰鬥。稱呼星史為「機長」。

藍天戰士

藍天飛彈

這是從藍天戰士腿部發射的飛彈。

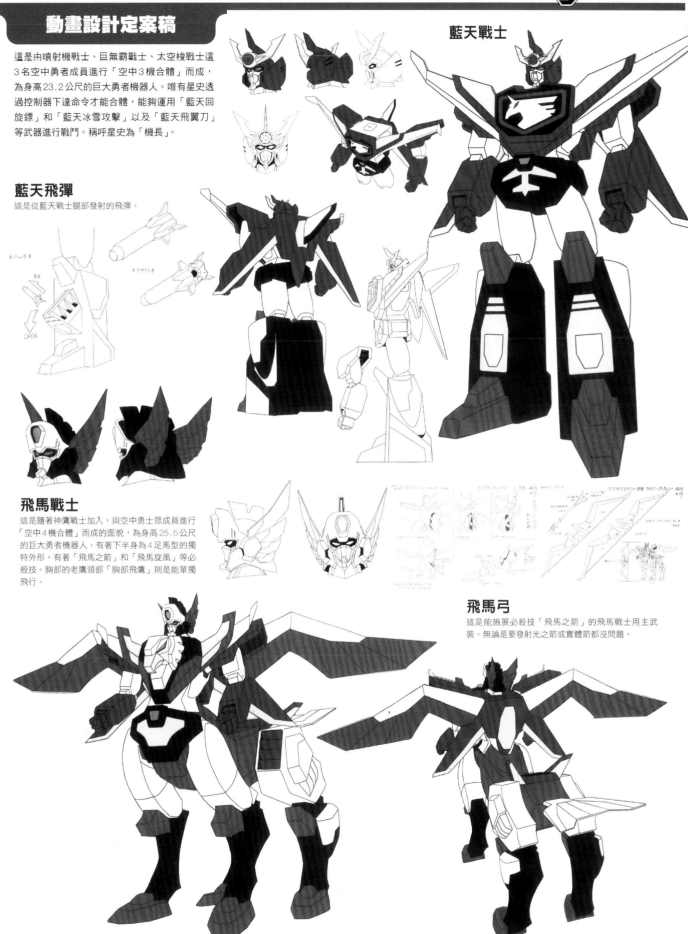

飛馬戰士

這是隨著神鷹戰士加入，與空中勇士眾成員進行「空中4機合體」而成的面貌，為身高25.5公尺的巨大勇者機器人。有著下半身為4足馬型的獨特外形。有著「飛馬之箭」和「飛馬旋風」等必殺技。胸部的老鷹頭部「胸部飛鷹」則是能單獨飛行。

飛馬弓

這是能施展必殺技「飛馬之箭」的飛馬戰士用主武裝。無論是要發射光之箭或實體箭都沒問題。

陸地勇者

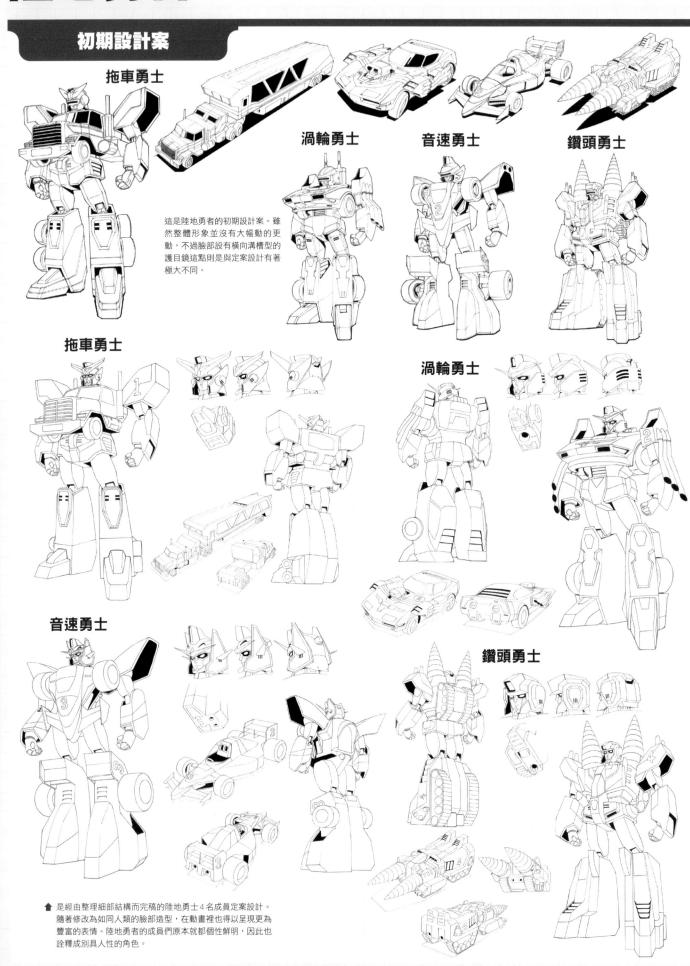

拖車勇士

渦輪勇士

音速勇士

鑽頭勇士

這是陸地勇者的初期設計案。雖然整體形象並沒有大幅動的更動,不過臉部設有橫向溝槽型的護目鏡這點則是與定案設計有著極大不同。

拖車勇士

渦輪勇士

音速勇士

鑽頭勇士

➡ 是經由整理細部結構而完稿的陸地勇士4名成員定案設計。隨著修改為如同人類的臉部造型,在動畫裡也得以呈現更為豐富的表情。陸地勇者的成員們原本就都個性鮮明,因此也詮釋成別具人性的角色。

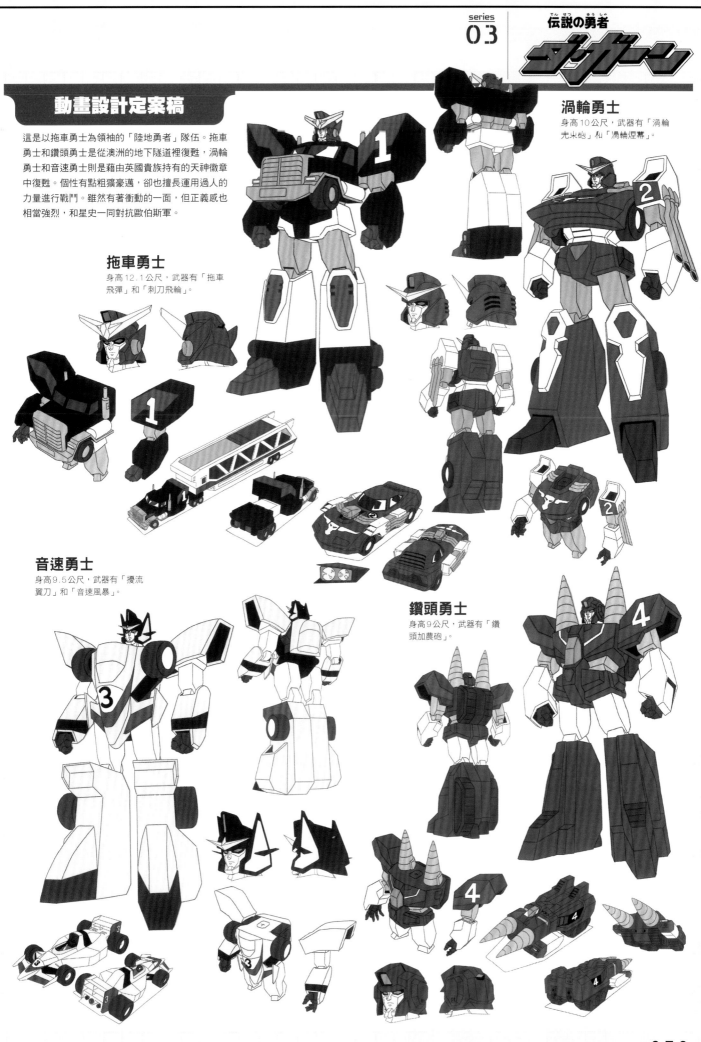

動畫設計定案稿

這是以拖車勇士為領袖的「陸地勇者」隊伍。拖車勇士和鑽頭勇士是從澳洲的地下隧道裡復甦，渦輪勇士和音速勇士則是藉由英國貴族持有的天神徽章中復甦。個性有點粗獷豪邁，卻也擅長運用過人的力量進行戰鬥。雖然有著衝動的一面，但正義感也相當強烈，和星史一同對抗歐伯斯軍。

渦輪勇士

身高10公尺，武器有「渦輪光米砲」和「渦輪煙幕」。

拖車勇士

身高12.1公尺，武器有「拖車飛彈」和「刺刀飛輪」。

音速勇士

身高9.5公尺，武器有「擾流翼刀」和「音速風暴」。

鑽頭勇士

身高9公尺，武器有「鑽頭加農砲」。

野牛勇士

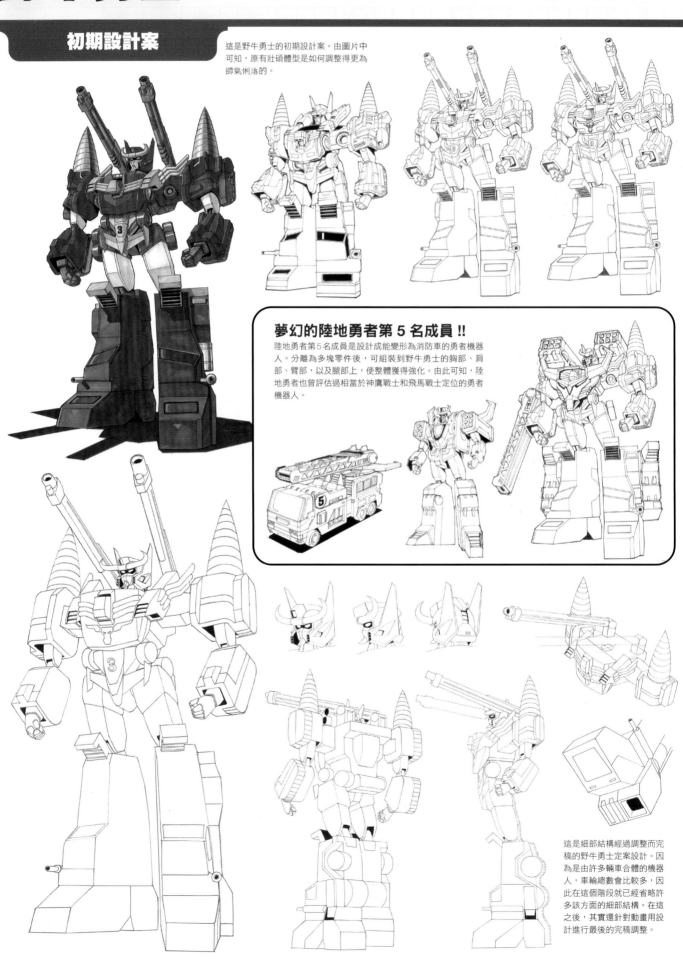

初期設計案

這是野牛勇士的初期設計案。由圖片中可知，原有壯碩體型是如何調整得更為帥氣俐落的。

夢幻的陸地勇者第 5 名成員 !!

陸地勇者第 5 名成員是設計成能變形為消防車的勇者機器人。分離為多塊零件後，可組裝到野牛勇士的胸部、肩部、臂部，以及腿部上，使整體獲得強化。由此可知，陸地勇者也曾評估過相當於神鷹戰士和飛馬戰士定位的勇者機器人。

這是細部結構經過調整而完稿的野牛勇士定案設計。因為是由許多輛車合體的機器人，車輪總數就會比較多，因此在這個階段就已經省許多該方面的細部結構。在這之後，其實還針對動畫用設計進行最後的完稿調整。

動畫設計定案稿

這是由4名陸地勇者進行「陸地4機合體」而成，為身高24公尺的巨大勇者機器人。合體後的個性依舊十分粗獷，稱星史為「老大」，還有講起話來較粗魯的特色也並沒有改變。在力量與攻擊力等方面有著不遜於雷霆達鋼號的性能，不僅擅長陸戰，要進行海戰也不成問題。由於不具備飛行能力，因此需要飛行時必須藉助藍天戰士或飛馬戰士的力量。必殺技是從雙肩處大砲發射的「野牛加農砲」，以及將雙肩處鑽頭發射出去的「野牛衝擊鑽」。

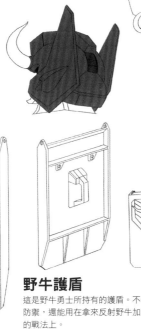

野牛護盾

這是野牛勇士所持有的護盾。不僅能用來防禦，還能用在拿來反射野牛加農砲之類的戰法上。

車輪の出た状態

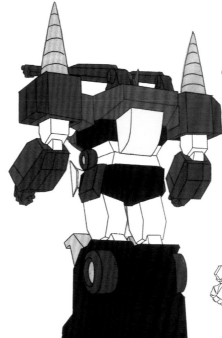

七合變體魔王

初期設計案

這是七合變體魔王的初期設計案。在造型上是幾經修改後，進一步賦予角色個性。雖然變形機構本身在概念上和已發售的玩具相同，但造型是全新設計的。鷲獅形態起初是設計成沒有腿的老鷹，但到了定案稿時則是加大4條腿的尺寸。

鷲獅

貨櫃車

戰鬥機

豹

戰車

潛水艇

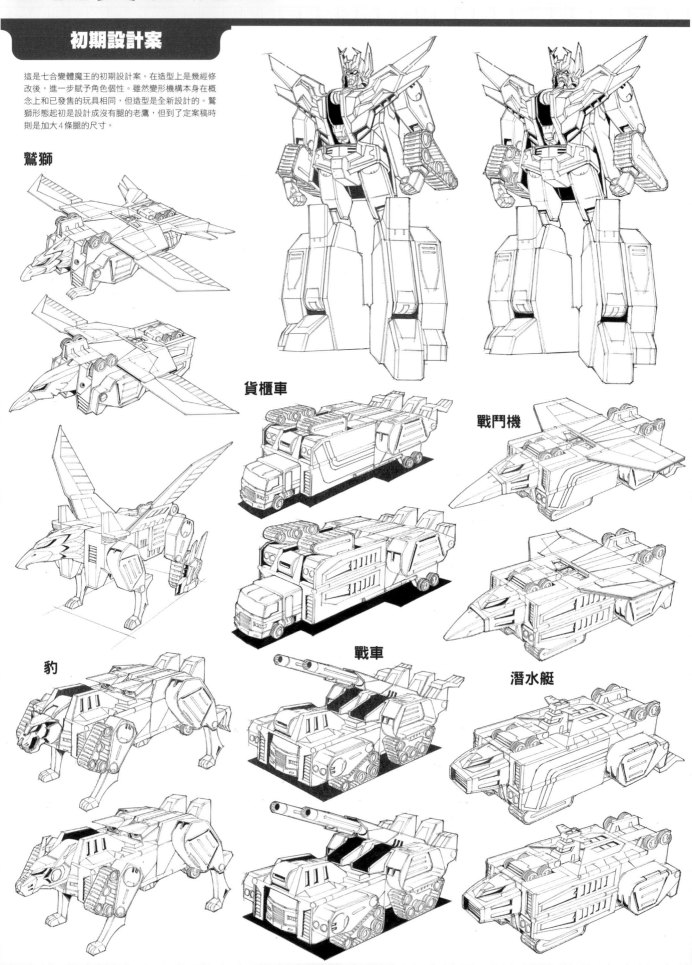

伝説の勇者ダ・ガーン

動畫設計定案稿

其實身分同樣是勇者，出身於某顆遭到歐伯斯毀滅的行星，體內藏著身為該星球唯一生還者的楊察爾王子。以歐伯斯軍傭兵的身分出現在達鋼一行人面前，不過這其實是為了伺機向歐伯斯復仇，當確認達鋼一行人確實能啟動「傳說之力」後，他也就背叛歐伯斯軍。即使轉為協助達鋼一行人，一切行動也仍是以保護楊察爾為優先，由於欠缺合作意識，因此顯得不合群。雖然是楊察爾母星上唯一的勇者，卻擁有可變形為7種形態的能力。

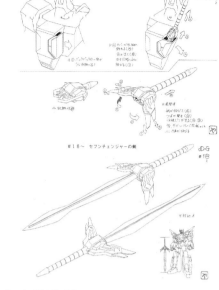

七合變體劍

這是七合變體魔王在機器人形態時所使用的雙刃劍。平時收納在背部裡，取出劍柄後即可伸出劍刃使用。

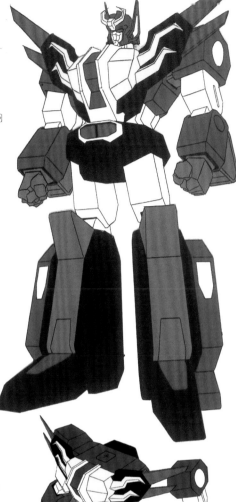

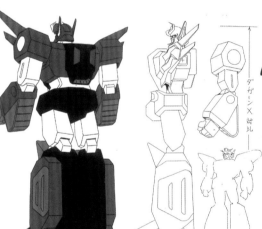

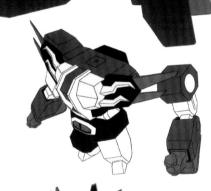

鷲獅

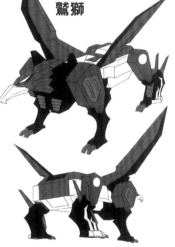

豹

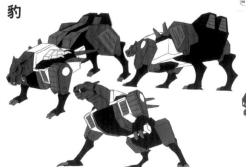

貨櫃車

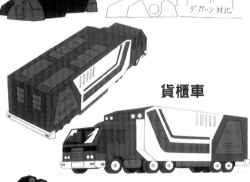

戰車

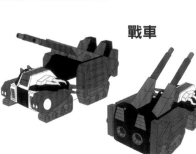

戰鬥機

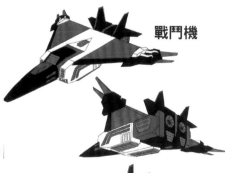

潛水艇

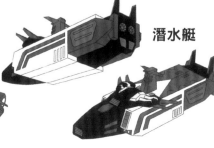

紅龍之魂

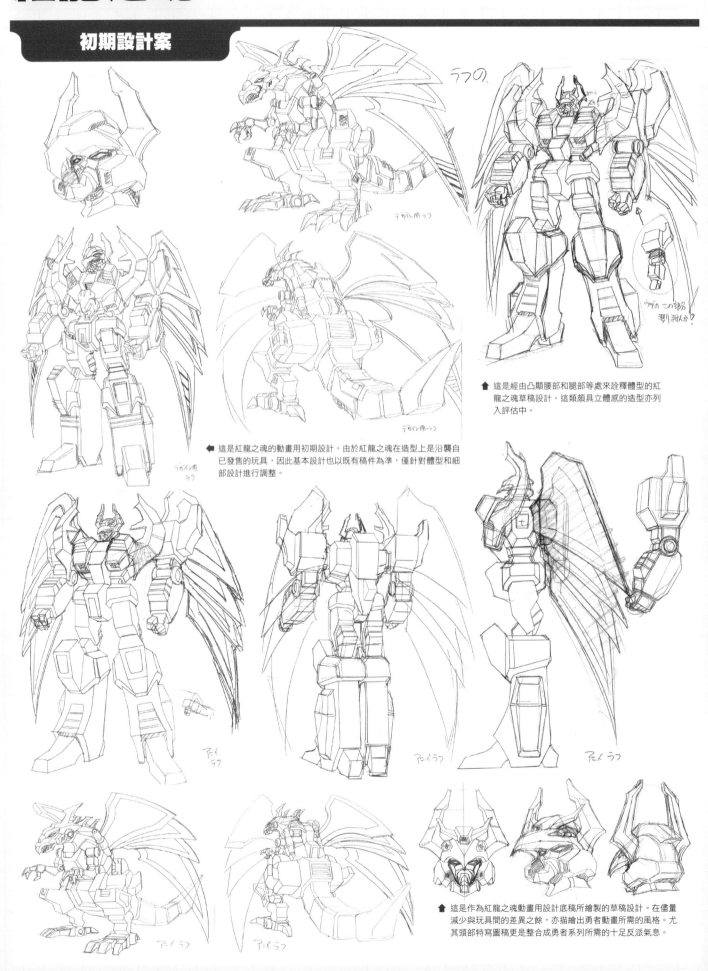

ラフの.

這是經由凸顯腰部和腿部等處來詮釋體型的紅龍之魂草稿設計。這類頗具立體感的造型亦列入評估中。

這是紅龍之魂的動畫用初期設計。由於紅龍之魂在造型上是沿襲自已發售的玩具,因此基本設計也以既有稿件為準,僅針對體型和細部設計進行調整。

這是作為紅龍之魂動畫用設計底稿所繪製的草稿設計。在儘量減少與玩具間的差異之餘,亦描繪出勇者動畫所需的風格。尤其頭部特寫圖稿更是整合成勇者系列所需的十足反派氣息。

動畫設計定案稿

替歐伯斯軍侵略地球行動打頭陣的幹部紅龍乃是以此為愛機。雖然在眾勇者的阻礙下，他一度失勢，但後來連同這架紅龍之魂重返戰線。雖然它已具備不遜於傳說雷霆達鋼號的戰鬥力，歐伯斯卻也賜予更進一步的強化，令它得以憑一己之力對抗所有勇者。紅龍本身也異常地喜愛這架機體，甚至還說這是徹底實現他心目中特有機器人美學的機體。

〈レッドブレスターのばずれた状態〉

紅龍胸部戰機

這是紅龍所搭乘的飛行機體。組合到紅龍之魂的胸部上後，即可構成紅龍之魂的駕駛艙。

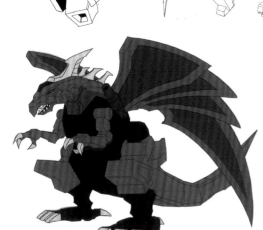

惡龍形態

這是由紅龍之魂變形而成的龍型機器人。獠牙、爪子、翅膀、尾巴等處均可作為武器使用，在格鬥戰中更是能充分發揮威力。另外，還能以異於機器人形態的敏捷身手將敵人玩弄於股掌之間。

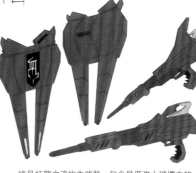

這是紅龍之魂的主武裝，包含具備強大破壞力的「紅龍步槍」，以及「紅龍護盾」。

高杉星史、香坂光

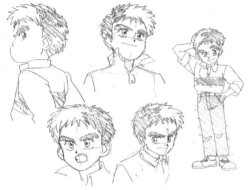

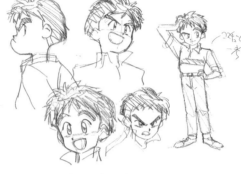

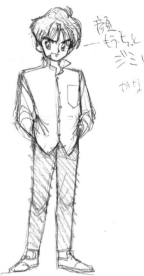

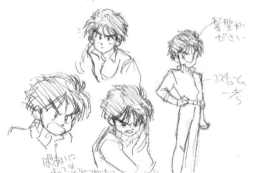

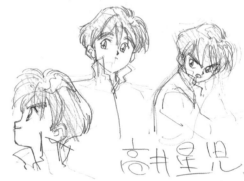

高杉星史

這是星史的初期設計案。相較於定案
稿，有不少都繪製得較為年幼。由於
雖然是小學6年級的學生，但對於負
責守護地球的眾勇者來說，他身負隊
長一職的重任，因此後來設計成年紀
稍長一些的模樣。

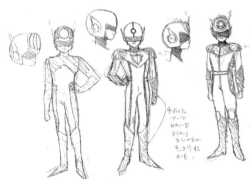

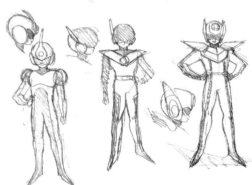

◀ 這是隊長裝的初期設計案。最後
將整合成不會過於醒目誇張的簡
潔緊身衣造型。

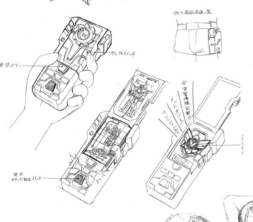

控制器

這是星史手持控制器的初期設計案。本身
是以TAKARA將會推出的玩具作為設計概
念所在，再進一步結合達鋼的特色而成。

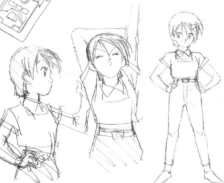

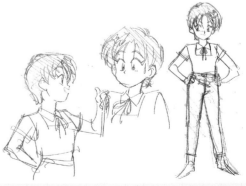

香坂光

這是小光的初期設計案。雖然
形象上並沒有大幅度的更動，
髮型後來卻修改得較為清爽俏
麗些。

動畫設計定案稿

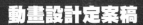

在歐林引導下，隨著守護地球的眾勇者復甦，肩負起隊長重任的少年。在綠濱小學讀六年級，父親是地球防衛機構軍的上校，母親是新聞主播。為了在歐伯斯軍的攻擊下保護地球，他陸續讓達鋼等勇者復甦，更負責指揮眾勇者對抗歐伯斯軍。由於一旦暴露真面目，肯定會成為敵人的目標，因此瞞著雙親進行戰鬥。雖然起初是迫於情勢才擔任隊長，不過在累積各式各樣的經驗後，他已經下定決心要為了地球上所有生命的未來而戰。

STAR

高杉星史

這是星史以隊長身分行動時所穿的隊長裝。服裝本身是由達鋼提供，具備相當高的防禦性能。面罩部位還能闔起，在隱瞞真實身分上大有助益。

胸の石Hi
色トレス

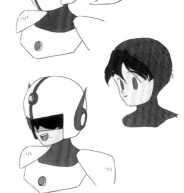

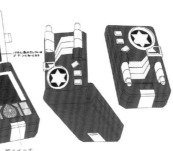

控制器

這是達鋼託付給星史的通訊道具，能發揮下達合體命令等用途。內部更收納著作為隊長證明的歐林金屬牌。

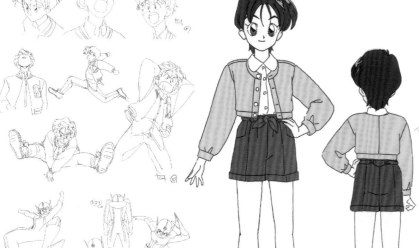

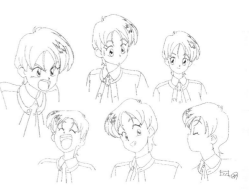

香坂光

身為星史的鄰居，同時也是青梅竹馬的同班女同學。個性活潑開朗，對於雙親經常不在家的星史總是擺出監護人態度，十分照顧他。

楊察爾、櫻小路螢

楊察爾

這是楊察爾的初期設計案。雖然同樣是設計成個頭小且帶有野性氣息的少年，不過頭上綁著頭巾這點則是和定案稿有著極大差異。另外，定案設計中的衣褸也較為俐落，給人更為輕快靈活的印象。

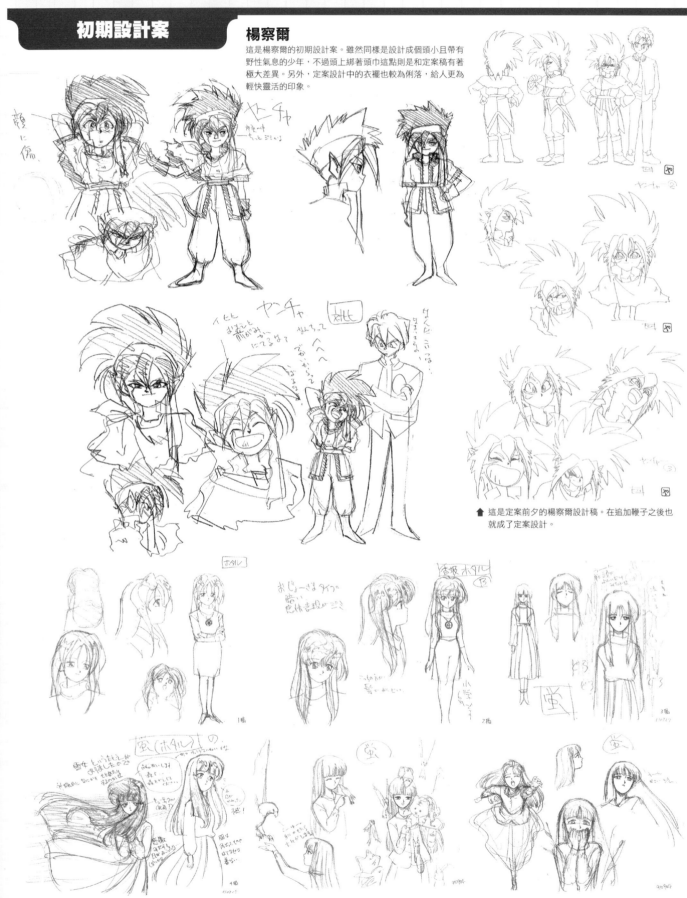

▲ 這是定案前夕的楊察爾設計稿。在追加鞭子之後也就成了定案設計。

櫻小路螢

這是小螢的初期設計案。雖然一開始就是設計成留著一頭長法的文靜少女，不過幾經修改後增添帶著神祕感的形象。由圖稿旁的筆記可知，以「雪女」這一詞為關鍵，整合出最後的設計。

動畫設計定案稿

楊察爾出身自遭到歐伯斯毀滅的行星,他不僅是該星球的王子,也是唯一的生還者。全名為楊察爾蘭・史塔列特・班納・葛林休斯・傑克金格・華爾達14世。被七合變體魔王救出,並且在其體內成長,由於對家庭包持著自卑感,因此經常遷怒有著幸福家庭的星史。確信能打倒歐伯斯的「傳說之力」在地球上後,開始設法接近星史,雖然起初打算把那份力量據為己有,但隨著彼此交流而逐漸建立起信賴關係,最後與他並肩作戰對抗歐伯斯。

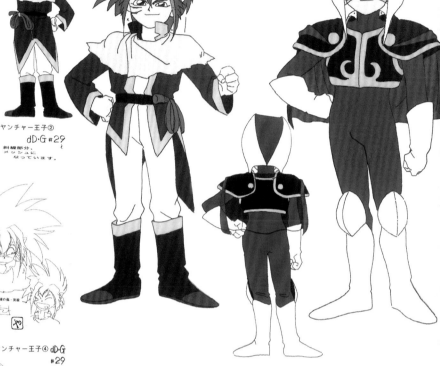

楊察爾

這是楊察爾的隊長裝。在深具王族風範的鑲邊鎧甲上裝有披風。

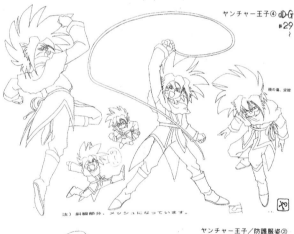

ヤンチャー王子④ dD・G #29～

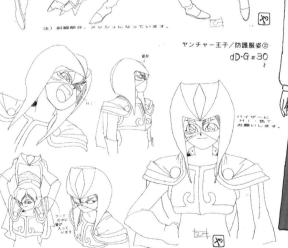

ヤンチャー王子/防護服姿② dD・G #30～

桜小路螢②

櫻小路螢

為星史的同班同學,櫻小路家的千金小姐。是個身體屏弱的文靜少女,具有能感受草木與動物心靈的特殊能力,是名神祕的少女。由於能夠感受到來自大自然的訊息,因此她提出的建議在星史一行人戰鬥時帶來極大助益。

紅龍、布秋、比歐雷傑

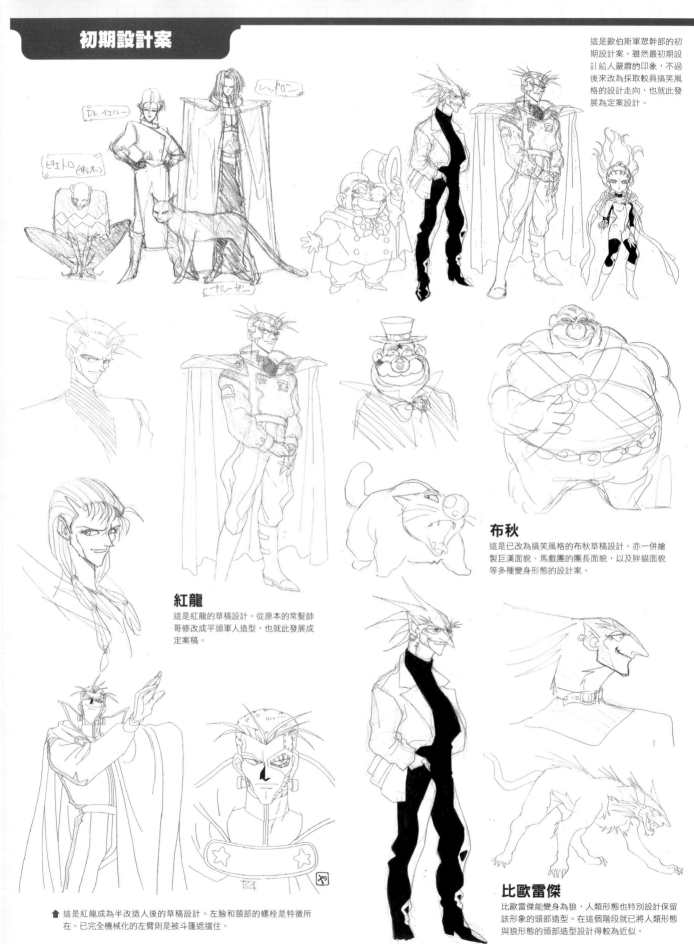

這是歐伯斯軍眾幹部的初期設計案。雖然最初期設計給人嚴肅的印象，不過後來改為採取較具搞笑風格的設計走向，也就此發展為定案設計。

紅龍

這是紅龍的草稿設計。從原本的常髮帥哥修改成平頭軍人造型，也就此發展成定案稿。

布秋

這是已改為搞笑風格的布秋草稿設計。亦一併繪製巨漢面貌、馬戲團的團長面貌，以及胖貓面貌等多種變身形態的設計案。

比歐雷傑

比歐雷傑能變身為狼，人類形態也特別設計保留該形象的頭部造型。在這個階段就已將人類形態與狼形態的頭部造型設計得較為近似。

⬆ 這是紅龍成為半改造人後的草稿設計。左臉和頸部的螺栓是特徵所在。已完全機械化的左臂則是被斗篷遮擋住。

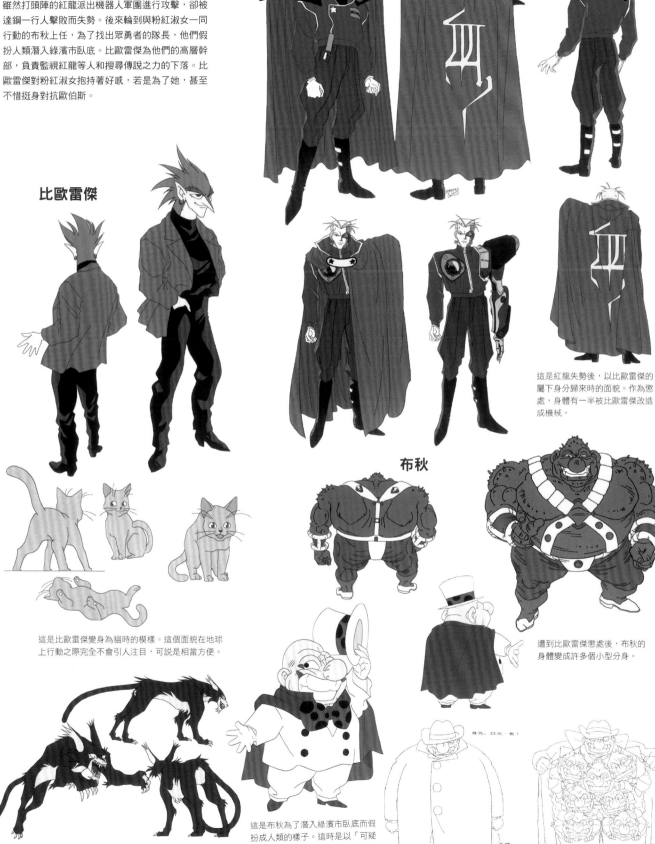

動畫設計定案稿

這些是負責指揮進攻地球行動的歐伯斯軍眾幹部。雖然打頭陣的紅龍派出機器人軍團進行攻擊，卻被達鋼一行人擊敗而失勢。後來輪到與粉紅淑女一同行動的布秋上任，為了找出眾勇者的隊長，他們假扮人類潛入綠濱市臥底。比歐雷傑為他們的高層幹部，負責監視紅龍等人和搜尋傳說之力的下落。比歐雷傑對粉紅淑女抱持著好感，若是為了她，甚至不惜挺身對抗歐伯斯。

紅龍

比歐雷傑

這是紅龍失勢後，以比歐雷傑的屬下身分歸來時的面貌。作為懲處，身體有一半被比歐雷傑改造成機械。

布秋

這是比歐雷傑變身為貓時的模樣。這個面貌在地球上行動之際完全不會引人注目，可說是相當方便。

遭到比歐雷傑懲處後，布秋的身體變成許多個小型分身。

這是比歐雷傑的狼形態。此時是名副其實的猙獰猛獸，能擊倒來襲的敵人。

這是布秋為了潛入綠濱市臥底而假成人類的樣子。這時是以「可疑馬戲團」的團長身分行動。

粉紅淑女

初期設計案

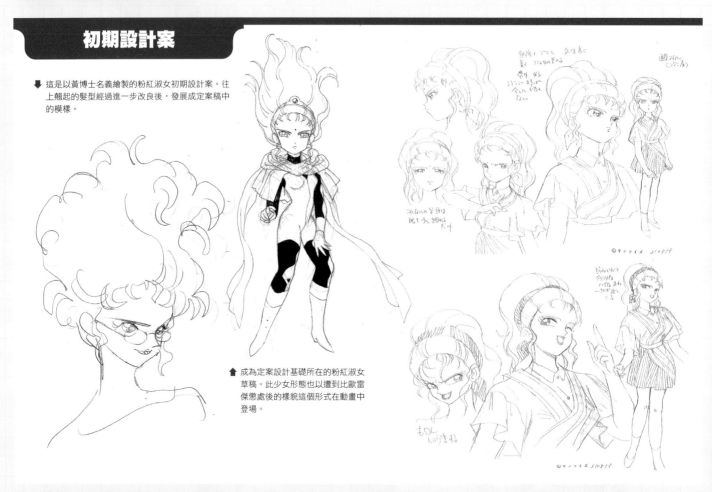

這是以黃博士名義繪製的粉紅淑女初期設計案。往上翹起的髮型經過進一步改良後，發展成定案稿中的模樣。

成為定案設計基礎所在的粉紅淑女草稿。此少女形態也以遭到比歐雷傑懲處後的樣貌這個形式在動畫中登場。

動畫設計定案稿

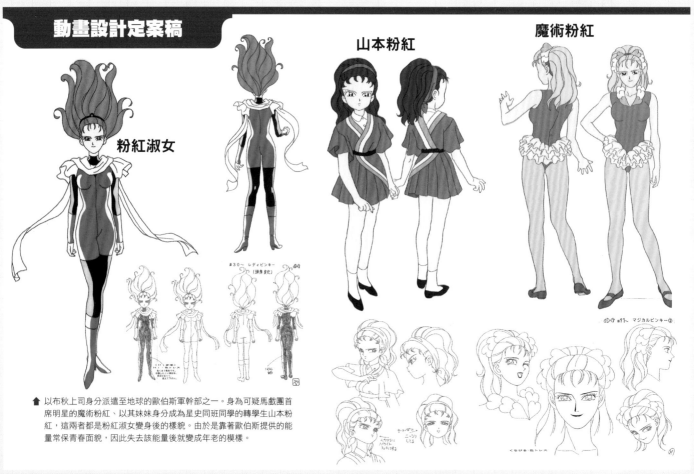

山本粉紅

魔術粉紅

粉紅淑女

以布秋上司身分派遣至地球的歐伯斯軍幹部之一。身為可疑馬戲團首席明星的魔術粉紅、以其妹妹身分成為星史同班同學的轉學生山本粉紅，這兩者都是粉紅淑女變身後的樣貌。由於是靠著歐伯斯提供的能量常保青春面貌，因此失去該能量後就變成年老的模樣。

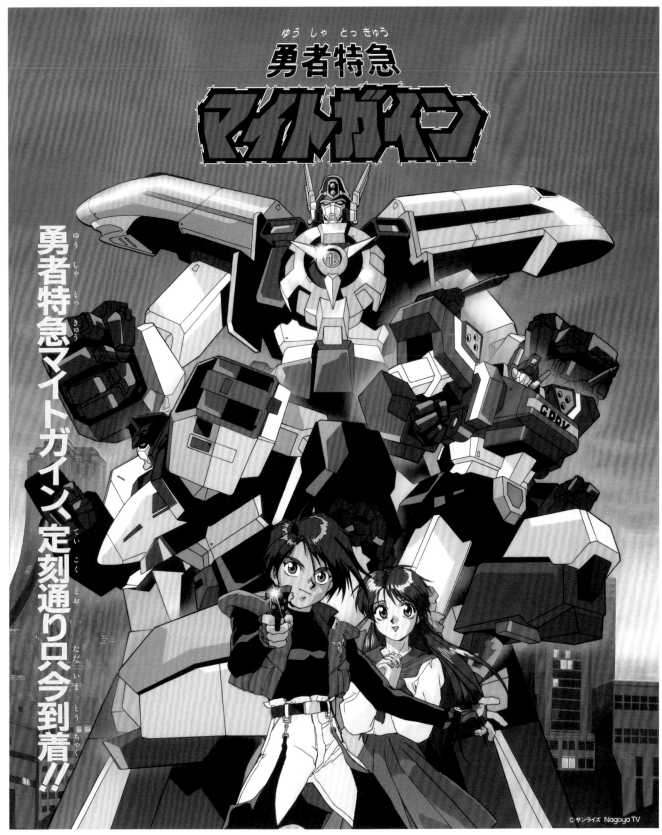

勇者之翼 & 凱因

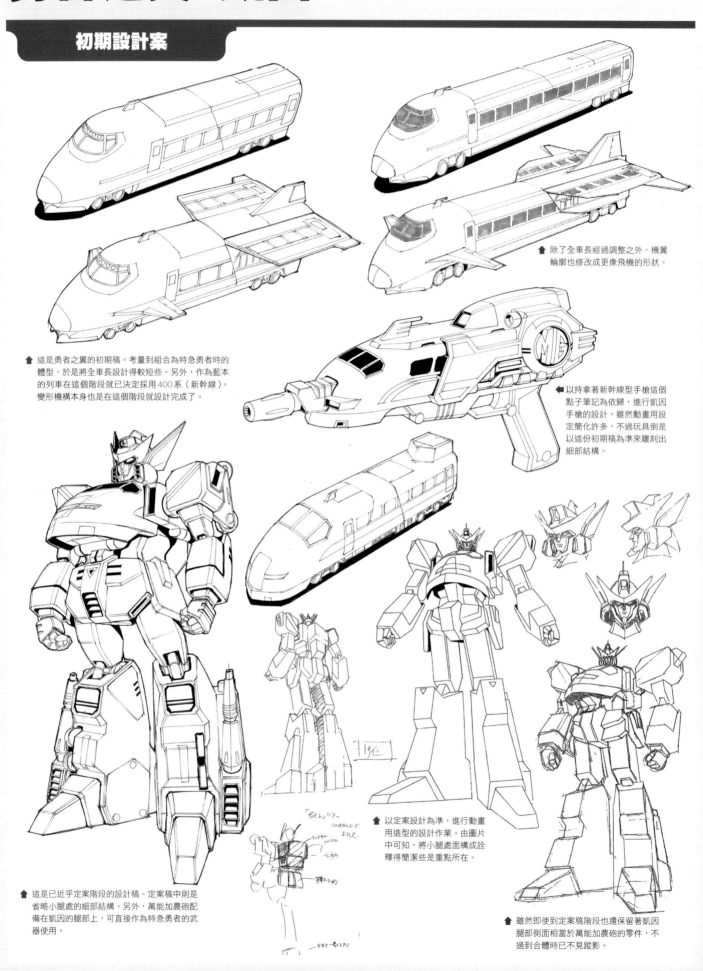

⬆ 除了全車長經過調整之外，機翼輪廓也修改成更像飛機的形狀。

⬆ 這是勇者之翼的初期稿。考量到組合為特急勇者時的體型，於是將全車長設計得較短些。另外，作為藍本的列車在這個階段就已決定採用400系（新幹線）。變形機構本身也是在這個階段就設計完成了。

⬅ 以持拿著新幹線型手槍這個點子筆記為依歸，進行凱因手槍的設計。雖然動畫用設定簡化許多，不過玩具倒是以這份初期稿為準來雕刻出細部結構。

⬆ 這是已近乎定案階段的設計稿。定案稿中則是省略小腿處的細部結構。另外，萬能加農砲配備在凱因的腿部上，可直接作為特急勇者的武器使用。

⬆ 以定案設計為準，進行動畫用造型的設計作業。由圖片中可知，將小腿處面構成詮釋得簡潔些是重點所在。

⬆ 雖然即使到定案稿階段也還保留著凱因腿部側面相當於萬能加農砲的零件，不過到合體時已不見蹤影。

動畫設計定案稿

為了守護世界和平，旋風寺集團暗中組織勇者特急隊，勇者之翼與凱因正是該隊伍的中心。隨著化石能源急速枯竭，世界的交通轉變成以鐵路為主體，在此等環境下，能夠變形為仿效400系新幹線「翼號」列車模樣的勇者之翼成了寶貴飛行戰力。身為旋風寺集團總帥的旋風寺舞人就是直接駕駛這架機體。另一方面，凱因為搭載超AI的機器人，能夠由全長16.2公尺，仿效300系新幹線「希望號」模樣的列車形態進行變形，成為全高15公尺的機器人。

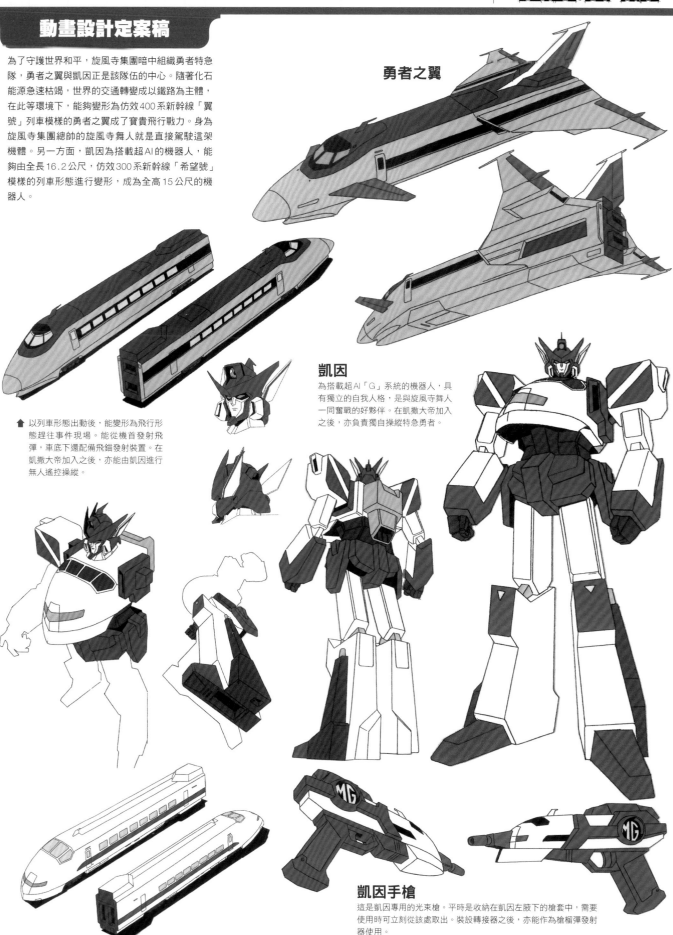

勇者之翼

🔺 以列車形態出動後，能變形為飛行形態趕往事件現場。能從機首發射飛彈，車底下還配備飛錨發射裝置。在凱撒大帝加入之後，亦能由凱因進行無人遙控操縱。

凱因

為搭載超AI「G」系統的機器人，具有獨立的自我人格，是與旋風寺舞人一同奮戰的好夥伴。在凱撒大帝加入之後，亦負責獨自操縱特急勇者。

凱因手槍

這是凱因專用的光束槍。平時是收納在凱因左腋下的槍套中，需要使用時可立刻從該處取出。裝設轉接器之後，亦能作為槍榴彈發射器使用。

特急勇者

初期設計案

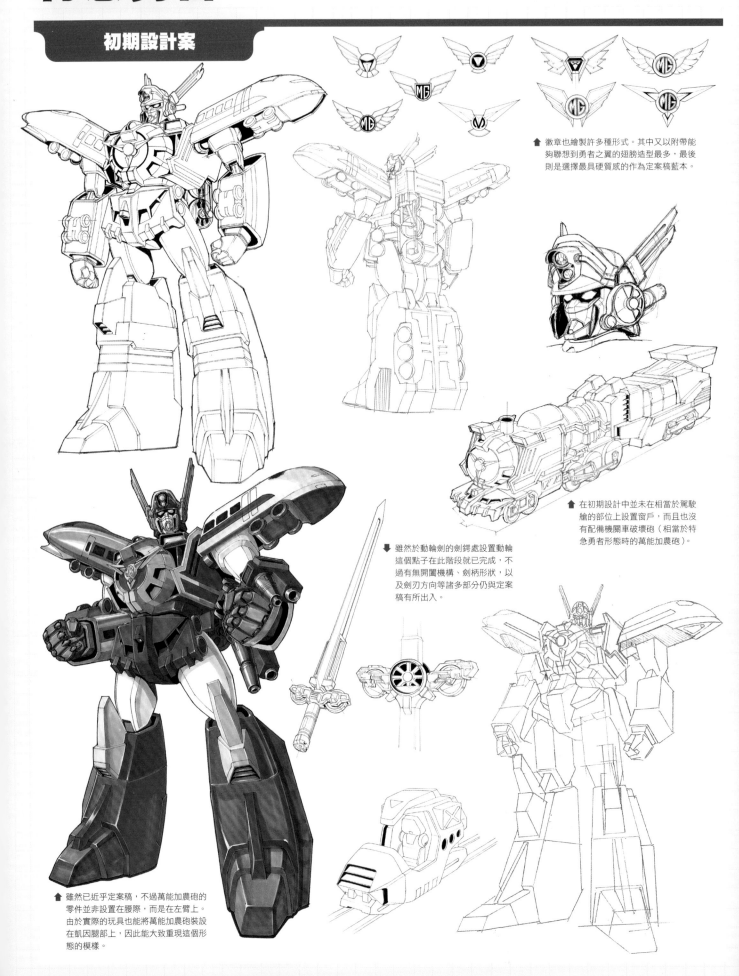

↑ 徽章也繪製許多種形式。其中又以附帶能夠聯想到勇者之翼的翅膀造型最多，最後則是選擇最具硬質感的作為定案稿藍本。

↓ 雖然於動輪劍的劍鍔處設置動輪這個點子在此階段就已完成，不過有無開闔機構、劍柄形狀，以及劍刃方向等諸多部分仍與定案稿有所出入。

↑ 在初期設計中並未在相當於駕駛艙的部位上設置窗戶，而且也沒有配備機關車破壞砲（相當於特急勇者形態時的萬能加農砲）。

↑ 雖然已近乎定案稿，不過萬能加農砲的零件並非設置在腰際，而是在左臂上。由於實際的玩具也能將萬能加農砲裝設在凱因腿部上，因此能大致重現這個形態的模樣。

動畫設計定案稿

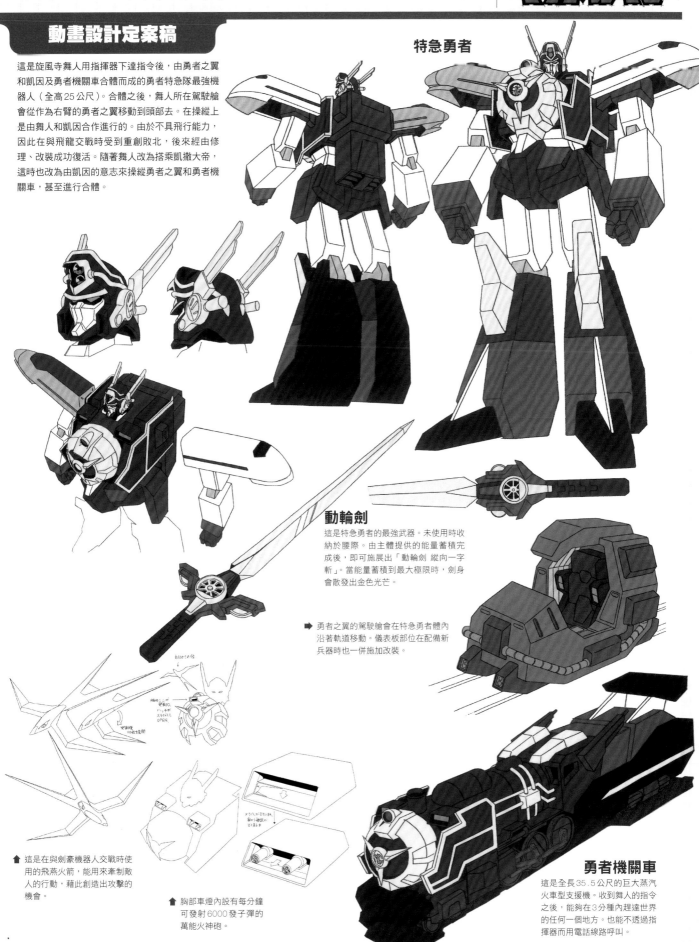

這是旋風寺舞人用指揮器下達指令後，由勇者之翼和凱因及勇者機關車合體而成的勇者特急隊最強機器人（全高25公尺）。合體之後，舞人所在駕駛艙會從作為右臂的勇者之翼移動到頭部去。在操縱上是由舞人和凱因合作進行的。由於不具飛行能力，因此在與飛龍交戰時受到重創敗北，後來經由修理、改裝成功復活。隨著舞人改為搭乘凱撒大帝，這時也改為由凱因的意志來操縱勇者之翼和勇者機關車，甚至進行合體。

特急勇者

動輪劍

這是特急勇者的最強武器。未使用時收納於腰際。由主體提供的能量蓄積完成後，即可施展出「動輪劍 縱向一字斬」。當能量蓄積到最大極限時，劍身會散出金色光芒。

➡ 勇者之翼的駕駛艙會在特急勇者體內沿著軌道移動。儀表板部位在配備新兵器時也一併施加改裝。

🔺 這是在與劍豪機器人交戰時使用的飛燕火箭，能用來牽制敵人的行動，藉此創造出攻擊的機會。

🔺 胸部車燈內設有每分鐘可發射6000發子彈的萬能火神砲。

勇者機關車

這是全長35.5公尺的巨大蒸汽火車型支援機。收到舞人的指令之後，能夠在3分種內趕達世界的任何一個地方。也能不透過指揮器而用電話線路呼叫。

凱撒大帝

初期設計案

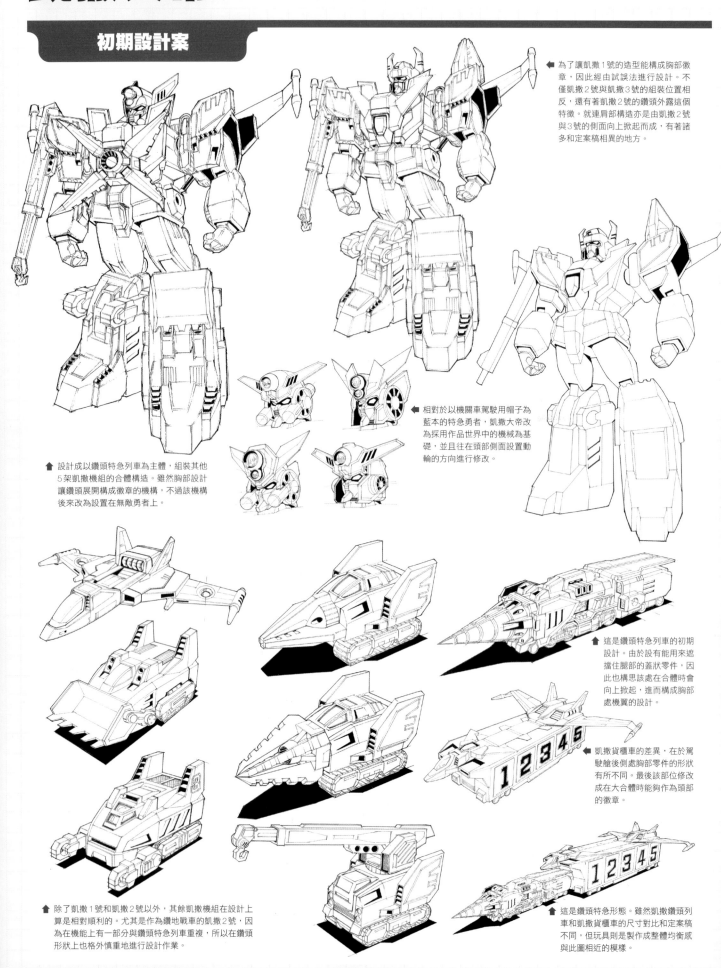

為了讓凱撒1號的造型能構成胸部徽章，因此經由試誤法進行設計。不僅凱撒2號與凱撒3號的組裝位置相反，還有著凱撒2號的鑽頭外露這個特徵。就連肩部構造亦是由凱撒2號與3號的側面向上掀起而成，有著諸多和定案稿相異的地方。

設計成以鑽頭特急列車為主體，組裝其他5架凱撒機組的合體構造。雖然胸部設計讓鑽頭展開構成徽章的機構，不過該機構後來改為設置在無敵勇者上。

相對於以機關車駕駛用帽子為藍本的特急勇者，凱撒大帝改為採用作品世界中的機械為基礎，並且往在頭部側面設置動輪的方向進行修改。

這是鑽頭特急列車的初期設計。由於設有能用來遮擋住腿部的蓋狀零件，因此也構思該處在合體時會向上掀起，進而構成胸部處機翼的設計。

凱撒貨櫃車的差異，在於駕駛艙後側處胸部零件的形狀有所不同。最後該部位修改成在大合體時能夠作為頭部的徽章。

除了凱撒1號和凱撒2號以外，其餘凱撒機組在設計上算是相對順利的。尤其是作為鑽地戰車的凱撒2號，因為在機能上有一部分與鑽頭特急列車重複，所以在鑽頭形狀上也格外慎重地進行設計作業。

這是鑽頭特急形態。雖然凱撒鑽頭列車和凱撒貨櫃車的尺寸對比和定案稿不同，但玩具則是製作成整體均衡感與此圖相近的模樣。

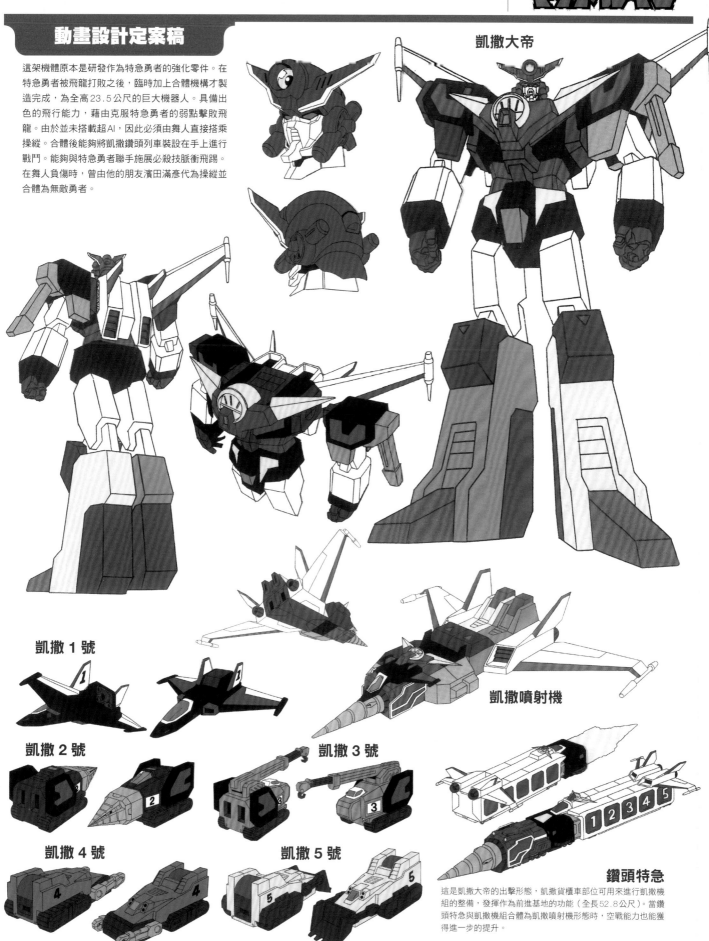

動畫設計定案稿

這架機體原本是研發作為特急勇者的強化零件。在特急勇者被飛龍打敗之後，臨時加上合體機構才製造完成，為全高23.5公尺的巨大機器人。具備出色的飛行能力，藉由克服特急勇者的弱點擊敗飛龍。由於並未搭載超AI，因此必須由舞人直接搭乘操縱。合體後能夠將凱撒鑽頭列車裝設在手上進行戰鬥。能夠與特急勇者聯手施展必殺技脈衝飛踢。在舞人負傷時，曾由他的朋友濱田滿彥代為操縱並合體為無敵勇者。

凱撒大帝

凱撒噴射機

凱撒 1 號

凱撒 2 號

凱撒 3 號

凱撒 4 號

凱撒 5 號

鑽頭特急

這是凱撒大帝的出擊形態，凱撒貨櫃車部位可用來進行凱撒機組的整備，發揮作為前進基地的功能（全長52.8公尺）。當鑽頭特急與凱撒機組合體為凱撒噴射機形態時，空戰能力也能獲得進一步的提升。

特急巨砲

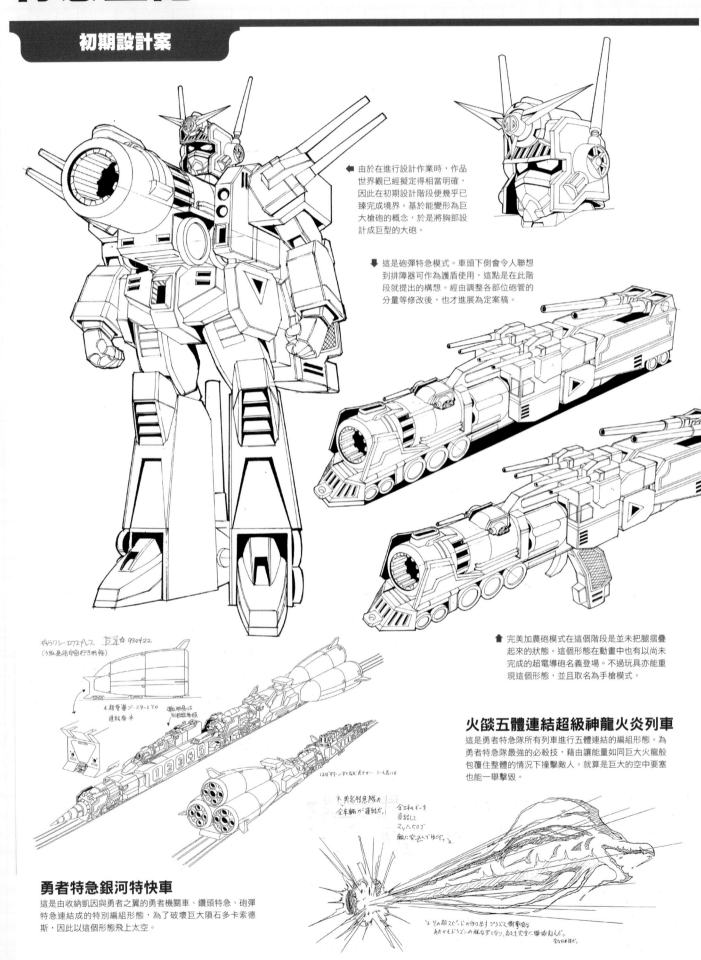

◀ 由於在進行設計作業時，作品世界觀已經擬定得相當明確，因此在初期設計階段便幾乎已臻完成境界。基於能變形為巨大槍砲的概念，於是將胸部設計成巨型的大砲。

▼ 這是砲彈特急模式。車頭下側會令人聯想到排障器可作為護盾使用，這點是在此階段就提出的構想。經由調整各部位砲管的分量等修改後，也才進展為定案稿。

▲ 完美加農砲模式在這個階段是並未把腿摺疊起來的狀態。這個形態在動畫中也有以尚未完成的超電導砲名義登場。不過玩具亦能重現這個形態，並且取名為手槍模式。

火燄五體連結超級神龍火炎列車

這是勇者特急隊所有列車進行五體連結的編組形態。為勇者特急隊最強的必殺技，藉由讓能量如同巨大火龍般包覆住整體的情況下撞擊敵人。就算是巨大的空中要塞也能一舉擊毀。

勇者特急銀河特快車

這是由收納凱因與勇者之翼的勇者機關車、鑽頭特急、砲彈特急連結成的特別編組形態，為了破壞巨大隕石多卡索德斯，因此以這個形態飛上太空。

動畫設計定案稿

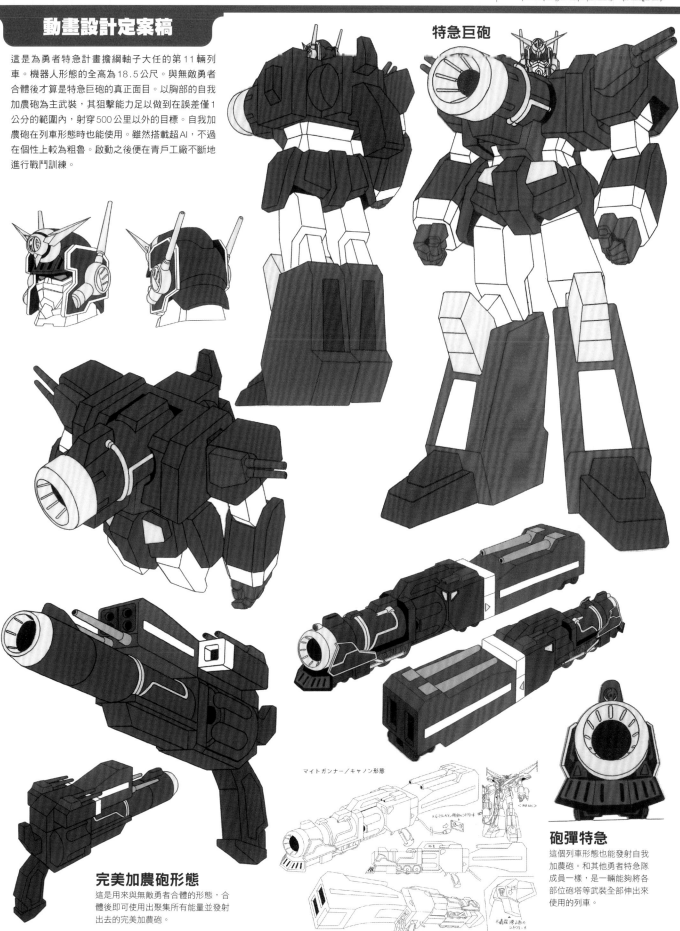

這是為勇者特急計畫擔綱軸子大任的第11輛列車。機器人形態的全高為18.5公尺。與無敵勇者合體後才算是特急巨砲的真正面目。以胸部的自我加農砲為主武裝，其狙擊能力足以做到在誤差僅1公分的範圍內，射穿500公里以外的目標。自我加農砲在列車形態時也能使用。雖然搭載超AI，不過在個性上較為粗魯。啟動之後便在青戶工廠不斷地進行戰鬥訓練。

特急巨砲

マイトガンナー／キャノン形態

完美加農砲形態

這是用來與無敵勇者合體的形態，合體後即可使用出聚集所有能量並發射出去的完美加農砲。

砲彈特急

這個列車形態也能發射自我加農砲。和其他勇者特急隊成員一樣，是一輛能夠將各部位砲塔等武裝全部伸出來使用的列車。

無敵勇者

初期設計案

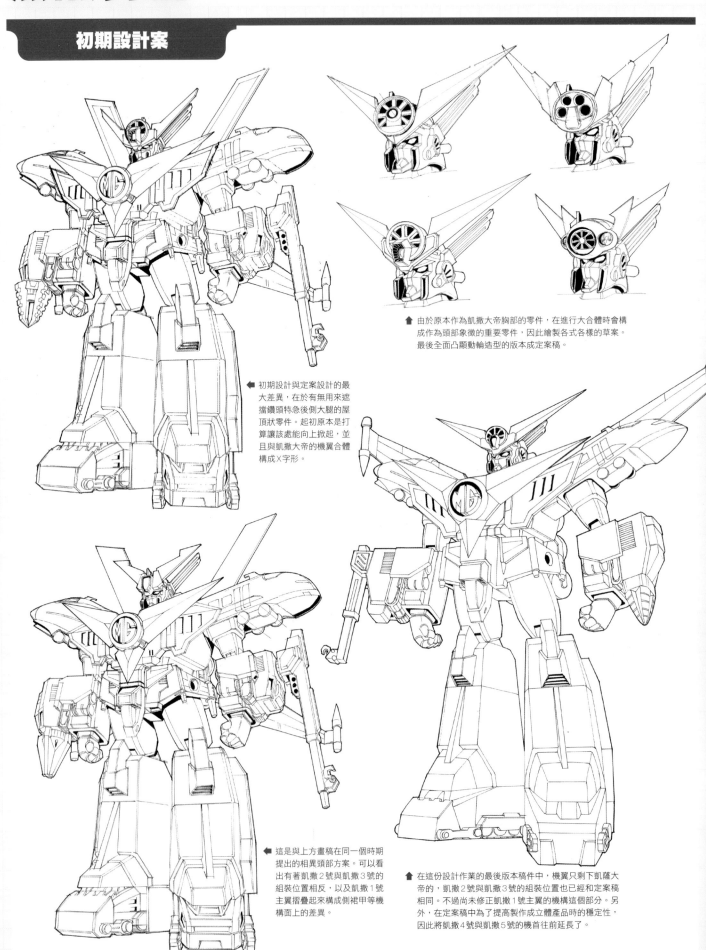

由於原本作為凱撒大帝胸部的零件，在進行大合體時會構成作為頭部象徵的重要零件，因此繪製各式各樣的草案。最後全面凸顯動輪造型的版本成定案稿。

初期設計與定案設計的最大差異，在於有無用來遮擋鑽頭特急後側大腿的屋頂狀零件。起初原本是打算讓該處能向上掀起，並且與凱撒大帝的機翼合體構成X字形。

這是與上方畫稿在同一個時期提出的相異頭部方案。可以看出有著凱撒2號與凱撒3號的組裝位置相反，以及凱撒1號主翼摺疊起來構成側裙甲等機構面上的差異。

在這份設計作業的最後版本稿件中，機翼只剩下凱薩大帝的，凱撒2號與凱撒3號的組裝位置也已經和定案稿相同。不過尚未修正凱撒1號主翼的機構這個部分。另外，在定案稿中為了提高製作成立體產品時的穩定性，因此將凱撒4號與凱撒5號的機首往前延長了。

動畫設計定案稿

這是由特急勇者和凱撒大帝合體而成,是以全高30.5公尺為傲的勇者特急隊最強機器人。其馬達最大輸出功率為特急勇者的2倍以上,達到1250000HP之多。「信號燈光束」和「萬能迴旋鏢」等原為特急勇者的武器也一併經由強化提升威力。必殺技為「無敵動輪劍 一刀兩斷動輪劍」。後來隨著特急巨砲加入,更能合體強化為完美模式。

↑ 使用完美加農砲時,舞人的駕駛艙裡會伸出射擊用握把和目標瞄準器。在特急巨砲的射擊性能支援下,得以發揮出極高的命中精準度。

無敵勇者
完美模式

這是由無敵勇者與特急巨砲合體而成的形態。可以使用將所有能量集中到特急巨砲上並發射出去的完美加農砲。特急巨砲本身也能以手槍模式作為攜帶型武器使用。

猛獸特急隊

初期設計案

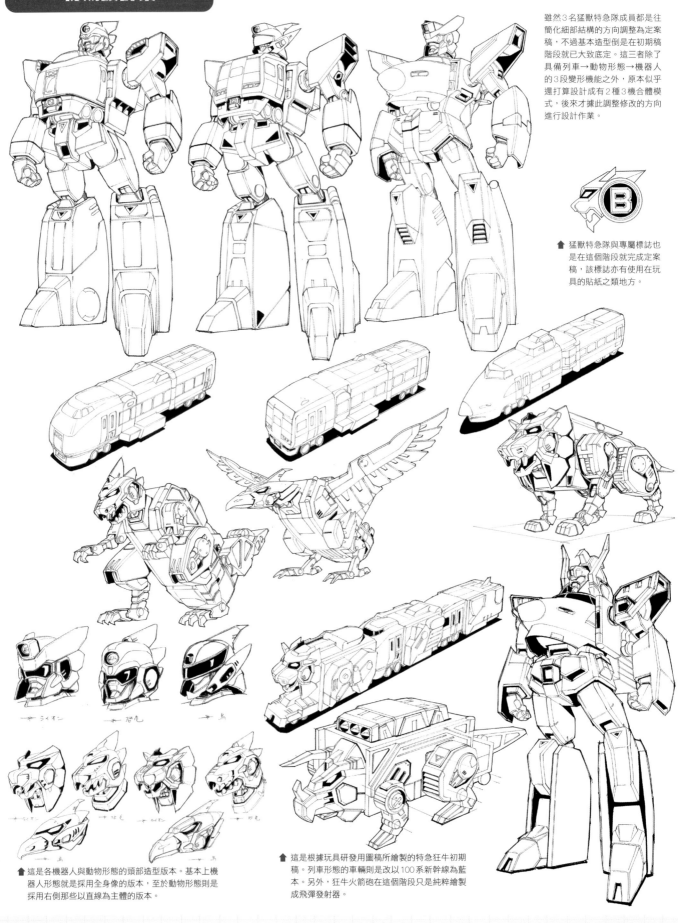

雖然3名猛獸特急隊成員都是往簡化細部結構的方向調整為定案稿,不過基本造型倒是在初期稿階段就已大致底定。這三者除了具備列車→動物形態→機器人的3段變形機能之外,原本似乎還打算設計成有2種3機合體模式,後來才據此調整修改的方向進行設計作業。

↑ 猛獸特急隊與專屬標誌也是在這個階段就完成定案稿,該標誌亦有使用在玩具的貼紙之類地方。

↑ 這是各機器人與動物形態的頭部造型版本。基本上機器人形態就是採用全身像的版本,至於動物形態則是採用右側那些以直線為主體的版本。

↑ 這是根據玩具研發用圖稿所繪製的特急狂牛初期稿。列車形態的車輛則是改以100系新幹線為藍本。另外,狂牛火箭砲在這個階段只是純粹繪製成飛彈發射器。

動畫設計定案稿

特急猛獅

這是由特急山彥號改造而成的猛獸特急隊領袖。必殺技為能夠釋放出2000度高熱火炎的猛獸烈焰。擅長在地面上進行戰鬥。

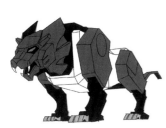

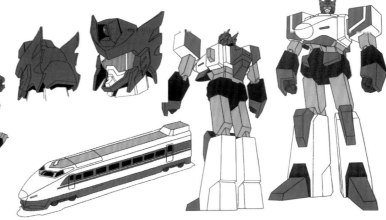

特急神龍

這是由特急日立號改造而成的猛獸特急隊成員。必殺技是能夠釋放出足以凍結一切，溫度低至－270度的神龍冰風暴。擅長進行肉搏戰和水中戰。

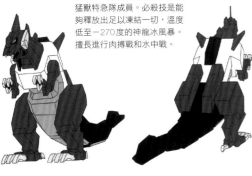
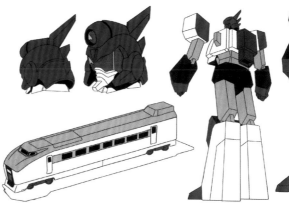
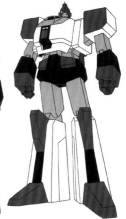

特急飛鷹

這是由特急成田號改造而成的猛獸特急隊成員。必殺技是能夠釋放出20000赫茲超音波的飛鷹音波。擅長進行空戰。

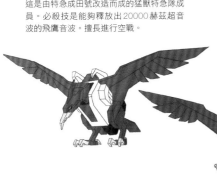
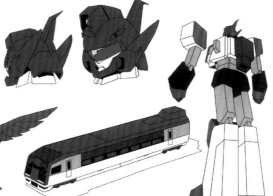
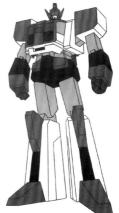

特急狂牛

這是在修復遭到飛龍擊毀的特急猛獸機器人時，作為其強化系統的一環，由特急光明號這架原型機改造而成的機體。背部設有狂牛火箭砲。

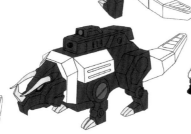
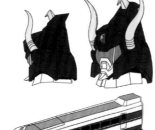
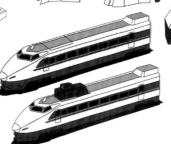
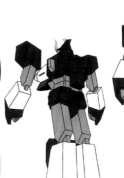
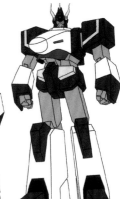

特急猛獸機器人 & 戰鬥猛獸機器人

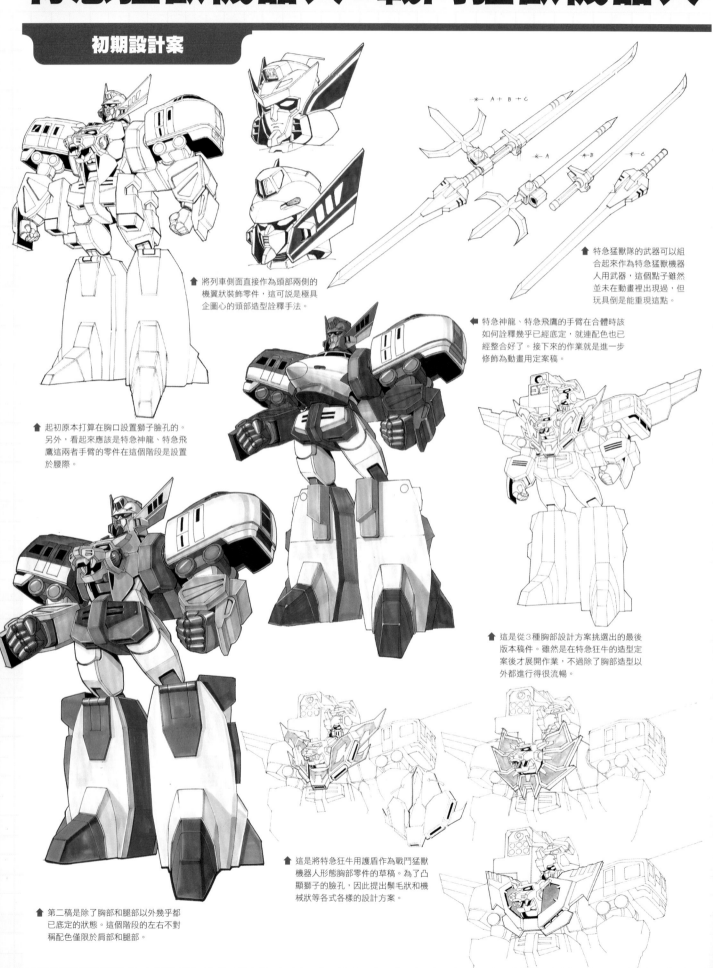

← 將列車側面直接作為頭部兩側的機翼狀裝飾零件，這可說是極具企圖心的頭部造型詮釋手法。

↑ 特急猛獸隊的武器可以組合起來作為特急猛獸機器人用武器，這個點子雖然並未在動畫裡出現過，但玩具倒是能重現這點。

← 特急神龍、特急飛鷹的手臂在合體時該如何詮釋幾乎已經底定，就連配色也已經整合好了。接下來的作業就是進一步修飾為動畫用定案稿。

↑ 起初原本打算在胸口設置獅子臉孔的。另外，看起來應該是特急神龍、特急飛鷹這兩者手臂的零件在這個階段是設置於腰際。

↑ 這是從3種胸部設計方案挑選出的最後版本稿件。雖然是在特急狂牛的造型定案後才展開作業，不過除了胸部造型以外都進行得很流暢。

↑ 第二稿是除了胸部和腿部以外幾乎都已底定的狀態。這個階段的左右不對稱配色僅限於肩部和腿部。

↑ 這是將特急狂牛用護盾作為戰鬥猛獸機器人形態胸部零件的草稿。為了凸顯獅子的臉孔，因此提出鬃毛狀和機械狀等各式各樣的設計方案。

動畫設計定案稿

這是勇者特急隊旗卜超AI機器人仕支援特急勇者時進行3機合體而成的機器人。合體後會將原有的3個人格整合為一，並且據此行動。憑藉著從合體形態胸部車頭處發射的猛獸飛彈，還有在近接戰鬥中足以貫穿對手的猛獸拳進行戰鬥。雖然在與飛龍交戰之際受到致命性損傷，但修復後也有第4名成員特急狂牛加入，更能強化合體為戰鬥猛獸機器人。隨著戰鬥能力獲得飛躍性提升，得以為特急勇者提供更為周全的支援。全高24.2公尺（特急猛獸）。全高26.5公尺（戰鬥猛獸）。

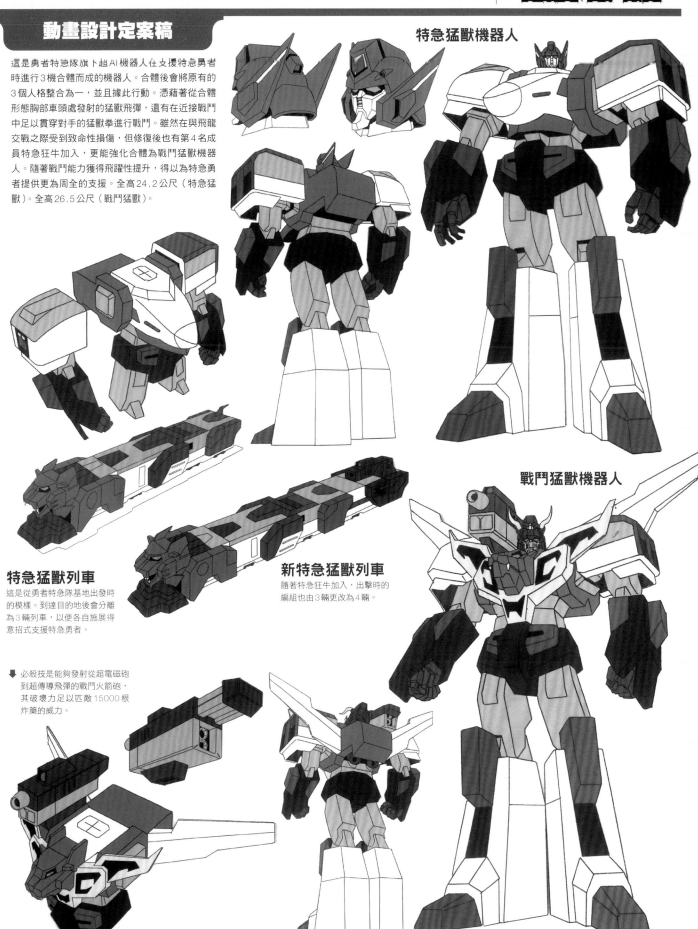

特急猛獸機器人

戰鬥猛獸機器人

特急猛獸列車

這是從勇者特急隊基地出發時的模樣。到達目的地後會分離為3輛列車，以便各自施展得意招式支援特急勇者。

新特急猛獸列車

隨著特急狂牛加入，出擊時的編組也由3輛更改為4輛。

必殺技是能夠發射從超電磁砲到超傳導飛彈的戰鬥火箭砲，其破壞力足以匹敵15000根炸藥的威力。

急救特急隊

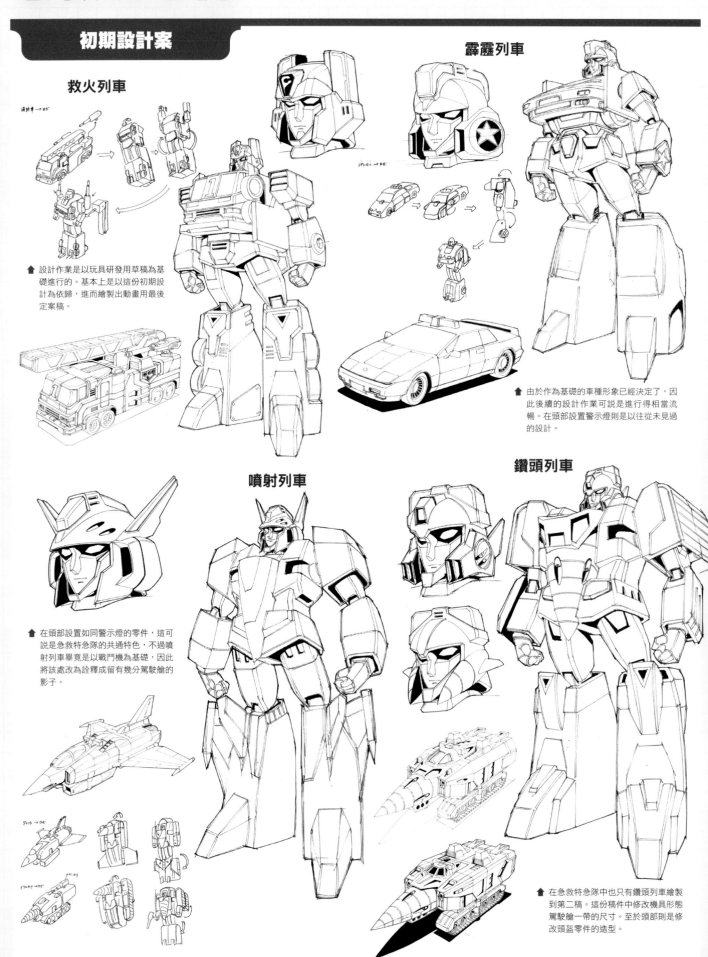

救火列車

霹靂列車

噴射列車

鑽頭列車

➡ 設計作業是以玩具研發用草稿為基礎進行的。基本上是以這份初期設計為依歸，進而繪製出動畫用最後定案稿。

➡ 由於作為基礎的車種形象已經決定了，因此後續的設計作業可說是進行得相當流暢。在頭部設置警示燈則是以往從未見過的設計。

➡ 在頭部設置如同警示燈的零件，這可說是急救特急隊的共通特色，不過噴射列車畢竟是以戰鬥機為基礎，因此將該處改為詮釋成留有幾分駕駛艙的影子。

➡ 在急救特急隊中也只有鑽頭列車繪製到第二稿。這份稿件中修改機具形態駕駛艙一帶的尺寸。至於頭部則是修改頭盔零件的造型。

動畫設計定案稿

這4架超AI機器人是基於救援目的研發而成,個性都既冷靜又沉著且有禮。執行任務時會各自發揮所長,前往滅火、指揮避難,以及從空中或地底展開救援行動。包含霹靂列車和鑽頭列車的合作行動等模式在內,能夠充分發揮出團隊行動的優勢。雖然基於其誕生經緯,急救特急隊很少一馬當先進行戰鬥,但他們確實是勇者特急隊不可或缺的支援戰力。

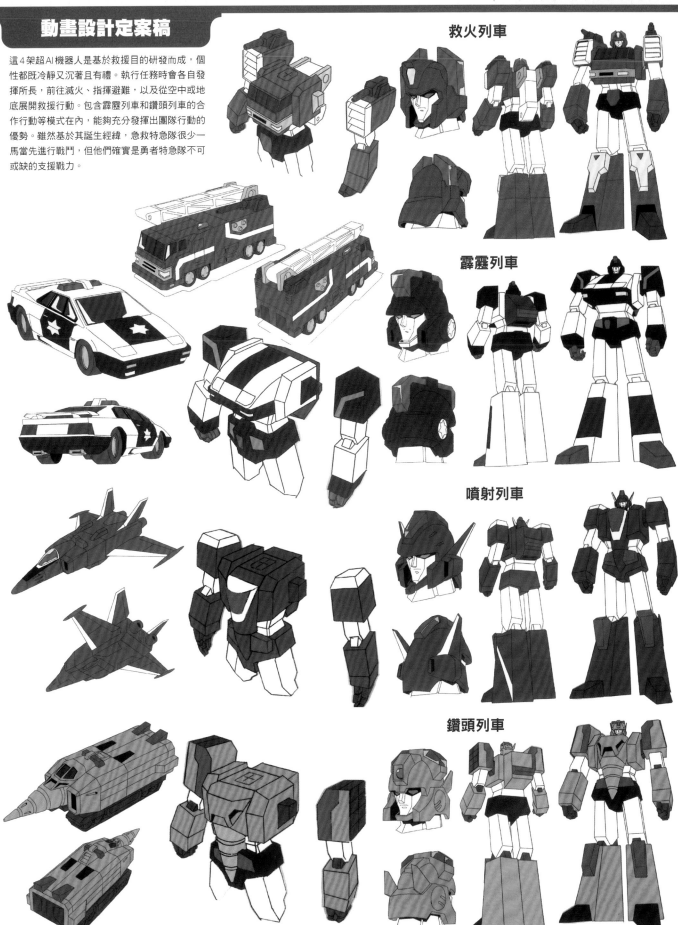

救火列車

霹靂列車

噴射列車

鑽頭列車

急救列車機器人

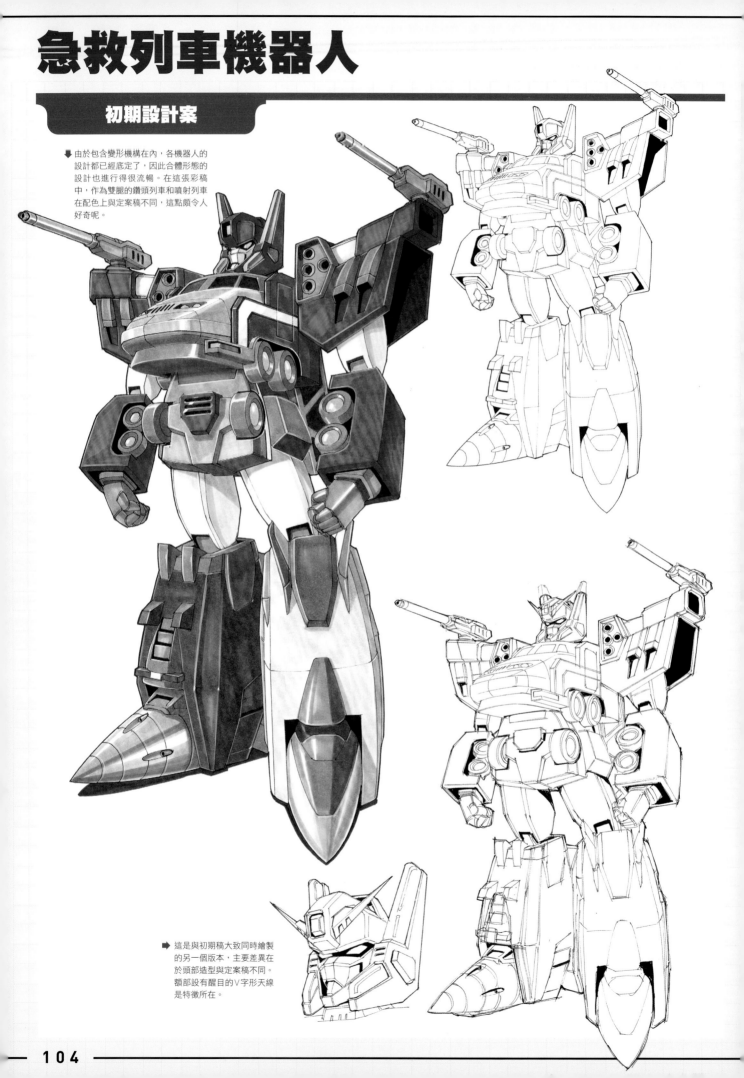

由於包含變形機構在內，各機器人的設計都已經底定了，因此合體形態的設計也進行得很流暢。在這張彩稿中，作為雙腿的鑽頭列車和噴射列車在配色上與定案稿不同，這點頗令人好奇呢。

這是與初期稿大致同時繪製的另一個版本，主要差異在於頭部造型與定案稿不同。額部設有醒目的V字形天線是特徵所在。

動畫設計定案稿

急救列車機器人

這是由急救特急隊的4架機器人合體而成，為全高23.5公尺的救援型勇者。雖然是以進行救援活動為目的，卻也具備十足的戰鬥能力。合體時的個性是由4名超AI融合為一。配備於雙肩處的「水龍加農砲」為高壓水砲，擁有高度的滅火能力。另外，「急救步槍」可經由更換彈匣使用在救援活動或攻擊上。由於執行的任務是以救援為主體，認為人命重於一切，在行動中也曾因此受到重創。

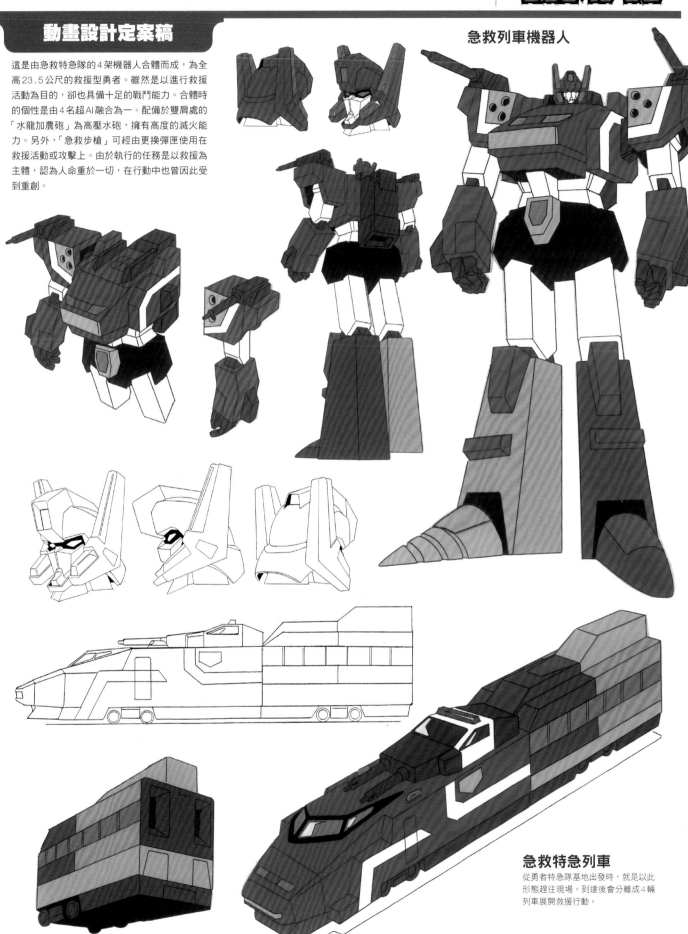

急救特急列車

從勇者特急隊基地出發時，就是以此形態趕往現場。到達後會分離成4輛列車展開救援行動。

大列車傳送機

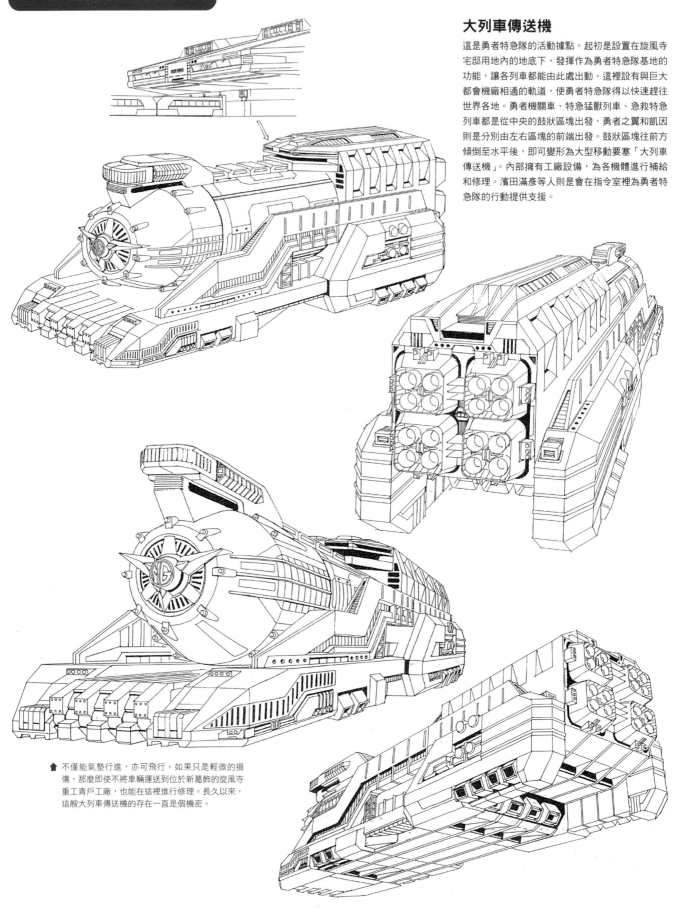

大列車傳送機

這是勇者特急隊的活動據點。起初是設置在旋風寺宅邸用地內的地底下，發揮作為勇者特急隊基地的功能，讓各列車都能由此處出動。這裡設有與巨大都會機廠相通的軌道，使勇者特急隊得以快速趕往世界各地。勇者機關車、特急猛獸列車、急救特急列車都是從中央的鼓狀區塊出發，勇者之翼和凱因則是分別由左右區塊的前端出發。鼓狀區塊往前方傾倒至水平後，即可變形為大型移動要塞「大列車傳送機」。內部擁有工廠設備，為各機體進行補給和修理。濱田滿彥等人則是會在指令室裡為勇者特急隊的行動提供支援。

⬆ 不僅能氣墊行進，亦可飛行。如果只是輕微的損傷，那麼即使不將車輛運送到位於新葛飾的旋風寺重工青戶工廠，也能在這裡進行修理。長久以來，這艘大列車傳送機的存在一直是個機密。

マイトガイン

勇者特急隊

雖然隨著用鐵道銜接起全世界的新交通時代揭開序幕，旋風寺鐵道獲得急速成長，不過身為第二代社長的旋風寺旭察覺在這個新時代背後，有著龐大的邪惡勢力蠢蠢欲動。於是他以自家企業賺取的豐厚資金為後盾，致力於設立勇者特急隊。在研究超AI的運轉和最新銳機器人技術後，總算完成作為猛獸特急隊雛形的機器人，旋風寺旭和妻子卻在此時遭逢神祕事故而喪命。不過其遺志連同旋風寺集團的全權也由兒子舞人所繼承。過了3年之後，舞人不僅擔任旋風寺集團的總帥一職，還令整個集團獲得更為急速的成長。由超AI組成的勇者特急隊也正式展開活動。他們一同果敢地挑戰各種事件、事故，以及犯罪行為。

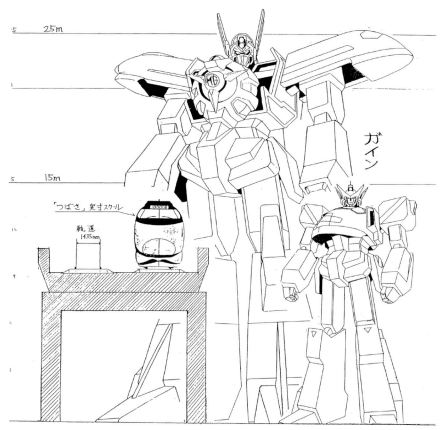

ガイン

勇者特急隊是由3組特急列車（後來增為4組）所構成，利用鋪設至世界各地的鐵道網趕往現場。能因應狀況變化為機器人，藉此解決事件。雖然全世界都知道勇者特急隊的存在，卻無人知曉其真面目。

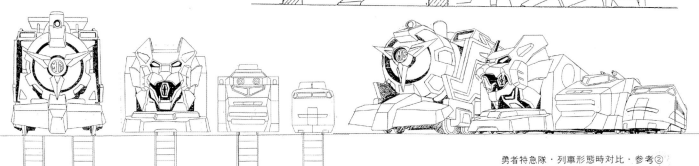

勇者特急隊・列車形態時対比・参考②

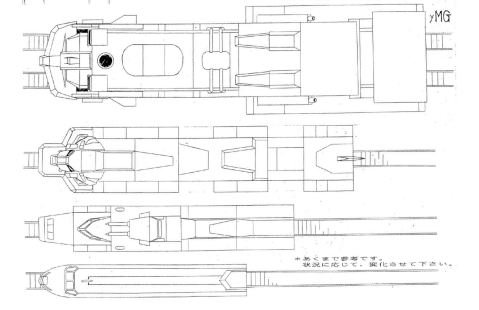

*あくまで参考です。
状況に応じて、変化させて下さい。

飛龍&轟龍

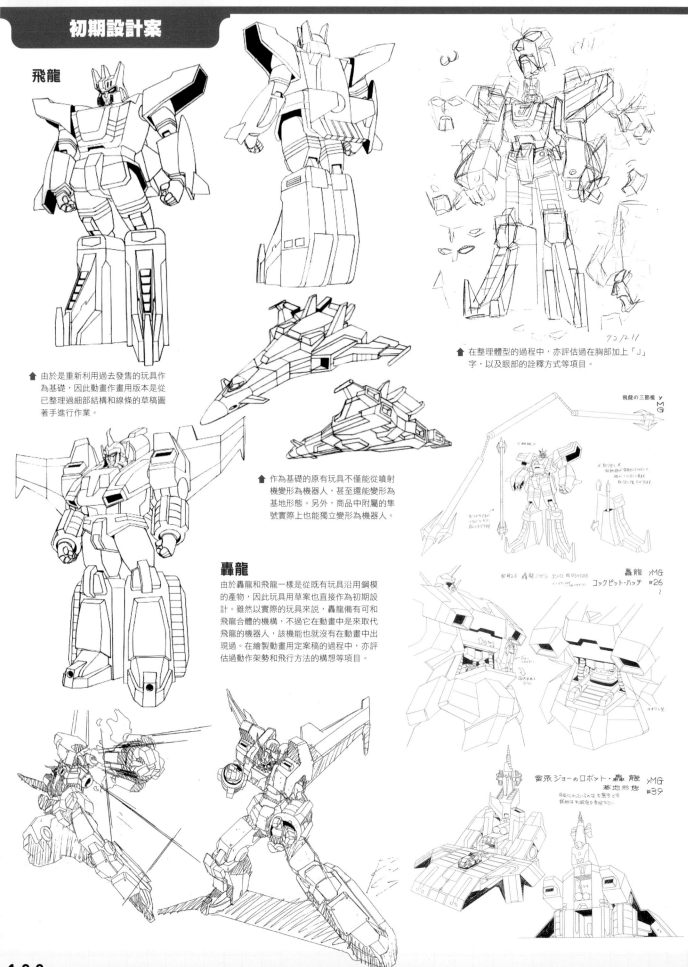

飛龍

⬆ 由於是重新利用過去發售的玩具作為基礎，因此動畫作畫用版本是從已整理過細部結構和線條的草稿圖著手進行作業。

⬆ 作為基礎的原有玩具不僅能從噴射機變形為機器人，甚至還能變形為基地形態。另外，商品中附屬的隼號實際上也能獨立變形為機器人。

⬆ 在整理體型的過程中，亦評估過在胸部加上「J」字，以及眼部的詮釋方式等項目。

轟龍

由於轟龍和飛龍一樣是從既有玩具沿用鋼模的產物，因此玩具用草案也直接作為初期設計。雖然以實際的玩具來說，轟龍備有可和飛龍合體的機構，不過它在動畫中是來取代飛龍的機器人，該功能也就沒有在動畫中出現過。在繪製動畫用定案稿的過程中，亦評估過動作架勢和飛行方法的構想等項目。

動畫設計定案稿

這是沃爾夫剛果為了對抗特急勇者而研發的戰鬥機器人，後來交給雷張喬使用。雖然是試作機，但在喬卓越的操縱技術駕馭下，得以在對抗勇者特急隊時略勝一籌。由於隼號兼具直接作為駕駛艙使用的機能，因此是經由操縱方向盤來控制機體的。飛龍光束槍原本是真正完成形機體「百萬超音速號8823」使用的。飛龍原本勝過不具飛行能力的特急勇者，但後來還是敗在凱撒大帝手下。研發之初的機體名稱為超音速號，不過喬自行命名為飛龍。

飛龍

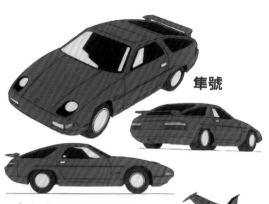

隼號

▲ 這是兼具飛龍駕駛艙機能的跑車。喬也經常將它當作個人愛車使用，以便在城鎮內行動之類的。

噴射機形態

這是艾格傑夫命令沃爾夫剛果研發的戰鬥機器人，並且作為飛龍的後繼機交給喬使用。蘊含著足以與無敵勇者相匹敵的力量。雖然起初機體無法跟上喬的操縱技術，導致發生過熱狀況，不過真正完成後已克服這方面的問題。機體本身沒有搭載超AI，純粹是由喬自己來操縱的。以轟龍的設計為基礎，後來又研發屬於量產型的亞特拉斯Mk-Ⅱ。由於能夠變形為基地形態，因此喬也將該形態作為住宿處使用。

轟龍

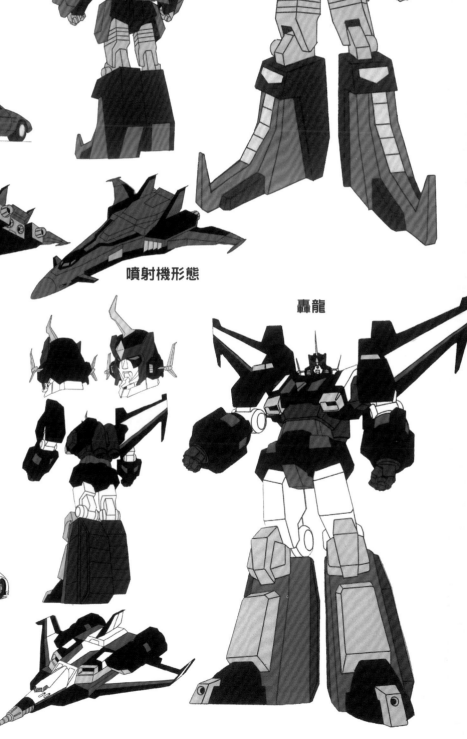

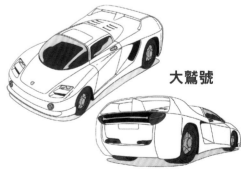

大鷲號

噴射機形態

噴射機形態能以9馬赫的速度飛行。該飛行速度遠遠凌駕於凱撒大帝之上。機首處設有艾格傑夫覺得厭惡的鑽頭。

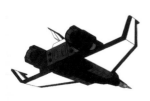

黑暗特急勇者

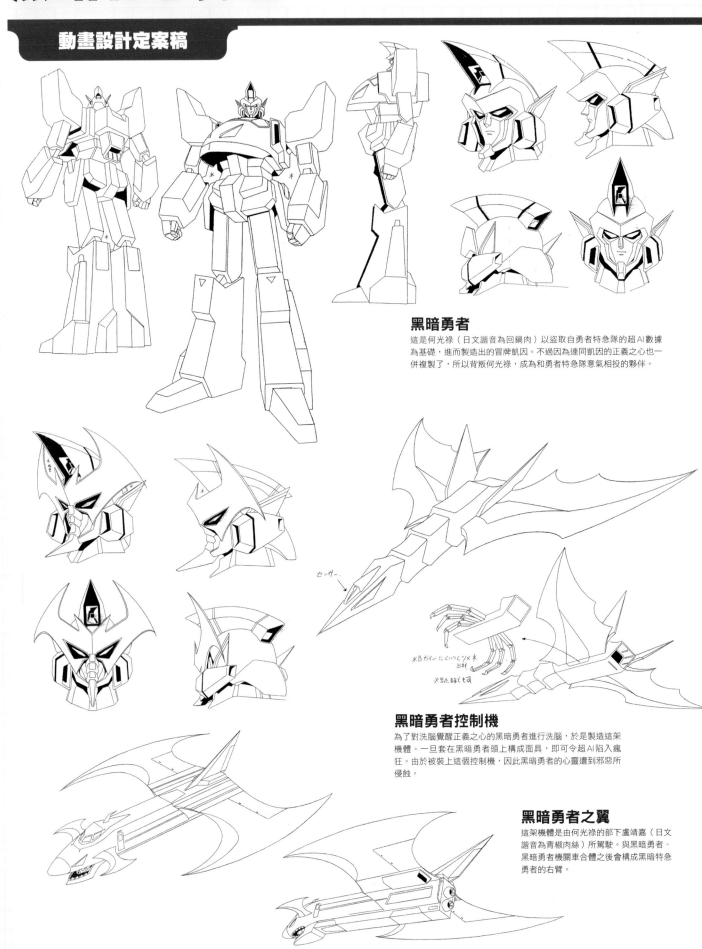

黑暗勇者

這是何光祿（日文諧音為回鍋肉）以盜取自勇者特急隊的超AI數據為基礎，進而製造出的冒牌凱因。不過因為連同凱因的正義之心也一併複製了，所以背叛何光祿，成為和勇者特急隊意氣相投的夥伴。

黑暗勇者控制機

為了對洗腦覺醒正義之心的黑暗勇者進行洗腦，於是製造這架機體。一旦套在黑暗勇者頭上構成面具，即可令超AI陷入瘋狂。由於被裝上這個控制機，因此黑暗勇者的心靈遭到邪惡所侵蝕。

黑暗勇者之翼

這架機體是由何光祿的部下盧靖嘉（日文諧音為青椒肉絲）所駕駛。與黑暗勇者、黑暗勇者機關車合體之後會構成黑暗特急勇者的右臂。

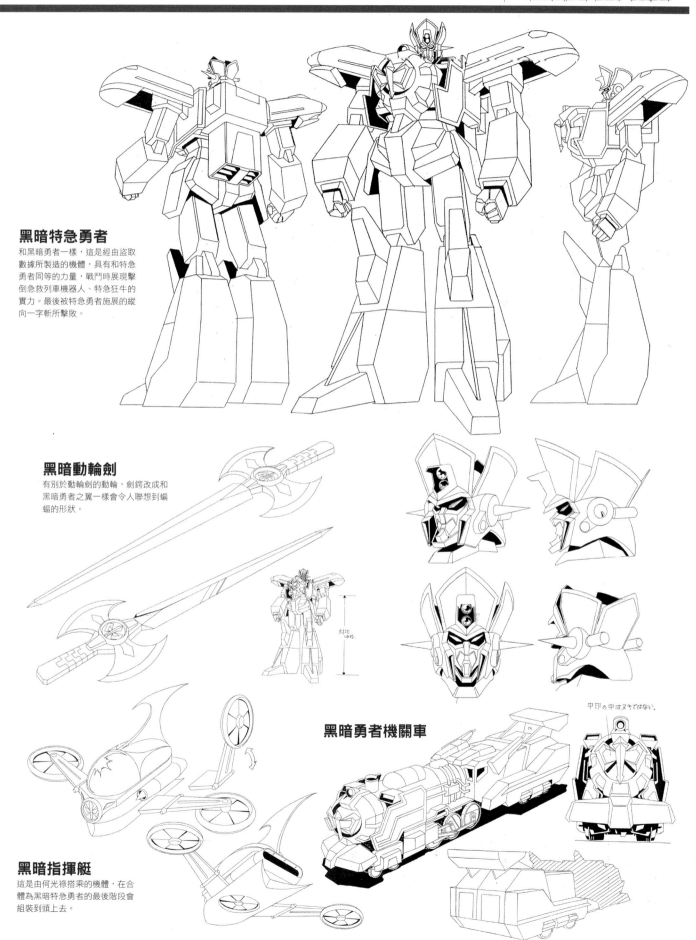

黑暗特急勇者

和黑暗勇者一樣，這是經由盜取數據所製造的機體，具有和特急勇者同等的力量，戰鬥時展現擊倒急救列車機器人、特急狂牛的實力。最後被特急勇者施展的縱向一字斬所擊敗。

黑暗動輪劍

有別於動輪劍的動輪，劍鍔改成和黑暗勇者之翼一樣會令人聯想到蝙蝠的形狀。

黑暗勇者機關車

中印の中はヌキではない。

黑暗指揮艇

這是由何光祿搭乘的機體，在合體為黑暗特急勇者的最後階段會組裝到頭上去。

旋風寺舞人、吉永莎莉

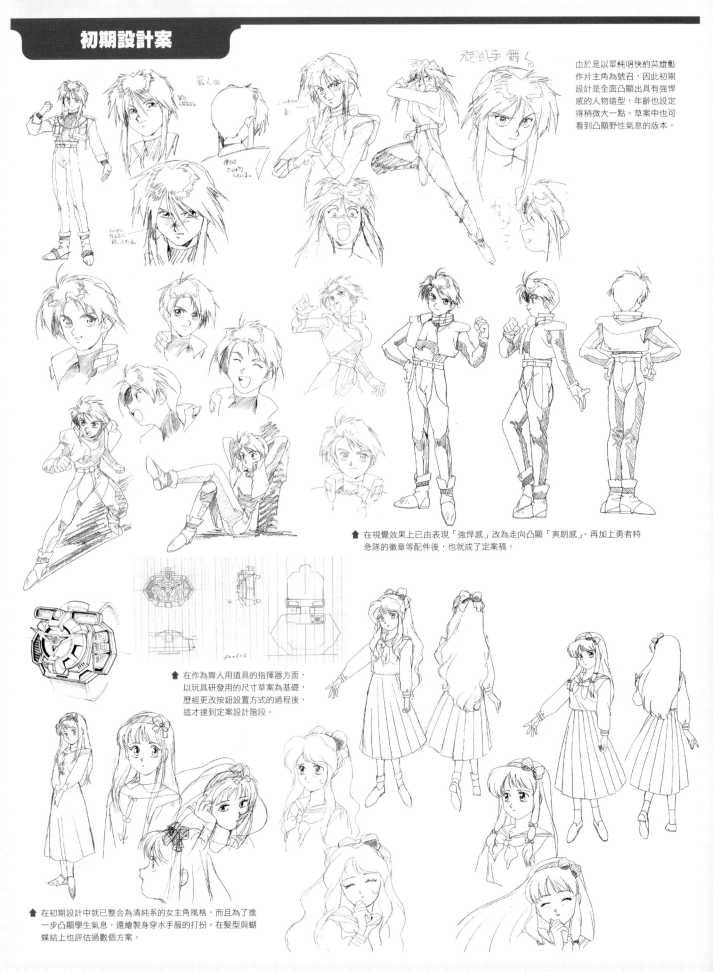

由於是以單純明快的英雄動作片主角為號召，因此初期設計是全面凸顯出具有強悍感的人物造型，年齡也設定得稍微大一點。草案中也可看到凸顯野性氣息的版本。

☝ 在視覺效果上已由表現「強悍感」改為走向凸顯「爽朗感」。再加上勇者特急隊的徽章等配件後，也就成了定案稿。

☝ 在作為舞人用道具的指揮器方面，以玩具研發用的尺寸草案為基礎，歷經更改按鈕設置方式的過程後，這才達到定案設計階段。

☝ 在初期設計中就已整合為清純系的女主角風格，而且為了進一步凸顯學生氣息，還繪製身穿水手服的打扮。在髮型與蝴蝶結上也評估過數個方案。

動畫設計定案稿

不但年僅15歲就擔任旋風寺集團的總帥一職，還暗中擔綱勇者特急隊的隊長，為了世界和平而夙夜匪懈地努力。不僅本身是新東京的大富豪，頭腦也相當聰明，還擅長各種運動，個性更是十分爽朗，言行舉止亦時時顧及他人感受。從旋風寺集團比起去年度獲得200%的成長可知，身為經營者的才幹同樣極為出色，據說就連新東京大學的入學考試題目也只用心算就解答出來了。在12歲繼任總帥一職之際，發現自家宅邸地下的祕密基地正在研發機器人，因此從管家青木圭一郎口中獲知父親進行的「勇者特急隊計畫」，他也就此下定決心要完成父親的遺願。

旋風寺舞人

身為勇者特急隊的隊長，會親自駕駛勇者之翼參與行動，並且與AI凱因合作操縱特急勇者進行戰鬥。在凱撒大帝完成後，亦以其專任駕駛員的身分參與行動。

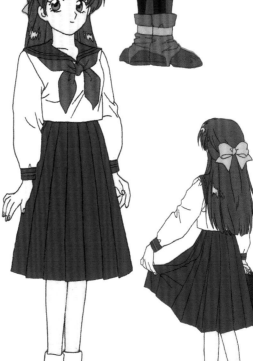

指揮器

這是手錶型的通信機，除了具備一般通信機的功能之外，還能呼叫勇者特急隊的各車輛出擊，以及用來下達合體為特急勇者的指令。

吉永哲也

莎莉的弟弟，就讀小學。有著樂觀開朗的一面，有時會被姊姊連帶捲入事件中。相當憧憬身為正義英雄的特急勇者。

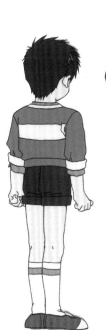
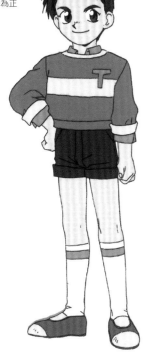

吉永莎莉

居住在熔鐵爐林立的城鎮裡，是個代替住院中的父親支撐起家計，到處打工的少女。經常被捲入事件中，被舞人拯救許多次。個性純真正直，在與黑暗諾瓦決戰前夕，被發現能夠發出遠超乎常人水準的思考波。

雷張喬、沃爾夫剛果

初期設計案

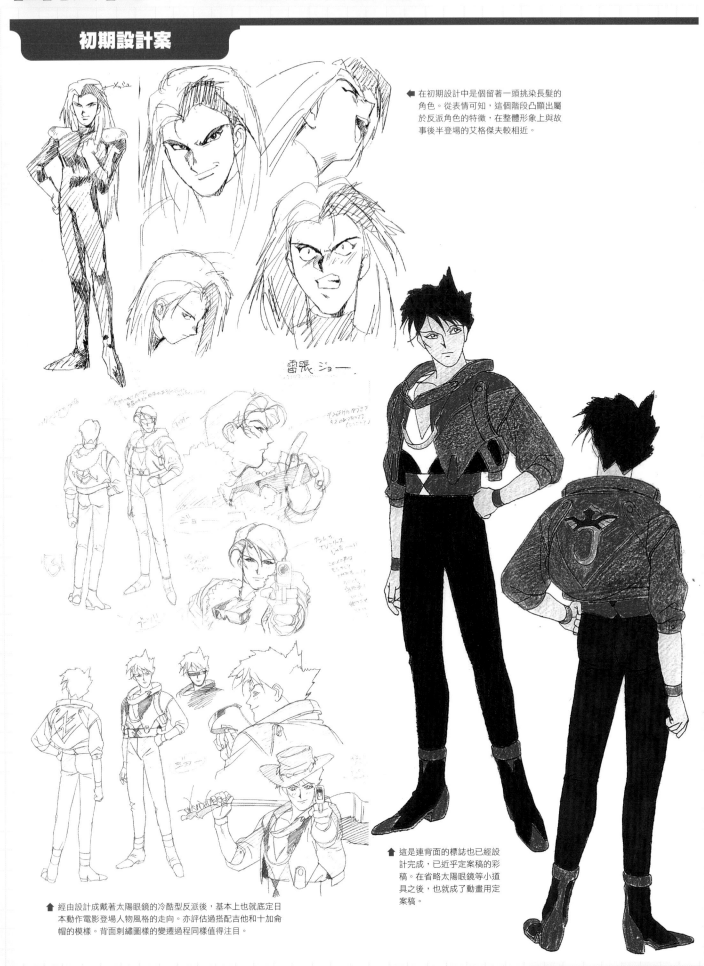

在初期設計中是個留著一頭挑染長髮的角色。從表情可知,這個階段凸顯出屬於反派角色的特徵,在整體形象上與故事後半登場的艾格傑夫較相近。

雷張ジョー

這是連背面的標誌也已經設計完成,已近乎定案稿的彩稿。在省略太陽眼鏡等小道具之後,也就成了動畫用定案稿。

經由設計成戴著太陽眼鏡的冷酷型反派後,基本上也就底定日本動作電影登場人物風格的走向。亦評估過搭配吉他和十加侖帽的模樣。背面刺繡圖樣的變遷過程同樣值得注目。

動畫設計定案稿

雖然原本以身為射擊和操縱機器人的專家，同時也是正規軍駕駛員部隊的王牌聞名，但忤逆長官後成了逃兵，就此遭到通緝。後來成了獨自行動的孤狼，在黑社會中廣為人知。駕駛飛龍（後來改為搭乘轟龍）阻擋在舞人面前，成了他的勁敵。執著於想要在一對一決鬥中堂堂正正地擊敗舞人。父親是身為機器人工程界權威的宍戶英二博士，夙願是報殺父之仇。由於總是單獨一人行動，因此也曾在河岸邊生火露宿。

雷張喬

自尊心相當強烈，最厭惡妨礙決勝負的事物。獲知殺父仇人正是艾格傑夫之後，轉為與舞人一同對抗艾格傑夫陣營。

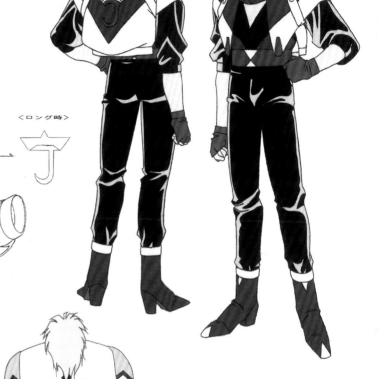

🔺 在目睹父親死亡之後，對正義感到絕望，決定只相信自己的力量，選擇孤高的生存方式。不過有時會做出流露溫情的行為。

為投注一切心力與熱情，只為打造出世界最強機器人的科學家。雖然有著製造出飛龍和轟龍等成果，可說是一名優秀的科學家，但總是把研發機器人視為優先事物，導致不太受到部下信任。在失意之下到旋風寺重工青戶工廠工作，在這段期間省思到自己的錯誤。為喬之父親宍戶英二博士的老朋友，獲知艾格傑夫正是殺友仇敵後，轉為暗中支持喬的行動。

➡️ 最後決戰時製造出思念波增幅器等道具，在協助勇者特急隊獲勝上有著莫大貢獻。

沃爾夫剛果

蠢動的龐大邪惡勢力

動畫設計定案稿

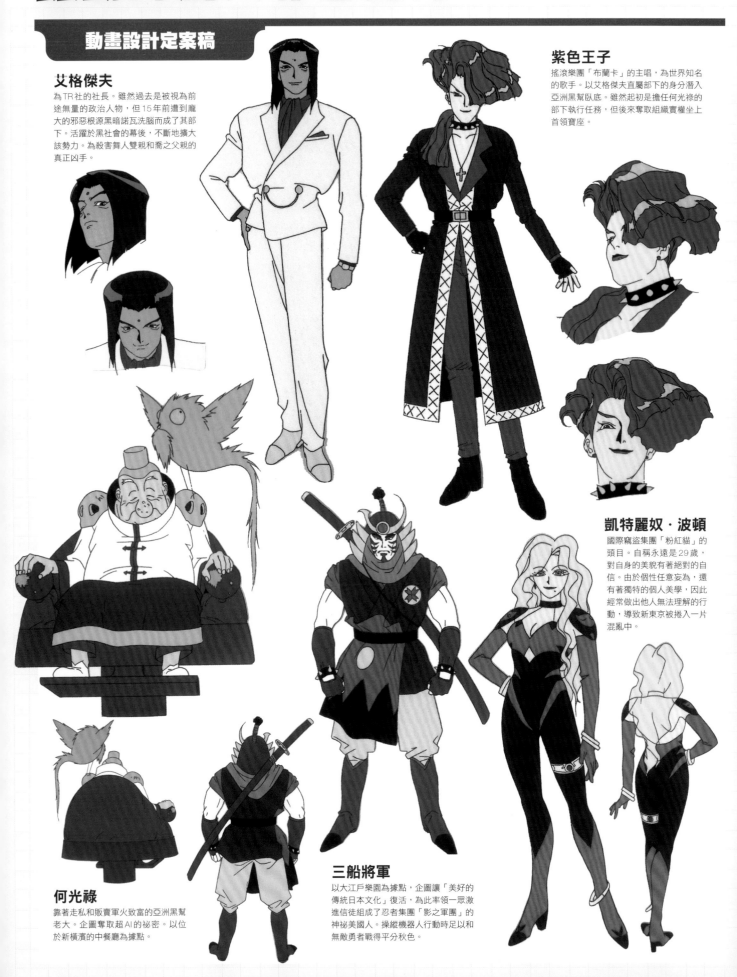

艾格傑夫

為TR社的社長。雖然過去是被視為前途無量的政治人物，但15年前遭到龐大的邪惡根源黑暗諾瓦洗腦而成了其部下。活躍於黑社會的幕後，不斷地擴大該勢力。為殺害舞人雙親和喬之父親的真正凶手。

紫色王子

搖滾樂團「布蘭卡」的主唱，為世界知名的歌手。以艾格傑夫直屬部下的身分潛入亞洲黑幫臥底。雖然起初是擔任何光祿的部下執行任務，但後來奪取組織實權坐上首領寶座。

凱特麗奴・波頓

國際竊盜集團「粉紅貓」的頭目。自稱永遠是29歲，對自身的美貌有著絕對的自信。由於個性任意妄為，還有著獨特的個人美學，因此經常做出他人無法理解的行動，導致新東京被捲入一片混亂中。

何光祿

靠著走私和販賣軍火致富的亞洲黑幫老大。企圖奪取超AI的祕密。以位於新橫濱的中餐廳為據點。

三船將軍

以大江戶樂園為據點，企圖讓「美好的傳統日本文化」復活，為此率領一眾激進信徒組成了忍者集團「影之軍團」的神祕美國人。操縱機器人行動時足以和無敵勇者戰得平分秋色。

德卡特

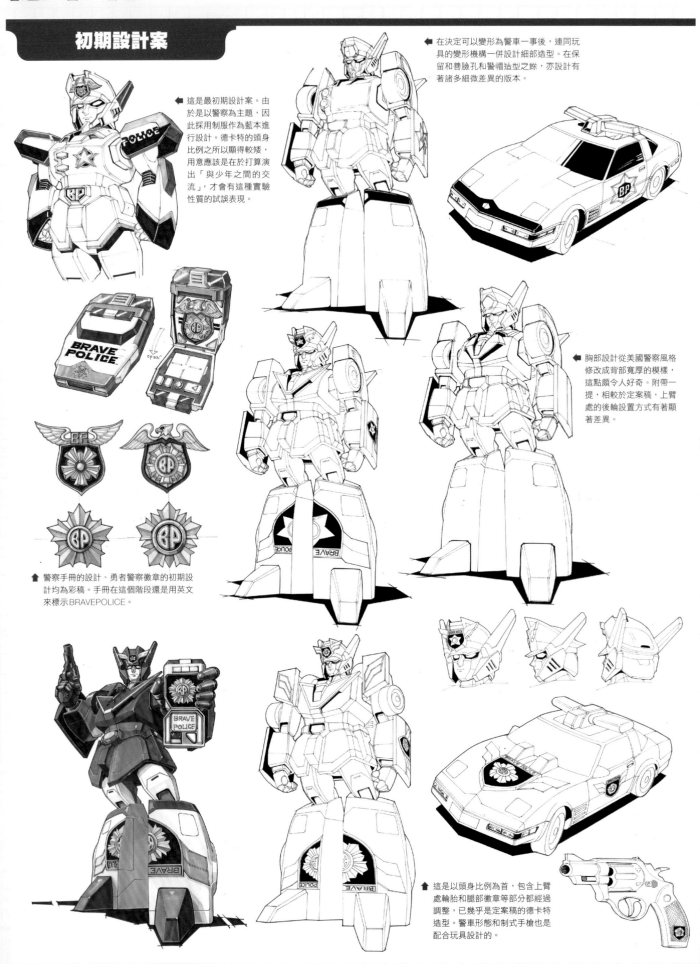

◀ 這是最初期設計案。由於是以警察為主題,因此採用制服作為藍本進行設計。德卡特的頭身比例之所以顯得較矮,用意應該是在於打算演出「與少年之間的交流」,才會有這種實驗性質的試誤表現。

◀ 在決定可以變形為警車一事後,連同玩具的變形機構一併設計細部造型。在保留和普臉孔和警帽造型之餘,亦設計有著諸多細微差異的版本。

◀ 胸部設計從美國警察風格修改成背部寬厚的模樣,這點頗令人好奇。附帶一提,相較於定案稿,上臂處的後輪設置方式有著顯著差異。

▲ 警察手冊的設計、勇者警察徽章的初期設計均為彩稿。手冊在這個階段還是用英文來標示BRAVEPOLICE。

▲ 這是以頭身比例為首,包含上臂處輪胎和腿部徽章等部分都經過調整,已幾乎是定案稿的德卡特造型。警車形態和制式手槍也是配合玩具設計的。

動畫設計定案稿

這是直屬於警視廳旗下由超AI機器人組成的警察部隊「勇者警察」，在該隊伍中擔任領袖的勇者刑事。機型編號：BP-110。全高5.12公尺，重量2.15噸。在研發途中隨著與偶然結識的少年勇太交流，使得AI有所變化而萌生「心靈」。個性既正直又誠實且勇敢。不過一牽涉到勇太的事情，行事就會欠缺冷靜。雖然頑固，卻也有優柔寡斷的一面，生氣時會沉默不語，甚至曾離家出走過。平時借住在友永家的停車場，被街坊鄰居和勇太的雙親稱作「友永警仔」，視為家庭的一員。

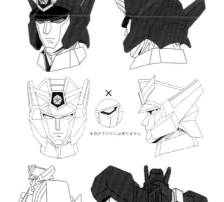
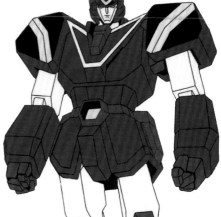

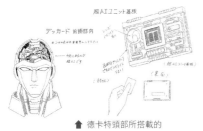

🔼 德卡特頭部所搭載的超AI單元基板。

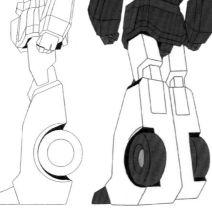
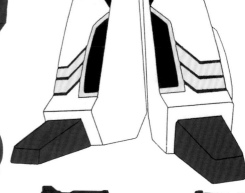

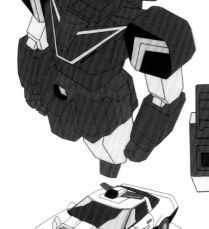

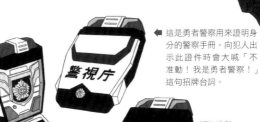

◀ 這是勇者警察用來證明身分的警察手冊。向犯人出示此證件時會大喊「不准動！我是勇者警察！」這句招牌台詞。

🔼 這是作為德卡特基本裝備的轉輪型制式手槍。

🔼 這是德卡特變形而成的警車。在友永家的停車場裡就是以此形態停放。

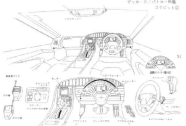

🔼 雖然警車形態也能靠著超AI自主行進，但也能交由他人來駕駛。

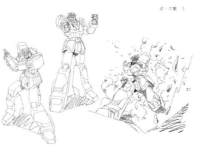

➡ 這些是德卡特的各種動作與臉部特寫。合體前的各種豪邁動作就像是警探劇場面一樣。另外，因為擁有「心靈」，所以表情也格外豐富。

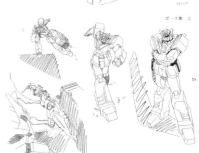

傑德卡

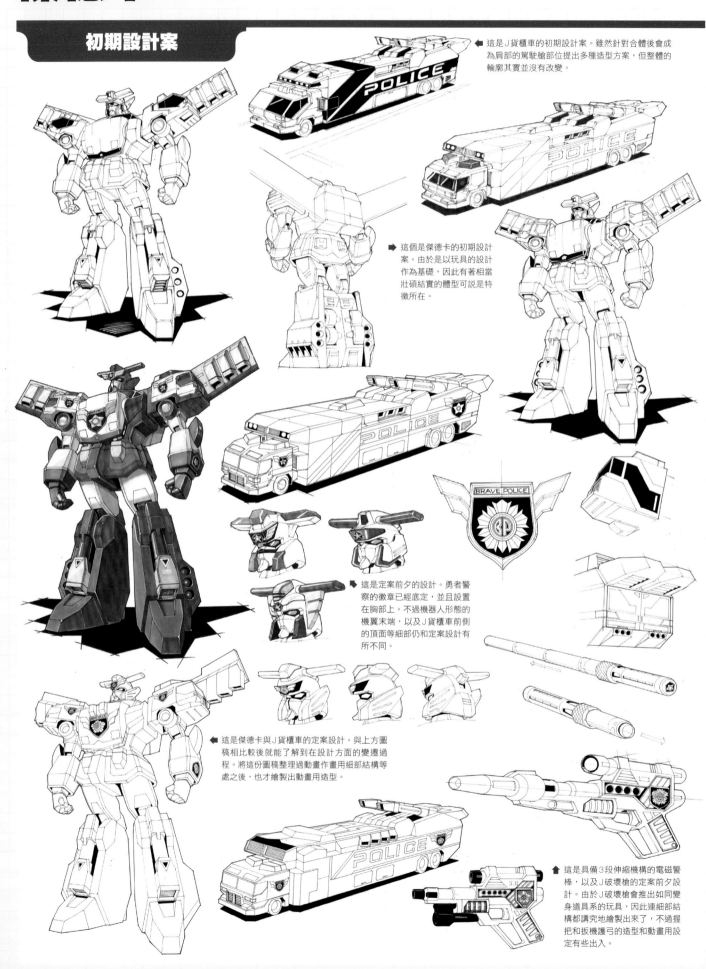

這是 J 貨櫃車的初期設計案。雖然針對合體後會成為肩部的駕駛艙部位提出多種造型方案，但整體的輪廓其實並沒有改變。

這個是傑德卡的初期設計案。由於是以玩具的設計作為基礎，因此有著相當壯碩結實的體型可說是特徵所在。

這是定案前夕的設計。勇者警察的徽章已經底定，並且設置在胸部上。不過機器人形態的機翼末端，以及 J 貨櫃車前側的頂面等細部仍和定案設計有所不同。

這是傑德卡與 J 貨櫃車的定案設計。與上方圖稿相比較後就能了解到在設計方面的變遷過程。將這份圖稿整理過動畫作畫用細部結構等處之後，也才繪製出動畫用造型。

這是具備 3 段伸縮機構的電磁警棒，以及 J 破壞槍的定案前夕設計。由於 J 破壞槍會推出如同變身道具系的玩具，因此連細部結構都講究地繪製出來了，不過握把和扳機護弓的造型和動畫用設定有些出入。

動畫設計定案稿

這是由德卡特和J貨櫃車合體而成，為全高18.16
公尺、重量11.49噸的巨大勇者機器人。由於德卡
特是在意外狀況下獲得心靈，導致原本設計的合體
程式產生問題，因此在模擬合體訓練中接連失敗，
不過在勇太與德卡特的協助下完成全新合體程式，
在這之後只要身為老大的勇太下令即可順利合體。
主要裝備為「電磁警棒」和收納於右腿裡的專用槍
「J破壞槍」，擅長射擊戰。格鬥能力也相當高，更
能在空中飛行。

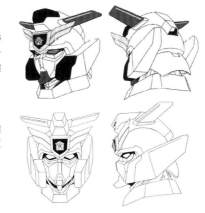

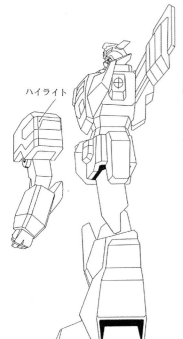

ハイライト

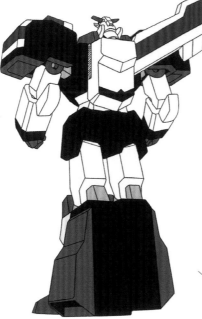
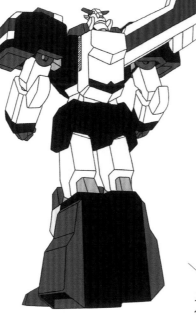

翼 UP 時

足底

J 貨櫃車

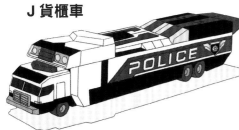

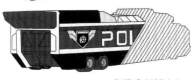

⬆ 這是合體時會構成傑德卡的身
體，為德卡特專用的貨櫃車型
支援機。

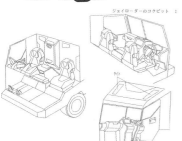
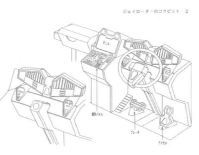

ジェイローダーのコクピット 1

ジェイローダーのコクピット 2

J 破壞槍

這是傑德卡的主武裝。從
能夠發射實體彈的手槍模
式進一步展開槍管後，即
可變形為能夠發射光束的
步槍模式。

警視庁マーク付

⬅ 這是可供鎮壓機器
人的傑德卡專用電
磁警棒。

迪克

初期設計案

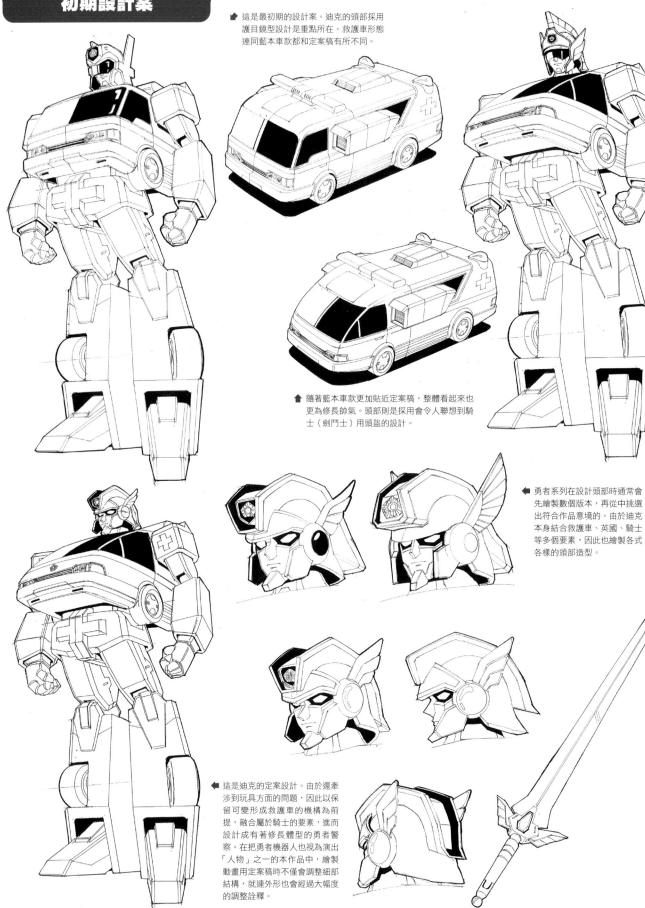

◆ 這是最初期的設計案。迪克的頭部採用
護目鏡型設計是重點所在。救護車形態
連同藍本車款都和定案稿有所不同。

▲ 隨著藍本車款更加貼近定案稿，整體看起來也
更為修長帥氣。頭部則是採用會令人聯想到騎士
（劍鬥士）用頭盔的設計。

◀ 勇者系列在設計頭部時通常會
先繪製數個版本，再從中挑選
出符合作品意境的。由於迪克
本身結合救護車、英國、騎士
等多個要素，因此也繪製各式
各樣的頭部造型。

◀ 這是迪克的定案設計。由於還牽
涉到玩具方面的問題，因此以保
留可變形成救護車的機構為前
提，融合屬於騎士的要素，進而
設計成有著修長體型的勇者警
察。在把勇者機器人也視為演出
「人物」之一的本作品中，繪製
動畫用定案稿時不僅會調整細部
結構，就連外形也會經過大幅度
的調整詮釋。

動畫設計定案稿

這是日本和英國共同研發的超AI機器人，被稱為騎士刑事。由於在設計上參考先行投入第一線行動的7名勇者警察，並且結合他們的長處，因此性能凌駕於所有成員之上。亦內藏有密探回路，可變形為救護車。全高：5.17公尺，重量：3.17噸。機型編號：BP-119。雖然在眾勇者警察陷入危機之際及時趕抵救援，有著高潔的騎士道精神，但不知是否受到研發者蕾吉娜的影響，自尊心相當強烈且愛說教。起初與其他勇者警察處不來，不過隨著學會尊重彼此在思考方式和立場上有所不同，以及理想和現實之間存在著差異之後，心靈也獲得成長，亦成功地與其他成員和好。

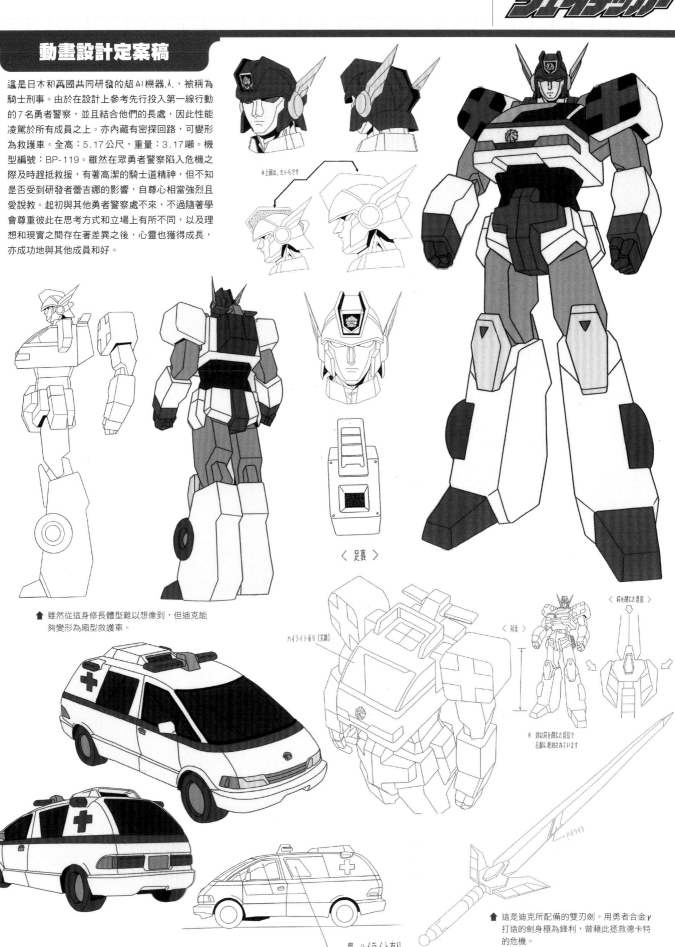

＊上面は、たいらです

〈 足裏 〉

● 雖然從這身修長體型難以想像到，但迪克能夠變形為廂型救護車。

ハイライト有り（実線）

〈 対比 〉

〈 將を閉じた救能 〉

＊ 剣は将を閉じた状態で
左脚に収納されています

窓 ハイライト有り
（実線）

● 這是迪克所配備的雙刃劍。用勇者合金γ打造的劍身極為鋒利，曾藉此拯救德卡特的危機。

迪克火焰

初期設計案

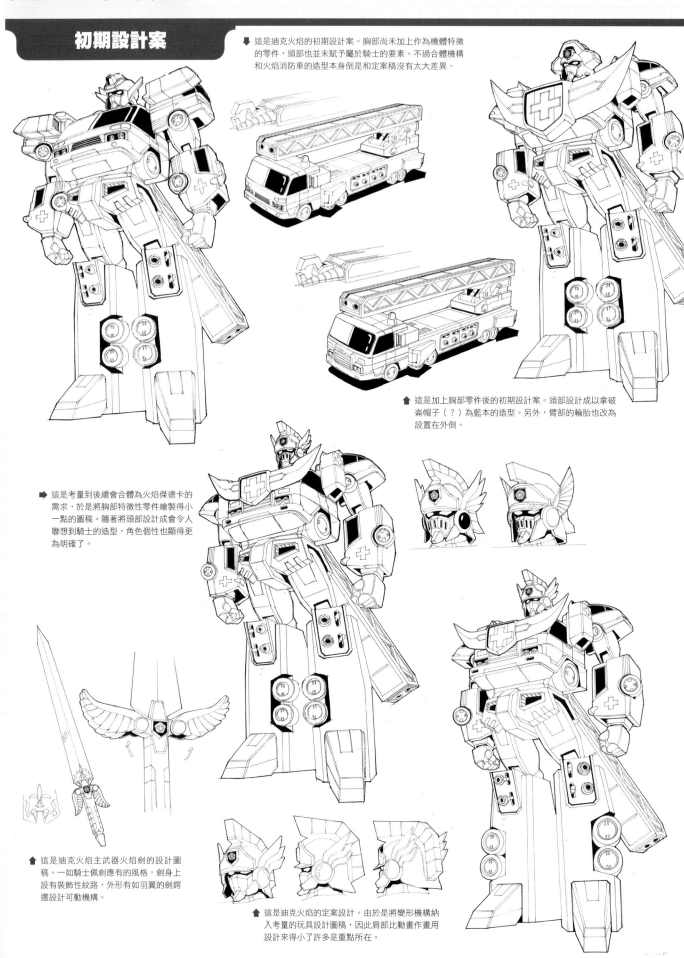

◆ 這是迪克火焰的初期設計案。胸部尚未加上作為機體特徵的零件,頭部也並未賦予屬於騎士的要素。不過合體機構和火焰消防車的造型本身倒是和定案稿沒有太大差異。

◆ 這是加上胸部零件後的初期設計案。頭部設計成以拿破崙帽子(?)為藍本的造型。另外,臂部的輪胎也改為設置在外側。

◆ 這是考量到後續會合體為火焰傑德卡的需求,於是將胸部特徵性零件繪製得小一點的圖稿。隨著將頭部設計成會令人聯想到騎士的造型,角色個性也顯得更為明確了。

◆ 這是迪克火焰主武器火焰劍的設計圖稿。一如騎士佩劍應有的風格,劍身上設有裝飾性紋路,外形有如羽翼的劍鍔還設計可動機構。

◆ 這是迪克火焰的定案設計。由於是將變形機構納入考量的玩具設計圖稿,因此肩部比動畫作畫用設計來得小了許多是重點所在。

動畫設計定案稿

這是由迪克和火焰消防車合體而成（由迪克構成雙臂），為全高18.55公尺、重量14.6噸的巨大勇者機器人。以擁有凌駕於傑德卡之上的力量和速度為傲。在契夫頓事件時從英國蘇格蘭警場前往日本警視廳赴任。在蕾吉娜的指示下進行合體與戰鬥，不僅壓制住兩架怪異機器人契夫頓，更在一瞬間內擊毀其中一架。後來認同勇太成為自己的老大，亦能在他的指示下進行合體與戰鬥。主武裝為大型長劍「火焰劍」，以及和傑德卡同型的手槍「火焰破壞槍」。

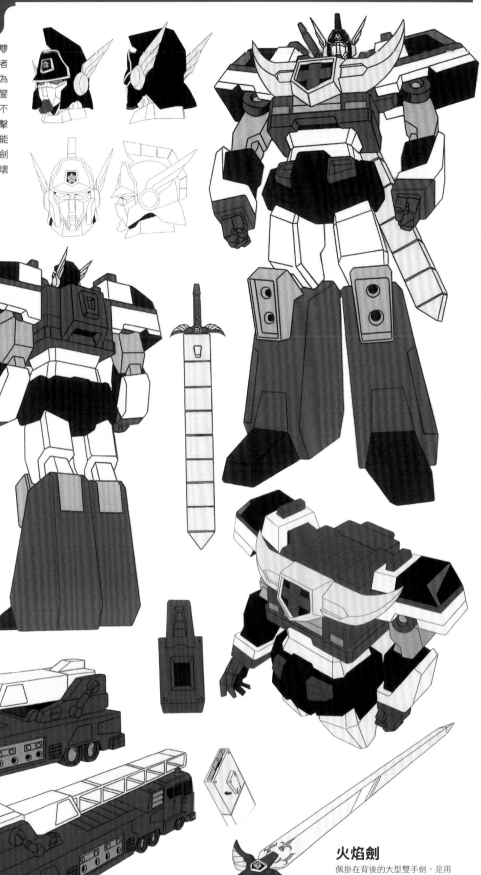

火焰消防車
這是迪克專屬的高處作業用消防車型支援機。由於在研發上是以進行救援任務和滅火作業為主，因此並未配備重火器。

火焰劍
佩掛在背後的大型雙手劍，是用勇者合金γ精鍊而成。

火焰傑德卡

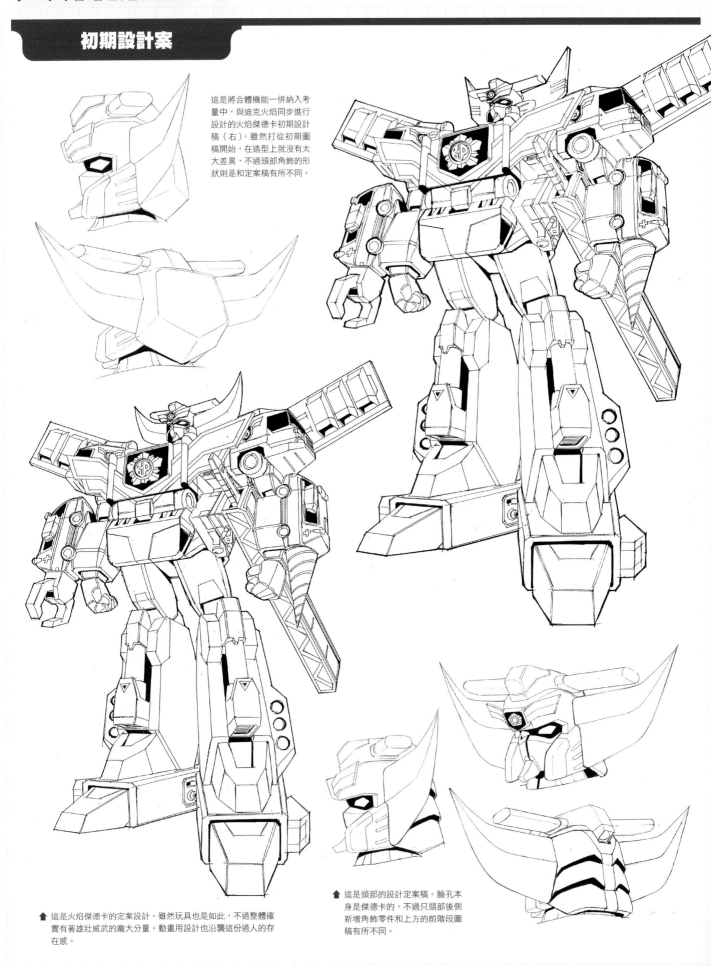

這是將合體機能一併納入考量中，與迪克火焰同步進行設計的火焰傑德卡初期設計稿（右）。雖然打從初期圖稿開始，在造型上就沒有太大差異，不過頭部角飾的形狀則是和定案稿有所不同。

▲ 這是火焰傑德卡的定案設計。雖然玩具也是如此，不過整體確實有著雄壯威武的龐大分量。動畫用設計也沿襲這份過人的存在感。

▲ 這是頭部的設計定案稿。臉孔本身是傑德卡的，不過只頭部後側新增角飾零件和上方的前階段圖稿有所不同。

動畫設計定案稿

這是由傑德卡和迪克火焰進行「大警察合體」而成，為全高22.3公尺、重量26.09噸的巨大勇者機器人。在與超絕契夫頓交戰，決定首度合體時，計算出合體成功機率只有5萬分之一，一旦失敗還會導致德卡特和迪克雙方的心靈都不復存在，在這種狀況下，兩者還是奇蹟般地成功合體了。在這等奇蹟下，合體後在威力方面更是達到原訂數值的3倍之多。迪克火焰分離開來之後，身體會變形為胸部和裙甲、臂部也會變形為臂部護甲、腿部亦會變為腳部護甲，讓傑德卡披掛上這些裝備後也就合體完成了。雖然原本的名稱是「巨型傑德卡」，不過在冴島總監靈機一動之下，決定依據「如同火焰般熱情的心靈」命名為「火焰傑德卡」。

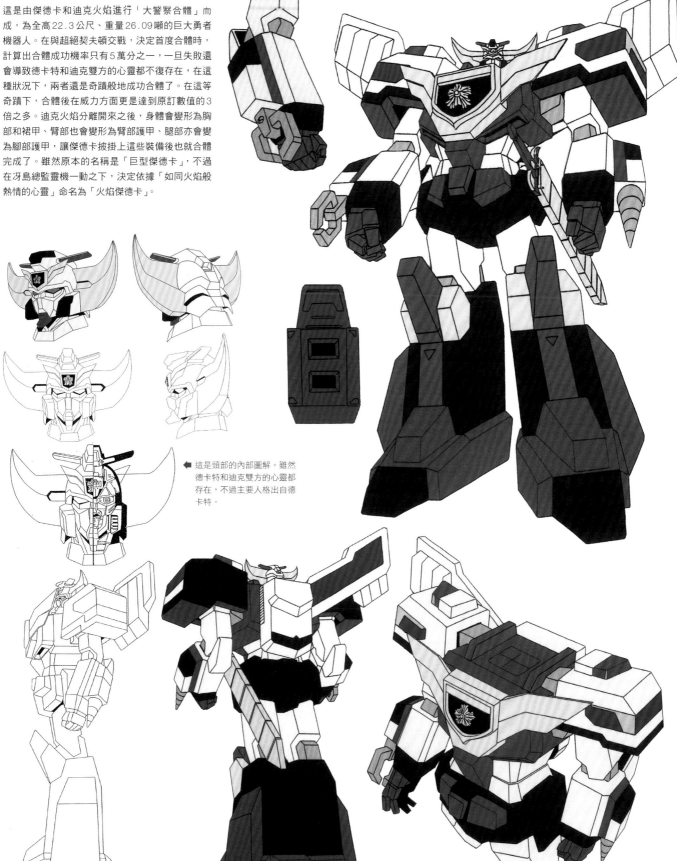

◀ 這是頭部的內部圖解。雖然德卡特和迪克雙方的心靈都存在，不過主要人格出自德卡特。

神槍麥克斯

初期設計案

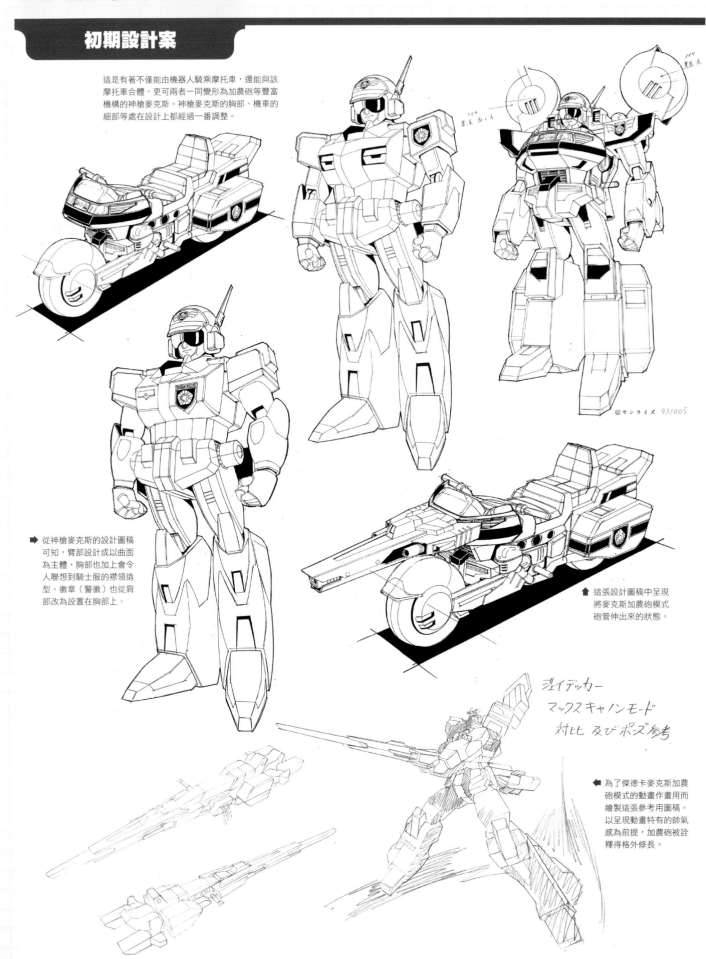

這是有著不僅能由機器人騎乘摩托車，還能與該摩托車合體，更可兩者一同變形為加農砲等豐富機構的神槍麥克斯。神槍麥克斯的胸部、機車的細部等處在設計上都經過一番調整。

© サンライズ 931005

➡ 從神槍麥克斯的設計圖稿可知，臂部設計成以曲面為主體，胸部也加上會令人聯想到騎士服的襟領造型。徽章（警徽）也從肩部改為設置在胸部上。

⬆ 這張設計圖稿中呈現將麥克斯加農砲模式砲管伸出來的狀態。

ジェイデッカー
マックスキャノンモード
対比 及び ポズ参考

⬅ 為了傑德卡麥克斯加農砲模式的動畫作畫用而繪製這張參考用圖稿。以呈現動畫特有的帥氣感為前提，加農砲被詮釋得格外修長。

動畫設計定案稿

這是在第二波勇者警察計畫中供巡邏高速公路用而連同專屬機車一併研發的。機型編號：BP-601，全高：5.06公尺、重量：1.86噸。有著把身為老大的勇太稱為「小不點弟弟」，愛挖苦諷刺他人的一面，說話時會夾雜美國俚語是特色所在。其實內心是既纖細又認真正直的，不過受到前搭檔霧崎引發的事件影響，導致刻意疏遠他人，在不斷發生衝突後被轉調至勇者警察部門。之所以擺出一副狂妄囂張的態度，用意在於讓他人不想和自己扯上關係。不過隨著與德卡特等人交流，以及將霧崎逮捕歸案之後，總算是打開心扉。

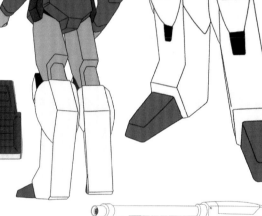

神槍摩托車

這是將高速公路巡邏用巨大白色摩托車「巨型摩托車」配合供神槍麥克斯專用而重新設計的支援機。在車身後方左側的置物箱裡設有人類用搭乘空間和格林機砲。

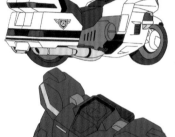

⬆ 這是作為神槍麥克斯標準裝備的散彈槍。就算是在騎乘摩托車的狀態下也能直接開火射擊。

麥克斯加農砲

這是由神槍麥克斯與神槍摩托車所組成的另一種合體形態。是能夠從前整流罩處伸出砲管發射大輸出功率光束的大型光線砲。可作為傑德卡和迪克火焰的必殺武器運用。

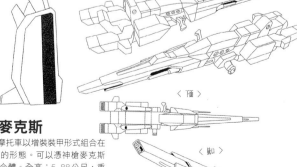

〈下面〉

〈和〉

裝甲神槍麥克斯

這是支援機神槍摩托車以增裝裝甲形式組合在神槍麥克斯身上的形態。可以憑神槍麥克斯自己的意志進行合體。全高：5.88公尺，重量：5.766噸。不僅防禦力獲得大幅提升，還能藉由背後的旋翼進行空戰。不過神槍麥克斯本身對於長時間飛行感到棘手。

建設小組

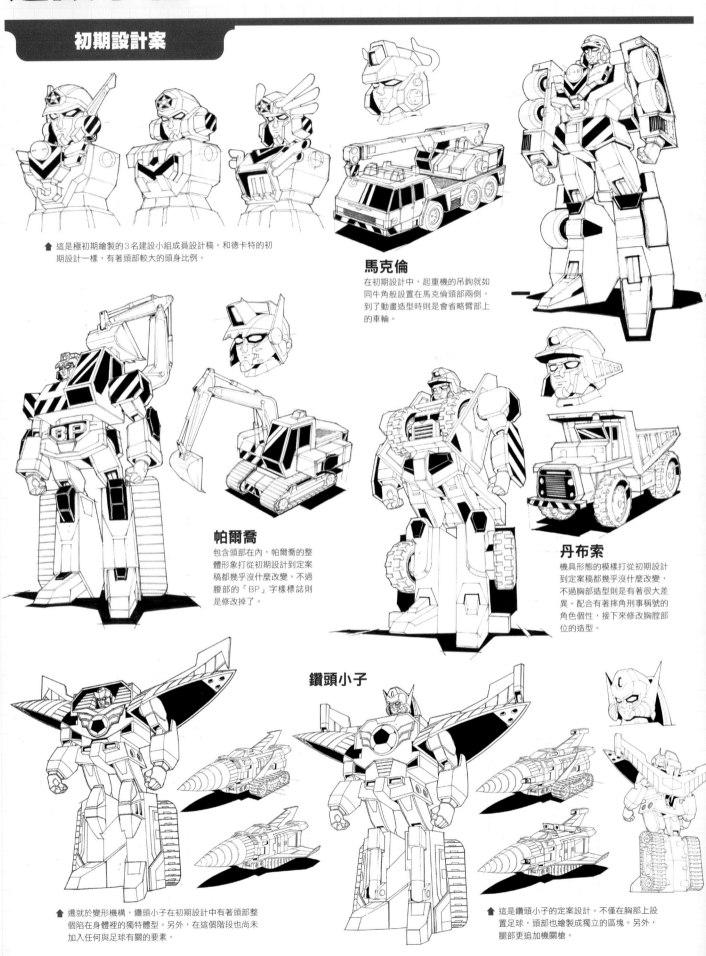

　這是極初期繪製的3名建設小組成員設計稿。和德卡特的初期設計一樣，有著頭部較大的頭身比例。

馬克倫

在初期設計中，起重機的吊鉤就如同牛角般設置在馬克倫頭部兩側。到了動畫造型時則是會省略臂部上的車輪。

帕爾喬

包含頭部在內，帕爾喬的整體形象打從初期設計到定案稿都幾乎沒什麼改變。不過腰部的「BP」字樣標誌則是修改掉了。

丹布索

機具形態的模樣打從初期設計到定案稿都幾乎沒什麼改變，不過胸部造型則是有著很大差異。配合有著摔角刑事稱號的角色個性，接下來修改胸膛部位的造型。

鑽頭小子

　遷就於變形機構，鑽頭小子在初期設計中有著頭部整個陷在身體裡的獨特體型。另外，在這個階段也尚未加入任何與足球有關的要素。

　這是鑽頭小子的定案設計。不僅在胸部上設置足球，頭部也繪製成獨立的區塊。另外，腿部更追加機關槍。

動畫設計定案稿

這是由能夠由吊車、挖土機、砂石車、鑽地戰車等工程車輛變形為機器人的勇者警察4人小組。催生目的在於對災害現場進行救援與復原。起初原本只有3名成員，隨著鑽頭小子這名後輩加入才成了4人小組。4名成員分別為：馬克倫是沉著冷靜且認真正經的戰鬥刑事；帕爾喬是個性既單純又熱血，行事舉止有些輕率的功夫刑事；丹布索是集頑固、執著、嚴肅這三大個性於一身，可說是剛健樸實的摔角刑事；鑽頭小子則是如同少年般天真無邪，個性還有點不夠成熟的足球刑事。

馬克倫
機型編號：BP-301。全高：5.1公尺，重量：5.6噸。為建設小組的領袖，同時也是射擊高手。

帕爾喬
機型編號：BP-302。全高：5.07公尺，重量：4.79噸。是個以雙節棍和拐棍為武器的技巧派鬥士。

丹布索
機型編號：BP-303。全高：5.03公尺，重量：6.72噸。會用「本官乃〇〇是也！」這類軍人語氣講話。

鑽頭小子
機型編號：BP-304。全高：4.63公尺，重量：3.15噸。配備足球型炸彈和新素材勇者合金γ製鑽頭。

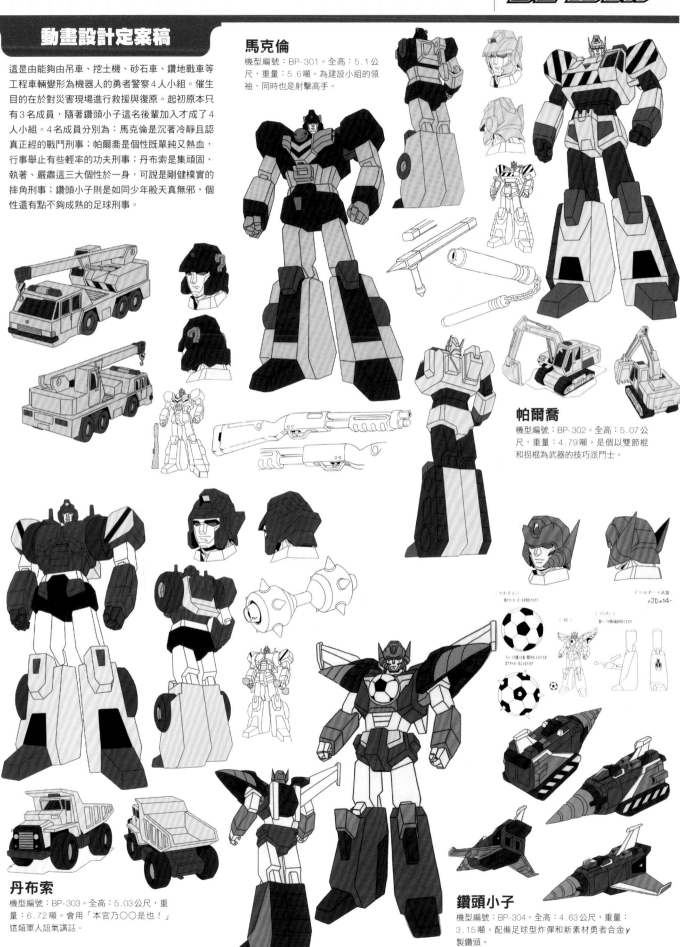

建設虎 & 超級建設虎

初期設計案

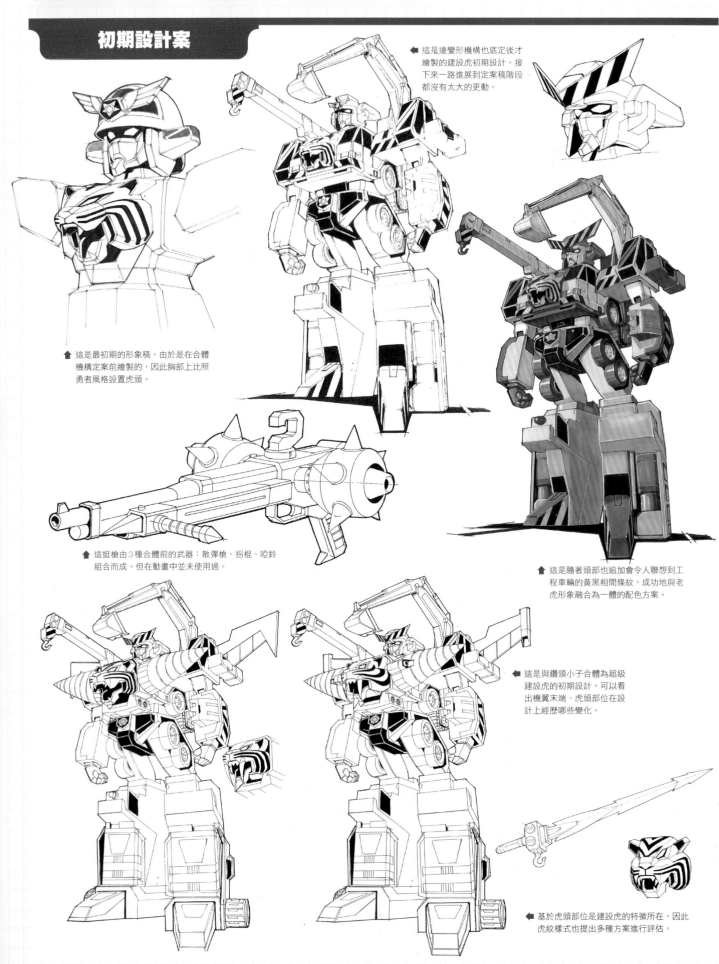

◀ 這是連變形機構也底定後才繪製的建設虎初期設計。接下來一路進展到定案稿階段都沒有太大的更動。

▲ 這是最初期的形象稿。由於是在合體機構定案前繪製的，因此胸部上比照勇者風格設置虎頭。

▲ 這挺槍由3種合體前的武器：散彈槍、拐棍、啞鈴組合而成。但在動畫中並未使用過。

▲ 這是隨著頭部也追加會令人聯想到工程車輛的黃黑相間條紋，成功地與老虎形象融合為一體的配色方案。

◀ 這是與鑽頭小子合體為超級建設虎的初期設計。可以看出機翼末端、虎頭部位在設計上經歷哪些變化。

◀ 基於虎頭部位是建設虎的特徵所在，因此虎紋樣式也提出多種方案進行評估。

動畫設計定案稿

建設虎

建設虎是由馬克倫、帕爾喬、丹布索進行「建設合體」而成,為全高18.08公尺的巨大勇者機器人。有著之所以會在胸部設置虎頭,理由出在冴島總監認為「這樣才帥氣」的逸聞。在合體後的意識方面,射控與指揮系統由馬克倫負責,機動性由帕爾喬擔綱,至於輸出控制則是由丹布索執掌,由各自的人格管控不同領域。

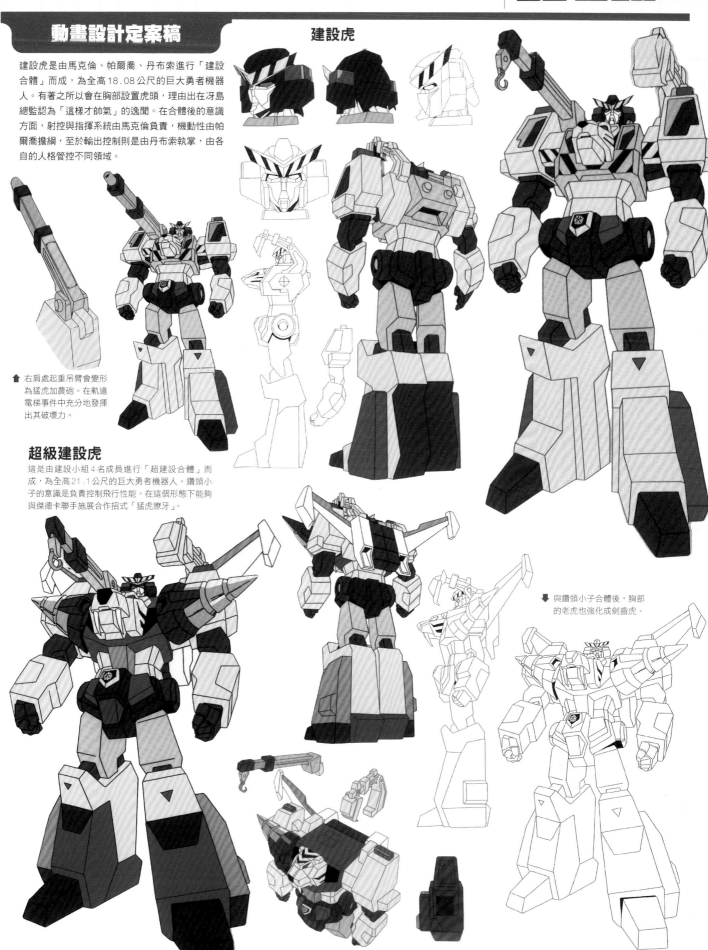

▲ 右肩處起重吊臂會變形為猛虎加農砲。在軌道電梯事件中充分地發揮出其破壞力。

超級建設虎

這是由建設小組4名成員進行「超建設合體」而成,為全高21.1公尺的巨大勇者機器人。鑽頭小子的意識是負責控制飛行性能。在這個形態下能夠與傑德卡聯手施展合作招式「猛虎獠牙」。

�JR 與鑽頭小子合體後,胸部的老虎也強化成劍齒虎。

影丸

就居於影丸定位的勇者機器人來說，在最初期階段是設計成能夠多段變形為救護車、噴射機、警犬等形態，甚至還能與建設小組合體的。後來救護車改為設計成迪克，能與建設小組合體的則是改為設計成鑽頭小子，至於多段變形要素則是保留在影丸身上。

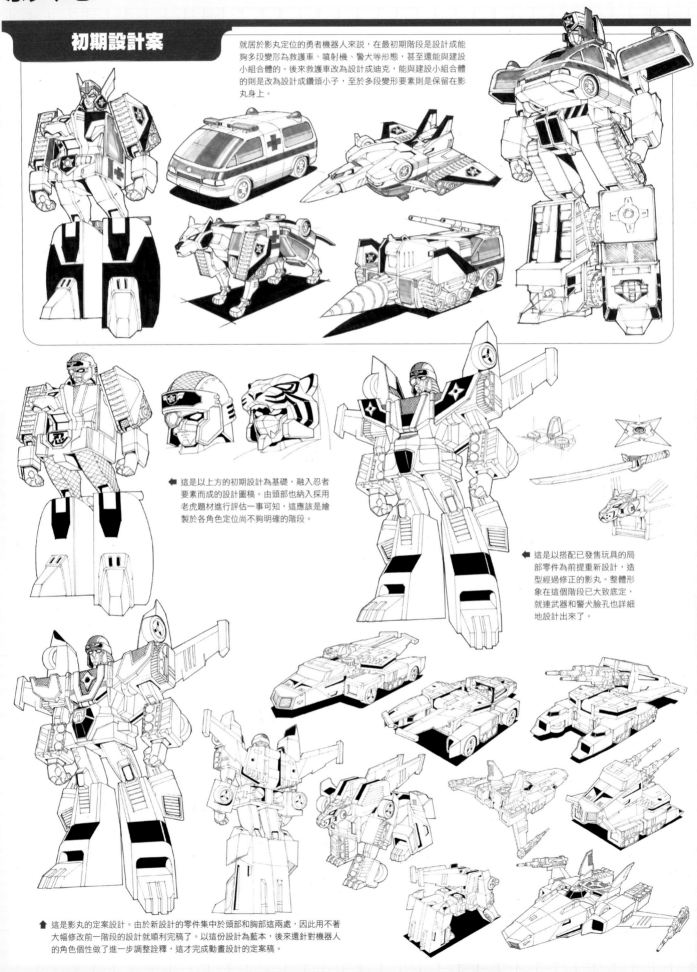

◀ 這是以上方的初期設計為基礎，融入忍者要素而成的設計圖稿。由頭部也納入採用老虎題材進行評估一事可知，這應該是繪製於各角色定位尚不夠明確的階段。

◀ 這是以搭配已發售玩具的局部零件為前提重新設計，造型經過修正的影丸。整體形象在這個階段已大致底定，就連武器和警犬臉孔也詳細地設計出來了。

▲ 這是影丸的定案設計。由於新設計的零件集中於頭部和胸部這兩處，因此用不著大幅修改前一階段的設計就順利完成稿了。以這份設計為藍本，後來還針對機器人的角色個性做了進一步調整詮釋，這才完成動畫設計的定案稿。

動畫設計定案稿

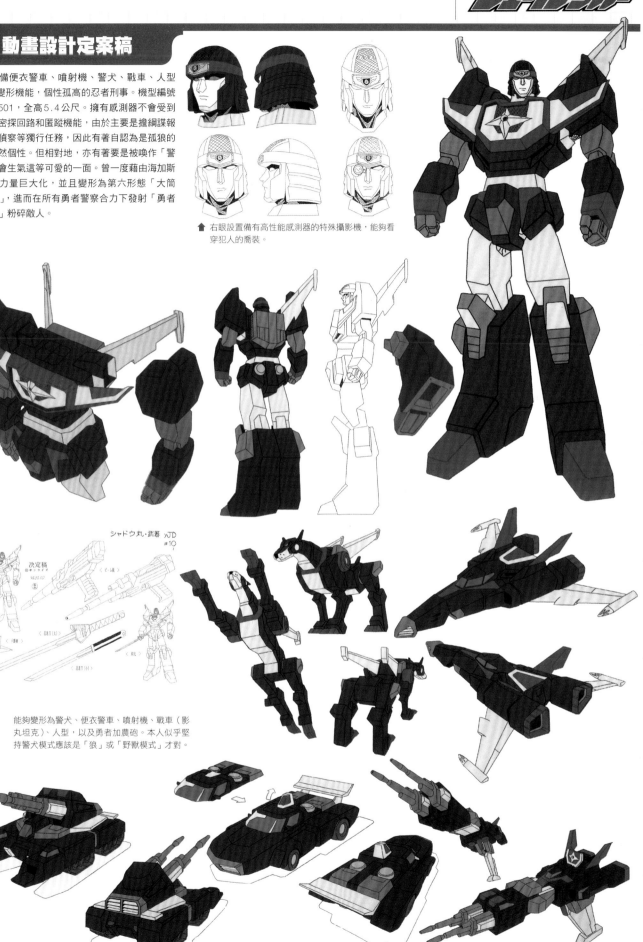

這是具備便衣警車、噴射機、警犬、戰車、人型這5段變形機能，個性孤高的忍者刑事。機型編號為BP-501，全高5.4公尺。擁有感測器不會受到干擾的密探迴路和匿蹤機能，由於主要是擔綱諜報活動和偵察等獨行任務，因此有著自認為是孤狼的冷酷漠然個性。但相對地，亦有著要是被喚作「警犬」就會生氣這等可愛的一面。曾一度藉由海加斯星人的力量巨大化，並且變形為第六形態「大筒（大砲）」，進而在所有勇者警察合力下發射「勇者加農砲」粉碎敵人。

▲ 右眼設置備有高性能感測器的特殊攝影機，能夠看穿犯人的喬裝。

能夠變形為警犬、便衣警車、噴射機、戰車（影丸坦克）、人型，以及勇者加農砲。本人似乎堅持警犬模式應該是「狼」或「野獸模式」才對。

影狼&畢可提姆&惡魔傑德卡

初期設計案

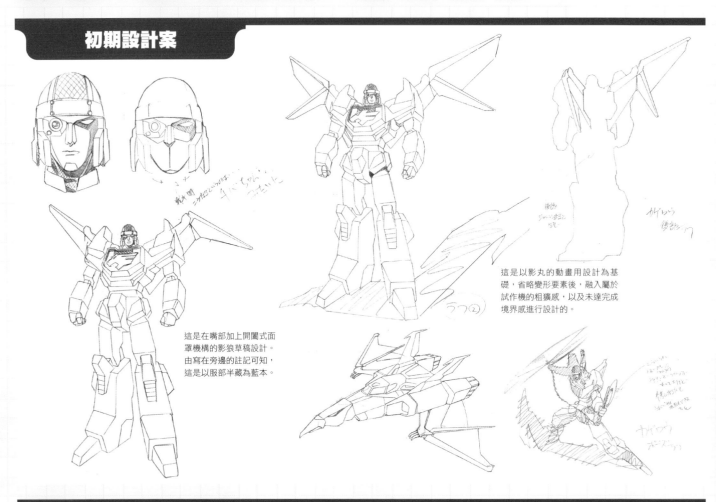

這是以影丸的動畫用設計為基礎,省略變形要素後,融入屬於試作機的粗獷感,以及未達完成境界感進行設計的。

這是在嘴部加上開闔式面罩機構的影狼草稿設計。由寫在旁邊的註記可知,這是以服部半藏為藍本。

動畫設計定案稿

機型編號:BP-500X。具有便衣警車、翼龍、人型的3段變形機能,為影丸的試作機,亦是訓練對象。並非正式的勇者警察,在影丸赴任之後,原本打算將超AI格式化,以便重新塑造為另一名成員。不過影狼不想失去自己的心靈於是逃亡,導致成了流浪機器人。雖然與影丸重逢後打算回歸正途,超AI與機身卻遭到拆解分離,還各自遭到罪犯利用,造成一連串的悲劇。

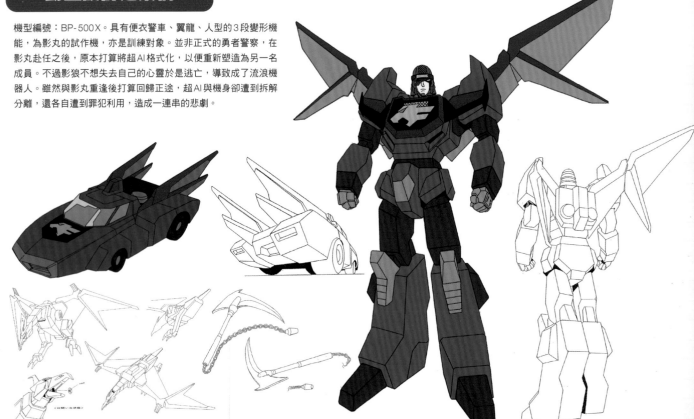

動畫設計定案稿

「畢可提姆·歐蘭德」是在極好企業製造契夫頓的天才科學家，為了造就邪惡超AI而涉及諸多罪案。雖然一度死亡，但將其天才頭腦移植到超AI裡後，遂以大地最強機器人「畢可提姆」的形式復活。擁有凌駕於火焰傑德卡之上的力量。後來受到海加斯星人淨化精神，變化成畢可提姆（終極形態），就此與外星人「卡比亞」一同踏上宇宙之旅。

畢可提姆

畢可提姆（終極形態）

惡魔傑德卡

這是傑德卡與契夫頓交戰遭到重創而殉職後，身體遭到畢可提姆用來為惡的形態。與蓋佐奈特（隕石生命體）融合後變成奇形怪狀的模樣，成為邪惡爪牙與惡勇者警察交戰。

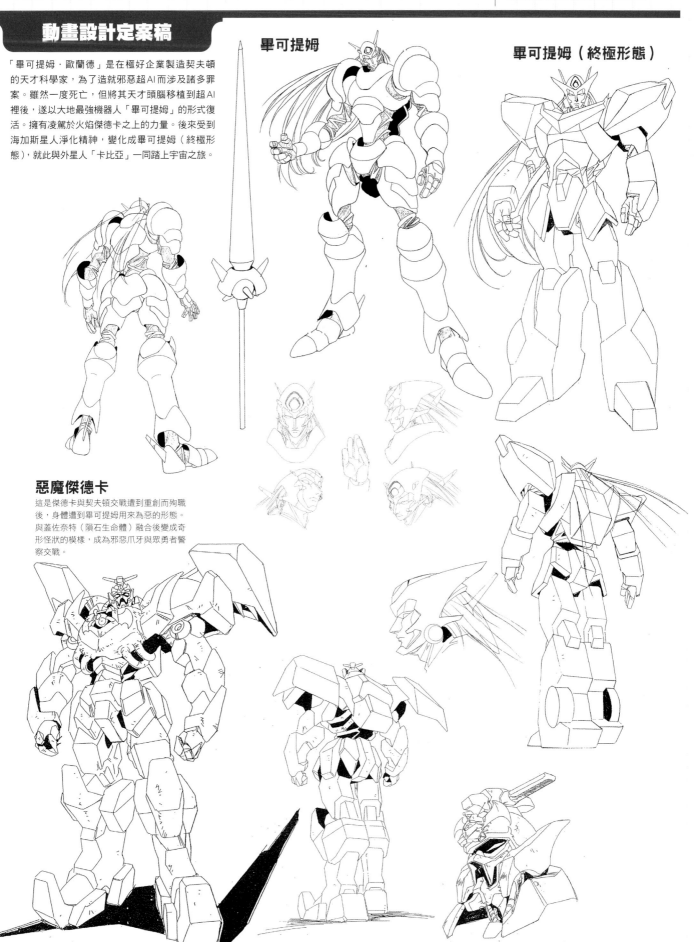

友永勇太、友永豆、友永胡桃

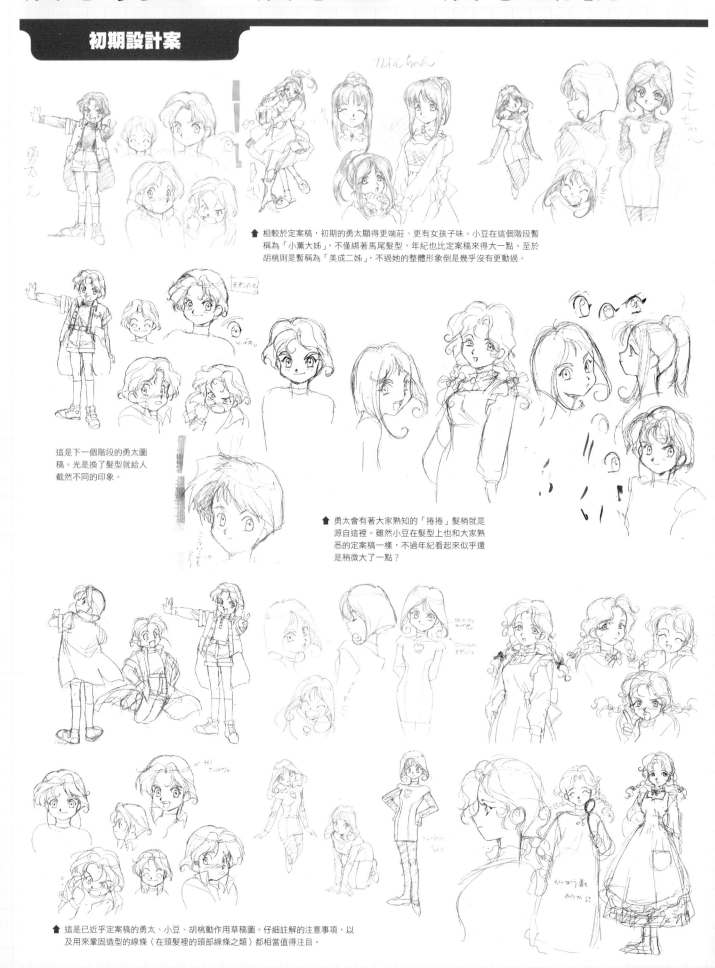

相較於定案稿，初期的勇太顯得更端莊、更有女孩子味。小豆在這個階段暫稱為「小薰大姊」，不僅綁著馬尾髮型，年紀也比定案稿來得大一點。至於胡桃則是暫稱為「美成二姊」，不過她的整體形象倒是幾乎沒有更動過。

這是下一個階段的勇太圖稿。光是換了髮型就給人截然不同的印象。

勇太會有著大家熟知的「捲捲」髮梢就是源自這裡。雖然小豆在髮型上也和大家熟悉的定案稿一樣，不過年紀看起來似乎還是稍微大了一點？

這是已近乎定案稿的勇太、小豆、胡桃動作用草稿圖。仔細註解的注意事項，以及用來鞏固造型的線條（在頭髮裡的頭部線條之類）都相當值得注目。

動畫設計定案稿

友永勇太就讀七曲小學四年級，是個開朗活潑的少年。身高135公分，體重30公斤。為全世界第一名少年警察（階級是警部），被任命為警視廳機器人刑事課「勇者警察」的老大（組長）。其經緯是一年前在玩耍時，不慎迷路到工廠裡，因而邂逅正在製造中的德卡特並進行交流。這也成為了德卡特超AI能萌生「心靈」的關鍵所在。為了任務所需還曾辦成女生「勇子妹妹」，每一集也幾乎都有著可說是角色扮演等級的變裝打扮，讓所有觀眾大飽眼福呢。

友永勇太

喵喵

友永豆

為友永家的長女，勇太的大姊。年齡16歲的高二學生。個性文靜溫和，代替不在家的雙親處理所有家事，在友永家居於實質上的媽媽角色。

友永胡桃

為友永家的次女，勇太的二姊。年齡14歲的國二學生。個性開朗活潑，但有點輕率。雖然經常和勇太吵架，但實際上是個愛護弟弟的大姊姊。

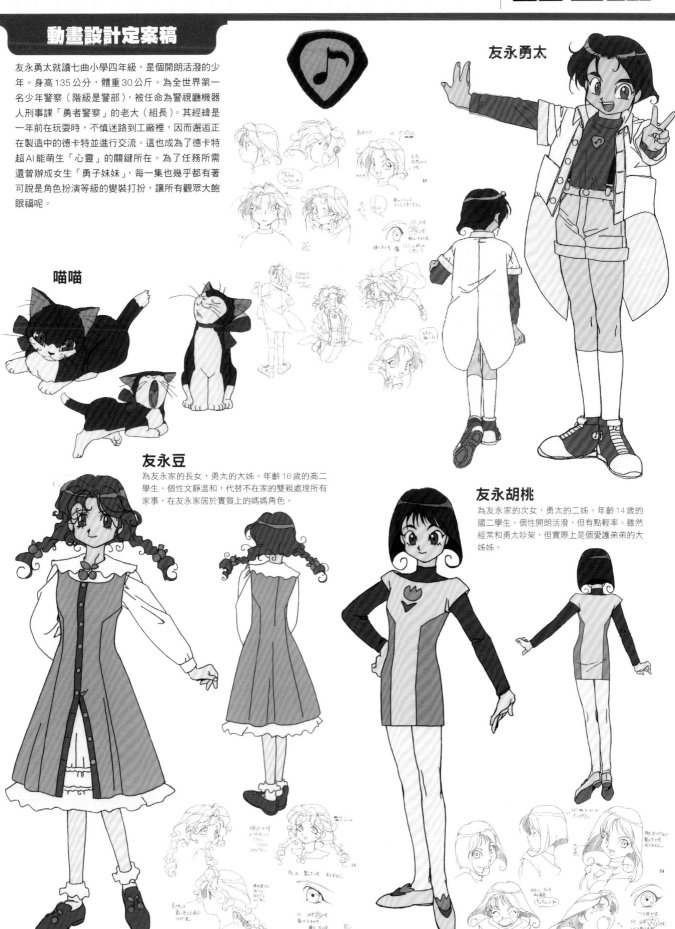

冴島十三、蕾吉娜・阿爾金

初期設計案

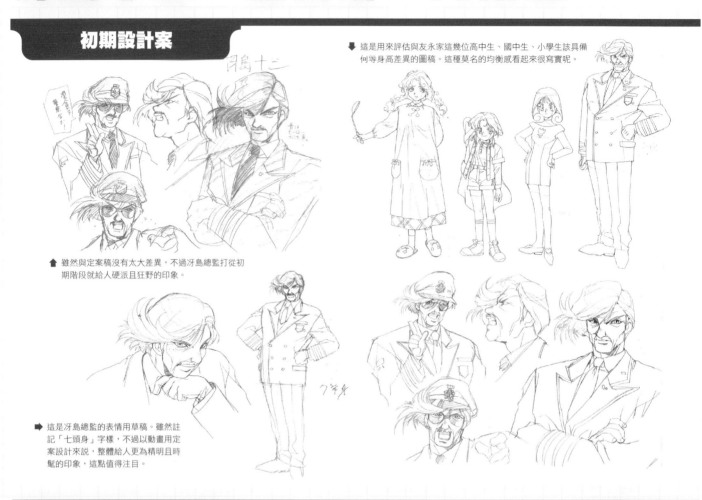

▼ 這是用來評估與友永家這幾位高中生、國中生、小學生該具備何等身高差異的圖稿。這種莫名的均衡感看起來很寫實呢。

⬆ 雖然與定案稿沒有太大差異,不過冴島總監打從初期階段就給人硬派且狂野的印象。

➡ 這是冴島總監的表情用草稿。雖然註記「七頭身」字樣,不過以動畫用定案設計來說,整體給人更為精明且時髦的印象,這點值得注目。

動畫設計定案稿

冴島十三

年僅45歲就居於警視總監的位置,為日本警界的最高首長。雖然是勇者警察計畫的提案者,卻也有著足以做出任命勇太為警部之類,不拘泥於既有常識,可靈活做出正確決定的判斷能力。

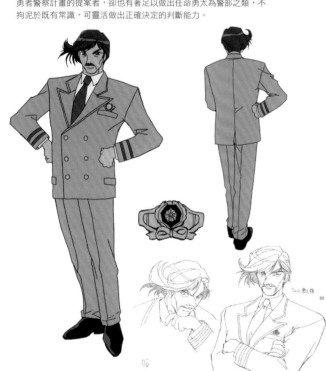

蕾吉娜・阿爾金

為蘇格蘭警場勇者警察的技術研發主任兼研發設計者。是12歲便取得機械工程博士學位的天才。為迪克和迪克火焰的研發主任。迪克敬稱她為「女士」。

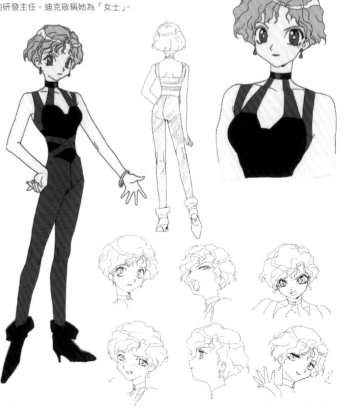

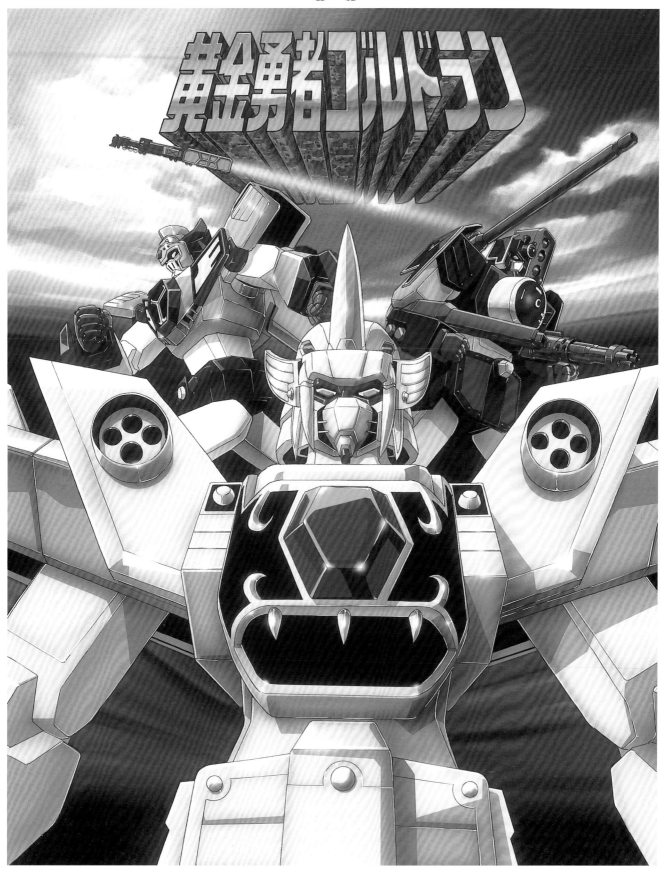

德蘭

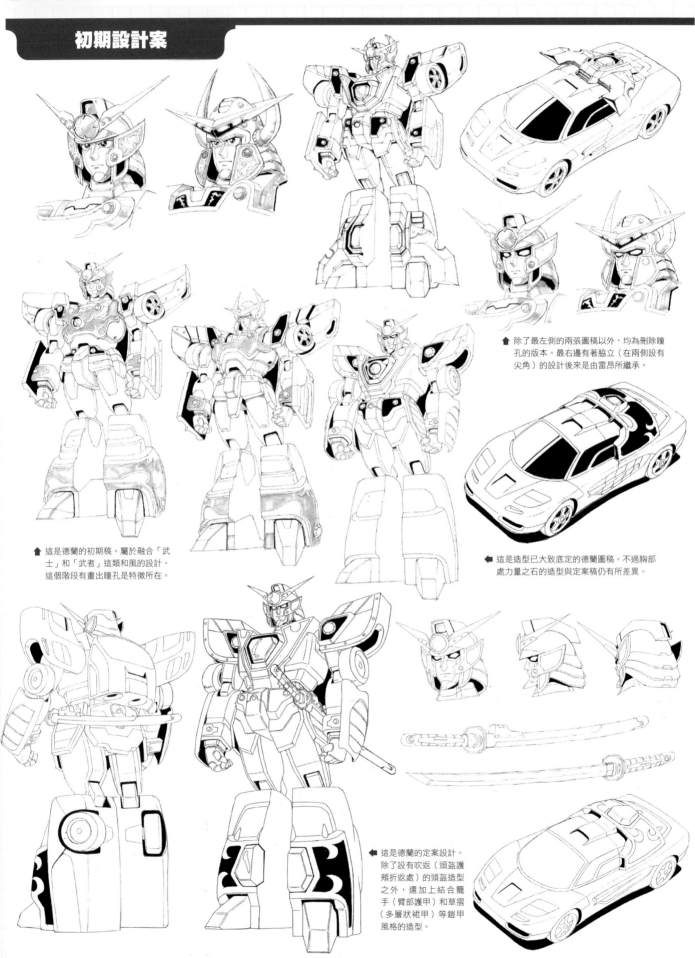

▲ 除了最左側的兩張圖稿以外，均為刪除瞳孔的版本。最右邊有著脇立（在兩側設有尖角）的設計後來是由雷昂所繼承。

◀ 這是造型已大致底定的德蘭圖稿。不過胸部處力量之石的造型與定案稿仍有所差異。

▲ 這是德蘭的初期稿。屬於融合「武士」和「武者」這類和風的設計。這個階段有畫出瞳孔是特徵所在。

◀ 這是德蘭的定案設計。除了設有吹返（頭盔護頰折返處）的頭盔造型之外，還加上結合籠手（臂部護甲）和草摺（多層狀裙甲）等鎧甲風格的造型。

動畫設計定案稿

為守護古代文明雷傑德蘭「黃金之力」的勇者之一，是具有「武士」精神的黃金劍士。能由金色的跑車模式進行變形，成為身高10.0公尺的武士型機器人。原為封印在紅色力量之石裡的勇者，也是拓矢一行人復活的第一位勇者。復活後奉拓矢他們三人為「主人」並宣示效忠，一邊保護主人們免於遭到企圖奪取雷傑德蘭祕寶的華柴克共和帝國攻擊，一邊共同邁向前往黃金國度雷傑德蘭的旅程。

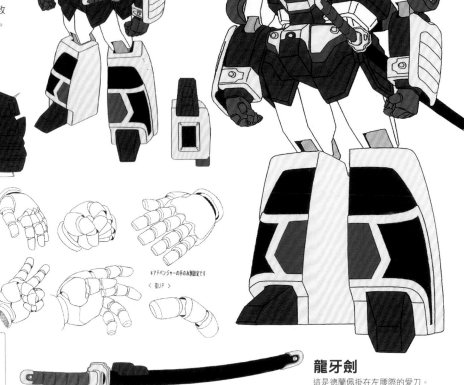

龍牙劍

這是德蘭佩掛在左腰際的愛刀。必殺技是能夠呼喚雷電並施展出上段斬的「雷霆斬」。

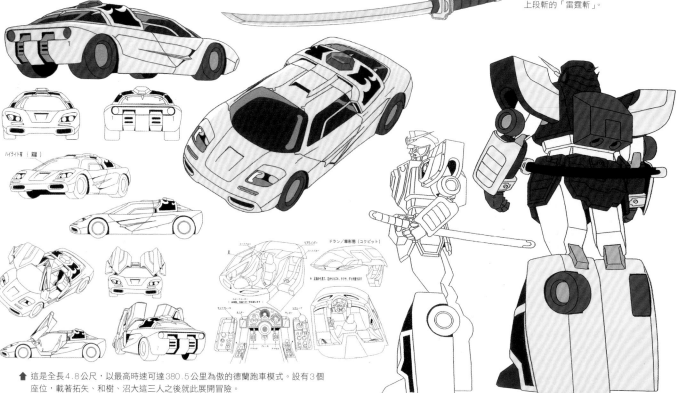

🔺 這是全長4.8公尺，以最高時速可達380.5公里為傲的德蘭跑車模式。設有3個座位，載著拓矢、和樹、沼大這三人之後就此展開冒險。

黃金德蘭

初期設計案

這是黃金德蘭的初期設計稿。全身上下都
設有以鎧甲為藍本的細部結構。德蘭合體
至胸部時的造型與定案稿有著顯著差異。

這是藉由為腰部和腿部添加
草摺狀細部結構進行整合的
造型。為了進一步落實具有
鎧甲風格的造型，因此稿件
修改調整許多次。

這是造型已大致底定，已達到定案稿前夕階段
的草稿設計。以這份草稿設計為基礎整理線條
之後，也就成了下方的設定圖稿。

這是黃金德蘭與黃金龍的定
案設計。為了減少與動畫用
設計之間的差異，因此鎧甲
狀細部結構的數量僅控制在
最底限。

動畫設計定案稿

這是由黃金劍士德蘭與黃金龍進行「黃金合體」而成，為身高20.0公尺的巨大勇者機器人。當德蘭陷入危機時，只要呼喚黃金龍即可進行合體。全身上下備有「手臂神射」、「鐵肩火藥庫」、「腿部巨砲」等火器，使攻擊力獲得大幅提升。不過砲擊終究只是輔助用，對於擅長劍術的德蘭來說，還是最擅長以「超級龍牙劍」為主進行戰鬥。

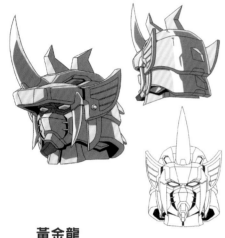

黃金龍
這是全高18.6公尺的巨大恐龍型機器人。為能因應德蘭呼叫破土而出的黃金獸。

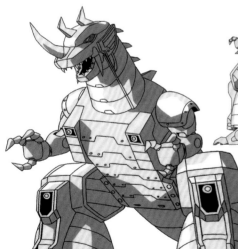

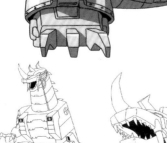

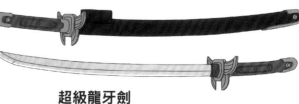

超級龍牙劍
這是黃金德蘭佩掛在左腰際的愛刀。必殺技是能將敵人從中劈成兩半的「一刀兩斷斬」。

空影&天空黃金德蘭

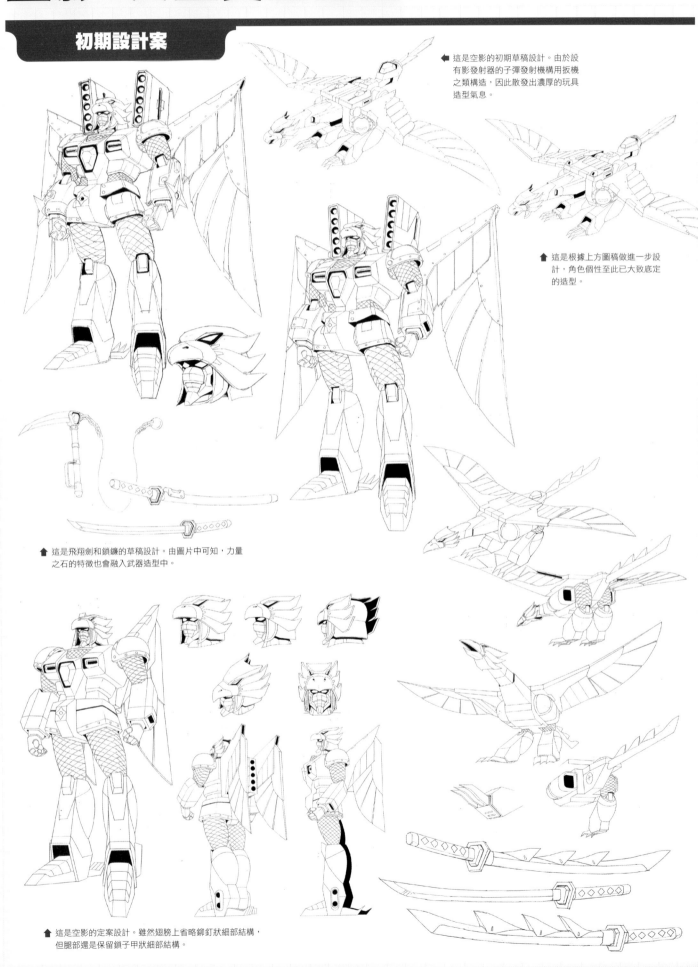

▲ 這是空影的初期草稿設計。由於設有影發射器的子彈發射機構用扳機之類構造，因此散發出濃厚的玩具造型氣息。

▲ 這是根據上方圖稿做進一步設計，角色個性至此已大致底定的造型。

▲ 這是飛翔劍和鎖鐮的草稿設計。由圖片中可知，力量之石的特徵也會融入武器造型中。

▲ 這是空影的定案設計。雖然翅膀上省略鉚釘狀細部結構，但腿部還是保留鎖子甲狀細部結構。

動畫設計定案稿

這是第六位復活的雷傑德蘭勇者。擁有紅色的力量之石，能夠與黃金德蘭合體。是個具有「忍者」精神的勇者機器人，身懷各式各樣的忍術。除了具備忍者特有的武器之外，肩部還能展開影發射器來使用。這個身高10.2公尺的忍者型機器人能經由「大空變化」變形為黃金鳥模式。不喜歡待在鋼鐵機神的機庫裡，在冒險旅程中總是單獨飛行在旁。雖然有著如同孤狼的個性，但相當忠於主人，會忠心地執行主人的命令。

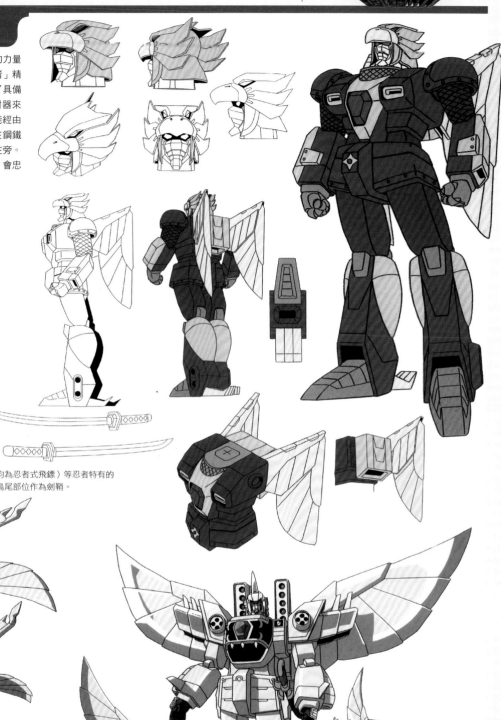

▲ 配備手裏劍和苦無（兩者均為忍者式飛鏢）等忍者特有的武器。至於飛翔劍則是以鳥尾部位作為劍鞘。

▲ 這是空影的飛鳥模式。在這個模式下，背部的影發射器也能展開來使用。

天空黃金德蘭

這是空影與黃金德蘭進行「大空合體」而成的巨大勇者機器人，原本不具飛行能力的黃金德蘭自此之後即可飛行。必殺技是先用「超電磁風暴」封鎖住敵人行動，再用超級龍牙劍從上空往下劈砍的「疾風迅雷斬」。

雷昂

◀ 這是雷昂的初期草稿設計。在德蘭初期設計中出現
過的脇立型頭盔要素，如今用來設計其頭部造型。
和德蘭一樣，雷昂也是以鎧甲和頭盔為藍本進行設
計而成。

◀ 這是雷昂造型的定案稿。雖然設想到為供製作動
畫使用，還得先整理過線條再繪製一次，不過在
製作動畫用設計稿時，還是加上初期稿中出現過
的細部結構。

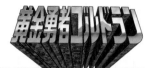
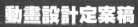

動畫設計定案稿

這是最後一名復活的雷傑德蘭勇者，為第8名勇者機器人。身高10.0公尺，能夠變形為噴射機模式。和德蘭一樣是繼承「武士」精神的勇者，為擁有紅色力量之石的黃金將軍。由於復活之際陷入其他勇者都恢復成力量之石的狀況，因此憑孤身之力保護主人並對抗華柴克共和帝國。戰鬥時也並非純粹地打倒敵人，還看出惡太的內心其實很善良，遂以正義之道開導他，使惡太得以洗心革面。

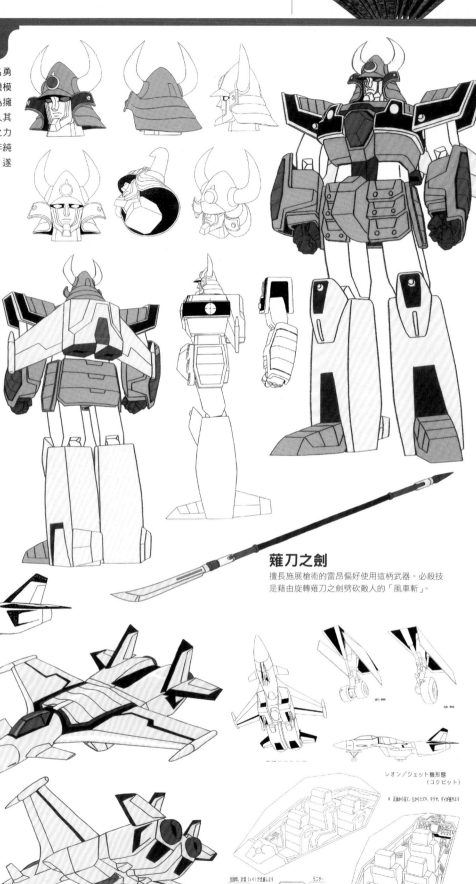

薙刀之劍

擅長施展槍術的雷昂偏好使用這柄武器。必殺技是藉由旋轉薙刀之劍劈砍敵人的「風車斬」。

レオン／ジェット機形態
（コクピット）

▲ 這是由雷昂變形而成的噴射機模式。全長為12.5公尺，以最高速度可達9.8馬赫為傲。
為了讓三名主角都能坐進駕駛艙裡，因此設有3個座席。

雷昂凱撒

▼ 這是雷昂凱撒的初期稿。從頭部側面往外延伸出去的鬃毛與定案稿有著極大差異，除此以外的造型則是已經大致底定。

▲ 這是飛彈發射器為三連裝形式，身體設計得較圓潤的雷昂凱撒。頭部側面鬃毛是以終極黃金德蘭時的模樣為藍本。

◀ 這是將鬃毛整合成往後延伸的形狀，已近乎定案稿中形象的雷昂凱撒和凱撒。

▼ 這是雷昂凱撒與凱撒的定案設計。雖然整體均衡性在繪製時是以能夠合體變形為準，不過接下來還會配合動畫演出方面的需求，將外形調整得更像動物一些。

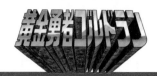

動畫設計定案稿

這是由黃金將軍雷昂和黃金獸凱撒進行「獸王合體」而成，為身高20.5公尺的巨大勇者機器人。在凱撒因應雷昂的呼喚現身後，雷昂就會變形為胸部區塊進行合體。這個形態本身就具備飛行能力，就連威力也凌駕於天空黃金德蘭之上。除了具備「凱撒標槍」和「凱撒槍」等攜帶式武裝之外，在腿部還備有「3連裝飛彈莢艙」和「凱撒飛彈」各2座。具有紅色的力量之石，能夠和黃金德蘭及空影合體。

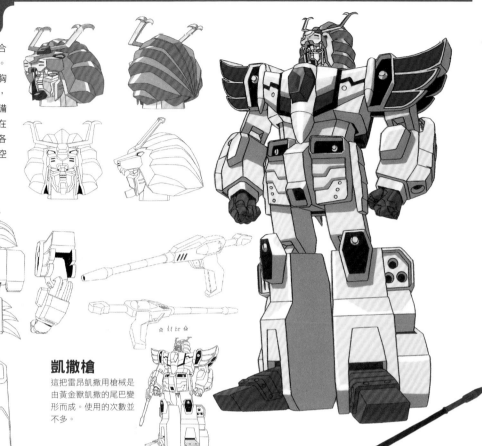

凱撒槍

這把雷昂凱撒用槍械是由黃金獸凱撒的尾巴變形而成。使用的次數並不多。

凱撒標槍

這是雷昂凱撒的主武裝。必殺技是運用這柄標槍劈斷敵人的「大制裁」。

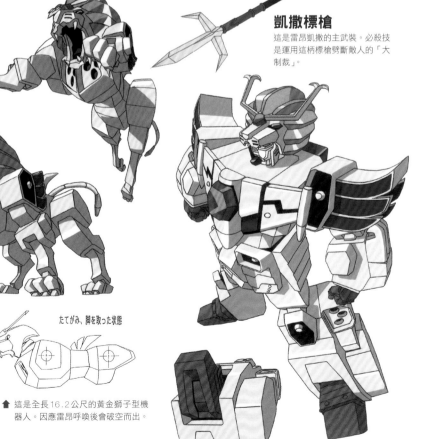

たてがみ、脚を取った状態

⬆ 這是全長16.2公尺的黃金獅子型機器人。因應雷昂呼喚後會破空而出。

終極黃金德蘭

初期設計案

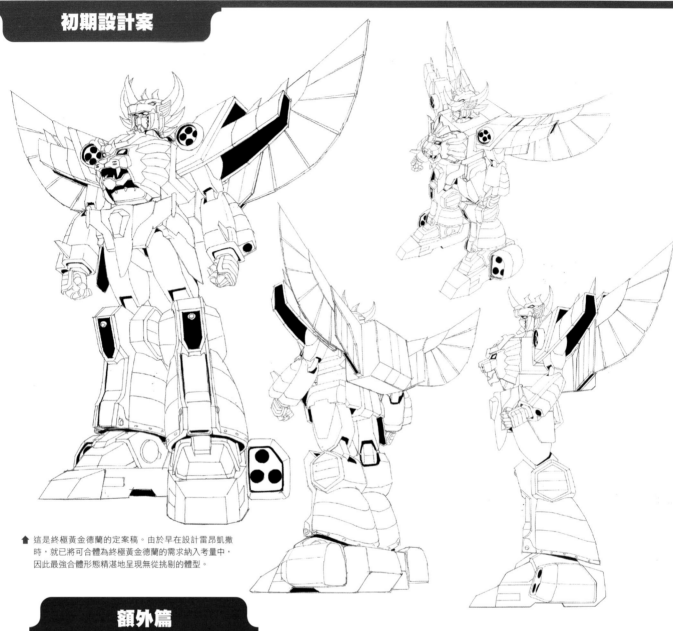

▲ 這是終極黃金德蘭的定案稿。由於早在設計雷昂凱撒時，就已將可合體為終極黃金德蘭的需求納入考量中，因此最強合體形態精湛地呈現無從挑剔的體型。

額外篇

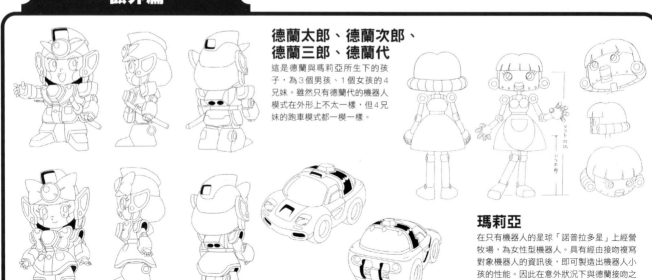

德蘭太郎、德蘭次郎、德蘭三郎、德蘭代

這是德蘭與瑪莉亞所生下的孩子，為3個男孩、1個女孩的4兄妹。雖然只有德蘭代的機器人模式在外形上不太一樣，但4兄妹的跑車模式都一模一樣。

瑪莉亞

在只有機器人的星球「諾普拉多星」上經營牧場，為女性型機器人。具有經由接吻複寫對象機器人的資訊後，即可製造出機器人小孩的性能。因此在意外狀況下與德蘭接吻之後，隨即生了他的小孩。

動畫設計定案稿

這是由黃金德蘭、空影、雷昂凱撒這3架具備紅色力量之石的黃金勇者機器人進行「黃金獸合體」而成，為身高28.2公尺的超巨大勇者機器人。在三名主人用冒險道具下達指令後，天空黃金德蘭和雷昂凱撒就會進行雙機合體。在力量、攻擊力、飛行能力等各方面均獲得強化，可說是最強的勇者機器人，據說當終極黃金德蘭誕生之際，前往雷傑德蘭的道路也會隨之開啟。一切正如同前述，這時出現一道光芒之路，直指位於宇宙彼方的雷傑德蘭。

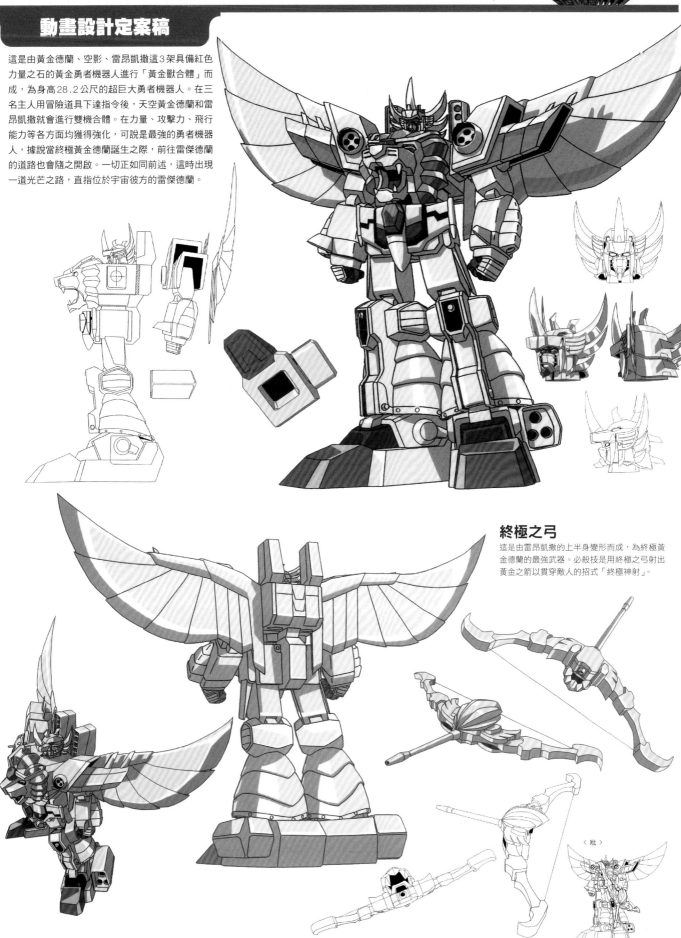

終極之弓

這是由雷昂凱撒的上半身變形而成，為終極黃金德蘭的最強武器。必殺技是用終極之弓射出黃金之箭以貫穿敵人的招式「終極神射」。

白銀騎士團

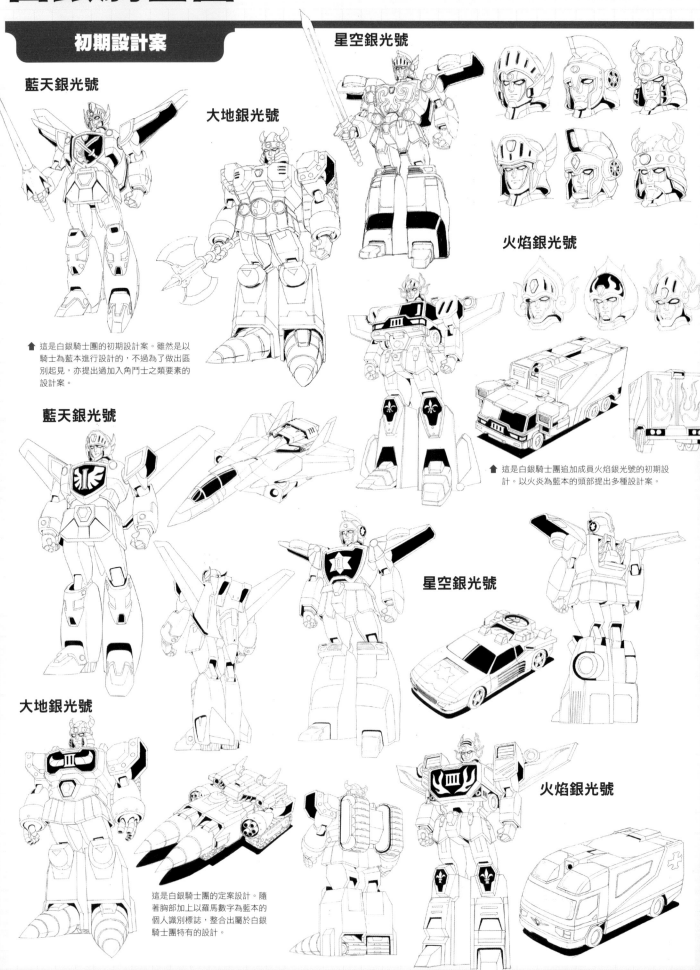

星空銀光號

藍天銀光號

大地銀光號

火焰銀光號

▲ 這是白銀騎士團的初期設計案。雖然是以騎士為藍本進行設計的，不過為了做出區別起見，亦提出過加入角鬥士之類要素的設計案。

藍天銀光號

▲ 這是白銀騎士團追加成員火焰銀光號的初期設計。以火炎為藍本的頭部提出多種設計案。

星空銀光號

大地銀光號

火焰銀光號

這是白銀騎士團的定案設計。隨著胸部加上以羅馬數字為藍本的個人識別標誌，整合出屬於白銀騎士團特有的設計。

動畫設計定案稿

白銀騎士團乃是藉由綠色力量之石復活的。共有身為團長的空之騎士藍天銀光號、星之騎士星空銀光號、大地之騎士大地銀光號，以及炎之騎士火焰銀光號這4名成員。

藍天銀光號

這是能變形為噴射機，身高10.1公尺的勇者機器人，備有「藍天之矛」與「藍天之盾」。

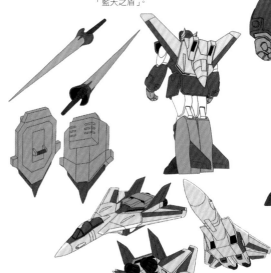

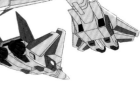

星空銀光號

這是能變形為警車，身高10.2公尺的勇者機器人，備有「星空之劍」與「星空之盾」。

大地銀光號

這是能變形為鑽地戰車，身高10.0公尺的勇者機器人，備有「大地之斧」與「大地之盾」。

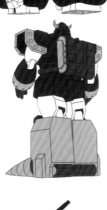

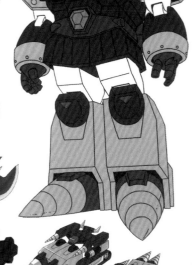

火焰銀光號

這是能變形為救護車，身高10.1公尺的勇者機器人，武器為「火焰十字弓」。

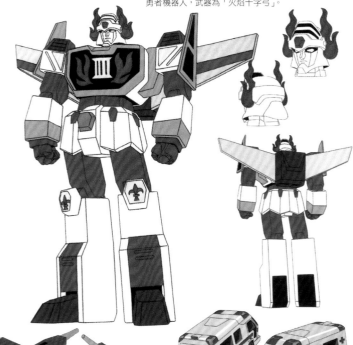

白銀王&神聖白銀王

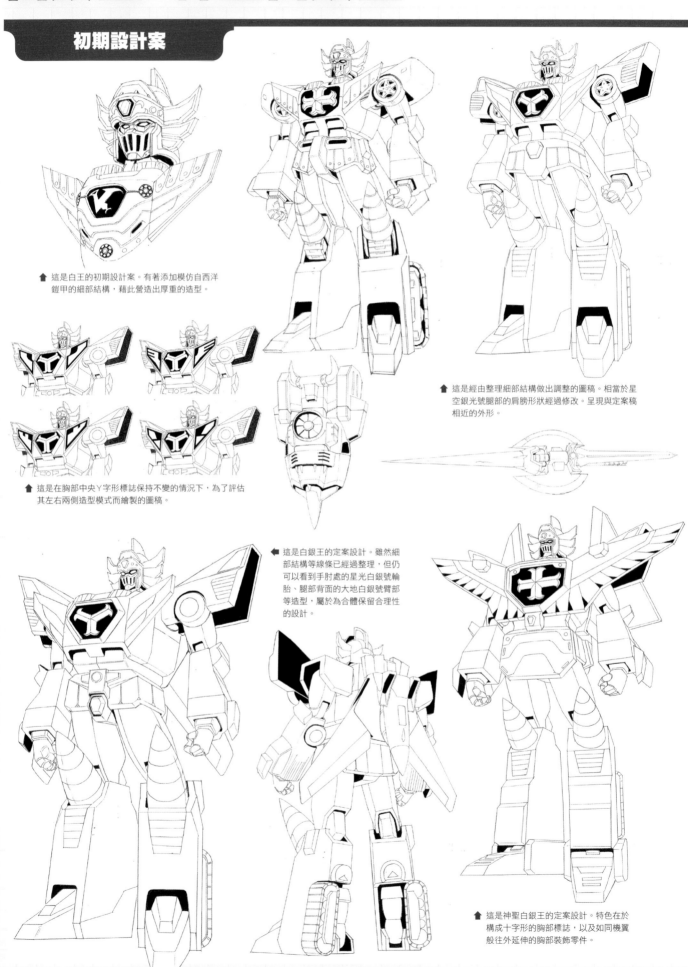

▲ 這是白王的初期設計案。有著添加模仿自西洋
鎧甲的細部結構，藉此營造出厚重的造型。

▲ 這是在胸部中央Y字形標誌保持不變的情況下，為了評估
其左右兩側造型模式而繪製的圖稿。

▲ 這是經由整理細部結構做出調整的圖稿。相當於星
空銀光號腿部的肩膀形狀經過修改。呈現與定案稿
相近的外形。

◀ 這是白銀王的定案設計。雖然細
部結構等線條已經過整理，但仍
可以看到手肘處的星光白銀號輪
胎、腿部背面的大地白銀號臂部
等造型，屬於為合體保留合理性
的設計。

▲ 這是神聖白銀王的定案設計。特色在於
構成十字形的胸部標誌，以及如同機翼
般往外延伸的胸部裝飾零件。

動畫設計定案稿

這是由白銀騎士團3名成員藍天銀光號、星空銀光號、大地銀光號進行3機合體而成,為身高20.3公尺的巨大勇者機器人。有著靠膝頂擊用膝蓋處鑽頭攻擊敵人的「螺旋膝頂擊」,以及從三重盾發射的「雙重光束」等招式。必殺技是將等離子蓄積在三重矛上以粉碎敵人的「三重終結擊」。

白銀王

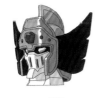

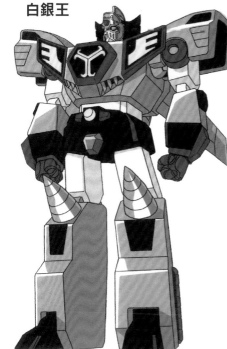

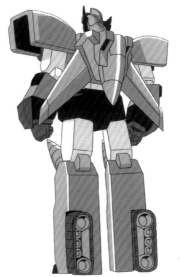
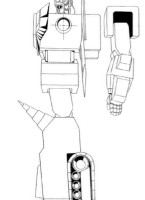

◀ 這是由白銀騎士團3名成員所持武器合體而成的三重矛,以及由3面護盾組合成的三重盾。

〈上面〉

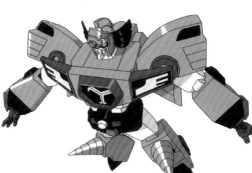
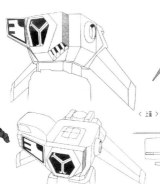

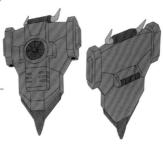

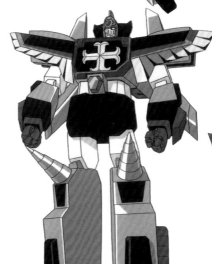

神聖白銀王

這是由白銀騎士團4名成員全數進行合體而成,為身高23.5公尺的巨大勇者機器人。必殺技是讓全身白熱化,並且舉起三重矛一同衝撞敵人的「神聖終結擊」。

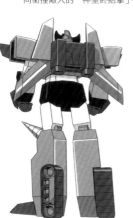
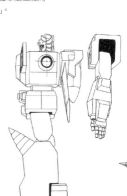
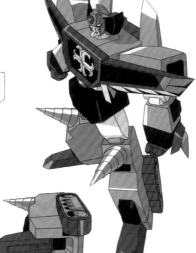

鋼鐵機神

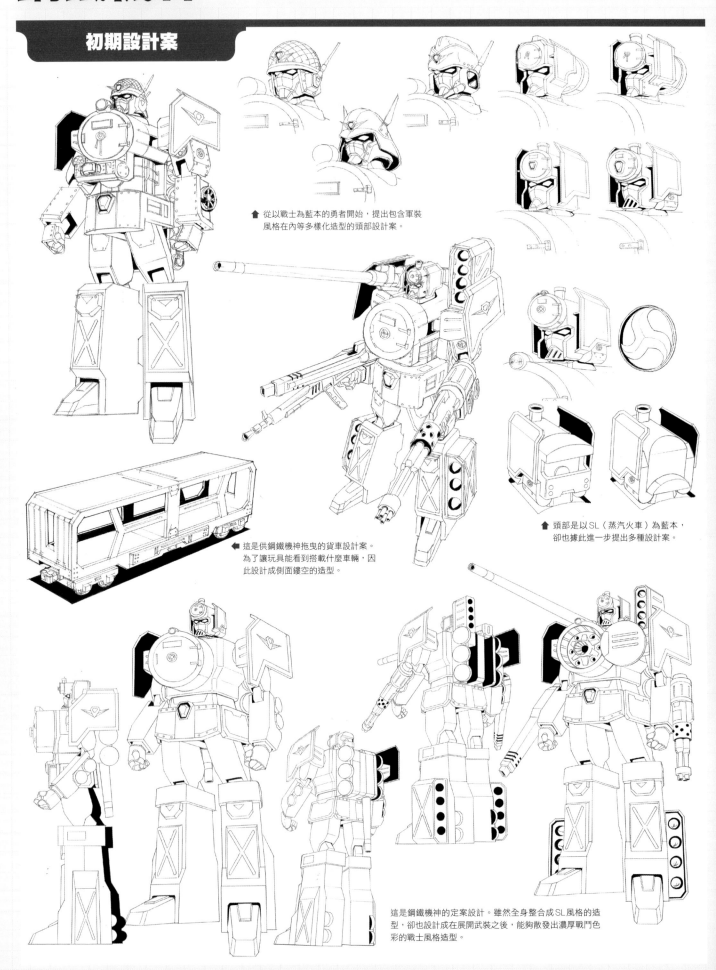

🔼 從以戰士為藍本的勇者開始,提出包含軍裝
風格在內等多樣化造型的頭部設計案。

🔼 頭部是以SL(蒸汽火車)為藍本,
卻也據此進一步提出多種設計案。

◀ 這是供鋼鐵機神拖曳的貨車設計案。
為了讓玩具能看到搭載什麼車輛,因
此設計成側面鏤空的造型。

這是鋼鐵機神的定案設計。雖然全身整合成SL風格的造
型,卻也設計成在展開武裝之後,能夠散發出濃厚戰鬥色
彩的戰士風格造型。

動畫設計定案稿

這是繼德蘭之後復甦的雷傑德蘭勇者機器人，擁有藍色的力量之石。是名具有「戰士」精神的勇者機器人，全身內藏各式重火器。身高為20.1公尺，能夠變形為SL模式。不僅奉拓矢一行人為主，亦負責載運其他勇者機器人一同前往雷傑德蘭。由於能行走在光之軌道上，因此就算在太空中也能行進，對於前往雷傑德蘭的冒險來說，絕對是不可或缺的一員。

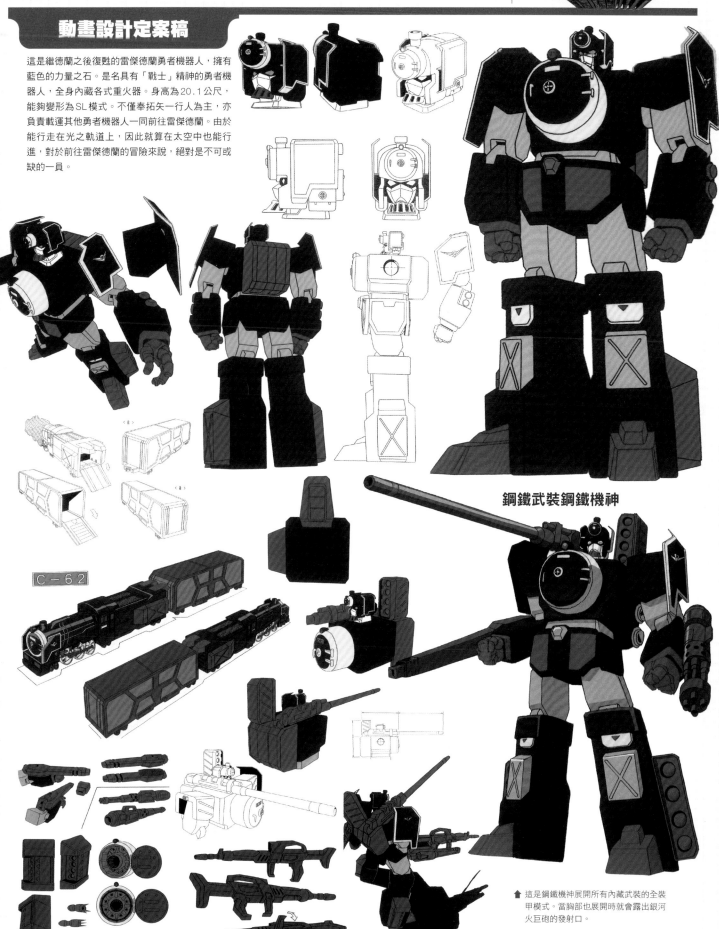

鋼鐵武裝鋼鐵機神

C-62

🔺 這是鋼鐵機神展開所有內藏武裝的全裝甲模式。當胸部也展開時就會露出銀河火巨砲的發射口。

船長猛鯊

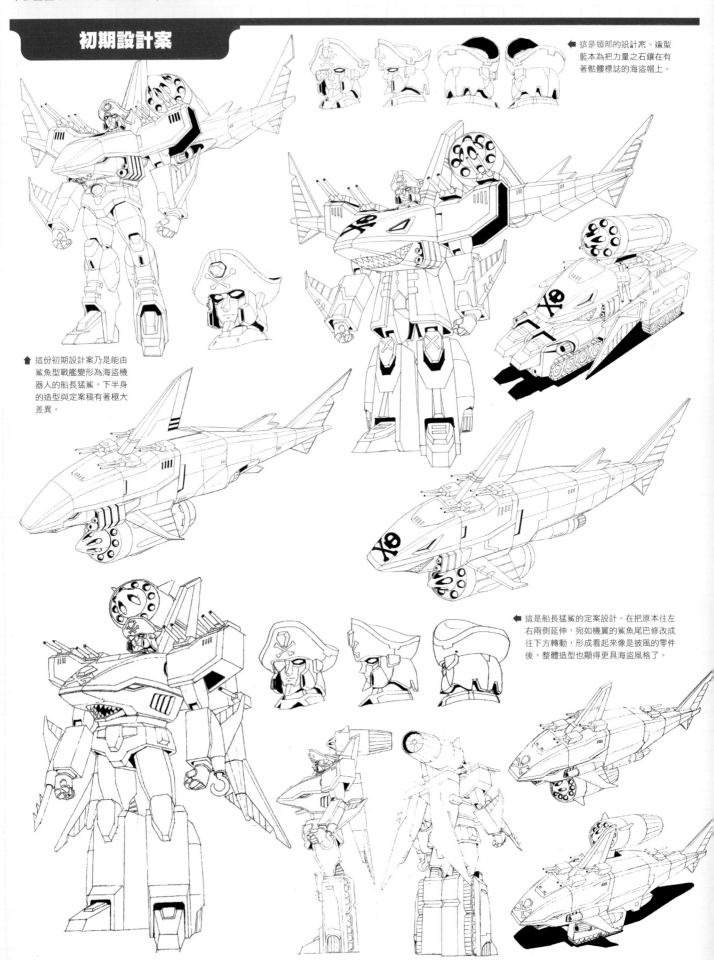

這是頭部的設計案。造型藍本為把力量之石鑲在有著骷髏標誌的海盜帽上。

這份初期設計案乃是能由鯊魚型戰艦變形為海盜機器人的船長猛鯊。下半身的造型與定案稿有著極大差異。

這是船長猛鯊的定案設計。在把原本往左右兩側延伸，宛如機翼的鯊魚尾巴修改成往下方轉動，形成看起來像是披風的零件後，整體造型也顯得更具海盜風格了。

動畫設計定案稿

這是為了因應8名勇者機器人全數落入邪惡勢力手中的狀況，於是另行製造的第9名勇者機器人。隨著惡太發現隱藏在月球上的第9顆力量之石而復活。能由全長42.5公尺的宇宙戰艦模式，變形為身高20.7公尺的海盜機器人。必殺技是連射肩部飛彈的「16連裝飛彈發射器」。將鋼鐵機神架在肩部上時，即可發射更強勁的「極致銀河巨砲」。為了幫助拓矢一行人，於是追在眾勇者後頭，朝著雷傑德蘭邁進。

〈 對比 〉

〈 側面マークUP時、參考 〉

キャプテンシャーク／ブリッジ①

🔺 這是船長猛鯊的艦橋。由隱瞞真實身分，化名為伊塔・伊柴克的惡太擔任艦長。

🔺 在太空中是以龐大的鯊魚型宇宙戰艦模式進行移動。在陸地上時則是能從艦底展開履帶，構成鯊魚型的戰鬥坦克模式。

天蠍艦&死亡運輸艦

初期設計案

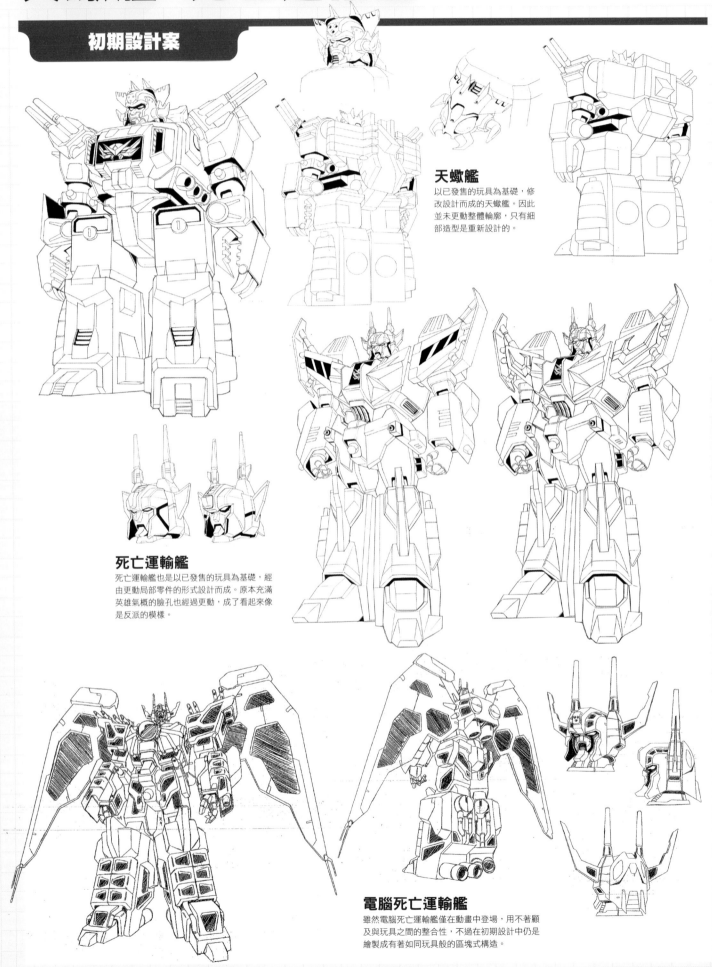

天蠍艦

以已發售的玩具為基礎，修改設計而成的天蠍艦。因此並未更動整體輪廓，只有細部造型是重新設計的。

死亡運輸艦

死亡運輸艦也是以已發售的玩具為基礎，經由更動局部零件的形式設計而成。原本充滿英雄氣概的臉孔也經過更動，成了看起來像是反派的模樣。

電腦死亡運輸艦

雖然電腦死亡運輸艦僅在動畫中登場，用不著顧及與玩具之間的整合性，不過在初期設計中仍是繪製成有著如同玩具般的區塊式構造。

動畫設計定案稿

天蠍艦為華柴克共和帝國的飛行戰艦，有著如同巨大蠍子的外形。搭載惡太駕駛的機器人，以及屬於量產機的特裝機甲等各式機器人，負責搜索力量之石的行動。基於惡太從漫畫中得到的靈感而施加改造，新增能變形為巨大機器人的機構。

天蠍艦

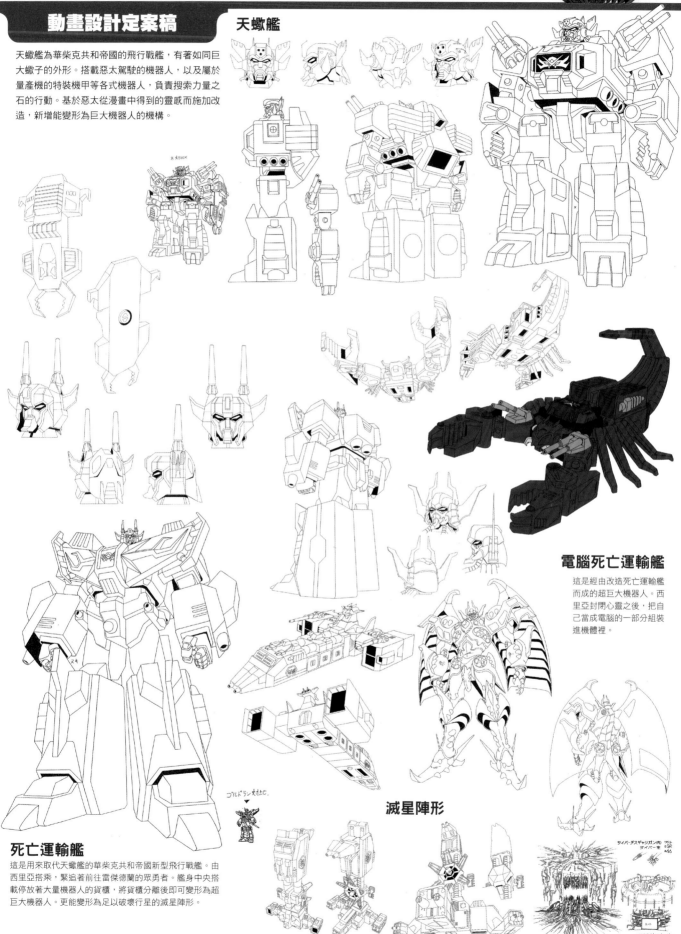

電腦死亡運輸艦

這是經由改造死亡運輸艦而成的超巨大機器人。西里亞封閉心靈之後，把自己當成電腦的一部分組裝進機體裡。

滅星陣形

死亡運輸艦

這是用來取代天蠍艦的華柴克共和帝國新型飛行戰艦。由西里亞搭乘，緊追著前往雷傑德蘭的眾勇者。艦身中央搭載停放著大量機器人的貨櫃，將貨櫃分離後即可變形為超巨大機器人。更能變形為足以破壞行星的滅星陣形。

拓矢、和樹、沼大

▲ 這是黃金望遠鏡和黃金手電筒的設計案。在追加黃金徽章後成3大道具，作為3名主人的冒險道具。

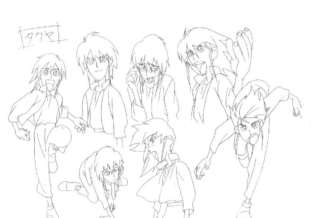

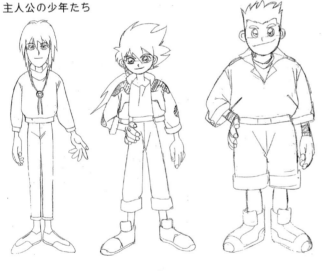

▲ 這是3名主人的初期設計。這個階段的「拓矢」叫做「勇介」、「和樹」叫做「拓矢」，至於「沼大」則是「大」。不過他們的角色形象倒是在這個階段就已大致底定。

主人公の少年たち

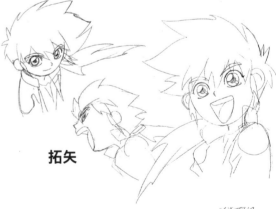

拓矢

沼大

這是拓矢、和樹、沼大完成定案稿前夕的草稿設計。由於後來沼大追加腰包，因此定案稿完稿時修改右手的位置。除此以外在造型上與定案稿都沒什麼差異。

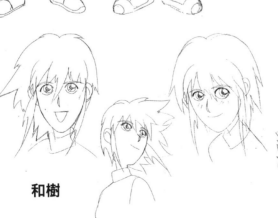

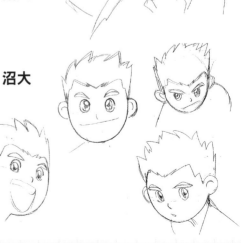

和樹

動畫設計定案稿

拓矢（原島拓矢）

就讀石輪小學，好奇心旺盛的12歲六年級學生。在偶然地令身為雷傑德蘭勇者的德蘭復活後，就此成了眾勇者的主人，一同踏上尋找雷傑德蘭祕寶的冒險旅程。即使面對企圖奪取雷傑德蘭祕寶的華柴克共和帝國阻撓也毫不屈服，讓8名勇者復活之後，啟程邁向遠在宇宙彼方的雷傑德蘭。在好奇心旺盛且調皮的拓矢帶頭下，加上既有點做作又現實的和樹，以及擅長運動的沼大成為眾勇者之主。

◀ 這是別在拓矢胸口上的「黃金徽章」，為德蘭給的冒險道具之一。

◀ 這是沼大持有的冒險道具之一「黃金望遠鏡」，能用來顯現力量之石所在處的提示。

◀ 這是德蘭給和樹的冒險道具之一「黃金手電筒」。

和樹（時村和樹）

沼大（須賀沼大）

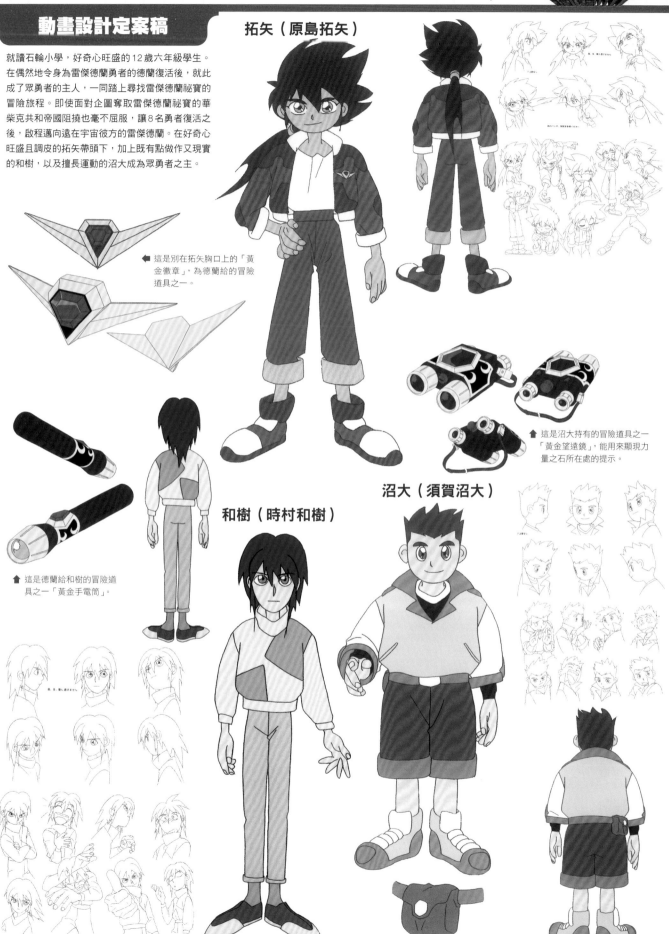

惡太・華柴克、伊塔・伊柴克

ゴロンボ

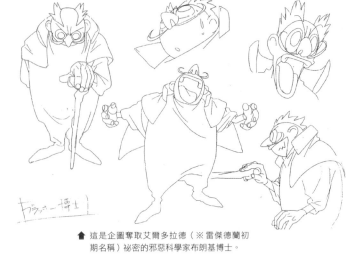

ブラッカー博士

ハルミ

⬆ 這是企圖奪取艾爾多拉德（※雷傑德蘭初期名稱）祕密的邪惡科學家布朗基博士。

⬆ 這是布朗基博士的手下可倫坡。雖然初期設定中的敵方角色與定案稿有著極大差異，不過惡太倒是繼承可倫坡的服裝。

➡ 這是作為主角3人組之一而設計的女孩「哈露咪」。起初是設定為研究黃金國度艾爾多拉德的博士之女。

特雷傑・華柴克

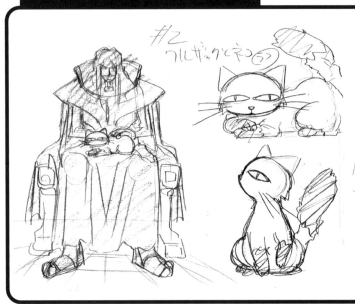

#2 ワルザックとネコ

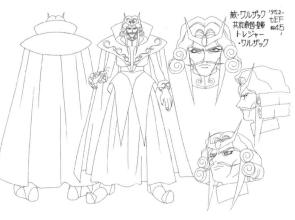

敵・ワルザック '95.2-
共和帝国皇帝
トレジャー・ワルザック
tEF #45

為惡太和西里亞的父親，是華柴克共和帝國的皇帝。雖然初次登場時只有呈現剪影，因此並未繪製明詳細的設計稿，不過隨著故事後半正式登場，於是也繪製明確的造型。

動畫設計定案稿

為華柴克共和帝國的王子。雖然在華柴克共和帝國
日本大使館任職，不過在發現雷傑德蘭的石板後，
主要任務就改為搜尋力量之石的下落。在拓矢的挑
釁下，接連犯下教導他們復活咒語之類的失誤，導
致無法取得力量之石。不過內心並不壞，個性其實
也不惹人厭，經由與拓矢一行人的交流，終於覺醒
正義之心。在月球上發現力量之石後，成功地令船
長猛鯊復活，也就此隱藏真實身分化名為伊塔．伊
柴克，暗中協助他們的冒險旅程。

惡太．華柴克

伊塔．伊柴克

在船長猛鯊上擔任艦長時的宇宙
海盜打扮。雖然除了夏拉拉以外
的人都看得出來真實身分是誰，
不過本人並未發現這件事。

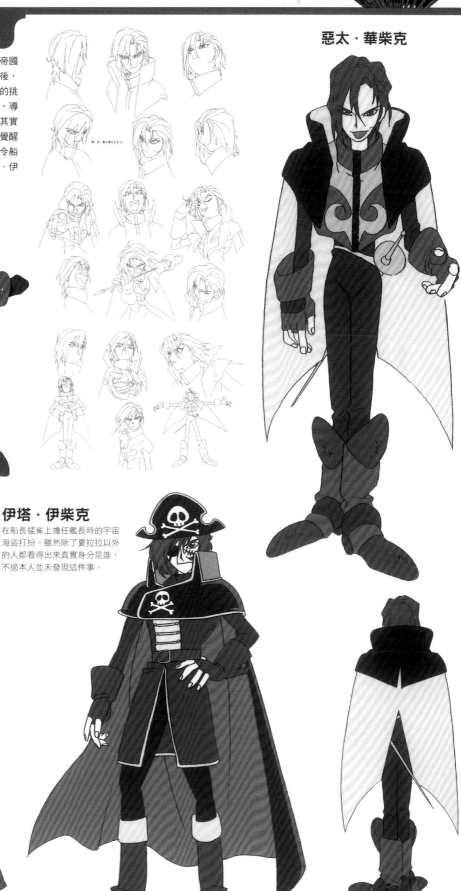

夏拉拉·西蘇爾、卡尼爾·桑格洛斯、

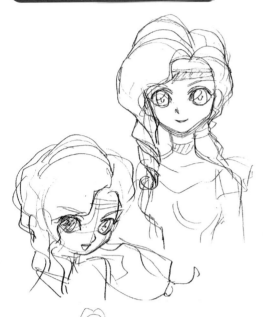
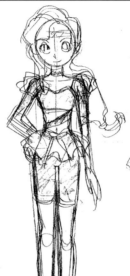
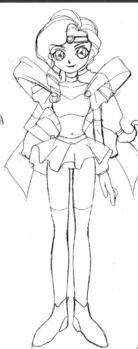

夏拉拉·西蘇爾

夏拉拉在初期設計中是穿著以便於行動的緊身衣為基礎,加上輕飄飄的緞帶類裝飾品,可說是有如偶像般的服裝。在定案稿中不僅也大幅更動髮型,更凸顯她的可愛感。

卡尼爾·桑格洛斯

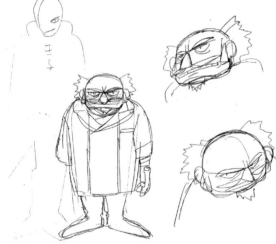

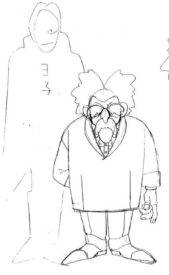
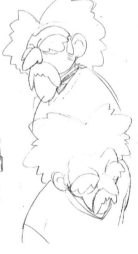

這是卡尼爾的初期設計案。屬於小個頭的胖子體型,與定案稿有著極大差異。包含遮擋住眼睛的眉毛等部分在內,似乎是從右方那張圖稿發展而來的。

西里亞·華柴克

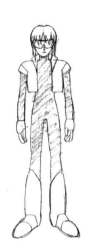
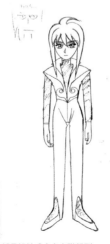
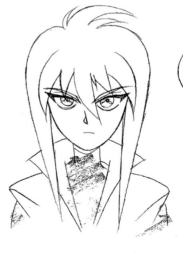
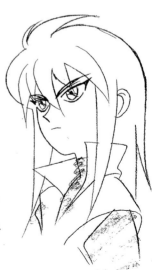

這是西里亞的初期設計案。髮型和服裝都是設計成會令人聯想到1970年代機器人動畫主角的造型。

西里亞・華柴克

動畫設計定案稿

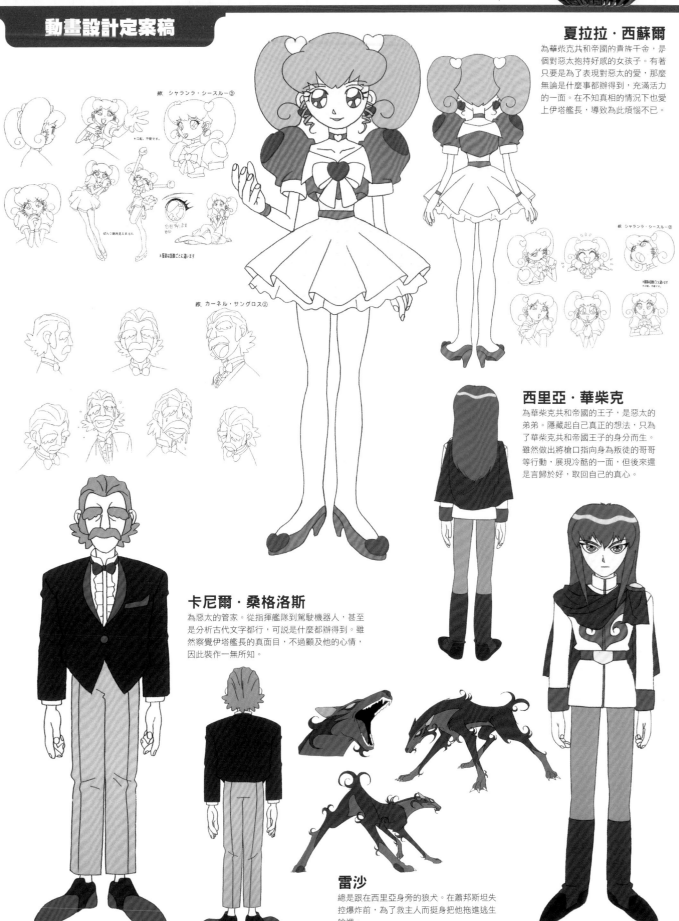

夏拉拉・西蘇爾

為華柴克共和帝國的貴族千金,是個對惡太抱持好感的女孩子。有著只要是為了表現對惡太的愛,那麼無論是什麼事都辦得到,充滿活力的一面。在不知真相的情況下也愛上伊塔艦長,導致為此煩惱不已。

西里亞・華柴克

為華柴克共和帝國的王子,是惡太的弟弟。隱藏起自己真正的想法,只為了華柴克共和帝國王子的身分而生。雖然做出將槍口指向身為叛徒的哥哥等行動,展現冷酷的一面,但後來還是言歸於好,取回自己的真心。

卡尼爾・桑格洛斯

為惡太的管家。從指揮艦隊到駕駛機器人,甚至是分析古代文字都行,可說是什麼都辦得到。雖然察覺伊塔艦長的真面目,不過顧及他的心情,因此裝作一無所知。

雷沙

總是跟在西里亞身旁的狼犬。在蕭邦斯坦失控爆炸前,為了救主人而挺身把他拖進逃生艙裡。

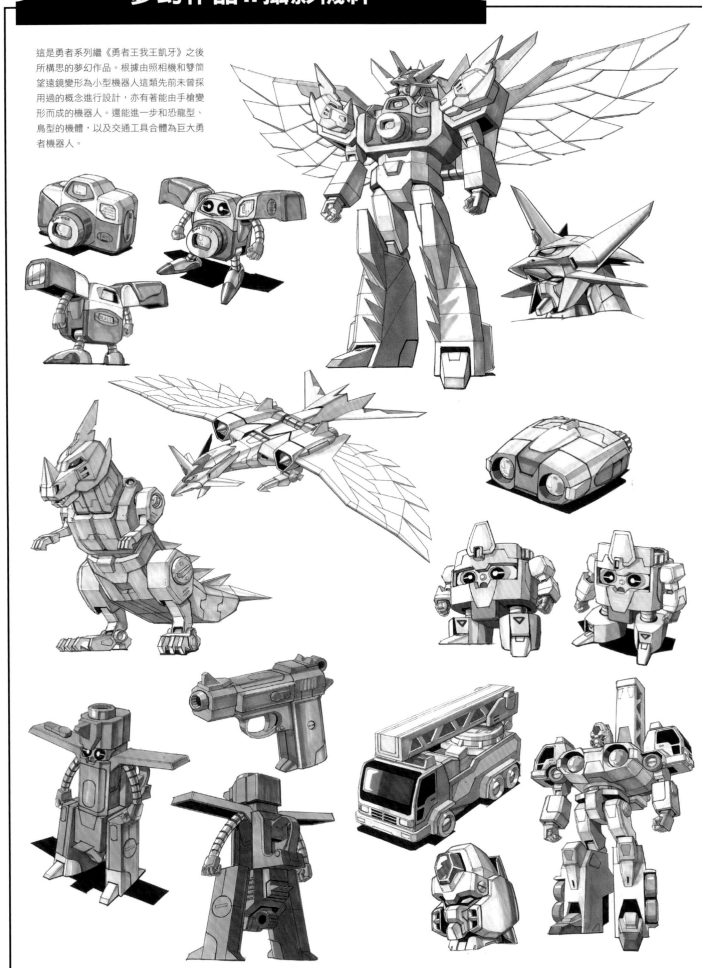

這是勇者系列繼《勇者王我王凱牙》之後所構思的夢幻作品。根據由照相機和雙筒望遠鏡變形為小型機器人這類先前未曾採用過的概念進行設計,亦有著能由手槍變形而成的機器人。還能進一步和恐龍型、鳥型的機體,以及交通工具合體為巨大勇者機器人。

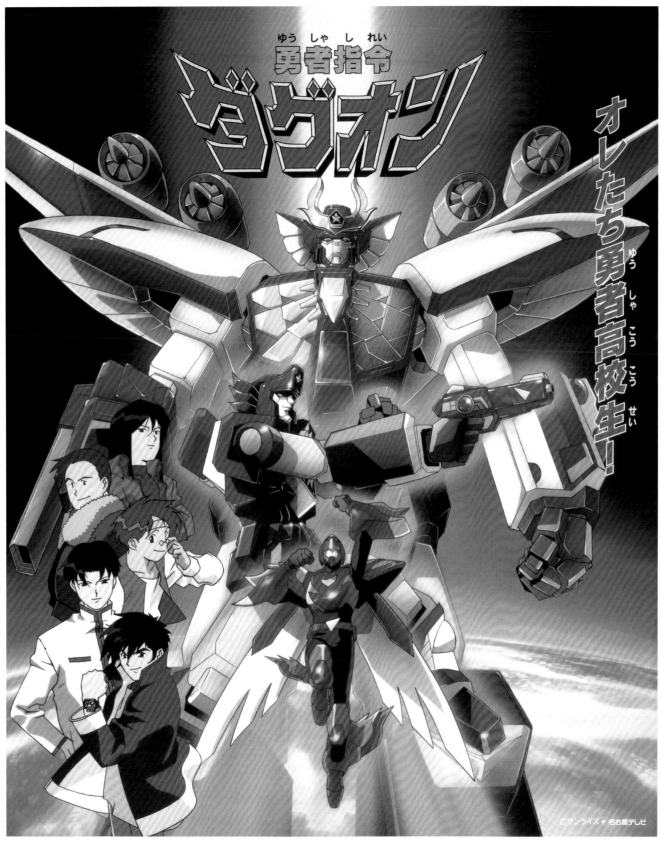

■制作/名古屋テレビ・サンライズ
■音楽/ビクターエンタテインメント ●オープニングテーマ「輝け!!ダグオン」●エンディングテーマ「風の中のプリズム」●歌Nieve（ニーブ）

© サンライズ・名古屋テレビ

名古屋テレビ

テレビ朝日系全国ネット
毎週土曜日夕方5：00〜5：30（朝日放送は金曜日5：00〜5：30）

■雑誌/講談社「テレビマガジン」「おともだち」「たのしい幼稚園」「コミックボンボン」小学館「てれびくん」「幼稚園」徳間書店「テレビランド」

テレビ朝日

達格火焰 & 火焰炎

火焰炎

在企劃階段是以太陽、火炎、鳥為藍本進行設計的。隨著設計作業的進展，後來決定將重點集中在火炎和鳥上，並且加入能變形為飛鳥模式的要素。在造型底定後，亦一併用麥克筆畫出配色方案。

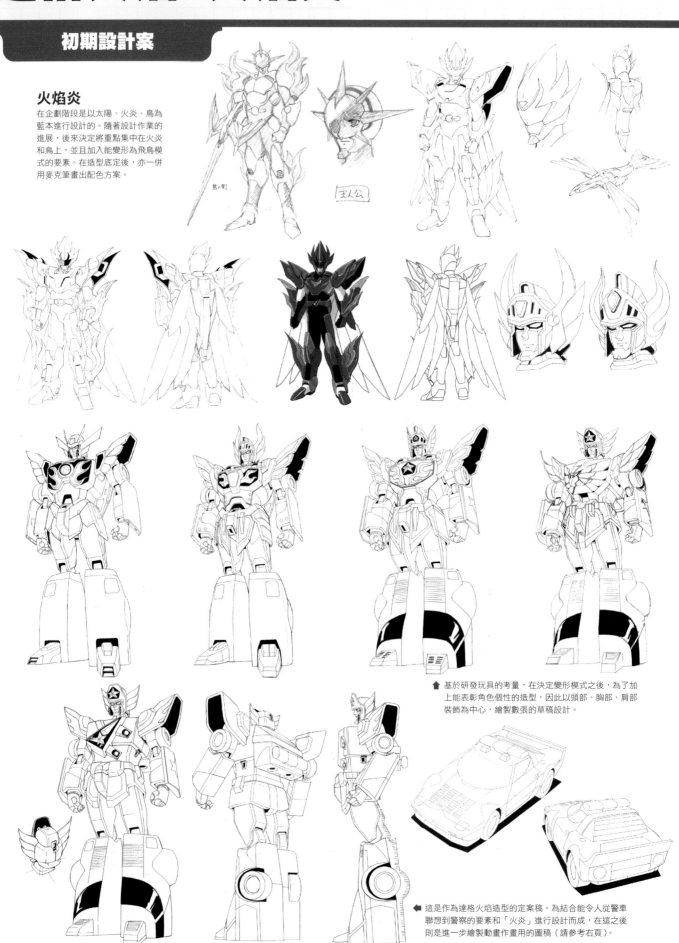

↑ 基於研發玩具的考量，在決定變形模式之後，為了加上能表彰角色個性的造型，因此以頭部、胸部、肩部裝飾為中心，繪製數張的草稿設計。

← 這是作為達格火焰造型的定案稿。為結合能令人從警車聯想到警察的要素和「火炎」進行設計而成，在這之後則是進一步繪製動畫作畫用的圖稿（請參考右頁）。

動畫設計定案稿

這是由火焰警車和火焰炎進行「融合合體」變形而成，為頭頂高10.8公尺的機器人形態。在攻擊、防禦、速度等方面具有相當均衡的能力。平時是以收納在前臂裝甲內的手槍「火焰熱線槍」為主要武器。雖然有著不具飛行能力的弱點，但能靠著和同伴合作克服這點進行戰鬥。胸部有著象徵達格昂的徽章是特色所在，星形部位能發射火炎彈「星形熱焰」。

達格火焰

火焰熱線槍

▲ 這是收納於前臂裝甲部位裡的熱線槍。在動畫中只出現過一次手持雙槍進行戰鬥的場面。

火焰警車

這是勇者星人經由掃描警車製造出的地球防衛用達格機具。雖然也能由炎駕駛，不過亦可自動操縱運作。

火焰炎

為大道寺炎用達格指揮器變身而穿上達格護甲的面貌。有著肘擊「肘擊爪」和拳打「火焰拳」等招式，擅長肉搏戰。

這是炎穿上達格護甲後變形為鳥型的飛行形態。必殺技是用火焰包覆住全身以衝撞敵人的「火鳥攻擊」。

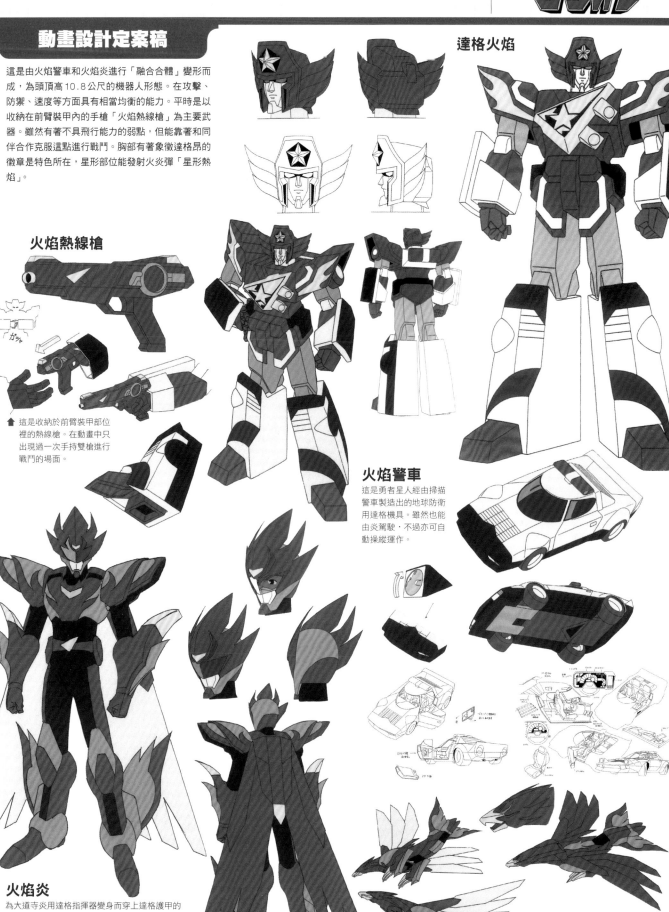

火焰達格昂

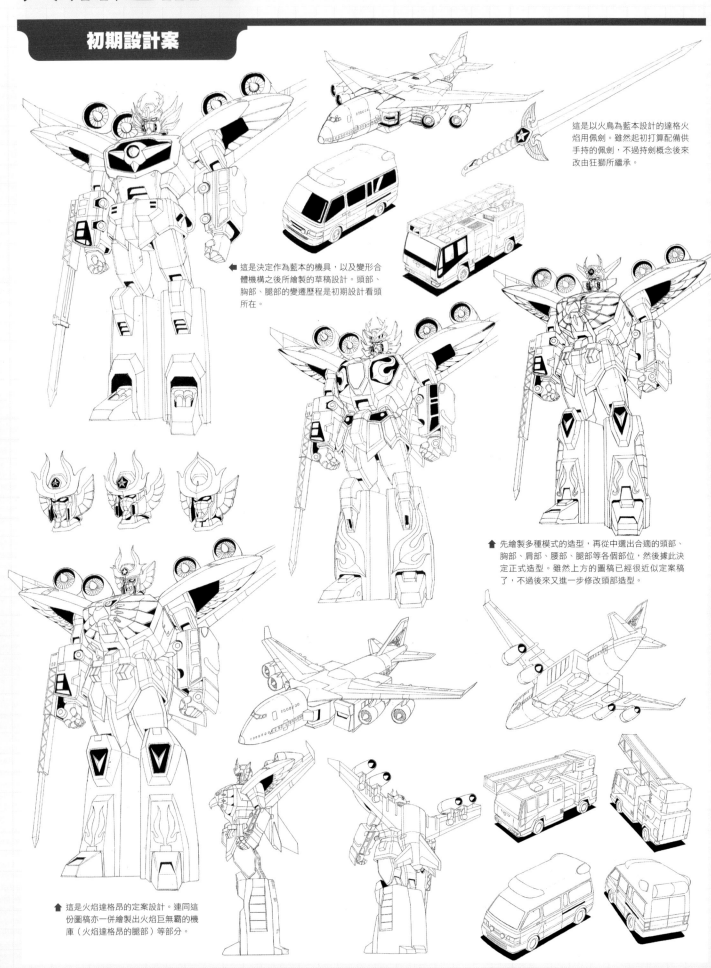

這是以火鳥為藍本設計的達格火焰用佩劍。雖然起初打算配備供手持的佩劍,不過不持劍概念後來改由狂獅所繼承。

◀ 這是決定作為藍本的機具,以及變形合體機構之後所繪製的草稿設計。頭部、胸部、腿部的變遷歷程是初期設計看頭所在。

▲ 先繪製多種模式的造型,再從中選出合適的頭部、胸部、肩部、腰部、腿部等各個部位,然後據此決定正式造型。雖然上方的圖稿已經很近似定案稿了,不過後來又進一步修改頭部造型。

▲ 這是火焰達格昂的定案設計。連同這份圖稿亦一併繪製出火焰巨無霸的機庫(火焰達格昂的腿部)等部分。

動畫設計定案稿

這架巨大機器人是由達格機具中的火焰巨無霸、火焰雲梯車、火焰救護車與達格火焰進行「火炎合體」而成。達格火焰在合體時是以機具形態收納於胸部裡。雖然是頭頂高20.4公尺的大型機器人，卻也相當擅長空戰。攻擊招式有從背後4具引擎發射高熱火炎的「噴射火焰風暴」，以及從額部發射的「火焰星形熱線」。至於胸部鳥喙則是能發射可用來束縛住敵人行動的「火焰枷鎖」。

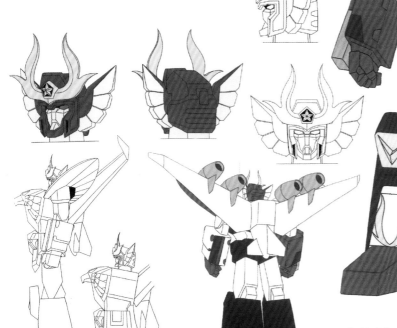

火焰劍

這是由火焰雲梯車將雲梯部位伸長而成的火焰達格昂專用劍。有著趁著衝向敵人並錯身而過之際，用十字劍路將對方劈砍成四塊的必殺技。

火焰救護車

這是誕生自救護車的達格機具。備有達格護甲的修復裝置。

火焰雲梯車

這是誕生自雲梯車的達格機具。能構成火焰達格昂的右臂。

火焰巨無霸

這是經由勇者星人掃描巨無霸噴射客機而誕生的達格機具。可以用來收納警車、雲梯車、救護車等各機具。

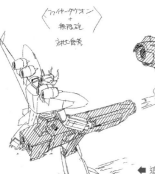

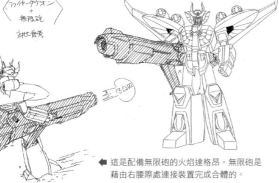

◀ 這是配備無限砲的火焰達格昂。無限砲是藉由右腰際處連接裝置完成合體的。

威力達格昂

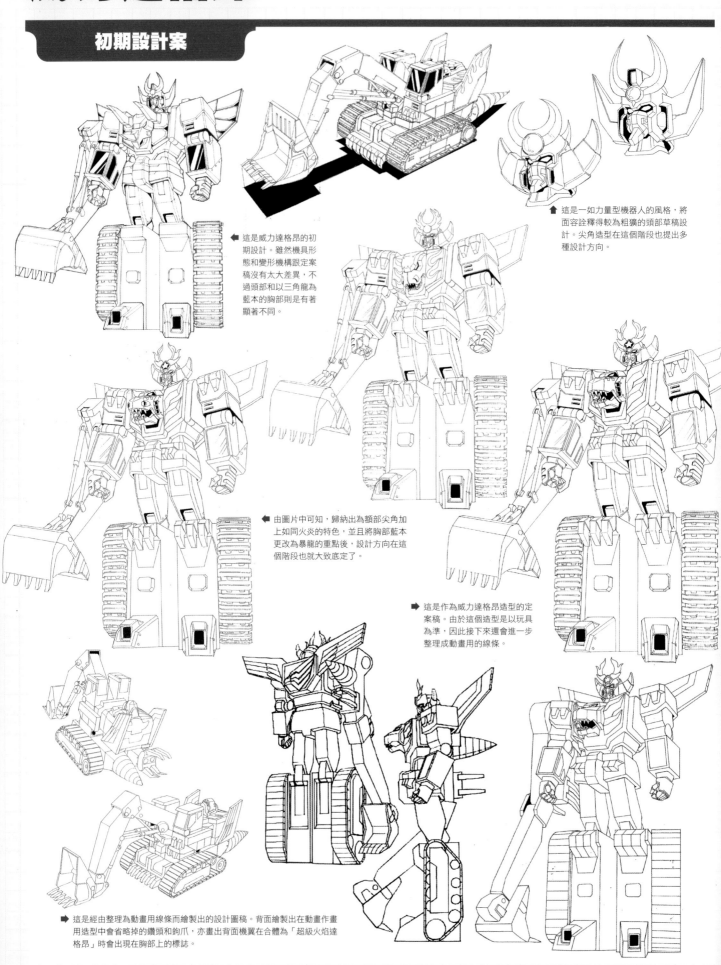

◀ 這是威力達格昂的初期設計。雖然機具形態和變形機構跟定案稿沒有太大差異，不過頭部和以三角龍為藍本的胸部則是有著顯著不同。

▲ 這是一如力量型機器人的風格，將面容詮釋得較為粗獷的頭部草稿設計。尖角造型在這個階段也提出多種設計方向。

◀ 由圖片中可知，歸納出為額部尖角加上如同火炎的特色，並且將胸部藍本更改為暴龍的重點後，設計方向在這個階段也就大致底定了。

➡ 這是作為威力達格昂造型的定案稿。由於這個造型是以玩具為準，因此接下來還會進一步整理成動畫用的線條。

➡ 這是經由整理為動畫用線條而繪製出的設計圖稿。背面繪製出在動畫作畫用造型中會省略掉的鑽頭和鉤爪，亦畫出背面機翼在合體為「超級火焰達格昂」時會出現在胸部上的標誌。

動畫設計定案稿

這是用來取代遭到破壞的火焰巨無霸，提供給火焰炎的全新力量。由銀河露娜賜予工地現場工程車輛力量後，成了名為火焰挖土機的達格機具，而且可進一步和達格火焰「剛力合體」為頭頂高20.2公尺的勇者機器人。如同其名所示，除了擁有全達格昂中最強的威力之外，亦能運用腿部履帶發揮出高速機動力。右臂處挖臂能自由地施展變化多端的攻擊方式是一大特徵所在。不僅能由額部發射名為「威力星形熱線」的光束，還可從胸部處恐龍嘴中發射名為「熔岩轟擊」的火炎。

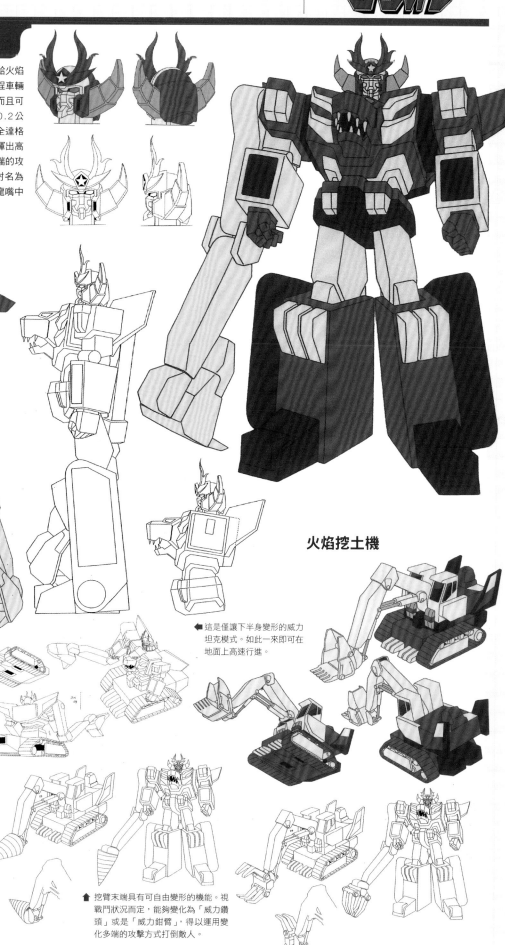

火焰挖土機

◀ 這是僅讓下半身變形的威力坦克模式。如此一來即可在地面上高速行進。

▼ 這是配備無限砲的威力達格昂。無限砲是藉由出現在左肩的連接裝置組合在該處。

▲ 挖臂末端具有可自由變形的機能。視戰鬥狀況而定，能夠變化為「威力鑽頭」或是「威力鉗臂」，得以運用變化多端的攻擊方式打倒敵人。

超級火焰達格昂

初期設計案

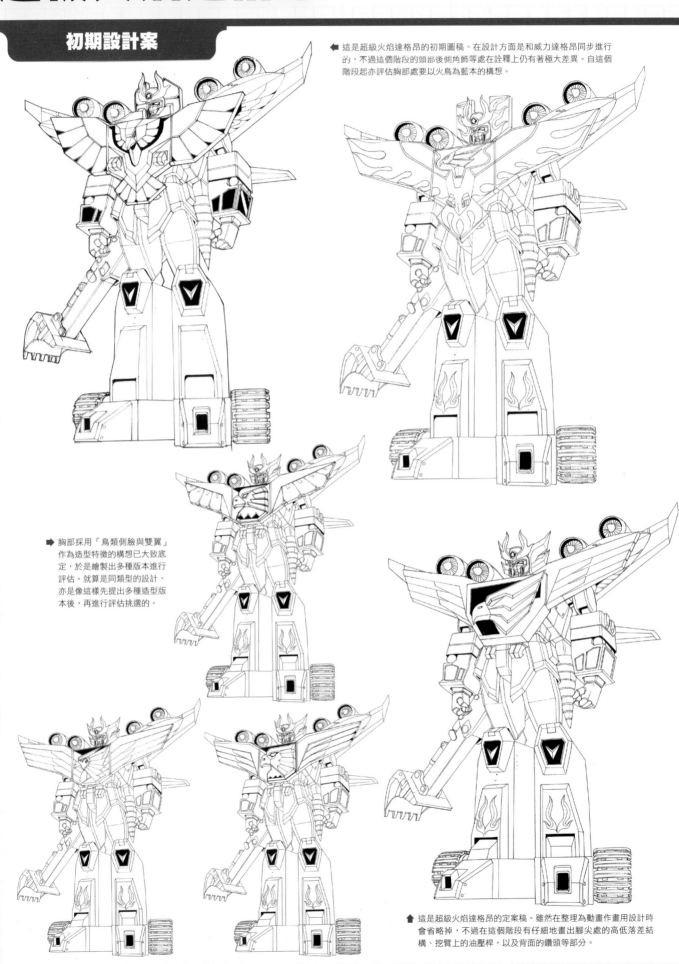

◀ 這是超級火焰達格昂的初期圖稿。在設計方面是和威力達格昂同步進行的，不過這個階段的頭部後側角飾等處在詮釋上仍有著極大差異。自這個階段起亦評估胸部處要以火鳥為藍本的構想。

➡ 胸部採用「鳥類側臉與雙翼」作為造型特徵的構想已大致底定，於是繪製出多種版本進行評估。就算是同類型的設計，亦是像這樣先提出多種造型版本後，再進行評估挑選的。

▲ 這是超級火焰達格昂的定案稿。雖然在整理為動畫作畫用設計時會省略掉，不過在這個階段有仔細地畫出腳尖處的高低落差結構、挖臂上的油壓桿，以及背面的鑽頭等部分。

動畫設計定案稿

這是藉由隱藏在達格基地內的合體程式而誕生，為頭頂高24.8公尺的最強勇者機器人。在經由達格基地照射「超火炎合體光波」後，火焰達格昂和威力達格昂就能「超火炎合體」為這個面貌。雖然威力達格昂會先分解為多塊零件，再分別組裝到火焰達格昂身上構成背包、前臂、腳部、胸部裝甲、頭部角飾，不過這時火焰雲梯車和火焰救護車則是會收納進腳部裡。其體內蘊含著無限大的力量，只要炎將該力量發揮出來，即可展現無敵的威力。不過因為融合後也有著炎會嚴重消耗心力的缺點，所以只能當作絕命關頭的最後王牌使用。這個形態在故事中僅出現過3回。

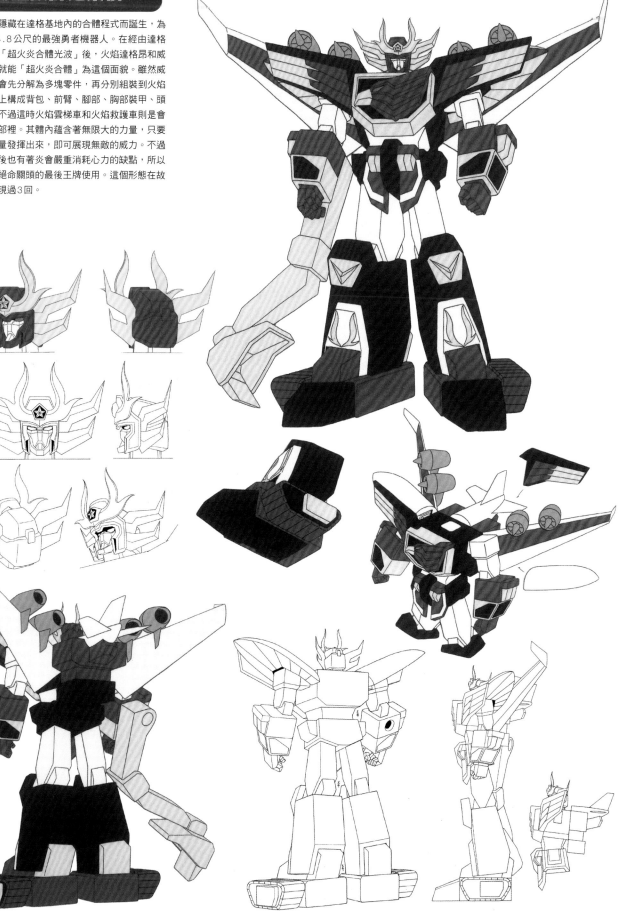

狂獅 & 火砲小子

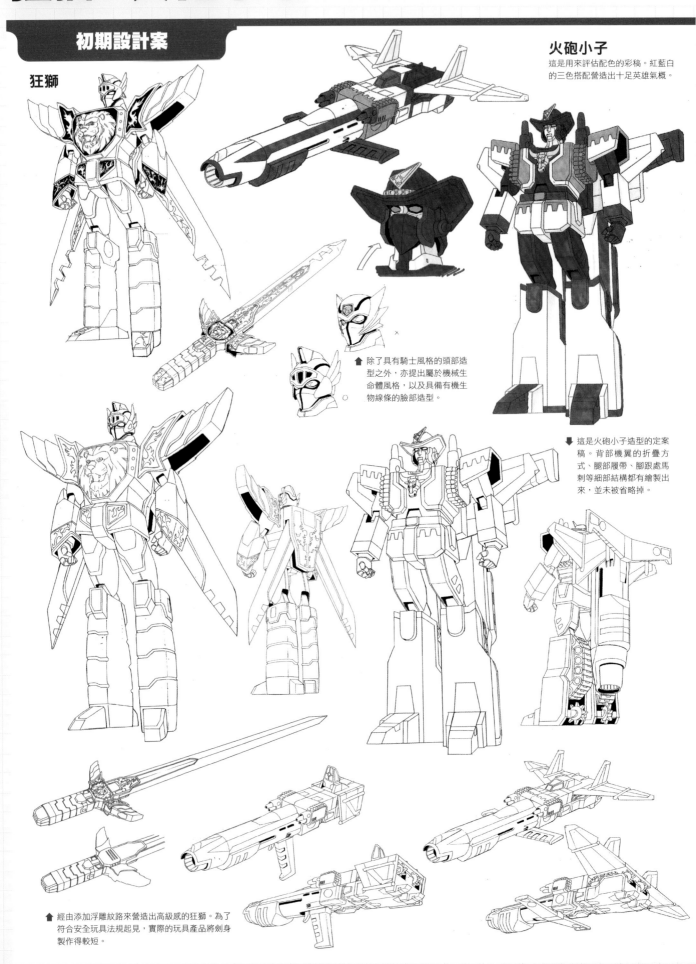

狂獅

火砲小子

這是用來評估配色的彩稿。紅藍白的三色搭營造出十足英雄氣概。

⬆ 除了具有騎士風格的頭部造型之外，亦提出屬於機械生命體風格，以及具備有機生物線條的臉部造型。

⬇ 這是火砲小子造型的定案稿。背部機翼的折疊方式、腿部履帶、腳跟處馬刺等細部結構都有繪製出來，並未被省略掉。

⬆ 經由添加浮雕紋路來營造出高級感的狂獅。為了符合安全玩具法規起見，實際的玩具產品將劍身製作得較短。

動畫設計定案稿

狂獅

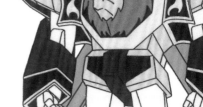

這是為了追蹤造成故鄉行星20億同胞滅亡的方舟星人，於是來到地球的機械生命體劍星人。有著「宇宙劍士狂獅」的稱號。起初純粹是基於個人的復仇行動而戰，後來逐漸與眾達格昂成為知心友人。能夠從頭頂高10.7公尺的人型模式變形為「狂獅劍」，在劍模式下還能自由放大或縮小，得以作為火焰炎、火焰達格昂、威力達格昂的必殺武器合作奮戰。雖然是火砲小子取名的人，同時也負責教他，不過亦是名副其實的監護人，居於實質上的父親地位。在沙爾格佐毀滅之後，與火砲小子一同邁向前往艾爾拜因恆星系的旅程。

狂獅劍

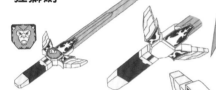

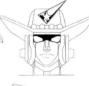

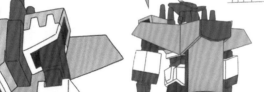

↑ 雖然在戰鬥模式時會用面罩覆蓋住臉孔，不過平時會像個小孩子一樣展露喜怒哀樂等各式各樣的表情。帽子上那枚達格昂徽章是在成為夥伴時加上去的。

小子戰機

小子坦克

火砲小子

這是機樹星人為了和達格昂交戰而製造的，為頭頂高10.1公尺的機械生命體。正式名稱可說是「火砲人T96」，在無自覺的情況下將其力量發揮在侵略地球上。在戰鬥後受到收容，成了達格昂的一員。不過畢竟剛誕生沒多久，有著不知世事的孩子氣性格，經常引發麻煩事。具有可從人型變形為飛行形態「小子戰機」、戰車形態「小子坦克」，以及大砲形態「無限砲」的4段變形能力。成為夥伴的時候，狂獅根據劍星上蘊含「新生命」意義的典故取名為「火砲小子」，就此在他的教育下令精神獲得成長。

無限砲

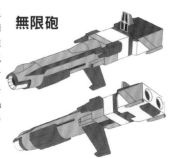

達格渦輪&渦輪海&達格鐵甲&鐵甲森

初期設計案

渦輪海

打從初期設計起，達格護甲就是以「車」為藍本，在最初期設計中還加入號誌和車輪的造型。接著則是又加入引擎和排氣管等要素進行整合。

鐵甲森

在最初期的設計中，飛彈在身上是設置成放射狀的，不過在陸續修改圖稿的過程中，決定往較具軍武風格的方向進行整理。胸部之所以會設有4連裝加農砲，其實是基於玩具會搭載轉動機構這點，於是才提出此設計案。

達格渦輪

這是為300系新幹線增設後側組件而成的草稿設計。後來以排氣管為藍本的部位有所修改，這才成了定案稿中的模樣。

達格鐵甲

這是以E1系新幹線為藍本，加上武裝用組件而成的設計。主體幾乎沒有任何改變，僅藉由將頭部修改成較粗獷的造型來強化角色個性。

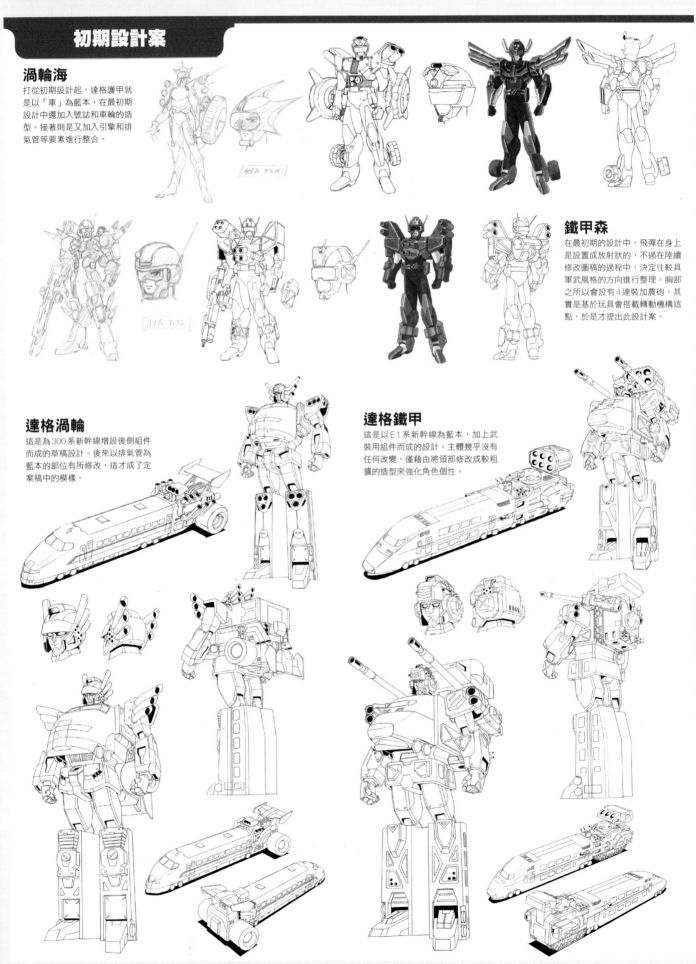

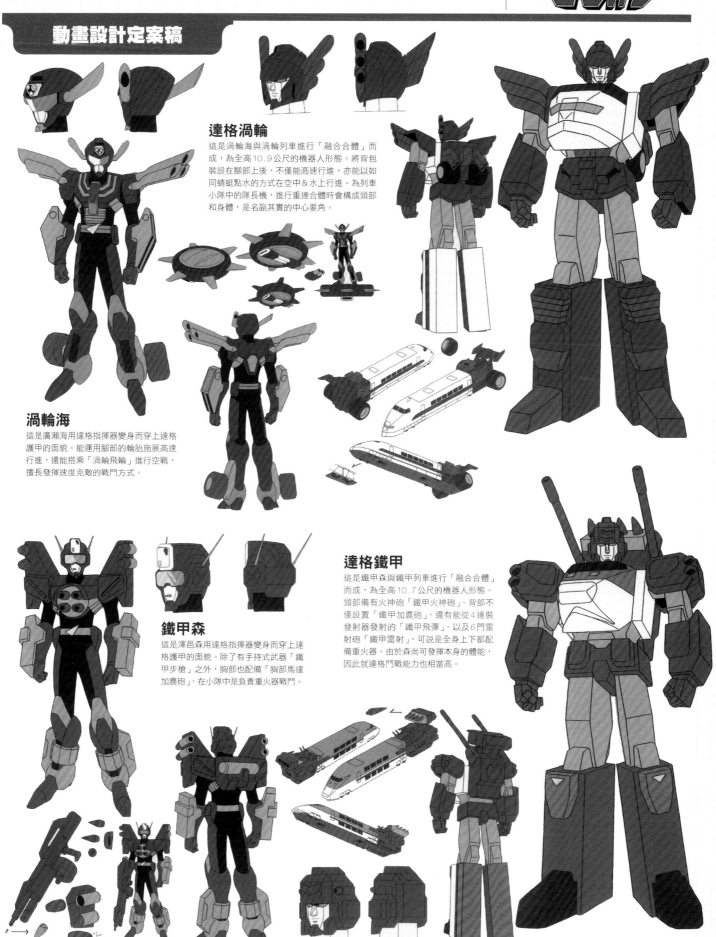

動畫設計定案稿

達格渦輪

這是渦輪海與渦輪列車進行「融合合體」而成，為全高 10.9 公尺的機器人形態。將背包裝設在腳部上後，不僅能高速行進，亦能以如同蜻蜓點水的方式在空中＆水上行進。為列車小隊中的隊長機，進行重連合體時會構成頭部和身體，是名副其實的中心要角。

渦輪海

這是廣瀨海用達格指揮器變身而穿上達格護甲的面貌。能運用腳部的輪胎施展高速行進，還能搭乘「渦輪飛輪」進行空戰，擅長發揮速度克敵的戰鬥方式。

達格鐵甲

這是鐵甲森與鐵甲列車進行「融合合體」而成，為全高 10.7 公尺的機器人形態。頭部備有火神砲「鐵甲火神砲」、背部不僅設置「鐵甲加農砲」，還有能從 4 連裝發射器發射的「鐵甲飛彈」，以及 6 門雷射砲「鐵甲雷射」，可說是全身上下都配備重火器。由於森尚可發揮本身的體能，因此就連格鬥戰能力也相當高。

鐵甲森

這是澤邑森用達格指揮器變身而穿上達格護甲的面貌。除了手持式武器「鐵甲步槍」之外，胸部也配備「胸部馬達加農砲」，在小隊中是負責重火器戰鬥。

達格飛空 & 飛空翼 & 達格鑽頭 & 鑽頭激

初期設計案

飛空翼

打從初期設計開始就決定要以「翼」和「飛機」為藍本，後來則是將飛機的進氣風扇融入設計中。接著更進一步加入以「冰」作為要素的水晶狀零件。

鑽頭激

打從初期階段便結合能夠變形為鑽頭模式的設計。亦有著肩部變形模式差異甚大的設計案。

達格飛空

這是以400系新幹線為藍本，結合機翼與備有推進器的後側組件進行設計而成。和飛空翼一樣是結合「翼」、「水晶」、「風扇」這幾個要素後才發展為定案稿。

達格鑽頭

這是以C62型蒸汽火車頭為藍本，加上「鑽頭」設計而成的。頭部的鑽頭設置方式、會令人聯想到岩石和煤的臂部等處造型都賦予角色個性。

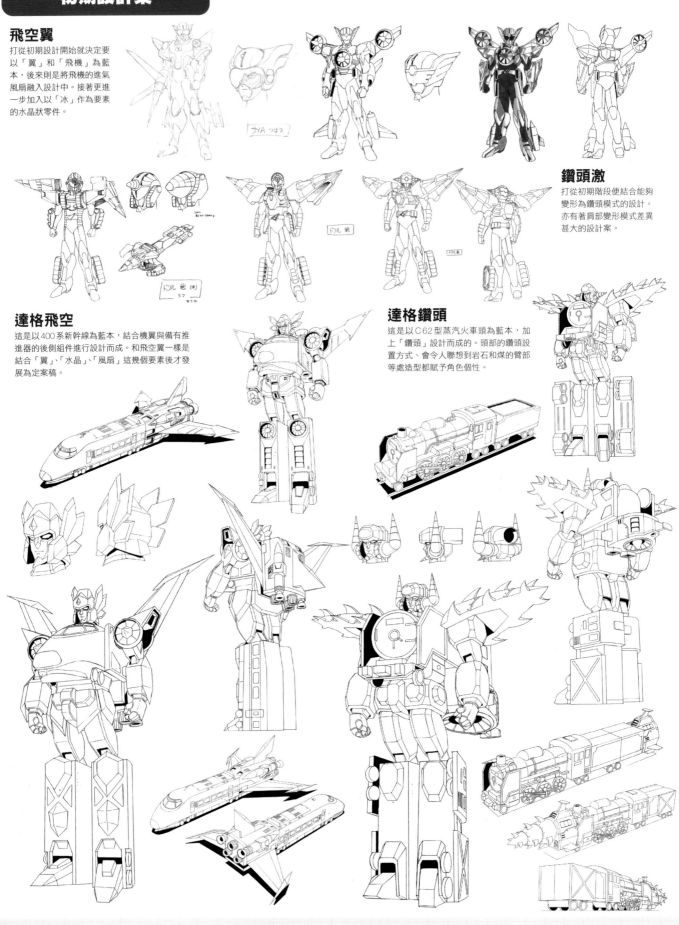

動畫設計定案稿

飛空翼

這是風祭翼用達格指揮器變身而穿上達格護甲的面貌。除了能運用背後的機翼自由地在空中飛行之外，還能從胸部的風扇施展出冷凍招式「暴雪颶風」。

達格飛空

這是飛空翼與飛空列車進行「融合合體」而成，為全高10.7公尺的機器人形態。以飛行速度在融合合體的眾達格昂中居於首位為傲。在身體各部位都設有水晶狀零件，這些都能化為銳利的刀刃。另外，還能施展出「冰凍光束」，以及從雙肩處風扇發射冷凍龍捲風「暴雪颶風」等招式，能憑藉冰的力量進行戰鬥。

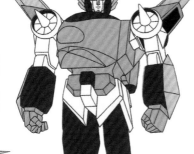

鑽頭激

這是黑岩激用達格指揮器變身而穿上達格護甲的面貌。擅長利用本身自豪的蠻力進行格鬥戰。變形為鑽頭模式後，即可經由挖掘方式在地底行進。

達格鑽頭

這是鑽頭激與鑽頭列車進行「融合合體」而成，為全高10.8公尺的機器人形態。由於有著凌駕於達格鐵甲之上的力量，因此擅長肉搏戰。將背包和雙肩的零件組合到胸前之後，即可構成「鑽頭攻擊模式」，使攻擊力獲得提升。

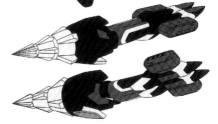

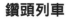

鑽頭列車

這是激的達格機具。當後側組件改為裝設在車頭前時，即可構成攻擊模式。

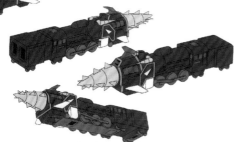

🔺 讓肩部的鑽頭罩住上半身後，即可經由讓鑽頭旋轉的方式在地底移動。不僅如此，在這個形態下還能施展直接衝撞敵人的必殺技「鑽頭粉碎擊」。

列車達格昂&超級列車達格昂

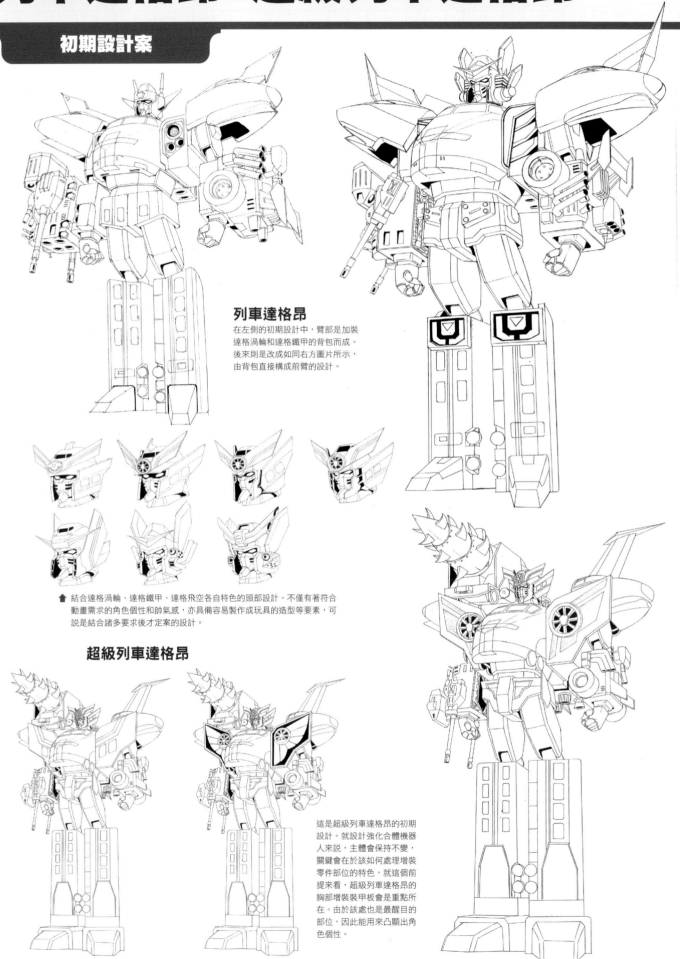

列車達格昂

在左側的初期設計中，臂部是加裝達格渦輪和達格鐵甲的背包而成。後來則是改成如同右方圖片所示，由背包直接構成前臂的設計。

⬆ 結合達格渦輪、達格鐵甲、達格飛空各自特色的頭部設計。不僅有著符合動畫需求的角色個性和帥氣感，亦具備容易製作成玩具的造型等要素，可說是結合諸多要求後才定案的設計。

超級列車達格昂

這是超級列車達格昂的初期設計。就設計強化合體機器人來說，主體會保持不變，關鍵會在於該如何處理增裝零件部位的特色，就這個前提來看，超級列車達格昂的胸部增裝裝甲板會是重點所在。由於該處也是最醒目的部位，因此能用來凸顯出角色個性。

動畫設計定案稿

列車達格昂

這是由列車小隊初期成員達格渦輪、達格飛空、達格鐵甲進行「重連合體」而成，為頭頂高20.5公尺的巨大機器人形態。運作時的主要人格出自海，森和翼則是在施展招式之類狀況時負責輔助。合體時是由達格渦輪構成頭部、身體、左臂；由達格鐵甲構成右肩、右臂、右腿；由達格飛空構成左肩、左腿、背部。在攻擊方面沿襲合體前各機體的招式，能用左臂施展出「渦輪車輪刀」，還有右臂的「鐵甲巨砲」，以及冷凍陣風「列車暴風雪」。必殺技是在高速旋轉下衝撞敵人的「列車貫擊」。

超級列車達格昂

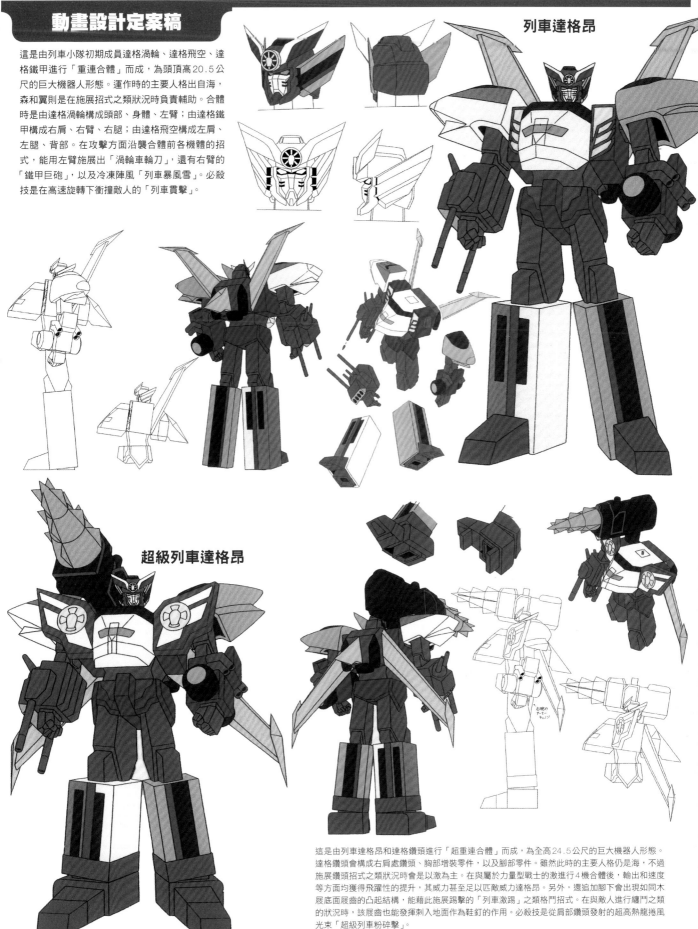

這是由列車達格昂和達格鑽頭進行「超重連合體」而成，為全高24.5公尺的巨大機器人形態。達格鑽頭會構成右肩處鑽頭、胸部增裝零件，以及腳部零件。雖然此時的主要人格仍是海，不過施展鑽頭招式之類狀況時會是以激為主。在與屬於力量型戰士的激進行4機合體後，輸出和速度等方面均獲得飛躍性的提升，其威力甚至足以匹敵威力達格昂。另外，還追加腳下會出現如同木屐底面展齒的凸起結構，能藉此施展踢擊的「列車激踢」之類格鬥招式。在與敵人進行纏鬥之類的狀況時，該展齒也能發揮刺入地面作為鞋釘的作用。必殺技是從肩部鑽頭發射的超高熱龍捲風光束「超級列車粉碎擊」。

達格幻影&幻影龍

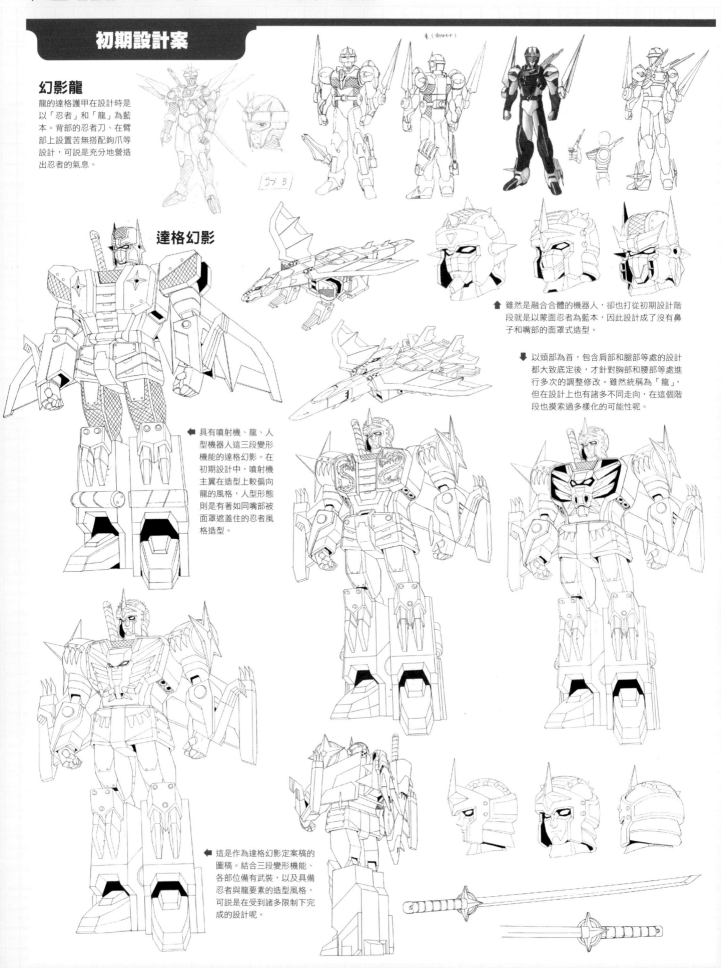

幻影龍

龍的達格護甲在設計時是
以「忍者」和「龍」為藍
本。背部的忍者刀、在臂
部上設置苦無搭配鉤爪等
設計,可說是充分地營造
出忍者的氣息。

達格幻影

雖然是融合合體的機器人,卻也打從初期設計階
段就是以蒙面忍者為藍本,因此設計成了沒有鼻
子和嘴部的面罩式造型。

以頭部為首,包含肩部和腿部等處的設計
都大致底定後,才針對胸部和腰部等處進
行多次的調整修改。雖統稱為「龍」,
但在設計上也有諸多不同走向,在這個階
段也摸索過多樣化的可能性呢。

具有噴射機、龍、人
型機器人這三段變形
機能的達格幻影。在
初期設計中,噴射機
主翼在造型上較偏向
龍的風格,人型形態
則是有著如同嘴部被
面罩遮蓋住的忍者風
格造型。

這是作為達格幻影定案稿的
圖稿。結合三段變形機能、
各部位備有武裝,以及具備
忍者與龍要素的造型風格,
可說是在受到諸多限制下完
成的設計呢。

動畫設計定案稿

這是由幻影龍和幻影噴射機進行「融合合體」並變形而成，為頭頂高10.8公尺的機器人形態；能夠運用背後的「名刀影紫」、肘部鉤爪「幻影爪」，以及肩部處「幻影手裏劍」等多樣化的武器進行戰鬥；亦擅長與3架自主運作型動物機器人「幻影護衛」施展合作攻擊。超必殺技為變形為龍形態的「幻影神龍」，藉此發射光彈的「神龍等離子轟擊」。

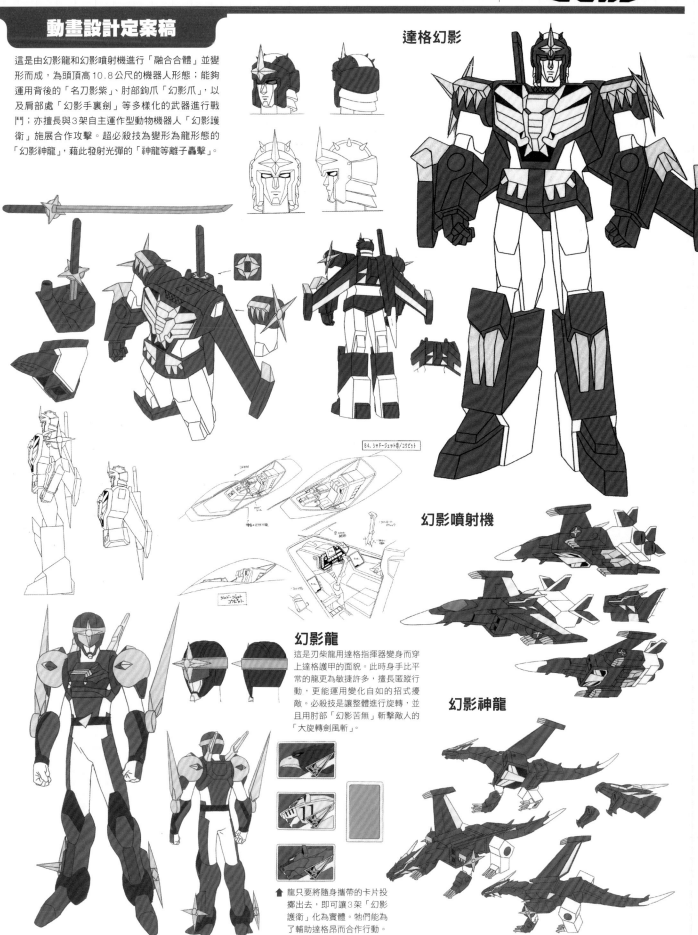

達格幻影

幻影噴射機

幻影龍

這是刃柴龍用達格指揮器變身而穿上達格護甲的面貌。此時身手比平常的龍更為敏捷許多，擅長匿蹤行動，更能運用變化自如的招式擾敵。必殺技是讓整體進行旋轉，並且用肘部「幻影苦無」斬擊敵人的「大旋轉劍風斬」。

幻影神龍

↑ 龍只要將隨身攜帶的卡片投擲出去，即可讓3架「幻影護衛」化為實體。牠們能為了輔助達格昂而合作行動。

幻影達格昂 & 護衛猛獸

由於玩具的合體機構早已完成，因此在設計方面是以增添特色和裝飾，還有胸部與頭部的變遷為主。以從構成胸部的幻影神龍雙翼為首，達格幻影和幻影達格昂在設計作業上是同步進行的。

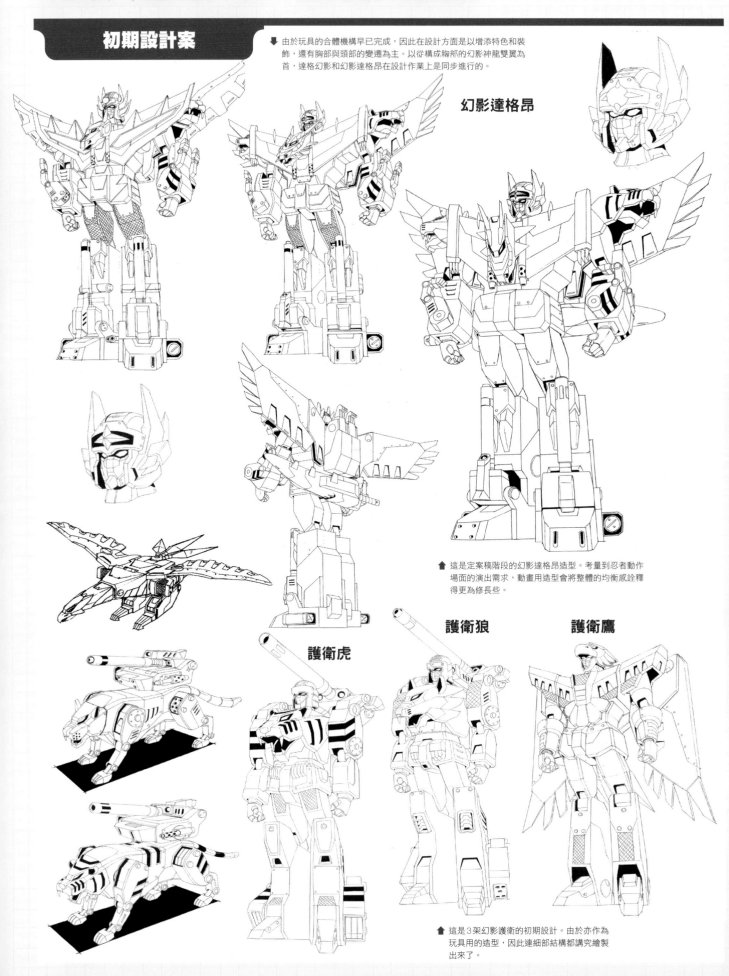

幻影達格昂

這是定案稿階段的幻影達格昂造型。考量到忍者動作場面的演出需求，動畫用造型會將整體的均衡感詮釋得更為修長些。

護衛虎

護衛狼

護衛鷹

這是3架幻影護衛的初期設計。由於亦作為玩具用的造型，因此連細部結構都講究繪製出來了。

動畫設計定案稿

這是由達格幻影與3架幻影護衛進行「機獸合體」
而成，為全高20.3公尺的巨大機器人形態。達格
幻影會構成身體和腿部，護衛虎會構成左臂和左
腳，護衛狼會構成右臂和右腳，至於護衛鷹則是會
構成機翼。除了依舊以名刀影紫作為武器之外，亦
有著變形自護衛鷹尾羽的「幻影大手裏劍」、雙腳
處的「幻影加農砲」，以及從各護衛猛獸眼部發射
的「幻影砲光束」等招式。

幻影達格昂

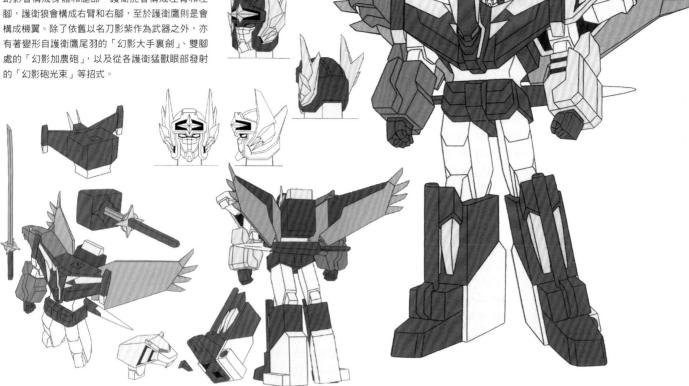

護衛虎　　　　護衛狼　　　　護衛鷹

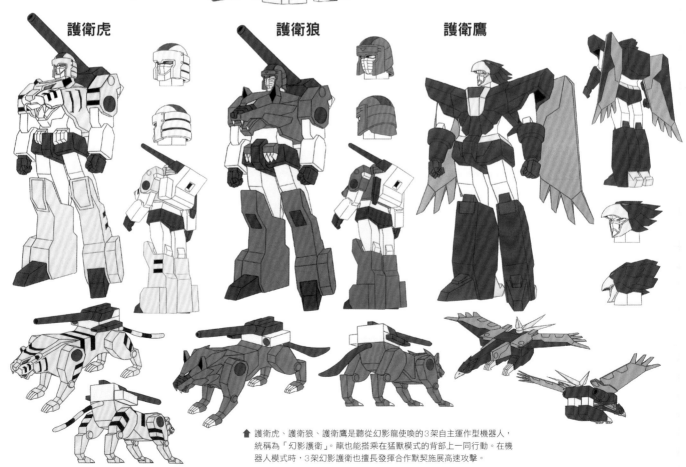

⬆ 護衛虎、護衛狼、護衛鷹是聽從幻影龍使喚的3架自主運作型機器人，
統稱為「幻影護衛」。龍也能搭乘在猛獸模式的背部上一同行動。在機
器人模式時，3架幻影護衛也擅長發揮合作默契施展高速攻擊。

191

達格閃電&閃電雷

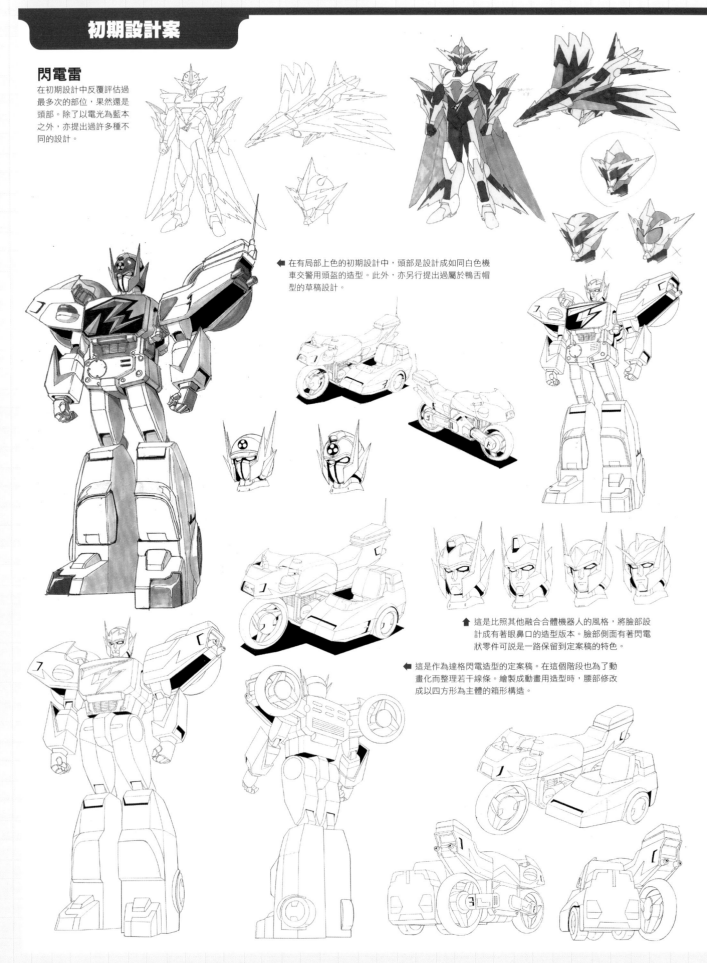

閃電雷

在初期設計中反覆評估過最多次的部位，果然還是頭部。除了以電光為藍本之外，亦提出過許多種不同的設計。

◀ 在有局部上色的初期設計中，頭部是設計成如同白色機車交警用頭盔的造型。此外，亦另行提出過屬於鴨舌帽型的草稿設計。

▲ 這是比照其他融合合體機器人的風格，將臉部設計成有著眼鼻口的造型版本。臉部側面有著閃電狀零件可說是一路保留到定案稿的特色。

◀ 這是作為達格閃電造型的定案稿。在這個階段也為了動畫化而整理若干線條。繪製成動畫用造型時，腰部修改成以四方形為主體的箱形構造。

動畫設計定案稿

這是由閃電雷與巨大化的閃電機車進行融合合體而成，為頭頂高10.6公尺的機器人形態；有著從頭部尖角發射的「閃電箭」、從胸部發射的「閃電熱線」，以及用雙手施展的廣範圍電擊「雷霆射擊」等多樣化光線招式，更有著將電擊集中在雙手上後，藉此用雷電刃劈砍敵人的「閃電斬」和「電擊踢」等招式，就連格鬥戰能力也相當強。

達格閃電

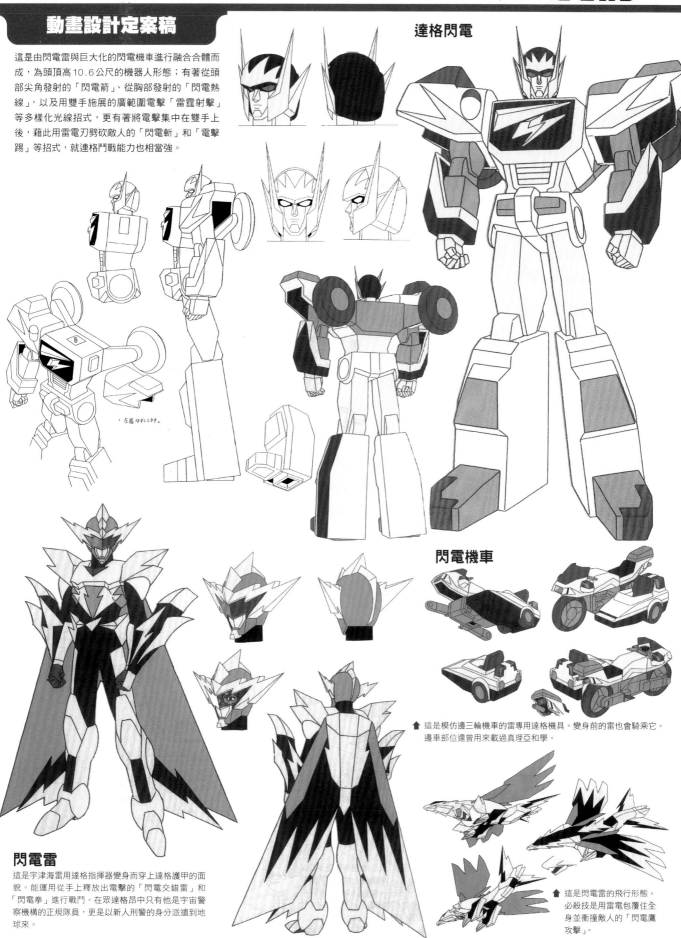

閃電機車

▲ 這是模仿邊三輪機車的雷專用達格機具。變身前的雷也會騎乘它。邊車部位還曾用來載過真理亞和學。

閃電雷

這是宇津海雷用達格指揮器變身而穿上達格護甲的面貌。能運用從手上釋放出電擊的「閃電交錯雷」和「閃電拳」進行戰鬥。在眾達格昂中只有他是宇宙警察機構的正規隊員，更是以新人刑警的身分派遣到地球來。

▲ 這是閃電雷的飛行形態。必殺技是用雷電包覆住全身並衝撞敵人的「閃電鷹攻擊」。

閃電達格昂&達格基地

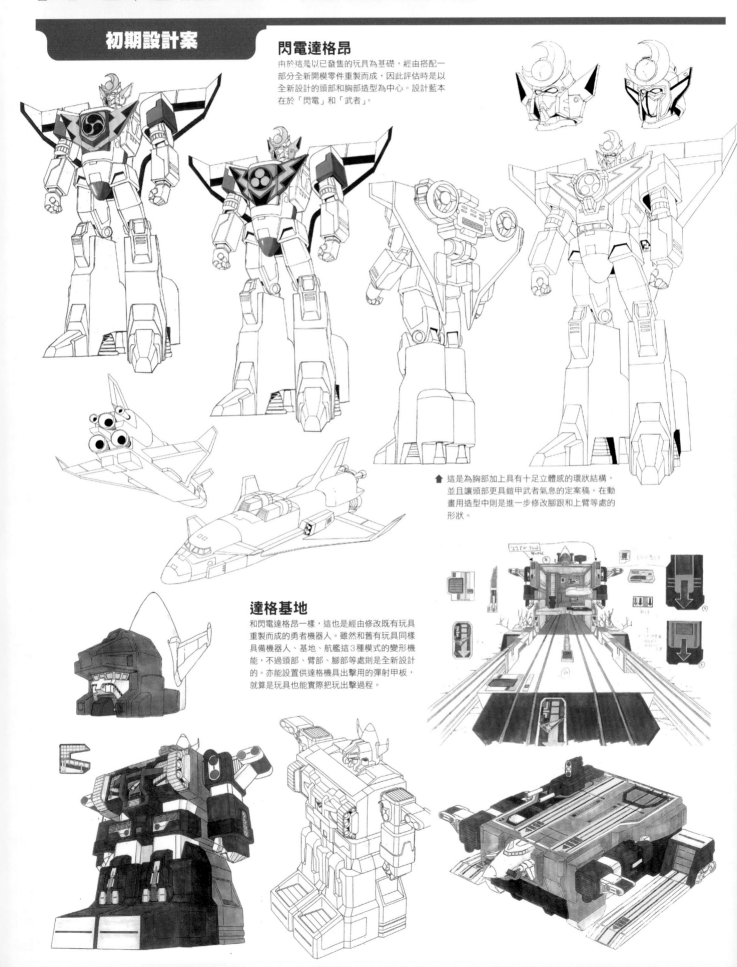

閃電達格昂

由於這是以已發售的玩具為基礎，經由搭配一部分全新開模零件重製而成，因此評估時是以全新設計的頭部和胸部造型為中心。設計藍本在於「閃電」和「武者」。

⬆ 這是為胸部加上具有十足立體感的環狀結構，並且讓頭部更具鎧甲武者氣息的定案稿。在動畫用造型中則是進一步修改腳跟和上臂等處的形狀。

達格基地

和閃電達格昂一樣，這也是經由修改既有玩具重製而成的勇者機器人。雖然和舊有玩具同樣具備機器人、基地、航艦這3種模式的變形機能，不過頭部、臂部、腳部等處則是全新設計的。亦能設置供達格機具出擊用的彈射甲板，就算是玩具也能實際把玩出擊過程。

動畫設計定案稿

這是由達格閃電和閃電太空梭進行「雷鳴合體」而成，為全高20.7公尺的巨大機器人形態。全身幾乎都是由閃電太空梭構成的，達格閃電在合體時則是作為背包部位。武器為變形自垂直尾翼部位的「閃電步槍」，以及有著閃電形矛刃的「閃電長矛」。額部弦月形徽章更能發射名為「炫月刀」的強勁光線。

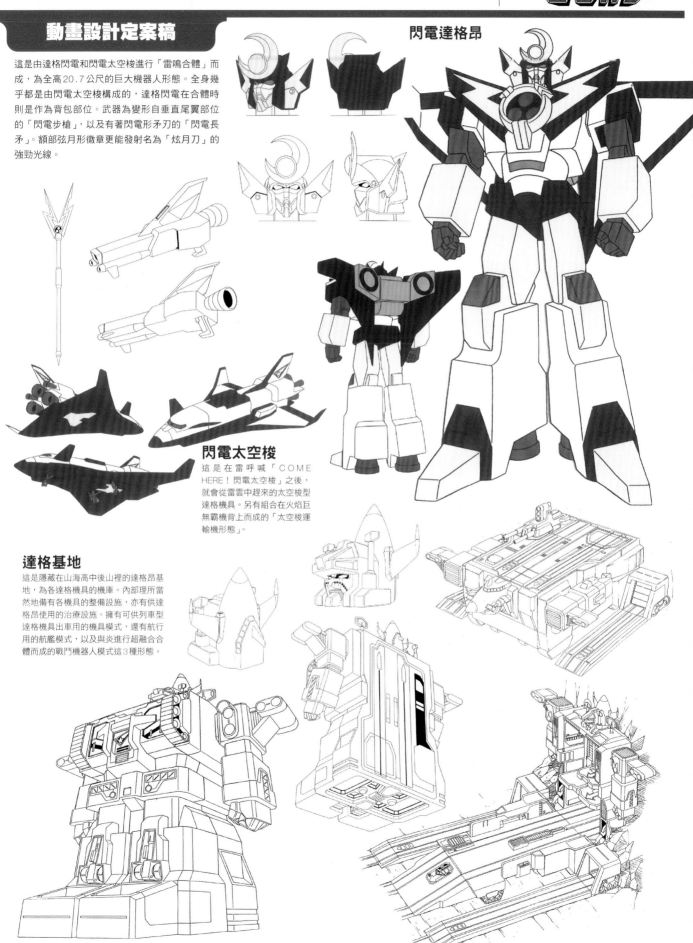

閃電達格昂

閃電太空梭

這是在雷呼喊「COME HERE！閃電太空梭」之後，就會從雷雲中趕來的太空梭型達格機具。另有組合在火焰巨無霸機背上而成的「太空梭運輸機形態」。

達格基地

這是隱藏在山海高中後山裡的達格昂基地，為各達格機具的機庫。內部理所當然地備有各機具的整備設施，亦有供達格昂使用的治療設施。擁有可供列車型達格機具出車用的機具模式，還有航行用的航艦模式，以及與炎進行超融合合體而成的戰鬥機器人模式這3種形態。

大堂寺炎、刃柴龍、宇津美雷

初期設計案

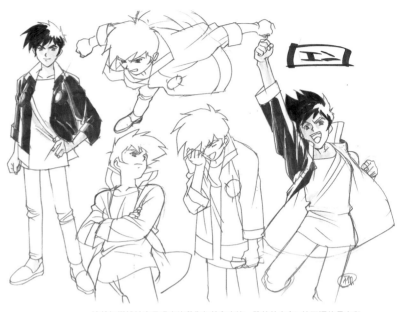

這份初期設計中呈現炎的動作架勢和表情。雖然外套和T恤下襬的長度與定案稿不同，不過整體的形象幾乎已是大致底定。

這是炎與龍的初期設計。炎的調皮好動感沒那麼重，給人較為年幼的印象。龍則是穿著制服，散發出認真正直的氣氛。

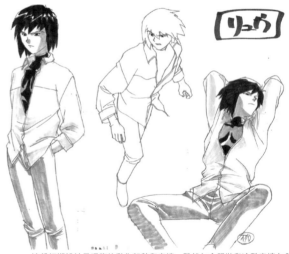

這是炎的初期設計圖稿。由旁邊註記著「所謂的熱血就得……」可知，該如何詮釋主角形象也經過一番評估。這份設計中呈現綁著頭帶、穿著短衣襯制服，以及戴著露指手套之類，令人聯想到昭和年代英雄造型的服裝打扮。

這份初期設計呈現龍的動作架勢和表情。雖然包含服裝和冷酷表情在內的整體形象已與定案稿相近，但在髮型上仍有著極大差異。

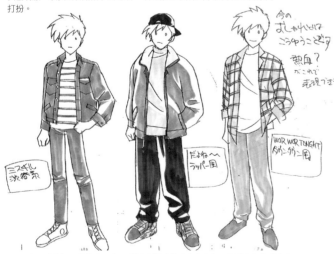

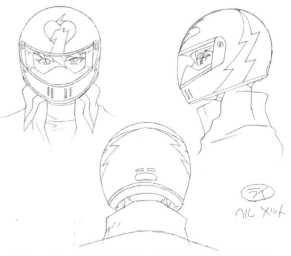

這是炎的便服設計案。為了營造出當時的高中生氣氛，因此亦評估時尚方面的形象。

這是雷在騎乘閃電機車時所戴安全帽的造型。這部分是繪製成有著閃電圖樣的全罩式安全帽。這份圖稿也幾乎等同於定案稿了。

動畫設計定案稿

大堂寺炎

就讀山海高中一年級。7月24日出生，身高171公分，血型為O型。雖然是個口頭禪為「這就是青春啦！」的開朗明快熱血好漢，但在學校總是遲到和蹺課，基本上是個問題學生。由於和身為其他學校老大的激大打一架，導致激的左手骨折，因此才剛開學就被懲處停學在家反省。這等行徑也令他和擔任風紀委員的海可說是水火不容。

刃柴龍

就讀山海高中一年級。11月7日出生，身高173公分，血型為AB型。妹妹美奈子因病住院中。雖然是沉默寡言的冷酷孤狼，不過對動物到是會敞開心扉。受到日夜拼命打工的影響，總是會在樹上或屋頂上睡覺。

宇津美雷

就讀山海高中一年級。3月18日出生，身高172公分，血型為A型。為擁有超能力的神雷星人，是宇宙警察機構的正規隊員。以新人刑警身分到地球赴任，並且轉學至山海高中。為第7名達格昂，稱成為夥伴的炎等人是「學長」。個性認真且給人的印象很好，在女學生之間相當受到歡迎。

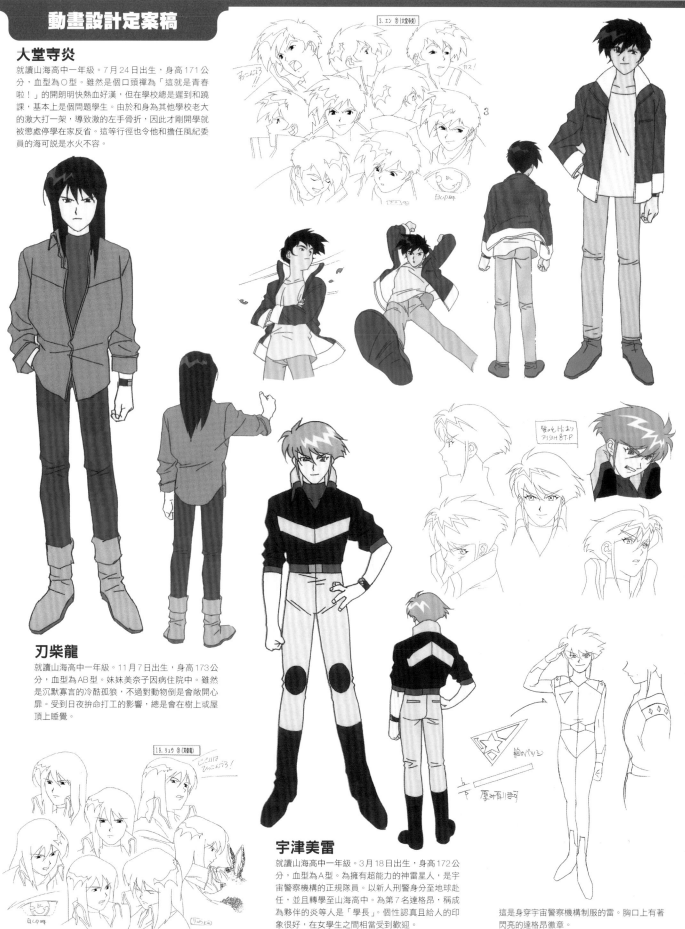

這是身穿宇宙警察機構制服的雷。胸口上有著閃亮的達格昂徽章。

廣瀨海、澤邑森、風祭翼、黑岩激

初期設計案

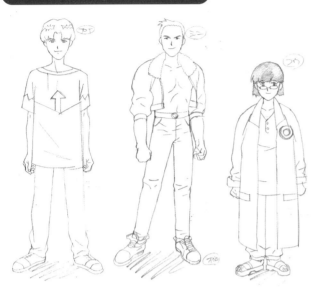

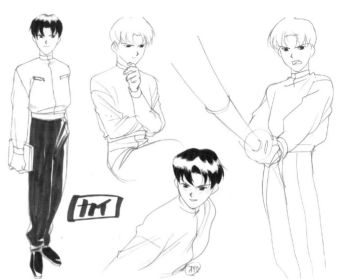

▲ 這是海、森、翼的初期設計。相較於定案稿，給人整體較為年幼的印象。另外，翼在這個階段名為「フウ（風）」，而且是詮釋成「博士型角色」。

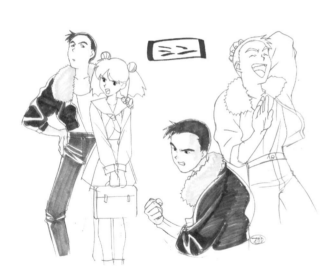

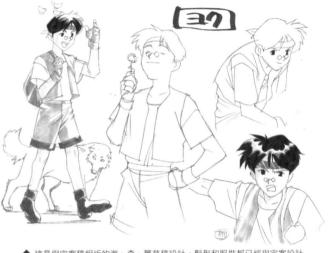

▲ 這是與定案稿相近的海、森、翼草稿設計。髮型和服裝都已經與定案設計差不多，就連配色也已納入評估範圍。只有海的背心外套造型仍有所不同，包含頭身比例在內亦殘留著幾分少年氣息。

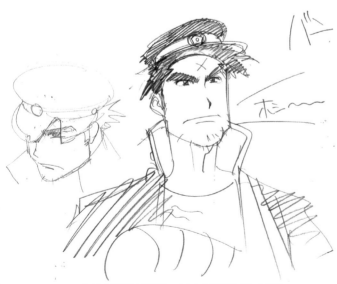

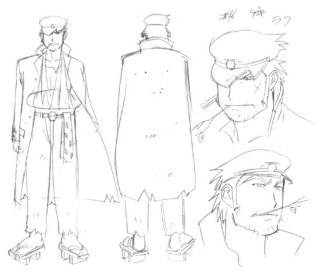

▲ 這是黑岩激初期設計。由上方的草稿圖可知，起初是以「バン（番）」為名。

▲ 這張草圖設計中是在第16集剛登場的激。不僅嘴叼葉枝，長衣襬制服的下擺還顯得破破爛爛，可說是充滿昭和年代校園老大氣息的造型。

動畫設計定案稿

廣瀨海

就讀山海高中二年級。1月17日出生，身高180公分，血型為A型。別名是魔鬼風紀委員長。個性冷靜沉著，卻也認真執著到近乎頑固不知變通，會令人想罵混蛋的程度。口頭禪是「Don't say four or five！」。雖然和炎總是處不來，但內心裡其實很看重這份友情。有個總是做辣妹打扮的妹妹小渚。

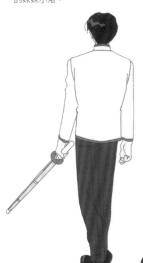

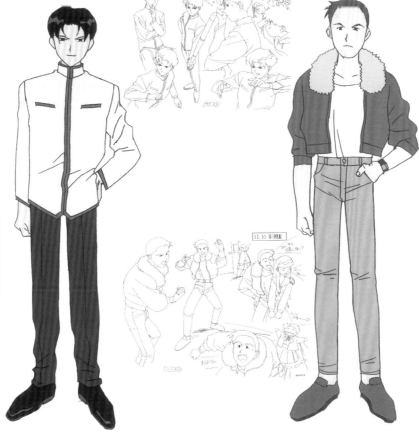

澤邑森

就讀山海高中二年級。6月12日出生，身高181公分，血型為B型。四兄弟中的三子。是個性格開朗且輕浮，還擅長各式運動的好青年。雖然是柔道社的主將，但比起練習，總是把心思花在搭訕女孩子上。後來交了名為英里加的女朋友。

風祭翼

就讀山海高中二年級。10月8日出生，身高162公分，血型為A型。雖然說話時總是用敬語，而且還是校園中的頂尖秀才，卻也是極度熱愛昆蟲和爬蟲類的重度生物迷，有時也會充分發揮出身為科學御宅族，讓人覺得話多到受不了的一面。在輔佐身為達格昂參謀的海之餘，亦夙夜匪懈地分析達格基地的機能。有著想要收集外星人標本的癖好。

這是翼愛用的觀察用望遠鏡。

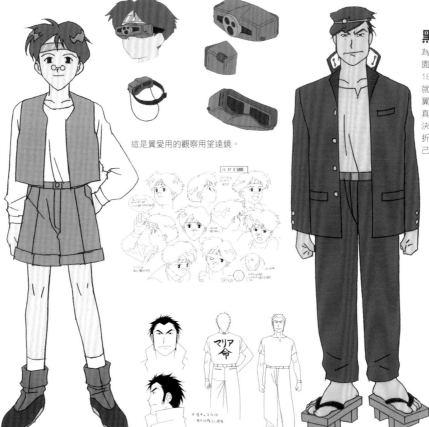

黑岩激

為就讀風雲高中三年級的校園老大。5月5日出生，身高183公分，血型為B型。有個就讀大學的姊姊，而且似乎和翼的姊姊是朋友。暗戀（？）真理亞。被任命為達格昂後，決定將過去打架時造成左手骨折的事情付諸東流，視炎為自己的好搭檔、好友。

戶部真理亞、戶部學、銀河露娜

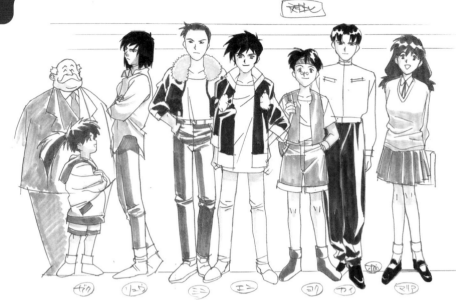

這是初期設計中的主要角色身高對比圖。這階段的真理亞設計成和炎差不多高，而且比起活潑開朗的形象，更著重於塑造出較為成熟穩重的氣息。

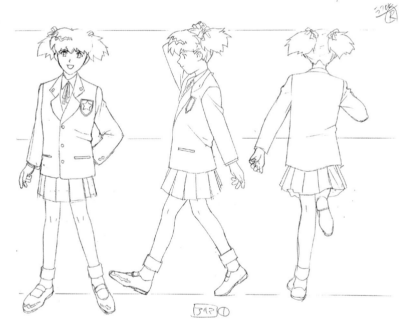

⬆ 在戶部姊弟的初期設計中，不僅真理亞的髮型有著極大差異，而且還營造出十足的「青梅竹馬女孩」氣息。學則是個頭很小，還綁了一束長馬尾，有著如同搞笑漫畫人物的頭身比例。

⬆ 這是近乎定案版本的真理亞草稿設計。髮型改為短雙馬尾，手腳長度等部分也調整成更像現實高中女生的比例。

⬅ 這是從髮型、服裝到頭身比例都已近乎定案設計的學。就整體造型來說，幾乎是直接以此為準，僅整理過線條變完成定案設計。

動畫設計定案稿

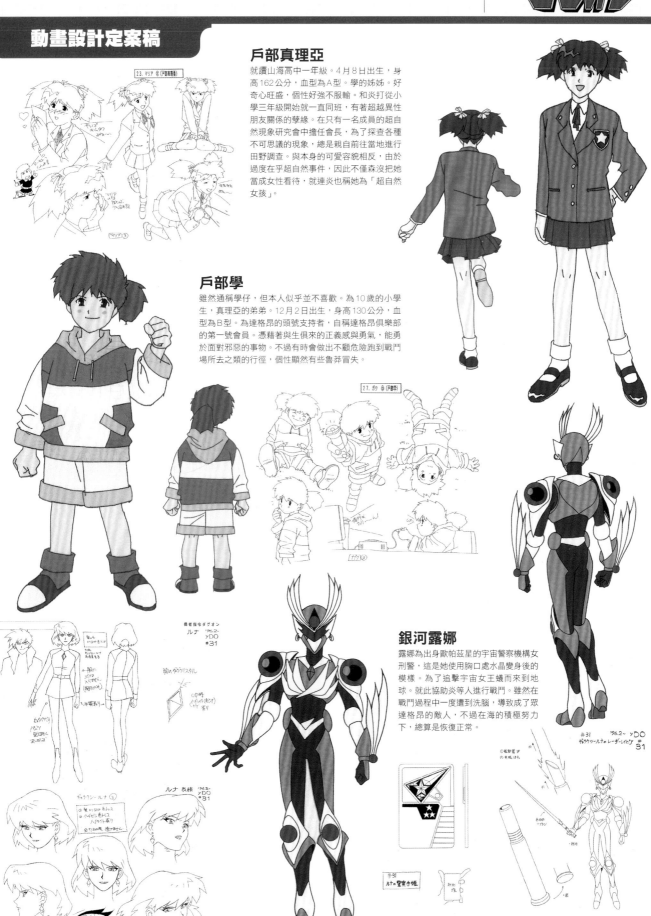

戶部真理亞

就讀山海高中一年級。4月8日出生,身高162公分,血型為A型。學的姊姊。好奇心旺盛,個性好強不服輸。和炎打從小學三年級開始就一直同班,有著超越異性朋友關係的孽緣。在只有一名成員的超自然現象研究會中擔任會長,為了探查各種不可思議的現象,總是親自前往當地進行田野調查。與本身的可愛容貌相反,由於過度在乎超自然事件,因此不僅森沒把她當成女性看待,就連炎也稱她為「超自然女孩」。

戶部學

雖然通稱學仔,但本人似乎並不喜歡。為10歲的小學生,真理亞的弟弟。12月2日出生,身高130公分,血型為B型。為達格昂的頭號支持者,自稱達格昂俱樂部的第一號會員。憑藉著與生俱來的正義感與勇氣,能勇於面對邪惡的事物。不過有時會做出不顧危險跑到戰鬥場所去之類的行徑,個性顯然有些魯莽冒失。

銀河露娜

露娜為出身歐帕茲星的宇宙警察機構女刑警,這是她使用胸口處水晶變身後的模樣。為了追擊宇宙女王蟻而來到地球。就此協助炎等人進行戰鬥。雖然在戰鬥過程中一度遭到洗腦,導致成了眾達格昂的敵人,不過在海的積極努力下,總算是恢復正常。

◆ 這是能證明隸屬於宇宙警察機構第108分局第5巡邏部隊的警察手冊。
銀河露娜的武器為口紅型雷射劍「瘋狂細劍」。

其他

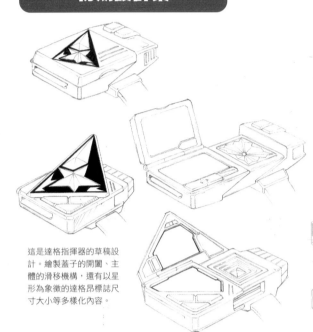

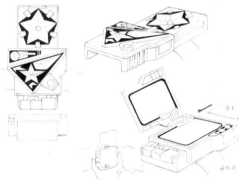

這是達格指揮器的草稿設計。繪製蓋子的開闔、主體的滑移機構,還有以星形為象徵的達格昂標誌尺寸大小等多樣化內容。

這是近乎定案設計的達格指揮器機構&細部解說圖稿。和機器人的玩具一樣,由於這也是供製作玩具使用的設計,因此連零件厚度和凹凸起伏等部分都非常詳盡地描繪出來。

動畫設計定案稿

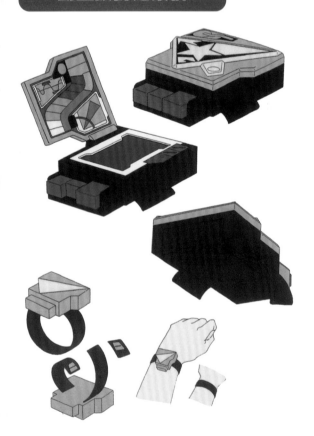

這是供7名達格昂戴在手上的手環。不僅是身為達格昂的證明,亦是只要將主體往後滑移,即可穿上達格護甲的變身道具。作為通訊機使用時則是得掀開蓋子部位。

勇者星人

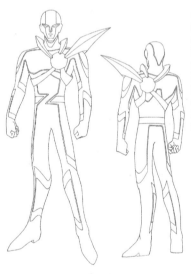

這是隸屬於宇宙警察機構的外星刑警。為了保護地球免於遭到來自宇宙監獄沙爾格佐的威脅,因此任命勇於救助他人的炎一行人成為達格昂,並且將達格指揮器和達格機具託付給他們。海和森詢問他為何不自己保護地球時,他的答覆是「沒有那份餘裕」。後來當邪惡蓋亞三兄弟對地球發動總攻擊之際,他再度趕來地球協助眾達格昂,但不幸殉職。

勇者星人法官

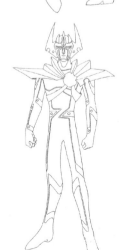

這是對凶惡宇宙警察死亡警下達判決的勇者星人法官。和任命炎一行人成為達格昂的勇者星人是不同人物,有著類似頭盔的物品罩住頭部,胸部和肩部亦穿戴著鎧甲。

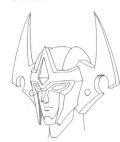

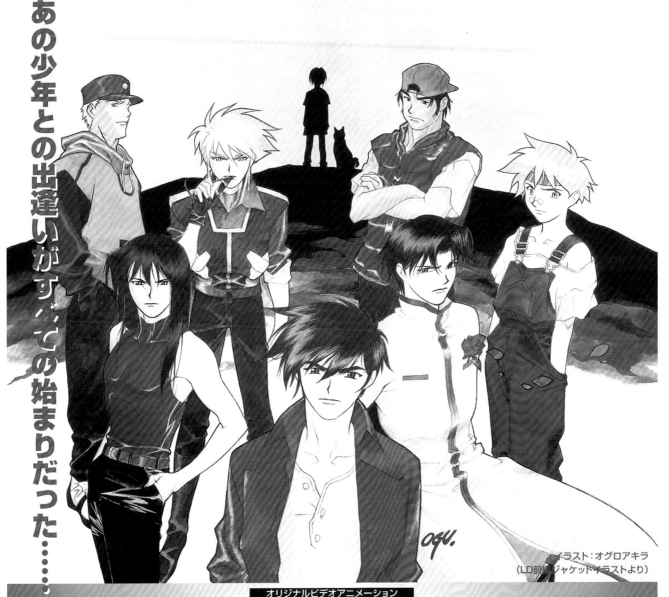

火焰炎 & 幻影龍 & 閃電雷

初期設計案

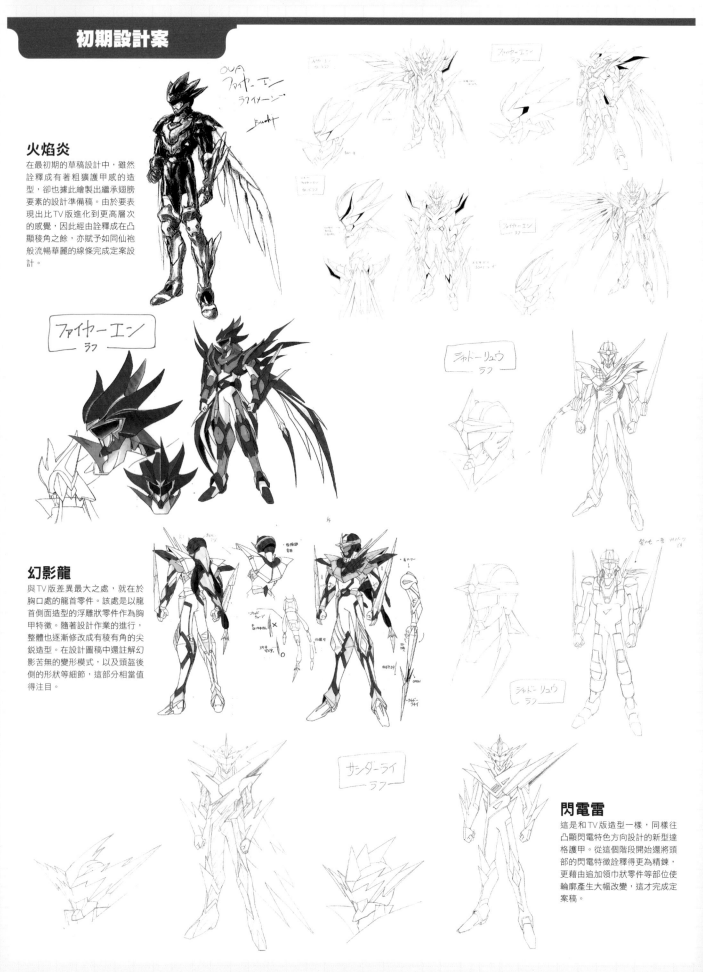

火焰炎

在最初期的草稿設計中，雖然詮釋成有著粗獷護甲感的造型，卻也據此繪製出繼承翅膀要素的設計準備稿。由於要表現出比TV版進化到更高層次的感覺，因此經由詮釋成在凸顯稜角之餘，亦賦予如同仙袍般流暢華麗的線條完成定案設計。

幻影龍

與TV版差異最大之處，就在於胸口處的龍首零件。該處是以龍首側面造型的浮雕狀零件作為胸甲特徵。隨著設計作業的進行，整體也逐漸修改成有稜有角的尖銳造型。在設計圖稿中還註解幻影苦無的變形模式，以及頭盔後側的形狀等細節，這部分相當值得注目。

閃電雷

這是和TV版造型一樣，同樣往凸顯閃電特色方向設計的新型達格護甲。從這個階段開始還將頭部的閃電特徵詮釋得更為精鍊，更藉由追加領巾狀零件等部位使輪廓產生大幅改變，這才完成定案稿。

動畫設計定案稿

這是在OVA《水晶之瞳的少年》中，炎、龍、雷這三人身穿達格護甲時的新造型。相較於TV版，整體造型可說是煥然一新，共通的最大變動之處，在於露出嘴部一帶，能更清楚地呈現穿戴者的表情這點。龍和雷的護甲正如外觀所示，武器類均經過強化亦是一大重點所在。

火焰炎

幻影龍

閃電雷

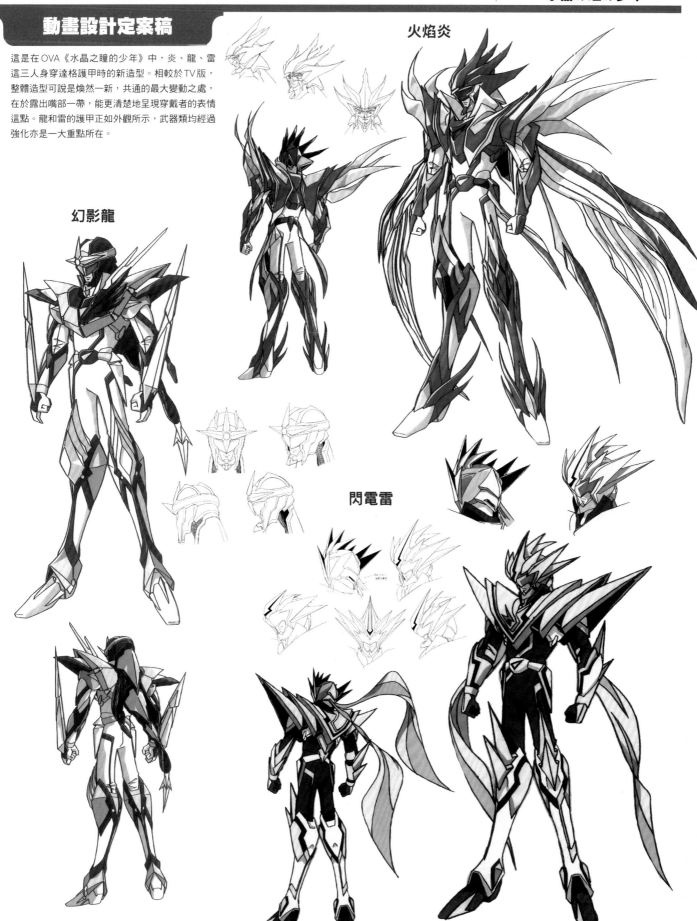

渦輪海 & 鐵甲森 & 飛空翼 & 鑽頭激

渦輪海

這份草稿設計是更進一步凸顯排氣管特色的方向繪製而成。在定案稿中不僅加大胸甲的尺寸，還設計成能夠襯托出厚重感與高貴感的造型。

鐵甲森

這是武裝比起 TV 版更為厚重的鐵甲森草稿設計。在定案稿中，砲管與彈頭都被裝甲給覆蓋住，整合成相當帥氣俐落的輪廓。

鑽頭激

在如何處理作為首要特徵的肩部鑽頭方面，草稿設計提出數個方案。雖然在定案設計中採用在背後設置宛如履帶的蛇腹狀平衡推進器，不過草稿階段在手腳等處都能看到類似風格的造型。

飛空翼

在這份草圖設計中，有著比定案稿更加凸顯出水晶形象的造型。在定案稿中不僅為胸部加上迴旋標，背後也設置機翼狀的平衡推進器。

➡ 這是用麥克筆為已近乎定案設計的 4 人護甲造型上色，以便審核配色的評估稿。補充繪製出武器的展開方式、護甲內側，以及可動部位之類僅憑單一設計圖稿會看不出是什麼模樣的部分，這點相當值得注目。

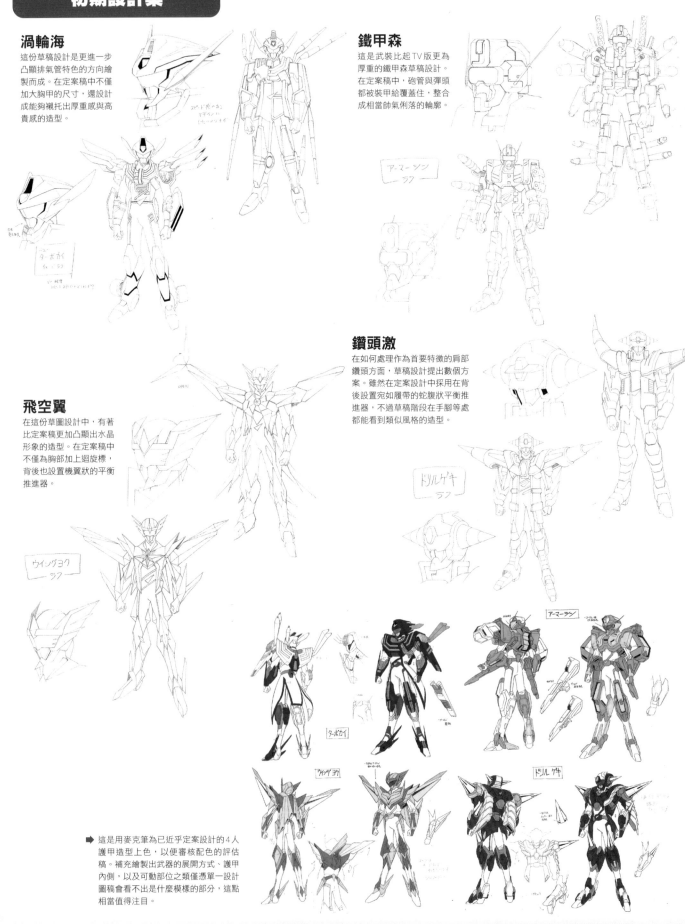

動畫設計定案稿

這是在OVA《水晶之瞳的少年》中，海等4人身穿新型達格護甲時的造型。海的護甲於腰部追加披風狀下襬是特徵所在。除此之外，翼新增迴旋鏢、森則是在腰際追加加農砲，各自都配備新型武器。

渦輪海

鐵甲森

飛空翼

鑽頭激

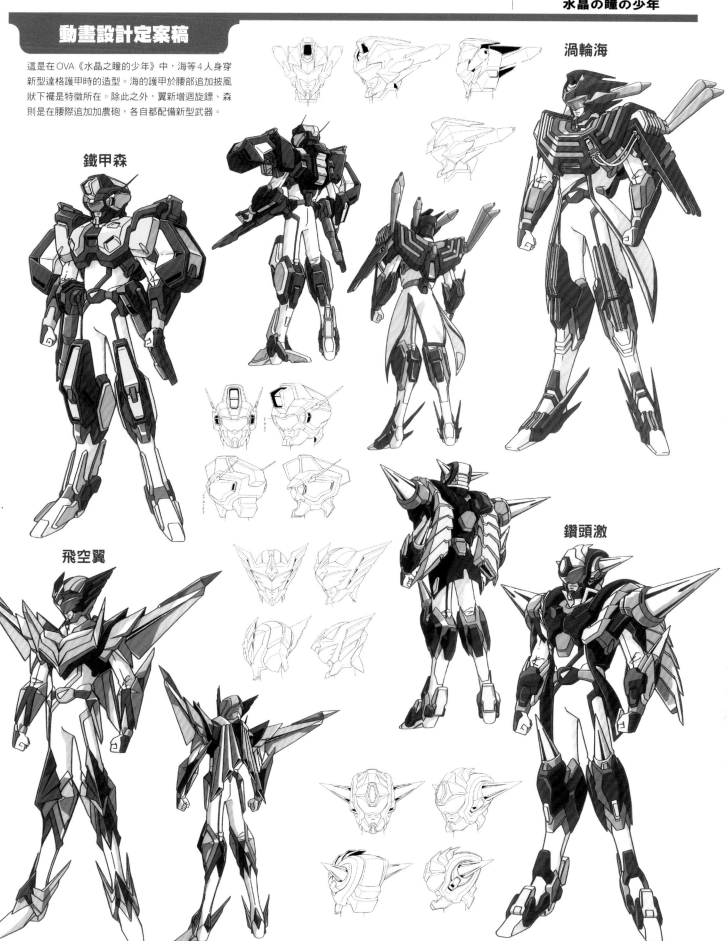

動畫設計定案稿

大堂寺炎

這是對抗沙爾格佐的戰役結束　年之後，已經升上高二的炎。在保護遭到一群墨鏡男子追蹤的少年健太後，不僅一同生活，更把他視為弟弟疼愛。

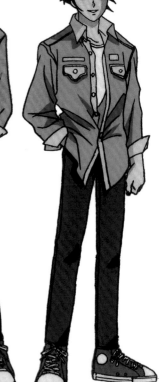

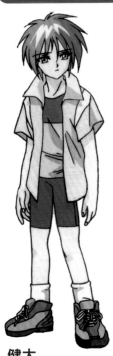

健太

這是受到炎保護的少年。不僅失去記憶，也欠缺一般的常識和知識。真實身分是名為「迪安德・佐爾」，曾毀滅過諸多行星，對整個宇宙造成危害的種族。與炎相遇、交流後萌生自我，因為不想殺害包含炎在內的朋友們，所以希望能自我毀滅，於是創造出終極達格昂。健太的容貌，其實是擬態自8年前邂逅炎那時的少年樣貌。

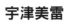

宇津美雷

為了執行宇宙警察的機密任務，於是暗中再度來到地球的雷。其目的是趕在迪安德・佐爾成長至第3級階段前消滅對方以保護地球。考量到能完成任務的時間相當緊迫，決定不擇手段進行攻擊，導致與6名保護健太的達格昂陷入對立局面。之所以不講明任務內容，其實是不希望演變到必須讓炎他們動手消滅健太的情況。

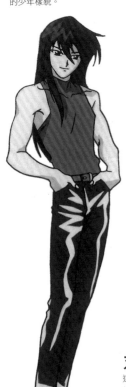

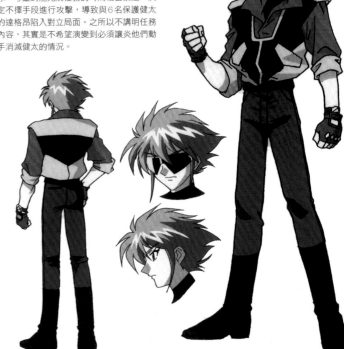

刃柴龍

這是雖然已經升上高二，但還是像以前一樣總是蹺課，只管打工度日的龍。與妹妹美奈子一起住在位於學校後山的樹屋裡。為了保護健太而率先站在炎這一方。有著從工地抄來鶴嘴鋤後，就能輕易地當作「幻影鶴嘴鋤」投擲出去攻擊，以及憑孤身之力就壓制住雷之類的表現，戰鬥力和以往一樣十分強勁。

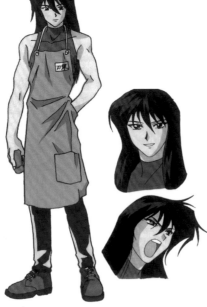

廣瀬海

已是忙於準備大考的高三生。在風紀委員曾中以名譽委員長的身分指揮後進，實質上並未退出風紀委員會的運作。依舊為成了辣妹的妹妹小渚感到頭痛不已。收到炎的聯絡後，暫時攔下準備大考的事情，為了保護健太而再度以達格昂的身分展開行動。視健太為「可愛的小建」而溺愛他。

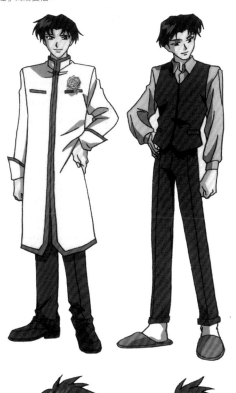

澤邑森

已是高三生。雖然仍在和英里加交往，但似乎發生過約會被臨時取消之類的狀況，稱不上很順遂。現仕態是一副戴著鴨舌帽搭配墨鏡的打扮，還騎著偉士牌風格輕型機車，過著歌頌青春的日子。即使如此也依舊相當重義氣，願意為了夥伴而行動，有著以往相同的溫柔和強大。柔道方面的實力亦十分出色。

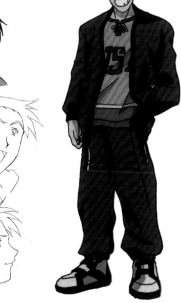

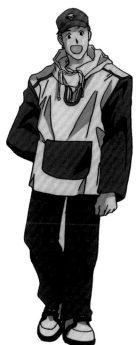

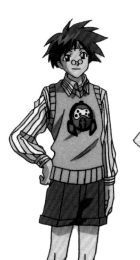

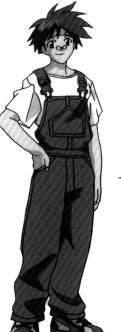

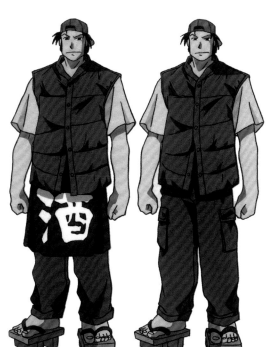

風祭翼

已是高三生。在家中進行對複製鼠注射酒精的實驗＆觀察，做著這類「一旦曝光肯定得坐牢」的研究。針對雷的詭異行動，不僅以炎的家為話柄逼問怎麼了，甚至還打算對他動用吐真劑，可說是雖然態度依舊溫和，但腦筋動得快的程度和瘋狂科學家氣息都比以往更誇張了。話多的程度也和以前一樣。

黑岩激

高中畢業後到酒品專賣店三河屋工作，負責開小貨車送貨。在炎和健太逃走時，曾以用小貨車載他們一程等方式相助，同樣真摯地看待這份友情。對於健太會感到莫名地生氣，甚至到了會說出「想打他一頓」的程度，可能是下意識地注意到他的容貌跟炎很像一事。和以前一樣偏愛穿木屐。

終極達格昂

動畫設計定案稿

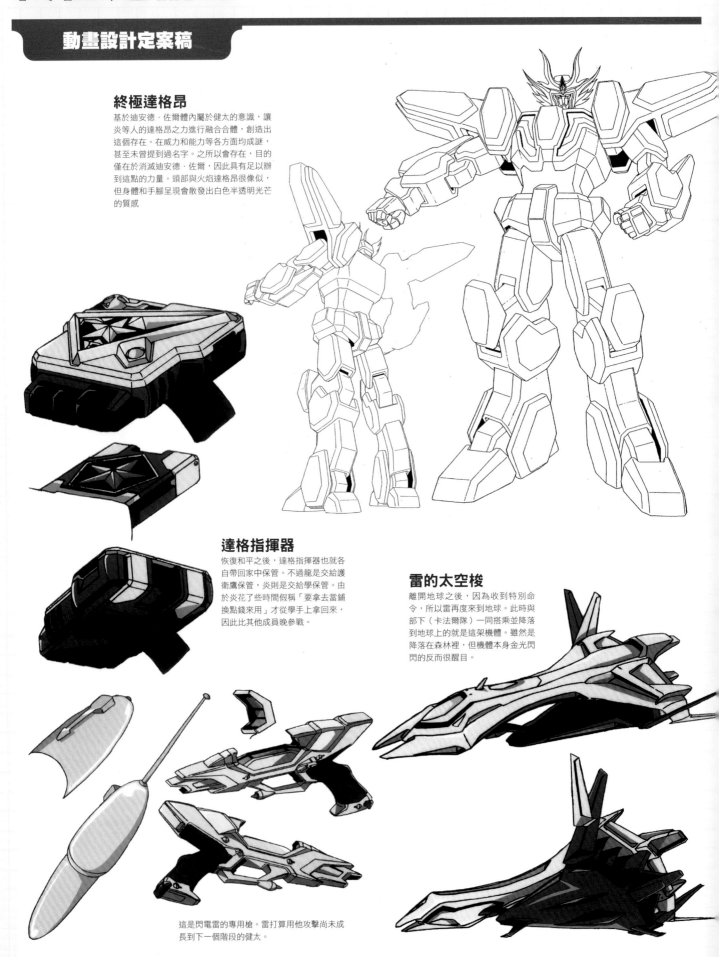

終極達格昂

基於迪安德·佐爾體內屬於健太的意識，讓炎等人的達格昂之力進行融合合體，創造出這個存在。在威力和能力等各方面均成謎，甚至未曾提到過名字。之所以會存在，目的僅在於消滅迪安德·佐爾，因此具有足以辦到這點的力量。頭部與火焰達格昂很像似，但身體和手腳呈現會散發出白色半透明光芒的質感

達格指揮器

恢復和平之後，達格指揮器也就各自帶回家中保管。不過龍是交給護衛鷹保管，炎則是交給學保管。由於炎花了些時間假稱「要拿去當鋪換點錢來用」才從學手上拿回來，因此比其他成員晚參戰。

雷的太空梭

離開地球之後，因為收到特別命令，所以雷再度來到地球。此時與部下（卡法爾隊）一同搭乘並降落到地球上的就是這架機體。雖然是降落在森林裡，但機體本身金光閃閃的反而很醒目。

這是閃電雷電的專用槍。雷打算用他攻擊尚未成長到下一個階段的健太。

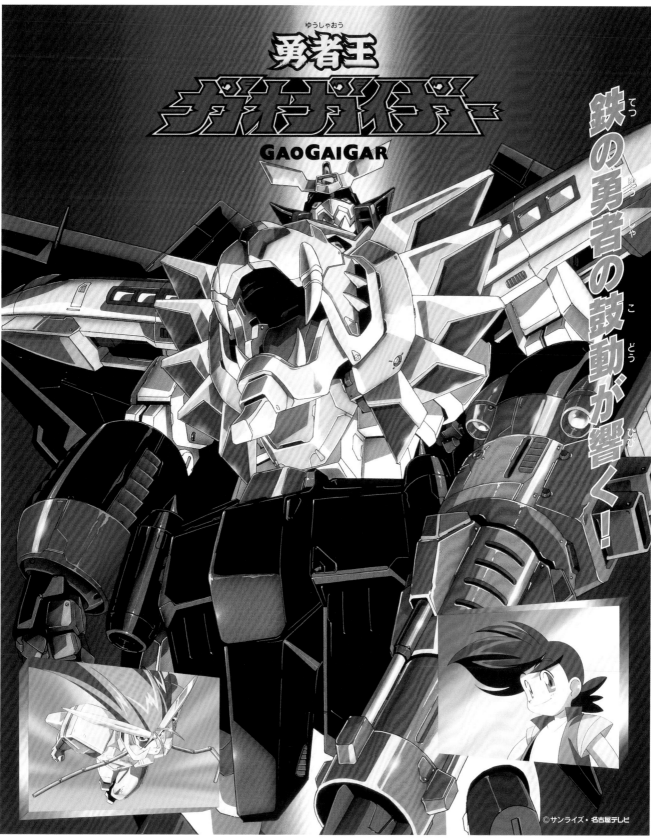

勇者王
ガオガイガー
GAOGAIGAR

鉄の勇者の鼓動が響く！

名古屋テレビ

テレビ朝日系全国24局ネット
毎週土曜日夕方5:00〜5:30（朝日放送は金曜日5:00〜5:30）

■制作／名古屋テレビ・サンライズ
■音楽／ビクターエンタテインメント　●オープニングテーマ「勇者王誕生！」歌・遠藤正明●エンディングテーマ「いつか星の海で…」歌・下成佐登子
■雑誌／講談社「テレビマガジン」「たのしい幼稚園」「コミックボンボン」「おともだち」小学館「てれびくん」「幼稚園」

テレビ朝日

凱牙

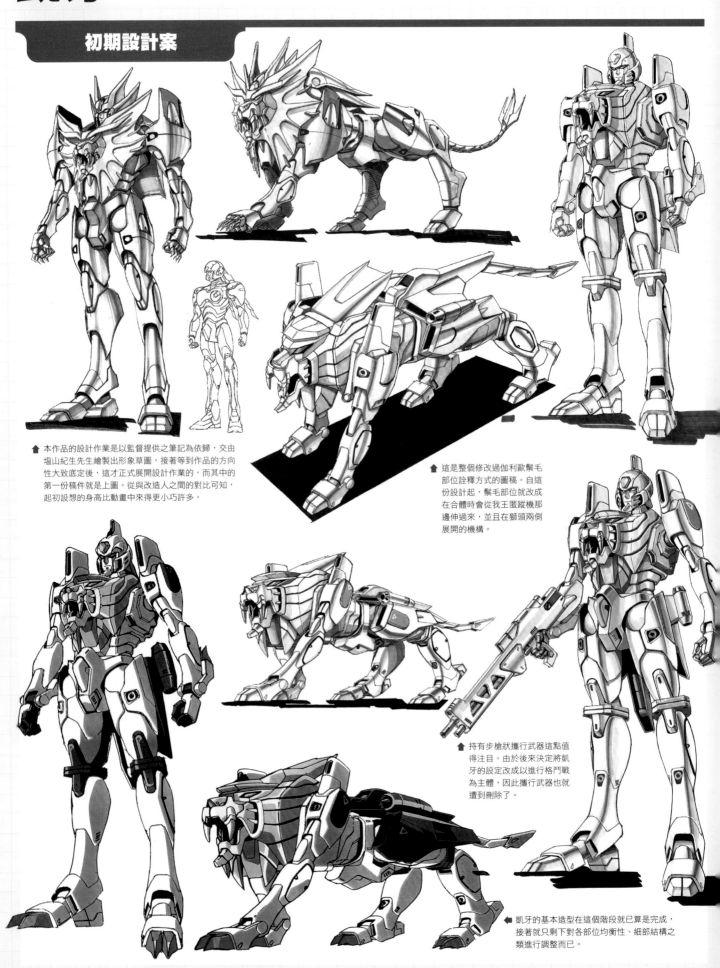

🔺 本作品的設計作業是以監督提供之筆記為依歸，交由塩山紀生先生繪製出形象草圖，接著等到作品的方向性大致底定後，這才正式展開設計作業的，而其中的第一份稿件就是上圖。從與改造人之間的對比可知，起初設想的身高比動畫中來得更小巧許多。

🔺 這是整個修改過利歐鬃毛部位詮釋方式的圖稿。自這份設計起，鬃毛部位就改成在合體時會從我王匿蹤機那邊伸過來，並且在獅頭兩側展開的機構。

🔺 持有步槍狀攜行武器這點值得注目。由於後來決定將凱牙的設定改成以進行格鬥戰為主體，因此攜行武器也就遭到刪除了。

◀ 凱牙的基本造型在這個階段就已算是完成，接著就只剩下對各部位均衡性、細部結構之類進行調整而已。

動畫設計定案稿

全高：23.5m／重量：112.6t

這是由宇宙機械獅伽利歐和改造人凱融合而成的面
貌。雖然擅長發揮機動性進行格鬥戰，但與強大的
敵人對峙時會進一步與我王機組終極融合為我王凱
牙。雖然原本是作為抗三重連太陽系重生系統才製
造出來的，但為了阻止機界昇華只好施加改裝。之
後則是帶著年幼的小護逃離三重連太陽系，來到地
球。武器為雙臂上的「凱牙爪」。

凱牙

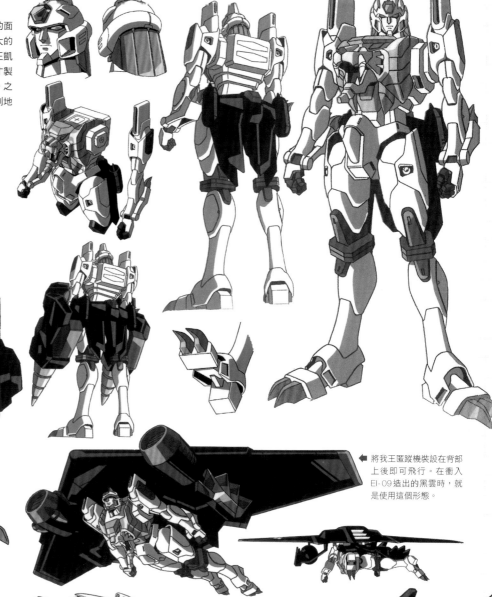

▲ 將我王匿蹤機裝設在背部
上後即可飛行。在衝入
EI-09造出的黑雲時，就
是使用這個形態。

▲ 其雙臂可以裝設我王鑽地車，藉此作
為粉碎用的武器。

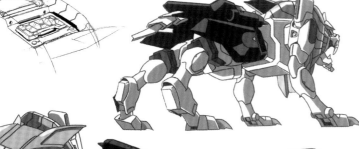

伽利歐

帶著小護飛來地球的宇
宙機械獅。將G晶石與
相關的綠之星科技交給
GGG。原有製造目的
是供綠之星領導者該隱
進行融合。

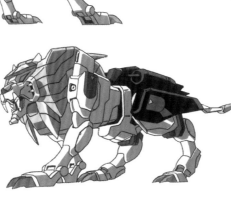

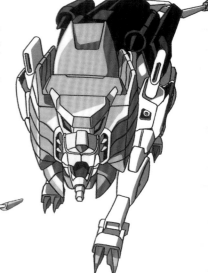

我王凱牙

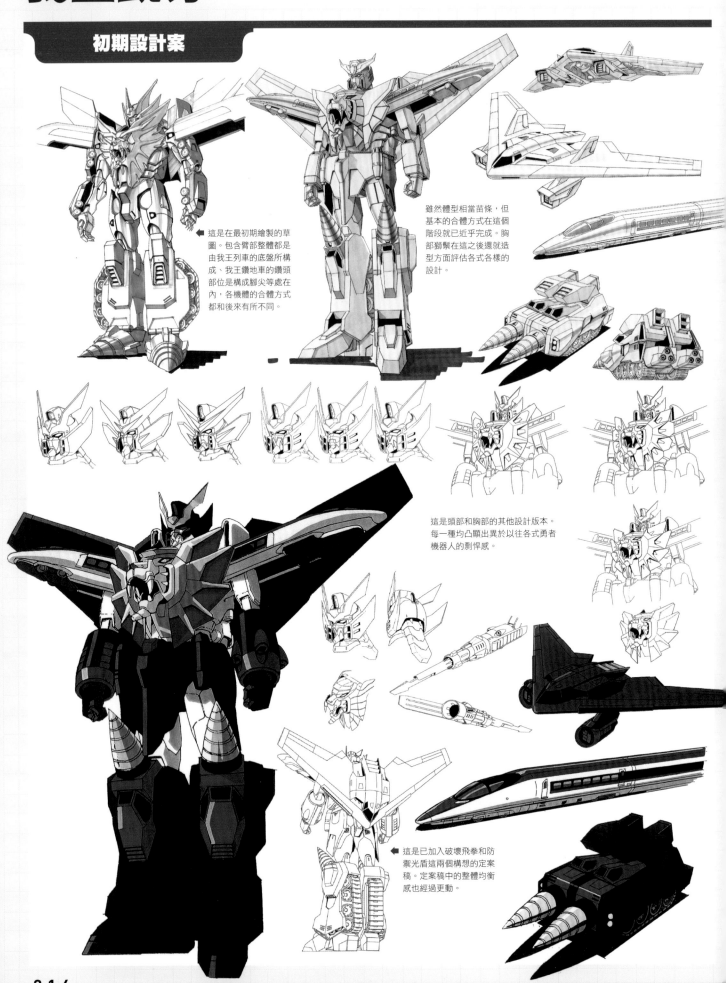

這是在最初期繪製的草圖。包含臂部整體都是由我王列車的底盤所構成、我王鑽地車的鑽頭部位是構成腳尖等處在內,各機體的合體方式都和後來有所不同。

雖然體型相當苗條,但基本的合體方式在這個階段就已近乎完成。胸部獅鬃在這之後還在造型方面評估各式各樣的設計。

這是頭部和胸部的其他設計版本。每一種均凸顯出異於以往各式勇者機器人的剽悍感。

這是已加入破壞飛拳和防禦光盾這兩個構想的定案稿。定案稿中的整體均衡感也經過更動。

動畫設計定案稿

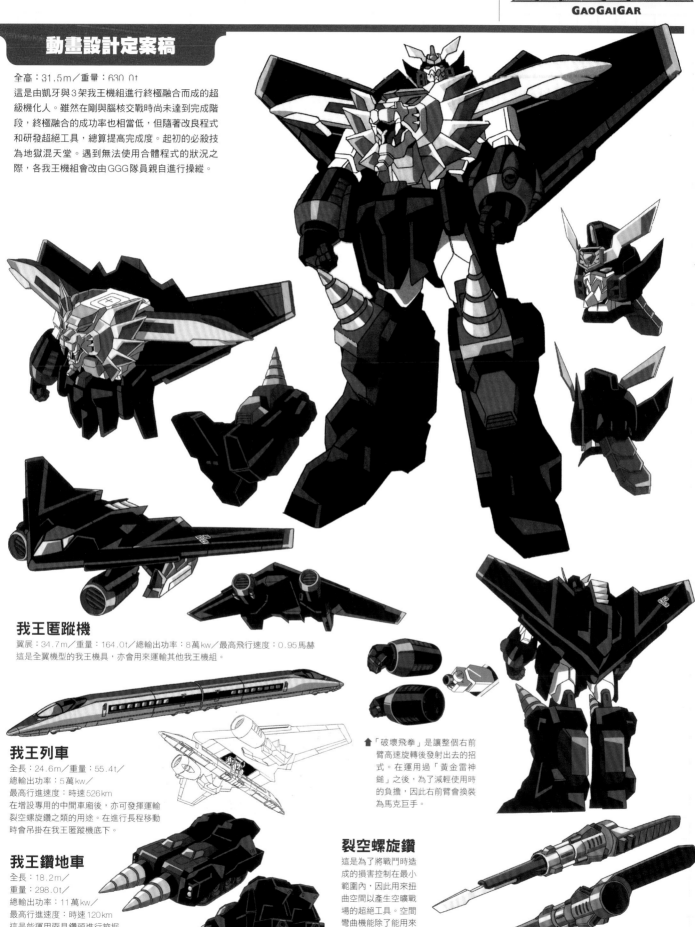

全高：31.5m／重量：630.0t
這是由凱牙與3架我王機組進行終極融合而成的超級機化人。雖然在剛與腦核交戰時尚未達到完成階段，終極融合的成功率也相當低，但隨著改良程式和研發超絕工具，總算提高完成度。起初的必殺技為地獄混天堂。遇到無法使用合體程式的狀況之際，各我王機組會改由GGG隊員親自進行操縱。

我王匿蹤機
翼展：34.7m／重量：164.0t／總輸出功率：8萬kw／最高飛行速度：0.95馬赫
這是全翼機型的我王機具，亦會用來運輸其他我王機組。

我王列車
全長：24.6m／重量：55.4t／
總輸出功率：5萬kw／
最高行進速度：時速526km
在增設專用的中間車廂後，亦可發揮運輸裂空螺旋鑽之類的用途。在進行長程移動時會吊掛在我王匿蹤機底下。

我王鑽地車
全長：18.2m／
重量：298.0t／
總輸出功率：11萬kw／
最高行進速度：時速120km
這是能運用兩具鑽頭進行挖掘以在地底行進的重戰車。

↑「破壞飛拳」是讓整個右前臂高速旋轉後發射出去的招式。在運用過「黃金雷神鎚」之後，為了減輕使用時的負擔，因此右前臂會換裝為馬克巨手。

裂空螺旋鑽
這是為了將戰鬥時造成的損害控制在最小範圍內，因此用來扭曲空間以產生空曠戰場的超絕工具。空間彎曲機能除了能用來產生戰場之外，亦有著其他運用方式。

黃金馬克&星際我王凱牙

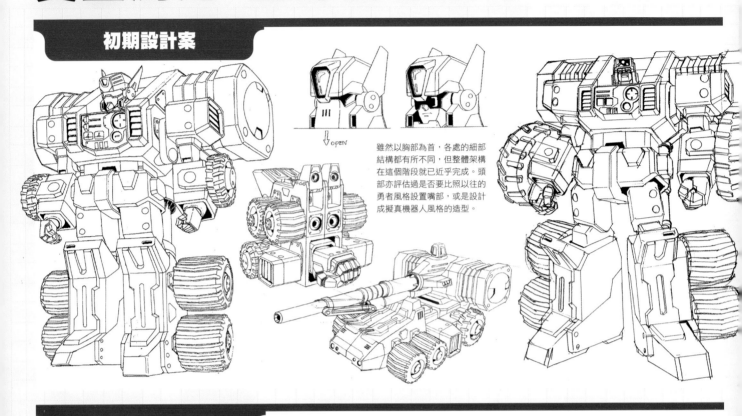

↓OPEN

雖然以胸部為首，各處的細部結構都有所不同，但整體架構在這個階段就已近乎完成。頭部亦評估過是否要比照以往的勇者風格設置嘴部，或是設計成擬真機器人風格的造型。

動畫設計定案稿

黃金坦克

黃金雷神鎚

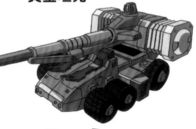

全高：25.5m／重量：625.0t
這是「黃金雷神鎚（正式名稱：產生重力衝擊波用工具）」，是為了減輕我王凱牙使用時的負擔而研發，為能夠變形成馬克巨手的多功能機器人。基於縮短研發時間的考量，於是複製火麻激的人格作為AI使用。機體構造極為堅固牢靠，就算在高重力環境下也能活動。

馬克巨手

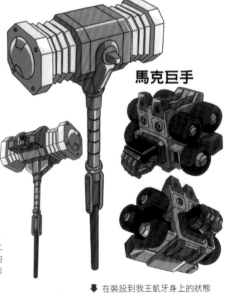

▲ 這是黃金馬克的機具形態。即使從高高度墜落至地面上也承受得住。作為主兵裝的馬克加農砲就算黃金馬克形態也能使用。

▼ 在裝設到我王凱牙身上的狀態下，亦能作為「黃金雷神飛拳」發射出去。「金鎚地域混天堂」最多可以一舉摘出2顆腦核的核心。

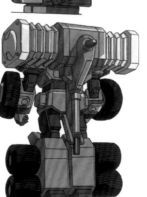

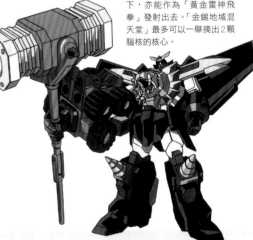

◀ 胸部內藏有電腦連線用的端子。

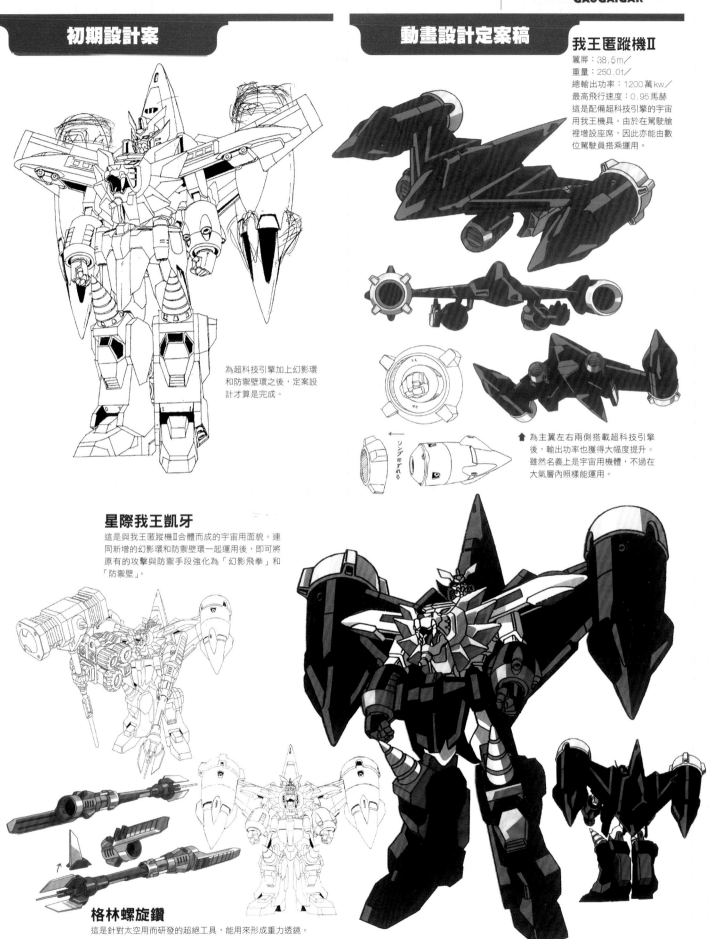

初期設計案

動畫設計定案稿

我王匿蹤機II

翼展：38.5m／
重量：250.0t／
總輸出功率：1200萬kw／
最高飛行速度：0.95馬赫
這是配備超科技引擎的宇宙用我王機具。由於在駕駛艙裡增設座席，因此亦能由數位駕駛員搭乘運用。

為超科技引擎加上幻影環和防禦壁環之後，定案設計才算是完成。

🔼 為主翼左右兩側搭載超科技引擎後，輸出功率也獲得大幅度提升。雖然名義上是宇宙用機體，不過在大氣層內照樣能運用。

星際我王凱牙

這是與我王匿蹤機II合體而成的宇宙用面貌。連同新增的幻影環和防禦壁環一起運用後，即可將原有的攻擊與防禦手段強化為「幻影飛拳」和「防禦壁」。

格林螺旋鑽

這是針對太空用而研發的超絕工具，能用來形成重力透鏡。

修復鉗小隊&修理部隊&超絕工具

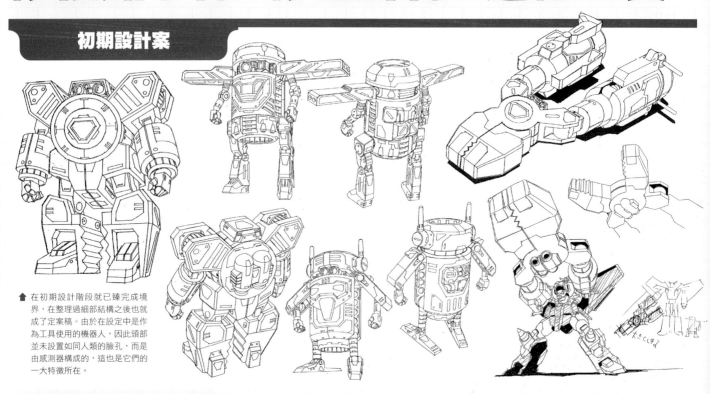

在初期設計階段就已臻完成境界，在整理過細部結構之後也就成了定案稿。由於在設定中是作為工具使用的機器人，因此頭部並未設置如同人類的臉孔，而是由感測器構成的，這也是它們的一大特徵所在。

動畫設計定案稿

這是由美國GGG研發出的超絕工具，3架機器人合體後即可構成空間修復鉗，能用來修復裂空螺旋鑽產生的彎曲空間。亦曾用來運輸黃金雷神鎚。後來經由量產，以構成修理部隊機體的形式進行運用。

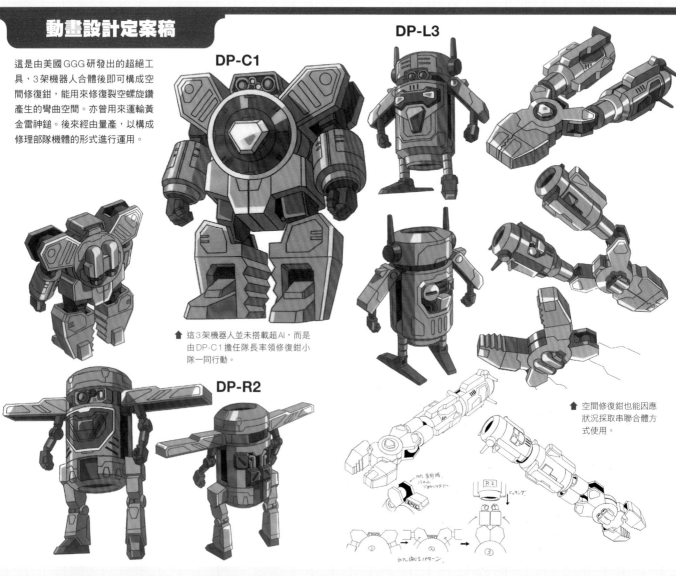

DP-C1

DP-L3

這3架機器人並未搭載超AI，而是由DP-C1擔任隊長率領修復鉗小隊一同行動。

DP-R2

空間修復鉗也能因應狀況採取串聯合體方式使用。

動畫設計定案稿

修理部隊

這是從萬能力作驚愕艦金屋子神號出發的機器人團體，能發揮修復遭到破壞的都市等用途。是由包含量產型修復鉗小隊在內的6種機器人所組成。在對抗機界新種的戰鬥結束後才首度亮相。

千手觀音型

主體設有配備作業工具的6條機械手，可藉此進行裁切、從加工到收尾的作業。

黏合型

能夠將內藏於4具儲存槽裡的化學物質進行合成，藉此做出能對應各式建材的膠水。

焊接型

能夠用頭頂的噴燈進行焊接、裁切。另外，亦可發揮搬運物資之類的用途。

黃金雷神削岩機

這是作為黃金雷神鎚失控時的對策，因此研發出來的緊急工具。黃金雷神鎚所產生的衝力衝擊波能運用其機能予以中和。雖然隨著完成黃金雷神鎚的控制程式，這台工具也就留在美國GGG作為研究之用，但後來遭腦核奪走。

分子刨刀

這是能經由反生中子力場讓刨刀部位高速移動，藉此破壞目標物原子核結合的超絕工具。遭刨刀削碎後會化為芥子粒。由於可能將腦核的核心整個破壞掉，因此遭到封存，成了夢幻的決戰兵器。在與法國的生化網路組織交戰時，為了取代遭到拆除的GS動力爐，於是露妮讓自身作為發動機組件使用，這才得以成功地運作。

G 壓力鍋

正式名稱為重力高壓機。這個如同壓力鍋的工具能將敵人關進內部並予以壓潰。雖然有著比黃金雷神鎚更高的安全性與破壞力，但還就機體構造，能用來破壞的目標在尺寸上有所限制，因此能用到的機會並不多。

冰龍＆炎龍

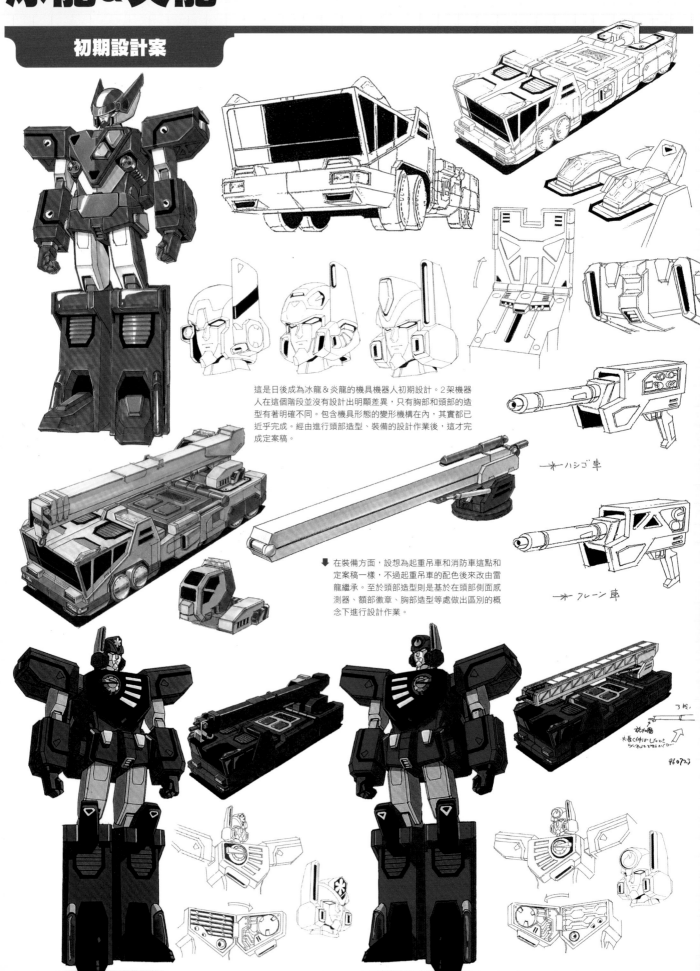

這是日後成為冰龍＆炎龍的機具機器人初期設計。2架機器人在這個階段並沒有設計出明顯差異，只有胸部和頭部的造型有著明確不同。包含機具形態的變形機構在內，其實都已近乎完成。經由進行頭部造型、裝備的設計作業後，這才完成定案稿。

→ ハシゴ車

→ クレーン車

⬇ 在裝備方面，設想為起重吊車和消防車這點和定案稿一樣，不過起重吊車的配色後來改由雷龍繼承。至於頭部造型則是基於在頭部側面感測器、額部徽章、胸部造型等處做出區別的概念下進行設計作業。

動畫設計定案稿

「冰龍」全高：20.5m／重量：240t
「炎龍」全高：20.5m／重量：240t
這是分派給GGG部隊，搭載通用AI的機具機器人。該AI是由命和絲旺進行長達半年的教育和程式設計作業而成。由於冰龍僅稍微早啟動了一點，因此被定義為哥哥。雖然是在相同環境下進行研發的，但身為兄長的冰龍較為理性，弟弟炎龍則是比較直率衝動，有著彼此相異的個性。視任務所需會由機具形態進行系統轉換成為機器人形態。基本上是特化為執行救援行動，在戰鬥時會負責支援我王凱牙。

AI 盒子

這是冰龍＆炎龍的頭腦，也可說是心靈的所在。在與機界新種交戰時改為搭載至我王機組上，藉此完成終極融合程序。

冷凍步槍

冷凍槍

筆形砲

這是冰龍＆炎龍的共通裝備，除了一般炸裂彈之外，亦能因應作戰需求改為裝填硬化彈（冰龍的為藍色，炎龍的為紅色）、羅網彈等彈種。

▲ 在高度有限的地下道之類狹窄場所，或是在陸上需要高速移動時，亦能採取僅限於下半身變形為機具形態的半機具模式行動。

鏡面盾

這是炎龍用的裝備，可以反彈能量系的攻擊。在合體為超龍神時會作為胸部裝甲。

熔解步槍

冰龍

炎龍

熔解槍

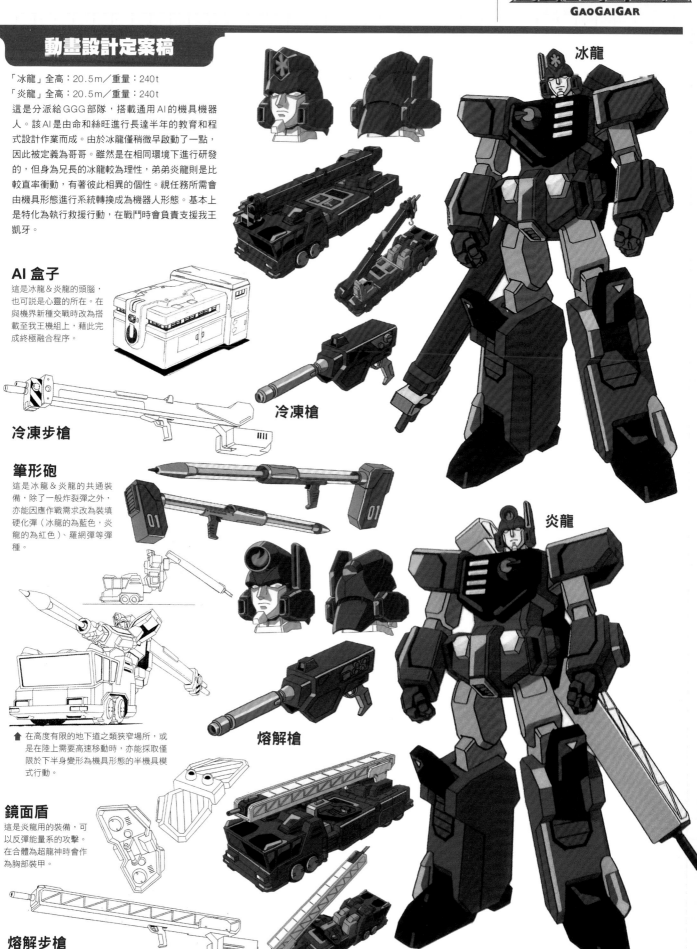

超龍神＆風龍＆雷龍＆擊龍神

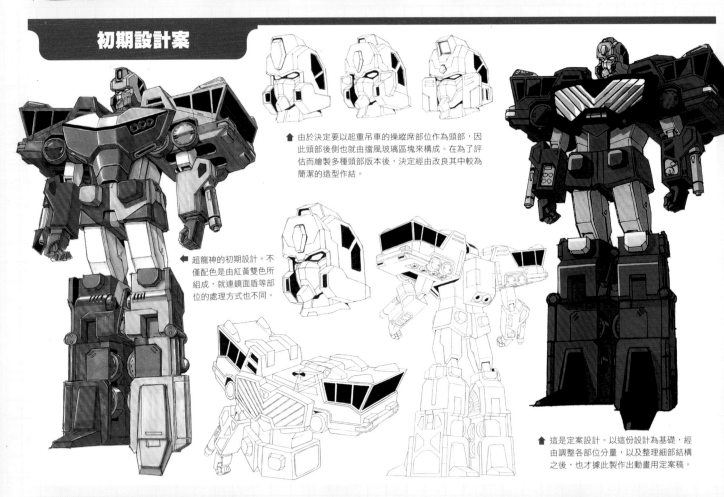

由於決定要以起重吊車的操縱席部位作為頭部，因此頭部後側也就由擋風玻璃區塊來構成。在為了評估而繪製多種頭部版本後，決定經由改良其中較為簡潔的造型作結。

超龍神的初期設計。不僅配色是由紅黃雙色所組成，就連鏡面盾等部位的處理方式也不同。

這是定案設計。以這份設計為基礎，經由調整各部位分量，以及整理細部結構之後，也才據此製作出動畫用定案稿。

動畫設計定案稿

全高：28.0m／重量：495t
這是冰龍與炎龍讓彼此的脈衝同步後，經由對稱接合進行合體而成的機具機器人。其力量足以與我王凱牙相匹敵。能將爆風之類衝擊給彈飛，藉此避免造成災害的百萬噸級工具「萬能消去彈」唯有超龍神才能使用。在太空行動時必須增裝SP組件。為了破壞巨大隕石而消逝在太空中之際，被神祕力量THE POWER給彈飛到太古時期的地球上。因此得以在沉眠6億5千萬年後復活。

超龍神

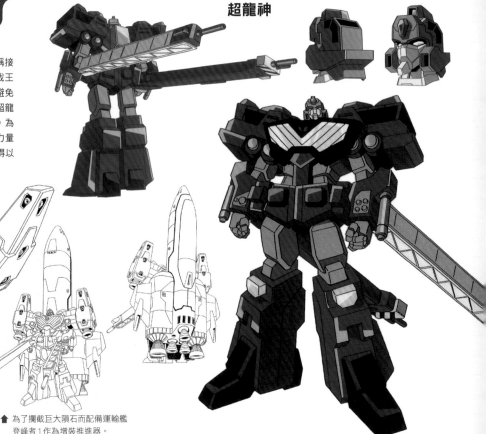

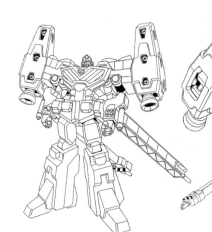

經由為雙肩配備SP組件，得以強化在太空中的機動性。

為了攔截巨大隕石而配備運輸艦登峰者1作為增裝推進器。

初期設計案

由於決定以冰龍和炎龍的改版商品形式登場,因此設計作業進行得相當流暢。

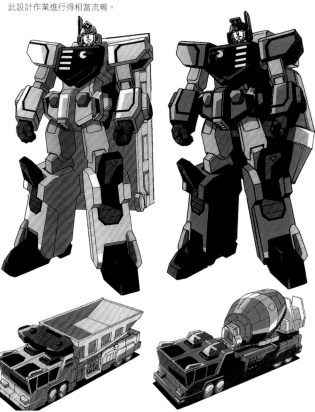

動畫設計定案稿

這是以冰龍、炎龍的數據資料為基礎,由中國研發出的機具機器人。由於其AI起初是被教育成軍事兵器,因此一開始欠缺倫理觀念,不過與GGG一同行動後,終於產生身為勇者的自覺。

風龍　　　**雷龍**

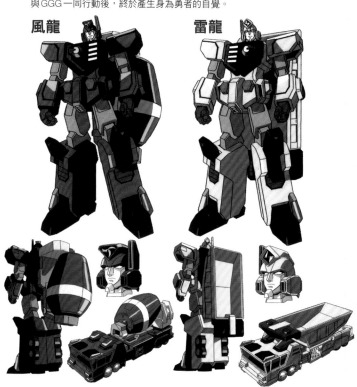

動畫設計定案稿

全高:28.0m/重量:465t
這是由中國科學院航空星際部研發的風龍與雷龍進行對稱接合而成。能運用右臂釋放出的風之能量,以及左臂釋放出的雷之能量施展「雙頭龍」這記招式,並且藉此摘出腦核的核心。和超龍神一樣,可經由配備SP組件提高在太空中的機動力。

擊龍神

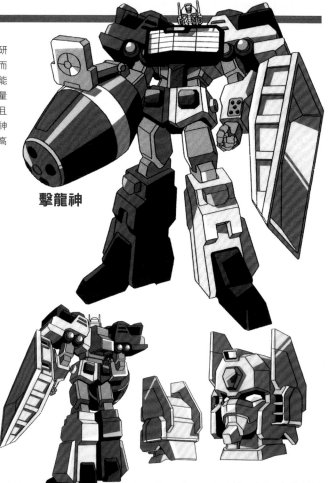

強龍神

這是超龍神自太古時代復活後,運用殘留的THE POWER讓風龍與炎龍進行對稱接合而成。由於是欠缺程式的合體模式,因此對兩架機具機器人都會造成很大的負荷。

幻龍神

這是由冰龍和雷龍進行對稱接合而成,要合體成這個面貌,必須讓同步數值達到200%才行。在殘留在超龍神體內的THE POWER影響下,才得以成功合體。

捲霧

初期設計案

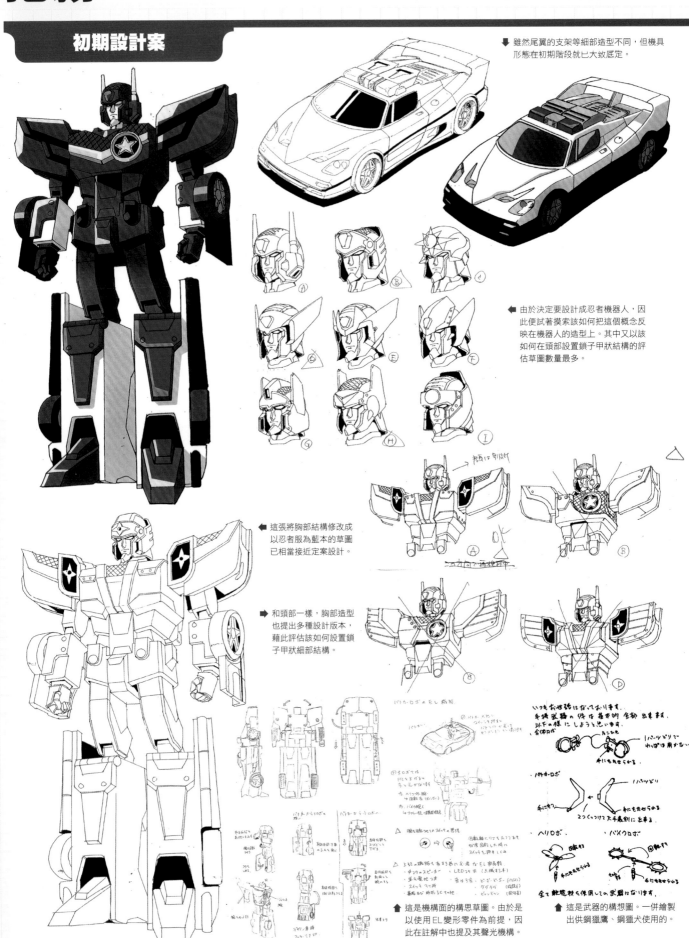

⬇ 雖然尾翼的支架等細部造型不同，但機具形態在初期階段就已大致底定。

◀ 由於決定要設計成忍者機器人，因此便試著摸索該如何把這個概念反映在機器人的造型上。其中又以該如何在頭部設置鎖子甲狀結構的評估草圖數量最多。

◀ 這張將胸部結構修改成以忍者服為藍本的草圖已相當接近定案設計。

▶ 和頭部一樣，胸部造型也提出多種設計版本，藉此評估該如何設置鎖子甲狀細部結構。

▲ 這是機構面的構思草圖。由於以使用EL變形零件為前提，因此在註解中也提及其聲光機構。

▲ 這是武器的構想圖。一併繪製出供鋼獵鷹、鋼獵犬使用的。

動畫設計定案稿

全高：10.7m／重量：13.5t

這是隸屬於GGG諜報部的機具機器人。主要負責
擔任小護的護衛，以及諜報活動之類的任務。其AI
是以過去內閣調查室所屬諜員的人格為藍本。憑
藉著「偽裝全像投影」得以在隱藏自身蹤跡的狀況
下行動。亦擅長運用雙肩的「投影光束」和「煙幕
噴射裝置」施展擾亂戰法。具有能讓腦核防護罩之
類屏障失效的「溶解警笛」等諸多裝備。

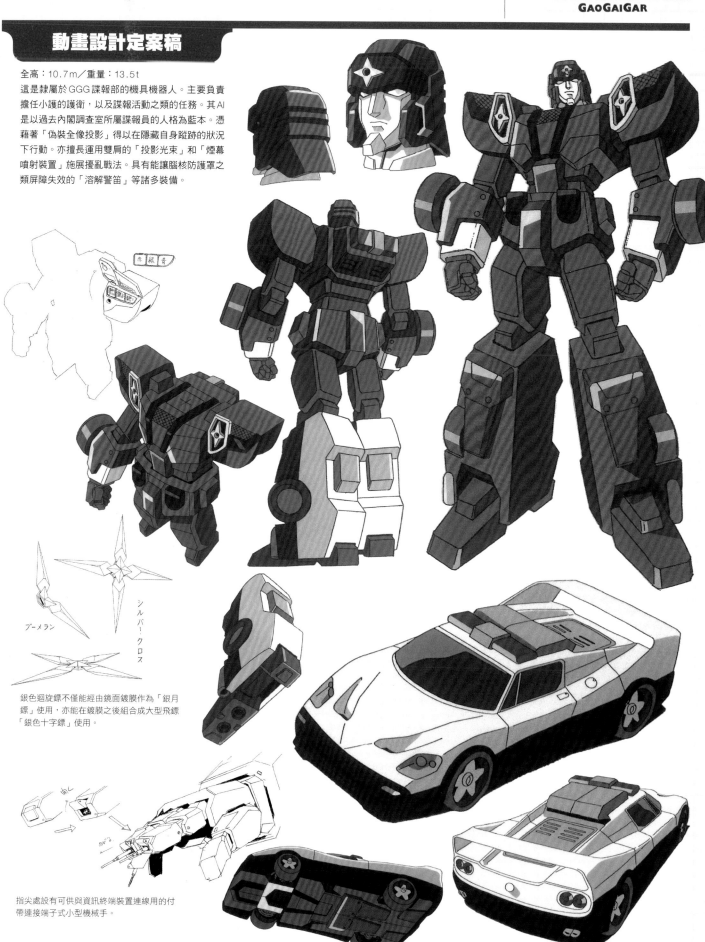

ブーメラン

シルバー・クロス

銀色迴旋鏢不僅能經由鏡面鍍膜作為「銀月
鏢」使用，亦能在鍍膜之後組合成大型飛鏢
「銀色十字鏢」使用。

指尖處設有可供與資訊終端裝置連線用的付
帶連接端子式小型機械手。

鋼獵犬 & 鋼獵鷹

◀ 雖然基本造型並沒有改變，不過配合能變形為直升機
的鋼獵鷹尺寸，設定成超大型的機車。

↑ 雖然鋼獵犬、鋼獵鷹在頭部造型設計上是分別融入犬和
鳥的特色，不過在該如何詮釋方面亦評估過直接讓臉孔
有著動物特徵的方案。

➡ 這是鋼獵犬、鋼獵鷹的
武器構想案。雖然在動
畫中並未採用，不過亦
提出過骨頭型雙節棍、
蛋型炸彈之類搞笑風格
的構想。

動畫設計定案稿

「鋼獵犬」全高：8.9m／重量：1.0t
「鋼獵鷹」全高：9m／重量：3.5t
這是隸屬於GGG諜報部的機具機器人。變形為屬
於機具形態的鋼機具時，多半是供GGG成員作為
移動手段使用。鋼機器人形態則是負責支援捲霧
的。雖然是AI機器人，但和修復鉗小隊一樣並不
具備自我意識。

鋼獵犬

鋼獵鷹

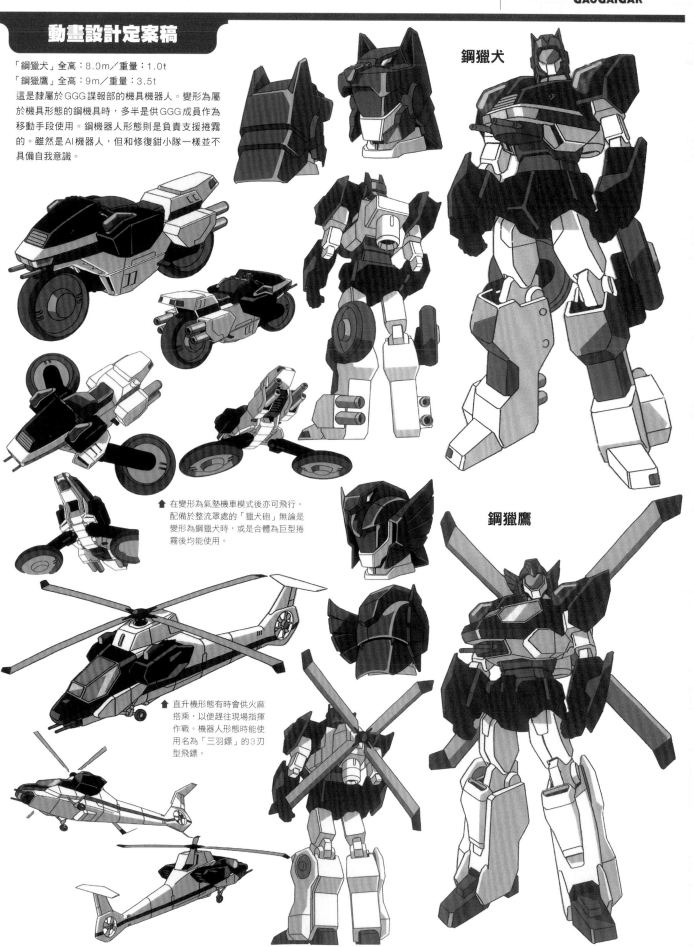

⬆ 在變形為氣墊機車模式後亦可飛行。
配備於整流罩處的「獵犬砲」無論是
變形為鋼獵犬時，或是合體為巨型捲
霧後均能使用。

⬆ 直升機形態有時會供火麻
搭乘，以便趕往現場指揮
作戰。機器人形態時能使
用名為「三羽鏢」的3刃
型飛鏢。

巨型捲霧

◀ 這是基於核心為能變形成警車的機器人，因此就以警察為藍本來整合造型的初期設計。後來經由加入屬於忍者的特色，這才呈現近似定案稿的樣貌。

◀ 雖然包含配色在內的整體形象已近乎定案，不過基於讓頭部造型能與合體之前做出區別等想法，因此亦提出諸多版本進行評估。

動畫設計定案稿

全高：21.8m／重量：18.0t

這是由捲霧和2架鋼機器人（鋼獵犬、鋼飛鷹）合體而成的面貌。以右臂處4000重火力砲和左臂的村雨劍為武器，蘊含著足以與腦核機器人相抗衡的戰鬥力。具有「超分身殺法」和「大旋轉魔彈」等必殺技。

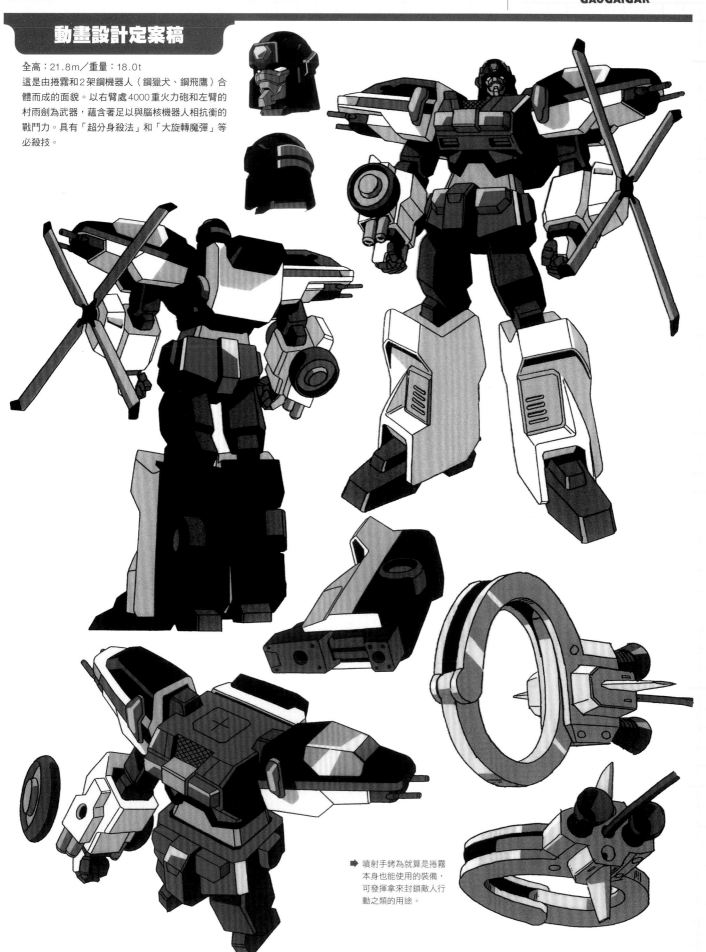

➡ 噴射手銬為就算是捲霧本身也能使用的裝備，可發揮拿來封鎖敵人行動之類的用途。

麥克・桑達斯13世

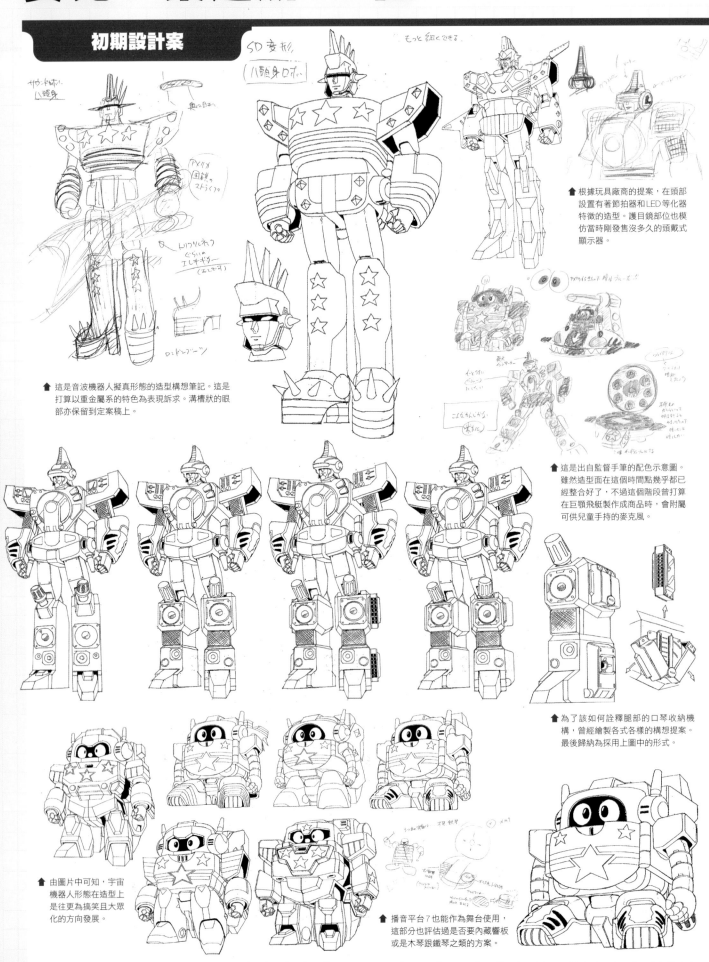

➡ 根據玩具廠商的提案，在頭部設置有著節拍器和LED等化器特徵的造型。護目鏡部位也模仿當時剛發售沒多久的頭戴式顯示器。

➡ 這是音波機器人擬真形態的造型構想筆記。這是打算以重金屬系的特色為表現訴求。溝槽狀的眼部亦保留到定案稿上。

➡ 這是出自監督手筆的配色示意圖。雖然造型面在這個時間點幾乎都已經整合好了，不過這個階段曾打算在巨顎飛艇製作成商品時，會附屬可供兒童手持的麥克風。

➡ 為了該如何詮釋腿部的口琴收納機構，曾經繪製各式各樣的構想提案。最後歸納為採用上圖中的形式。

➡ 由圖片中可知，宇宙機器人形態在造型上是往更為搞笑且大眾化的方向發展。

➡ 播音平台7也能作為舞台使用，這部分也評估過是否要內藏響板或是木琴跟鐵琴之類的方案。

動畫設計定案稿

全高：20.3m／重量：38600kg

這是美國研發的宇宙環境對應型機器人。其AI是
以史坦利昂的人格為基礎，有著開朗的個性，能
夠友善地與任何人相處。戰鬥時會從有著搞笑造
型的宇宙機器人形態變形為鳴聲機器人形態。視
設置在胸部的碟片而定，能夠播放出可促成GS
動力爐活性化、可破壞特定目標的「振動波（孤
立波）」等音波。雖然尚有生產名為麥克・桑達
斯1世到12世的同型機，但在對抗原種的戰鬥
中全數遭到破壞。

鳴聲機器人形態

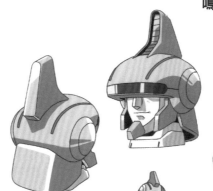

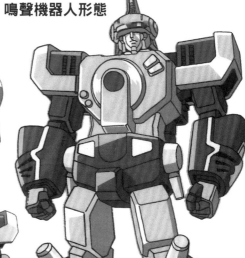

閃亮吉他 VV

宇宙機器人形態

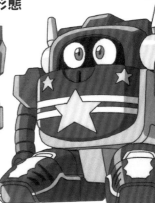

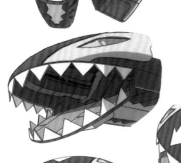

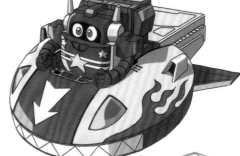

巨顎飛艇

這是移動用的飛行機體，內部也
可供人類搭乘。在鳴聲機器人形
態時能作為播音平台7發揮音波
增幅裝置的機能。

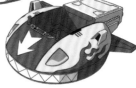

J巨神

這是第一份繪製出來的圖稿。不過尚未決定正式名稱,僅記述為艦橋機器人。肩部構造和日後的定案稿不同,這時的臂部在變形後會成為護頰。

這是J巨神的第一份稿件。在這個階段是把等離子翼的形象處理成光束翼風格。雖然尚有著腿部處理成反中子砲的砲管為三連裝等差異,卻也以這份草圖為基礎,同步進行J騎士模式的設計以補全細部造型。

雖然臂部的變形機構和第一份稿件沒有差別,但整體形象已和定案稿相近。巨大融合時的嘴部一帶造型也與定案稿不同。

這是以定案設計為藍本,調整為動畫用所需均衡感的草圖。

勇者王
GaoGaiGar

動畫設計定案稿

全高：25.3m／重量：204t

這是由戰士J與J神鳥融合而成的面貌。能憑藉從背後產生的等離子翼發揮高度機動力，亦擅長運用從雙手產生的「等離子劍」進行高速戰鬥。雖然因為將性能特化為高速戰鬥屬性，導致有著欠缺攻擊力的一面，但在執行牽制敵人之類的戰術時，倒是能發揮莫大的效果。

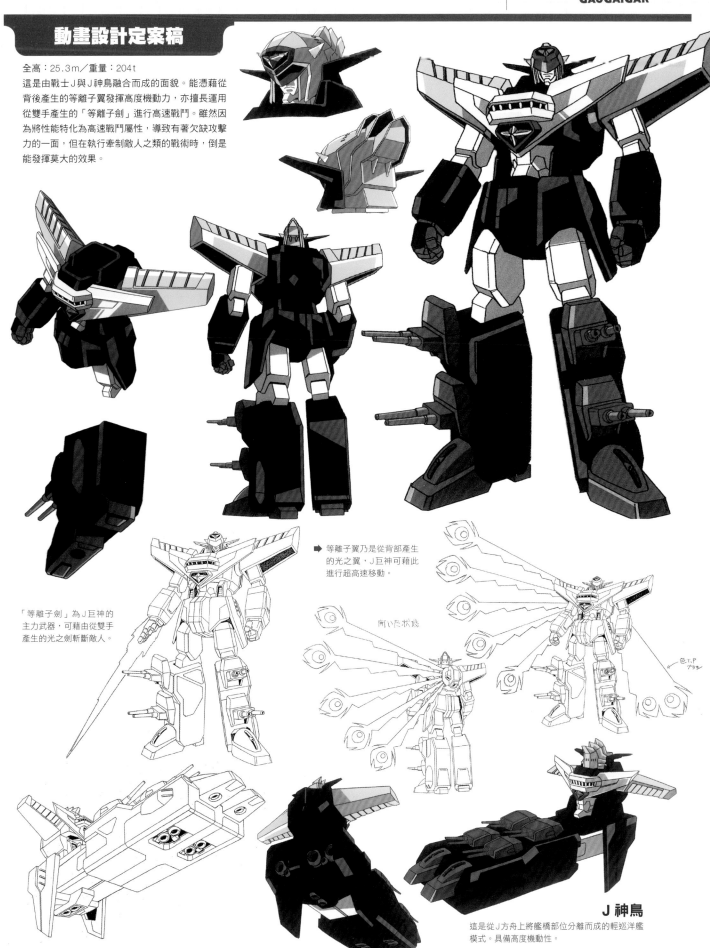

「等離子劍」為J巨神的主力武器，可藉由從雙手產生的光之劍斬斷敵人。

➡ 等離子翼乃是從背部產生的光之翼，J巨神可藉此進行超高速移動。

開いた状態

色T.P 733

J 神鳥

這是從J方舟上將艦橋部位分離而成的輕巡洋艦模式。具備高度機動性。

J巨神王

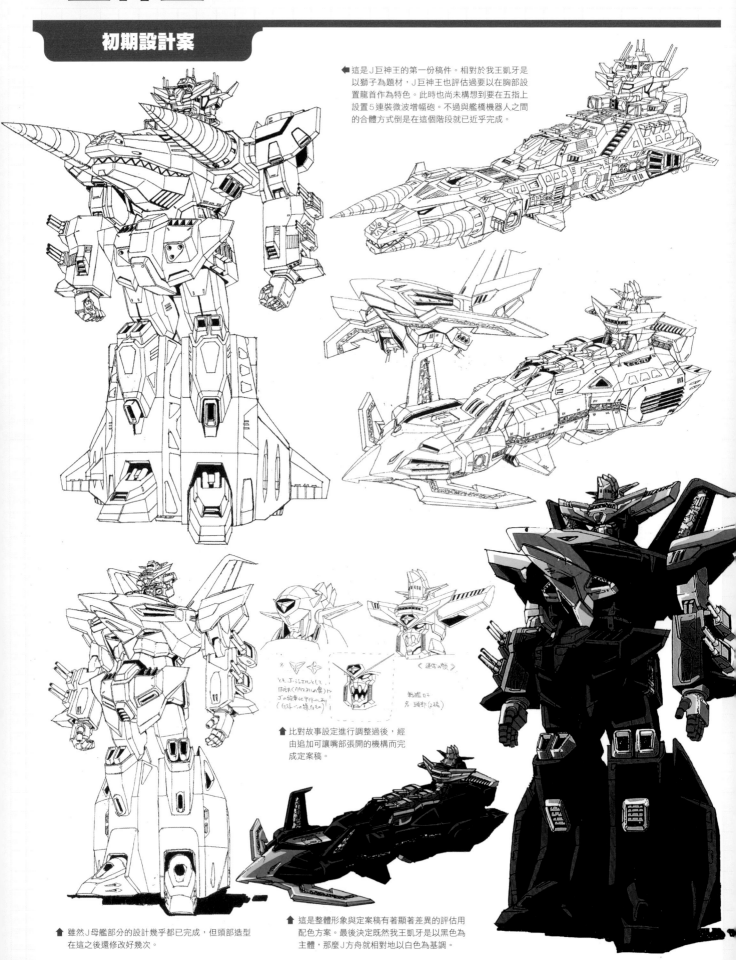

這是J巨神王的第一份稿件。相對於我王凱牙是以獅子為題材，J巨神王也評估過要以在胸部設置龍首作為特色。此時也尚未構想到要在五指上設置5連裝微波增幅砲。不過與艦橋機器人之間的合體方式倒是在這個階段就已近乎完成。

比對故事設定進行調整過後，經由追加可讓嘴部張開的機構而完成定案稿。

雖然J母艦部分的設計幾乎都已完成，但頭部造型在這之後還要修改好幾次。

這是整體形象與定案稿有著顯著差異的評估用配色方案。最後決定既然我王凱牙是以黑色為主體，那麼J方舟就相對地以白色為基調。

動畫設計定案稿

全高：101m／重量：32720t

這是戰士J與超弩級戰艦J方舟進行巨大融合而成的巨型機化人。起初針對原種的數量建造31艘，但幾乎都未能完成消滅原種的使命就遭到摧毀。只有其中一艘成了腦核的尖兵，不過在來到地球之後，取回原有的面貌與使命，重新踏上對抗原種之路。整體均由力場產生裝甲覆蓋住。除了作為必殺技的「J鳳翼貫錨」之外，全身上下還備有反中子砲、ES飛彈等強勁的武裝。

J 鳳翼貫錨

這是配備在艦首的零件，只要在充填J寶珠能量的狀態下發射出去，即可貫穿敵人並摘出原種的核心。

J 方舟

這是沉眠在阿蘇山地底下的超弩級戰艦。為當初共建造31艘的J方舟艦隊其中之一。亦可運用能銜接起相異多元宇宙的子空間開口「ES窗口」航行。

J 騎士

這是只有艦橋部位變形為J巨神的面貌，在這個形態下也能使用等離子劍。

J 母艦

⬆ 這是作為J方舟主電腦的托摩洛0117。原本遭到腦核化為機界四天王之一，成了聽腦核使喚的屬下，但後來獲得幾已施加淨解，得以取回原有的面貌與使命。

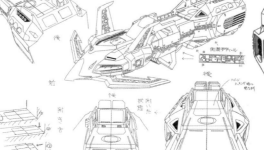

◀在J神鳥分離出去的狀態下是由托摩洛0117來控制J母艦。

獅子王凱（改造人凱）

初期設計案

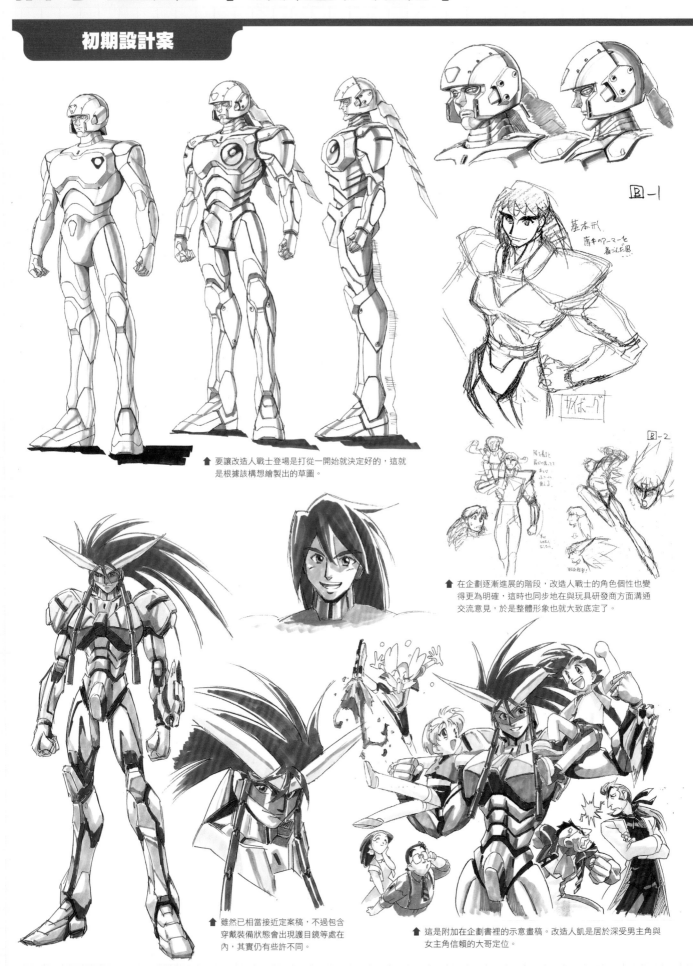

⬆ 要讓改造人戰士登場是打從一開始就決定好的，這就是根據該構想繪製出的草圖。

基本形
薄手のアーマーを着込んた風

サイボーグ

⬆ 在企劃逐漸進展的階段，改造人戰士的角色個性也變得更為明確，這時也同步地在與玩具研發商方面溝通交流意見，於是整體形象也就大致底定了。

⬆ 雖然已相當接近定案稿，不過包含穿戴裝備狀態會出現護目鏡等處在內，其實仍有些許不同。

⬆ 這是附加在企劃書裡的示意畫稿。改造人凱是居於深受男主角與女主角信賴的大哥定位。

動畫設計定案稿

雖然在就讀高中時期就已經試以試飛員身分上太空，
卻在遭遇飛米地球的帕斯達（EI-01）時身負瀕死
重傷。所幸經由其身為天才科學家的父親獅子王麗
雄動手術，將宇宙機械獅伽利歐帶來的G晶石設置
至體內，這才以正義的改造人身分復活。在GGG
機動部隊中擔任隊長，和操作員卯都木命是打從高
中時期就在交往的情侶。能與伽利歐融合為凱牙。
在剛開始運用我王凱牙的時期，由於技術還不夠穩
定，因此是以付出生命為代價在與腦核交戰。

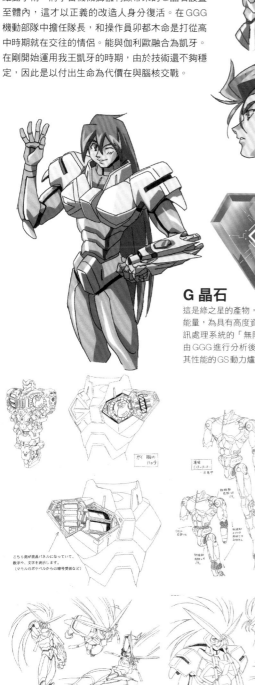

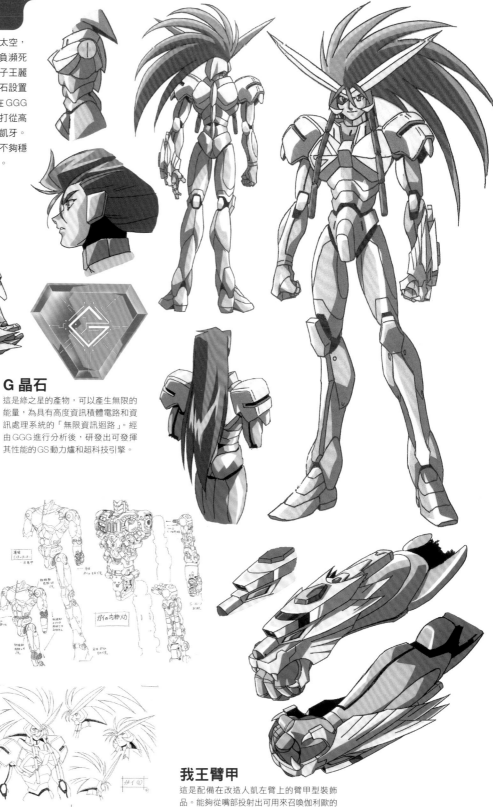

G 晶石

這是綠之星的產物，可以產生無限的
能量，為具有高度資訊積體電路和資
訊處理系統的「無限資訊迴路」。經
由GGG進行分析後，研發出可發揮
其性能的GS動力爐和超科技引擎。

我王臂甲

這是配備在改造人凱牙左臂上的臂甲型裝飾
品。能夠從嘴部投射出可用來召喚伽利歐的
投影光束。

意志短刀

這是收納於我王臂甲裡的短刀，能運用於進行近接戰鬥之類
的狀況中。其鋒利度會隨著凱的意志而產生變化。

天海護、卯都木命

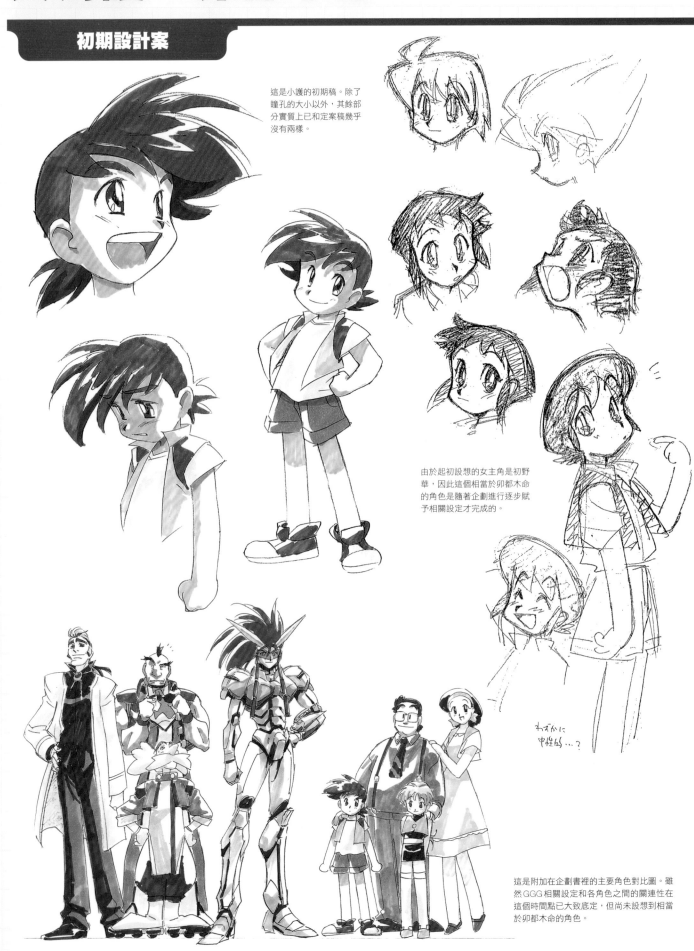

這是小護的初期稿。除了瞳孔的大小以外,其餘部分實質上已和定案稿幾乎沒有兩樣。

由於起初設想的女主角是初野華,因此這個相當於卯都木命的角色是隨著企劃進行逐步賦予相關設定才完成的。

わずかに中性的…?

這是附加在企劃書裡的主要角色對比圖。雖然GGG相關設定和各角色之間的關連性在這個時間點已大致底定,但尚未設想到相當於卯都木命的角色。

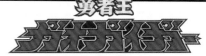

動畫設計定案稿

天海護

為就讀海鷗小學的三年級學生。年幼時被伽利歐從綠之星帶來地球，就此交給天海大婦撫養。由於具有能夠淨解腦核的核心，因此成為GGG的特別隊員。在對抗腦核陣營的過程中，獲知自己是綠之星領導者該隱的孩子，本名為拉提歐。雖然曾為自己的身世感到煩惱，卻也逐漸接受這個事實，進而成長為GGG不可或缺的一員。在對抗機界新種的戰鬥結束後，考量到可能尚有其他機械新種潛伏在宇宙的某處，為了拯救其他星球免於遭到其威脅，於是決定與伽利歐邁向前往宇宙彼方的旅程……

雖然乍看之下是隨處可見的平凡小學生，卻展現足以與凱並肩作戰的勇氣。

卯都木命

為GGG機動部隊的操作員，負責在啟動終極融合和黃金雷神鎚等情況時支援相關程式。與凱是打從高中時期就在交往的情侶，在公私雙方面都是凱的支柱。不僅在帕斯達剛飛來地球之際失去雙親，後來更發現早在當時就被質入腦核的種子。

雖然在GGG的設施內總是穿著制服，但私底下也會穿上各式各樣的時尚服裝。

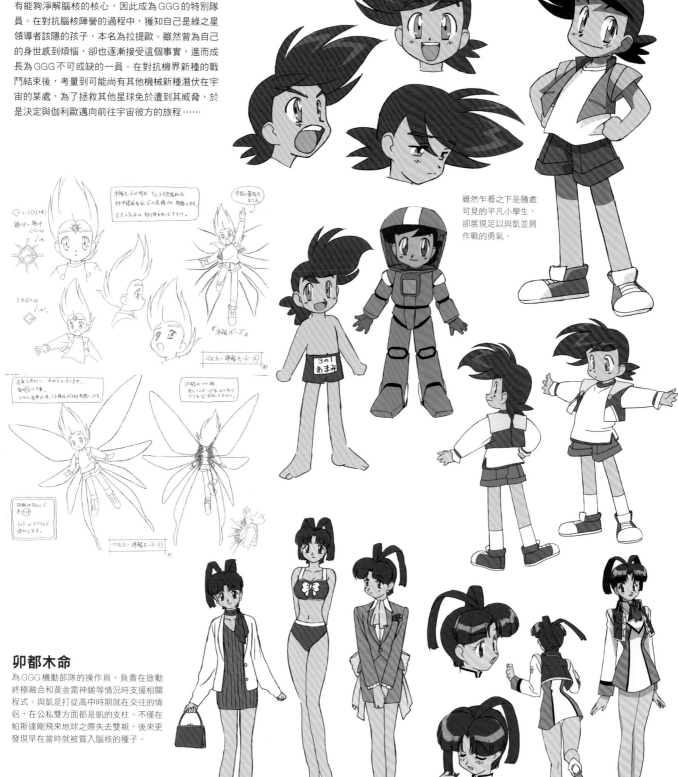

戒道幾巳、戰士 J

作為與小護相對的存在，設計作業是從其淨解模式著手進行的。不僅其羽翼的形狀不同，亦提出羽翼不會大幅展開等演出效果上的方案。該形狀後來由 J 巨神的等離子翼所繼承。

雖然起初打算為胸部裝甲賦予屬於鳥類形象的特色，但隨著後續的修改調整，最後演變成較為簡潔的造型。

雖然根據皮薩的形象評估過要加上鳥類羽翼狀披風，但最後修改成領巾。

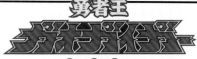

戒道幾巳

為小護的同班同學。真實身分是紅之星研發出的活體兵器亞爾瑪。被戒道夫人收養撫育。淨解身為機界四天王的皮薩和卡奇諾後，令J方舟得以復活。雖然有別於小護，對於自身背負的宿命有著自覺，也為此盡可能避免和地球人所有牽連，但還是在不知不覺間對於在地球邂逅的人們產生情感。不過殲滅機界原種仍是首要目的所在。在對抗原種的戰役結束後一度行蹤不明，但實際上仍存活在宇宙彼方，亦在那時觀測到宇宙收縮的現象。為了調查該現象，於是返回地球圈，然而……

在淨解模式下，全身會散發出紅色光芒，背後會展開與J巨神等離子翼很相似的羽翼。其淨解能力對原種核心亦能發揮效果。

不僅沉默寡言，有時還會做出在鞋子外頭多穿一雙拖鞋之類的怪異舉動，可說是個充滿神祕感的人。在與皮薩對峙時則是曾經化解對方的衝擊波，由此可窺見其能力的一隅。

戰士 J

為隸屬於紅之星「戰士師」的改造人戰士。一度以機界天王之一的身分效命於帕斯達，在獲得淨解後恢復原貌。雖然有著強烈的自尊心，原本與GGG機動部隊相關人士保持距離，但後來認同對方，以勇者的身分一同並肩作戰。武器是能從雙手產生等離子劍以斬斷敵人的「燦光劍」。

J 寶珠

這是紅之星以綠之星的G晶石為藍本，作為強化能量輸出用系統研發而成的產物。

機界新種

動畫設計定案稿

帕斯達在飛來地球之際便將種子植入卯都木命體內，該種子成長後造就屬於新種的新腦核。對於G晶石也有著高度抵抗力，在吞噬全域雙胴補修艦天照大神號與存放於其中的所有工具後，化為新腦核機器人。雖然一度展開不只是將所有物質都機界昇華，更是要消滅一切的物質昇華，但最後奇蹟般地獲得淨解，恢復成卯都木命。而且後來才發現，當時卯都木命已成了可說是半超進化人的存在。

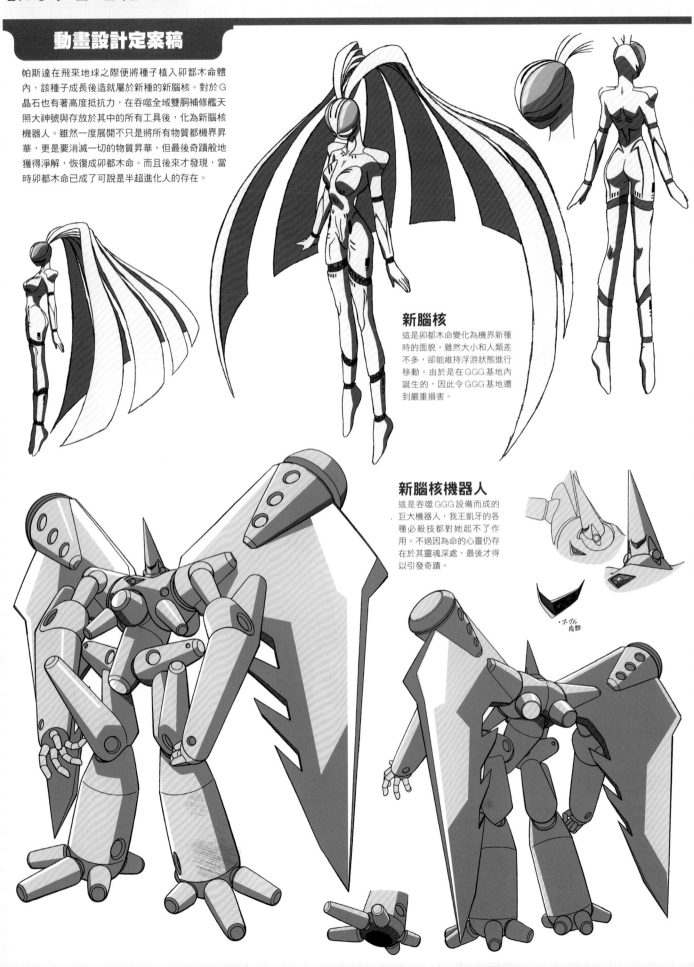

新腦核

這是卯都木命變化為機界新種時的面貌。雖然大小和人類差不多，卻能維持浮游狀態進行移動。由於是在GGG基地內誕生的，因此令GGG基地遭到嚴重損害。

新腦核機器人

這是吞噬GGG設備而成的巨大機器人，我王凱牙的各種必殺技都對她起不了作用。不過因為命的心靈仍存在於其靈魂深處，最後才得以引發奇蹟。

戰我王

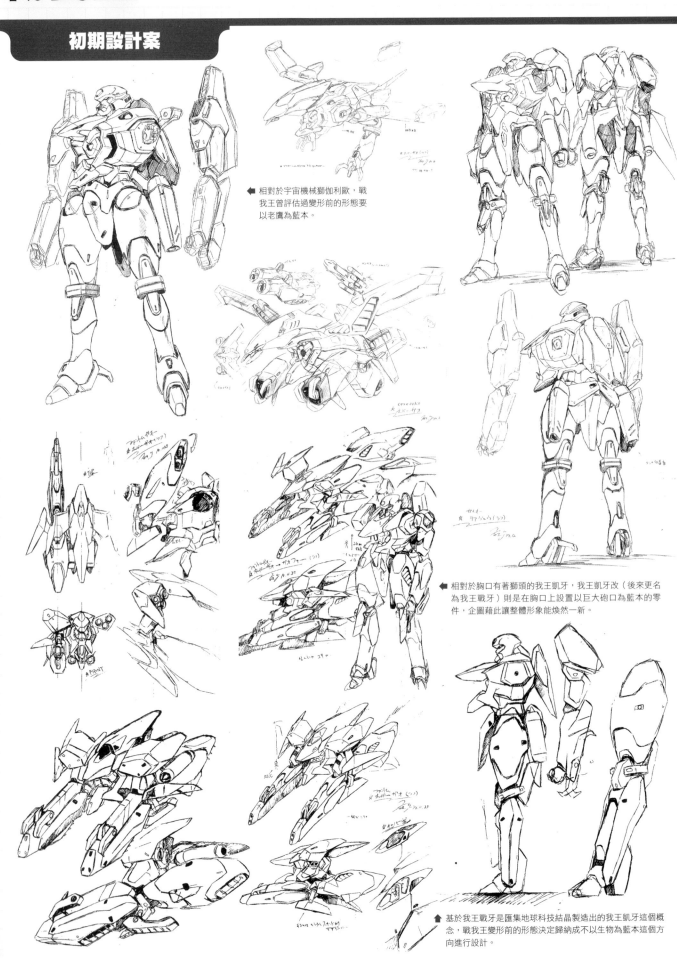

◀ 相對於宇宙機械獅伽利歐，戰我王曾評估過變形前的形態要以老鷹為藍本。

◀ 相對於胸口有著獅頭的我王凱牙，我王凱牙改（後來更名為我王戰牙）則是在胸口上設置以巨大砲口為藍本的零件，企圖藉此讓整體形象能煥然一新。

▲ 基於我王戰牙是匯集地球科技結晶製造出的我王凱牙這個概念，戰我王變形前的形態決定歸納成不以生物為藍本這個方向進行設計。

動畫設計定案稿

戰我王

全高：23.5m／重量：112.6t

在宇宙機械獅伽利歐與天海護一同踏上前往宇宙彼方的旅程後，為了接替我王凱牙的任務，於是以作為新生勇者王核心的形式研發出這架地球製機化人。這是由成為超進化人的凱與我王幻影機進行融合而成。由於擅長肉搏戰，因此僅在臂部設置幻影爪作為基本武裝。與其他我王機組進行終極融合時，胸部會產生程式環。武器為配備於雙臂上的幻影爪。

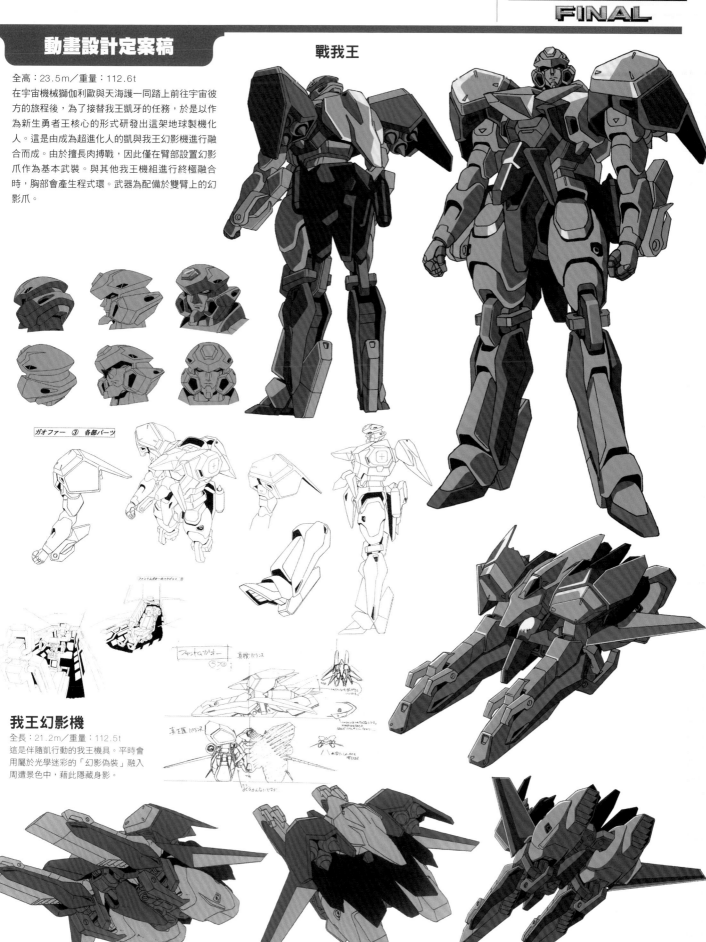

ガオファー ③ 各部パーツ

ファントムガオーのコクピット ③

我王幻影機

全長：21.2m／重量：112.5t
這是伴隨凱行動的我王機具。平時會用屬於光學迷彩的「幻影偽裝」融入周遭景色中，藉此隱藏身影。

我王戰牙

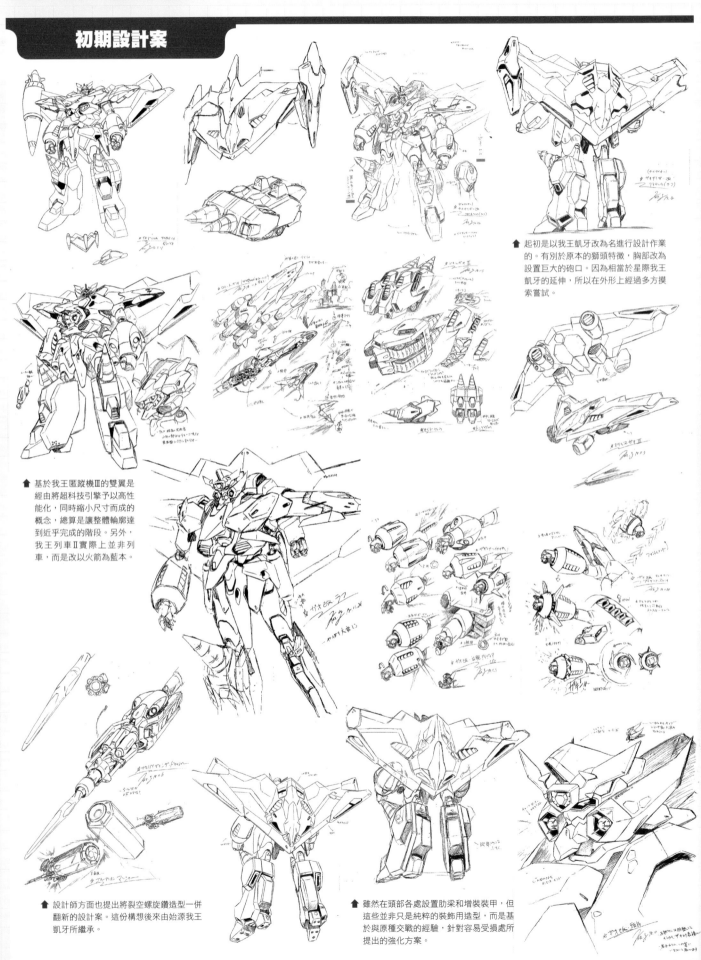

起初是以我王凱牙改為名進行設計作業的。有別於原本的獅頭特徵，胸部改為設置巨大的砲口。因為相當於星際我王凱牙的延伸，所以在外形上經過多方摸索嘗試。

基於我王匿蹤機III的雙翼是經由將超科技引擎予以高性能化，同時縮小尺寸而成的概念，總算是讓整體輪廓達到近乎完成的階段。另外，我王列車II實際上並非列車，而是改以火箭為藍本。

設計師方面也提出將裂空螺旋鑽造型一併翻新的設計案。這份構想後來由始源我王凱牙所繼承。

雖然在頭部各處設置肋梁和增裝裝甲，但這些並非只是純粹的裝飾用造型，而是基於與原種交戰的經驗，針對容易受損處所提出的強化方案。

動畫設計定案稿

全高：32.0m／翼展：35.0m／重量：000.0t
／內藏儲存槽總量：---.-t／最高行進速度：時速
185km／最高飛行速度：600馬赫（太空中）／最
大輸出功率：2000萬kw

這是為了對抗任何襲擊人類的威脅，由人類所製造
出的戰鬥機化人。這個面貌是由戰我王與我王機組
進行終極融合而成。和以裂空螺旋鑽為首的我王凱
牙各式裝備均具有互換性。包含能將右前臂發射出
去的幻影飛拳，以及用左臂施展的防禦壁等招式在
內，沿襲自我王凱牙的裝備均獲得強化。

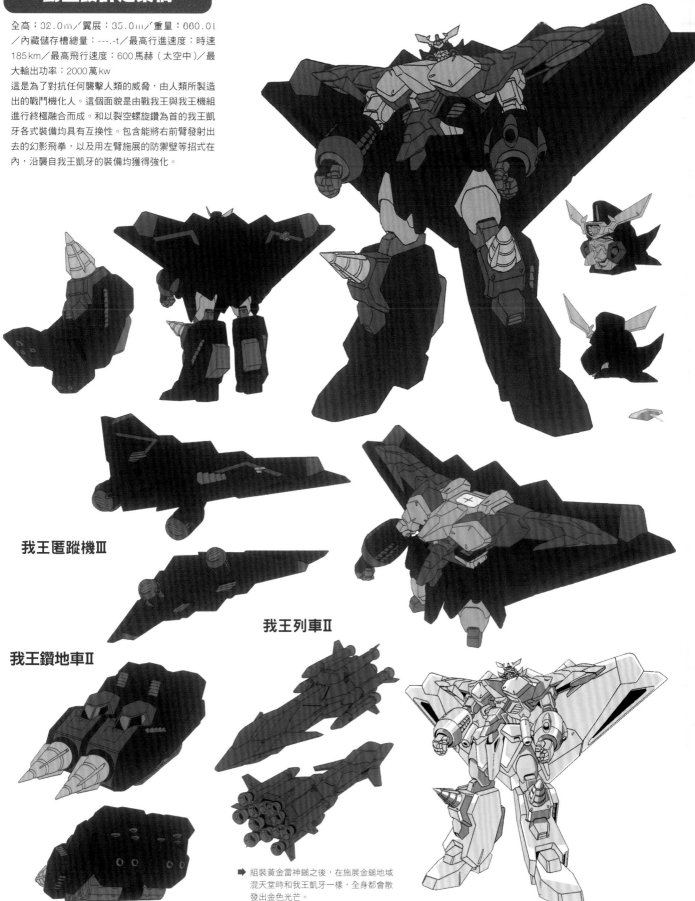

我王匿蹤機III

我王列車II

我王鑽地車II

➤ 組裝黃金雷神鎚之後，在施展金鎚地域
混天堂時和我王凱牙一樣，全身都會散
發出金色光芒。

始源凱牙

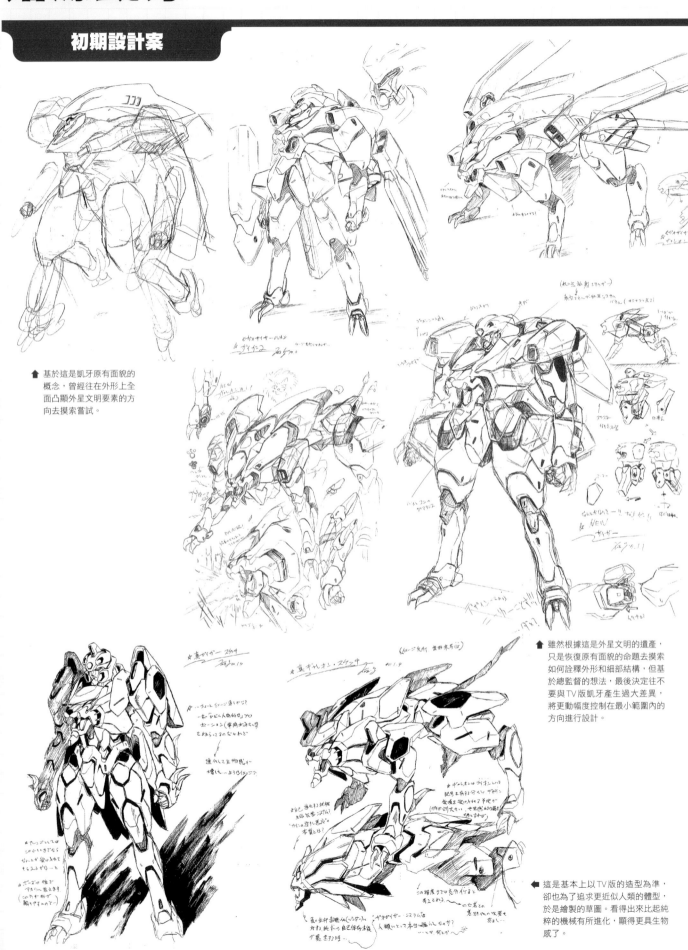

基於這是凱牙原有面貌的概念，曾經往在外形上全面凸顯外星文明要素的方向去摸索嘗試。

雖然根據這是外星文明的遺產，只是恢復原有面貌的命題去摸索如何詮釋外形和細部結構，但基於總監督的想法，最後決定往不要與TV版凱牙產生過大差異，將更動幅度控制在最小範圍內的方向進行設計。

這是基本上以TV版的造型為準，卻也為了追求更近似人類的體型，於是繪製的草圖。看得出來比起純粹的機械有所進化，顯得更具生物感了。

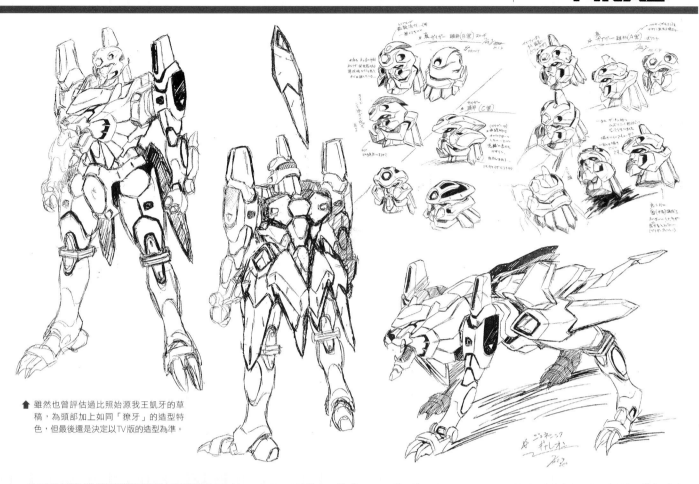

▲ 雖然也曾評估過比照始源我王凱牙的草稿，為頭部加上如同「獠牙」的造型特色，但最後還是決定以TV版的造型為準。

動畫設計定案稿

全高：23.5m／重量：118.2t／
總輸出功率：33萬kw以上
這是宇宙機械獅在G水晶中恢復成原有面貌始源伽利歐後，與超進化人凱融合而成的面貌。雙臂上備有始源爪，足以一記粉碎遊星主的零件方塊。索爾11遊星主中的培伊·拉，該隱曾試圖與始源伽利歐進行終極融合，打算藉此將破壞神的力量納入手中。

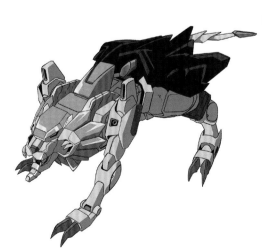

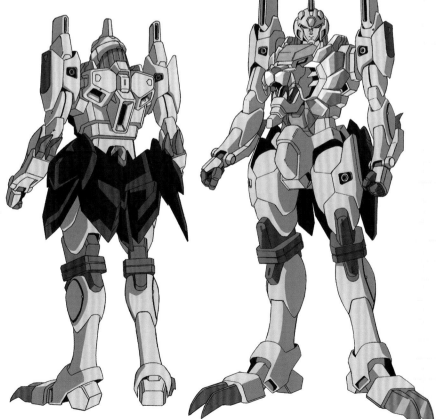

始源我王機組

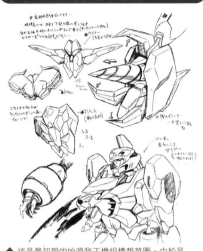

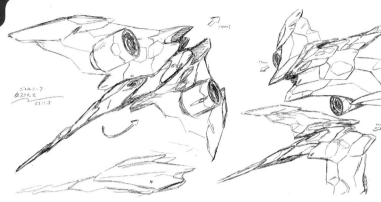

這是最初期的始源我王機組構想草圖。由於是外星文明遺產，因此提出不採用特定藍本，純粹是能飛行的物體這個構想。起初膝蓋部位是打算設計成像工具箱一樣，可以伸出各種工具的機構，但後來覺得太複雜了，於是就只保留原有構想中的膝頂鑽這個部分。

各始源我王機組均統整成以生物為藍本。雖然我王組件機起初是以魟魚為藍本進行設計的，不過基於總監督的想法，後來改以鳥類為藍本。

構成臂部的始源我王機具起初也設想過採取左右合體形式。亦嘗試經由讓主體上下交換組裝，再前後連接的方式來重現海豚外形。

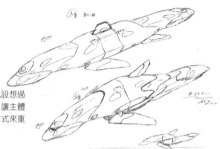

在彙整了總監督與設計師的構想後，經過設定製作所繪製出來的筆記中，始源我王機組其實是分別以海、陸、空生物為藍本。接下來便以這個方向為目標進行設計作業。

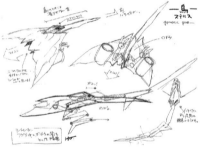

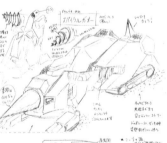

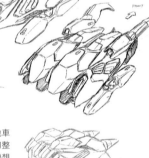

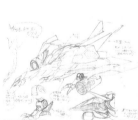

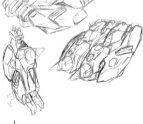

就這架相當於我王鑽地車的機體來說，雖然起初整合成在外形上會令人聯想到寄居蟹的機體，不過因為膝頂鑽的關係，後來後來修改成鼴鼠型的機體。

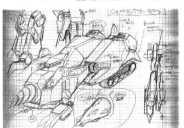

這是出自總監督手筆的草圖。為了易於掌握立體零件之間的相對位置關係，因此用彩色鉛筆塗上顏色。可以看出包含細部零件彼此之間的關連性等處在內，其實在這個階段就已達到近乎完成的程度了。

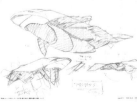

動畫設計定案稿

這是在綠之星遭到機界昇華後，沉眠於G水晶中，備於構成始源我王凱牙的機組。GGG機動部隊的我王機組就是先從伽利歐裡取得始源我王機組相關數據資料後，再據此研發而成的。在卵都木命賭上性命進行始源驅動後，終於得以和始源凱牙進行終極融合。

我王組件機
全長：36.0m／翼展：37.5m／
重量：195.3t／總輸出功率：250萬kw／
最高飛行速度：10馬赫（大氣層中）

我王防禦機
全長：15.1m／重量：31.4t／
總輸出功率：78.1萬kw／
最高速度：65節

我王破壞機
全長：15.1m／重量：31.4t／
總輸出功率：78.1萬kw／
最高速度：65節

我王螺鑽機
全長：20.3m／重量：156.5t／
總輸出功率：170萬kw／
最高行進速度：時速210km

我王尖鑽機
全長：20.3m／重量：156.5t／
總輸出功率：170萬kw／
最高行進速度：時速210km

始源我王凱牙

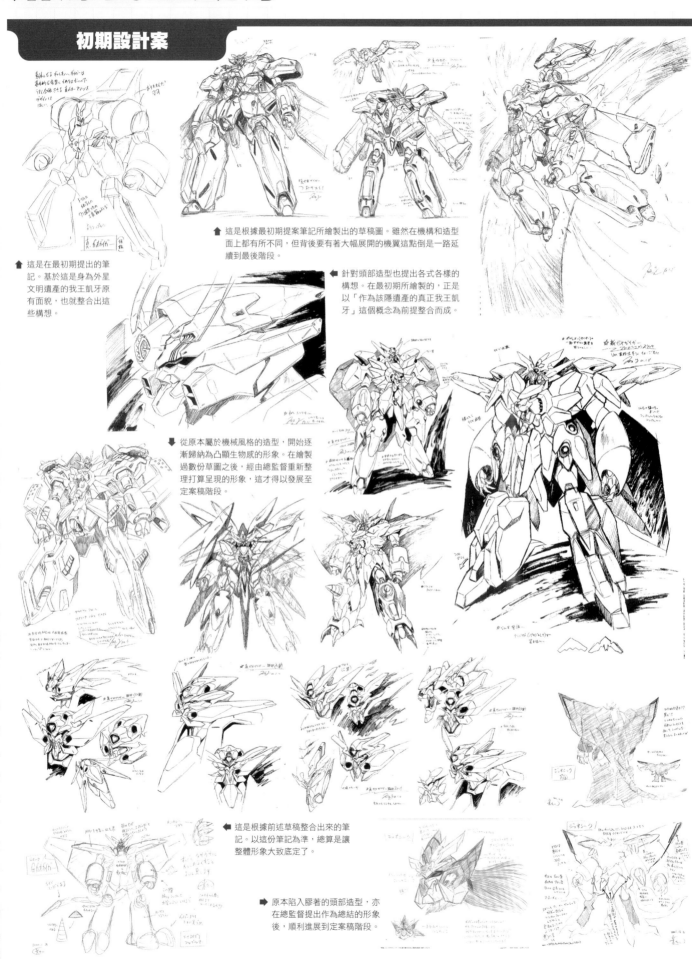

↑ 這是根據最初期提案筆記所繪製出的草稿圖。雖然在機構和造型面上都有所不同，但背後要有著大幅展開的機翼這點倒是一路延續到最後階段。

↑ 這是在最初期提出的筆記。基於這是身為外星文明遺產的我王凱牙原有面貌，也就整合出這些構想。

◀ 針對頭部造型也提出各式各樣的構想。在最初所繪製的，正是以「作為該隱遺產的真正我王凱牙」這個概念為前提整合而成。

▼ 從原本屬於機械風格的造型，開始逐漸歸納為凸顯生物感的形象。在繪製過數份草圖之後，經由總監督重新整理打算呈現的形象，這才得以發展至定案稿階段。

◀ 這是根據前述草稿整合出來的筆記。以這份筆記為準，總算是讓整體形象大致底定了。

➡ 原本陷入膠著的頭部造型，亦在總監督提出作為總結的形象後，順利進展到定案稿階段。

動畫設計定案稿

全高：34.7m（僅計算至頭部為31.5m）／
翼展：37.5m／重量：684.7t／
總輸出功率：1億kw以上／
最高行進速度：時速195.0km

這是由始源凱牙與5架始源我王機組進行終極融合
而成的終極始源機化人。為了能夠在紅之星創造的
三重連太陽系重生程式，亦即索爾11遊星主發生
失控狀況時發揮抑制力，因此綠之星製造始源我王
凱牙。這也是我王凱牙的真正面貌。其全身內藏有
各式工具，能配合狀況所需選擇使用。在與索爾
11遊星主決戰時，最後是靠著強行與屬於地球製
機械的黃金雷神粉碎機結合才獲得勝利。

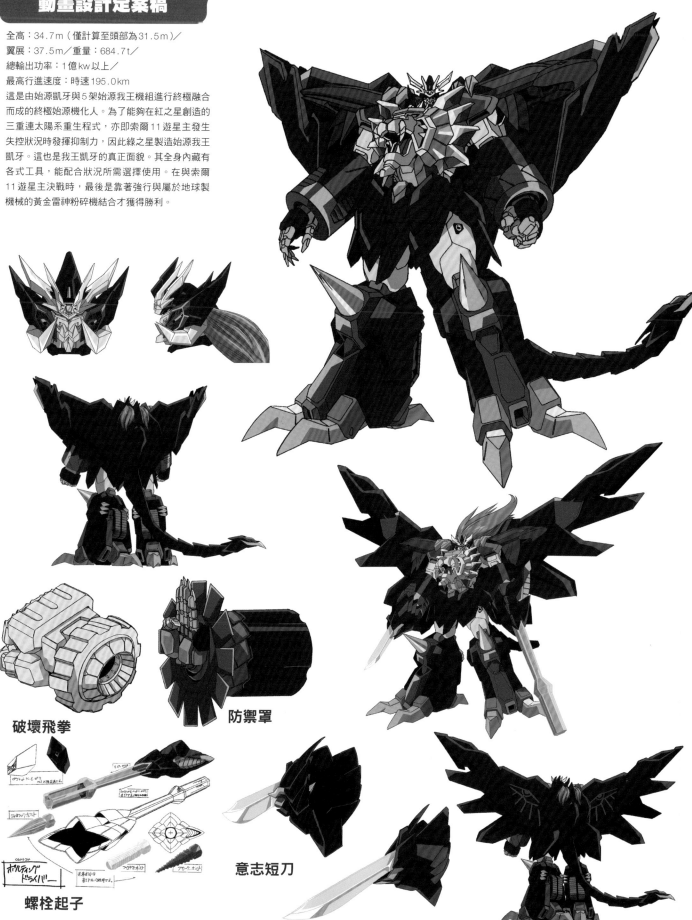

破壞飛拳

防禦罩

意志短刀

螺栓起子

牙王凱號&波爾寇特

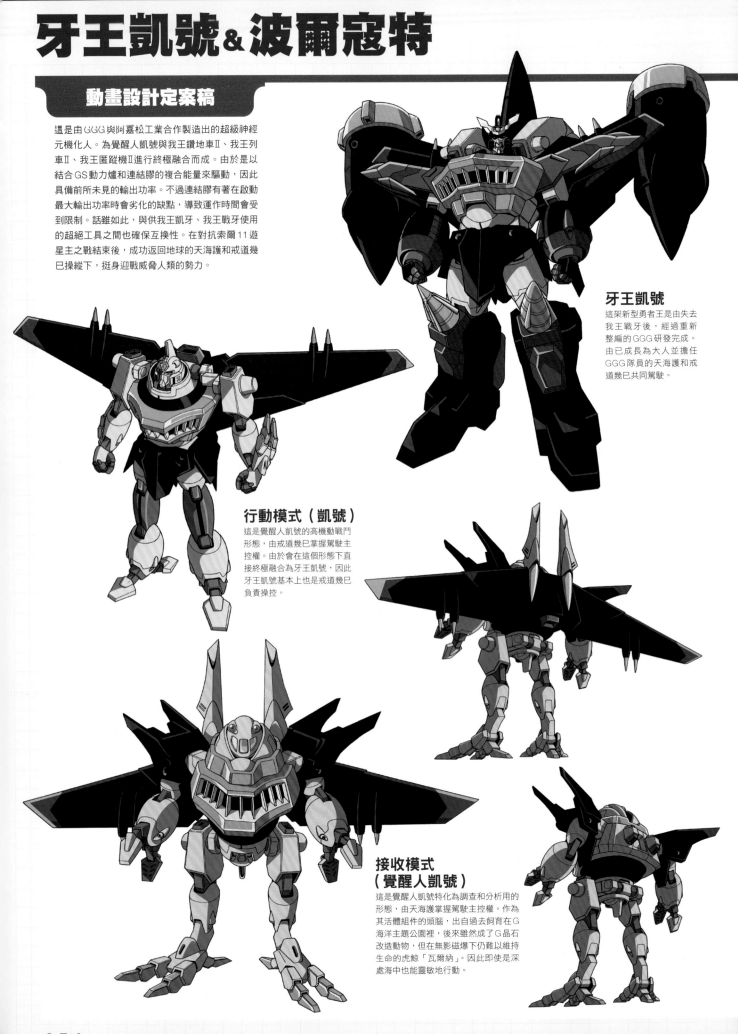

這是由GGG與阿嘉松工業合作製造出的超級神經元機化人。為覺醒人凱號與我王鑽地車Ⅱ、我王列車Ⅱ、我王匿蹤機Ⅱ進行終極融合而成。由於是以結合GS動力爐和連結膠的複合能量來驅動，因此具備前所未見的輸出功率。不過連結膠有著在啟動最大輸出功率時會劣化的缺點，導致運作時間會受到限制。話雖如此，與供我王凱牙、我王戰牙使用的超絕工具之間也確保互換性。在對抗索爾11遊星主之戰結束後，成功返回地球的天海護和戒道幾巳操縱下，挺身迎戰威脅人類的勢力。

牙王凱號

這架新型勇者王是由失去我王戰牙後，經過重新整編的GGG研發完成。由已成長為大人並擔任GGG隊員的天海護和戒道幾巳共同駕駛。

行動模式（凱號）

這是覺醒人凱號的高機動戰鬥形態，由戒道幾巳掌握駕駛主控權。由於會在這個形態下直接終極融合為牙王凱號，因此牙王凱號基本上也是戒道幾巳負責操控。

接收模式（覺醒人凱號）

這是覺醒人凱號特化為調查和分析用的形態，由天海護掌握駕駛主控權。作為其活體組件的頭腦，出自過去飼育在G海洋主題公園裡，後來雖然成了G晶石改造動物，但在無影磁爆下仍難以維持生命的虎鯨「瓦爾納」。因此即使是深處海中也能靈敏地行動。

全高：10.5m／重量：1.4t／輸出功率：5400kw
／最高速度：時速422km

這是由將總部設置在法國的友特殊犯罪組織「獵
人」所研發，為諜報用的機具機器人。由於將尺寸
盡可能地縮減到了極限，因此不具內藏武裝，僅能
運用偽裝成行李箱的選配式武裝對應任務需求。胸
部配備能感測到「味道」的離子感測器。機身在對
抗生化網路組織的戰鬥中全毀，受到當時連GS動
力爐都損壞的影響，只好將其AI移植到不具變形
機能的同型車輛上。在天海護和戒道幾巳歸來後，
不僅經由重生GGG恢復作為機具機器人的系統轉
換機能，還展露與2架鋼機器人進行「三位一體」
成為巨型波爾寇特的面貌。

波爾寇特

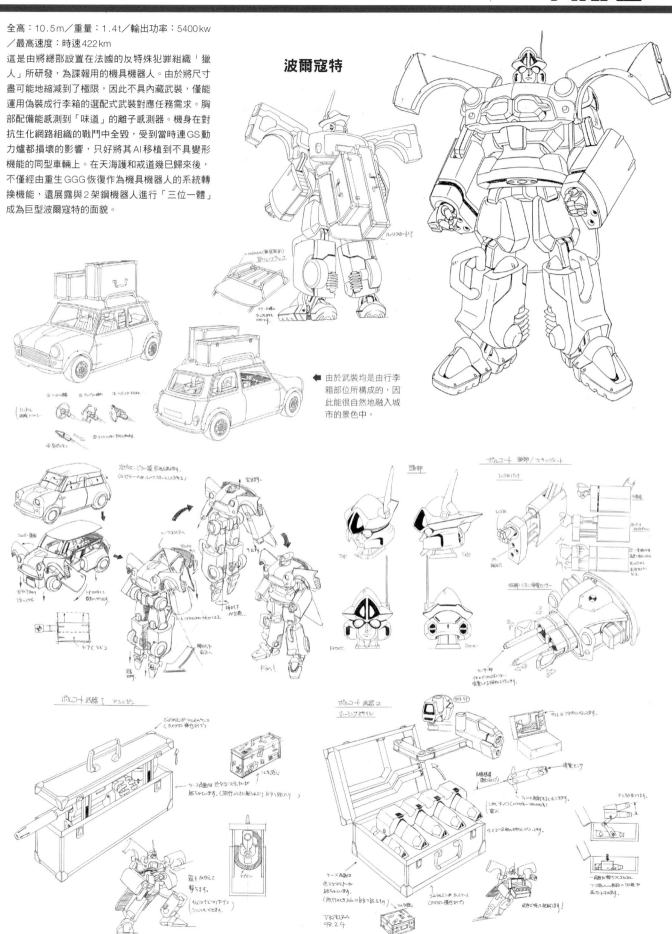

◀ 由於武裝均是由行李
箱部位所構成的，因
此很自然地融入城
市的景色中。

光龍&闇龍

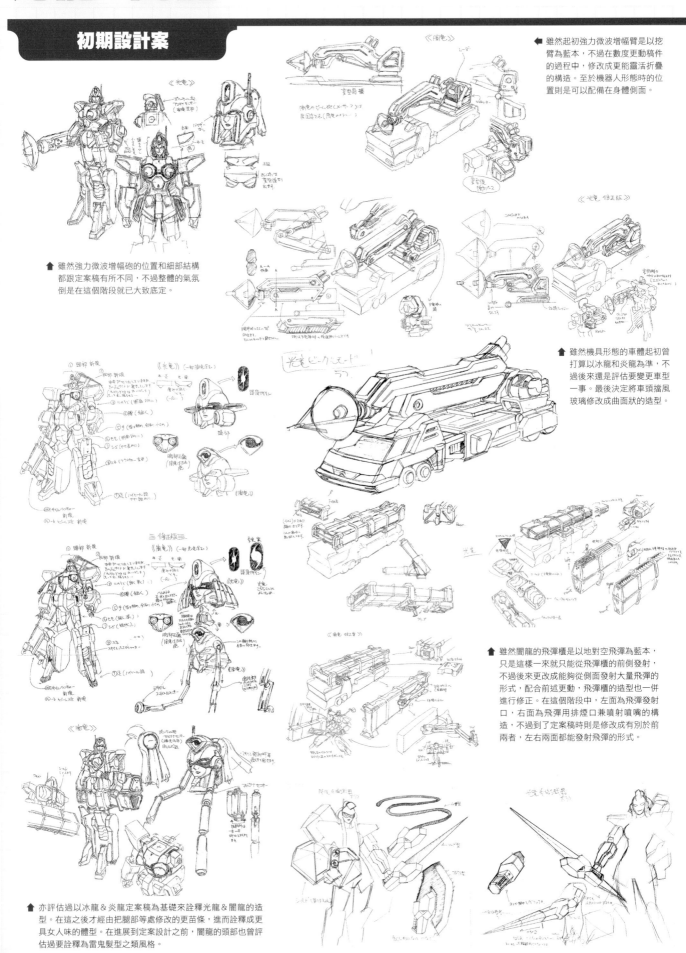

← 雖然起初強力微波增幅臂是以挖臂為藍本，不過在數度更動稿件的過程中，修改成更能靈活折疊的構造。至於機器人形態時的位置則是可以配備在身體側面。

↑ 雖然強力微波增幅砲的位置和細部結構都跟定案稿有所不同，不過整體的氣氛倒是在這個階段就已大致底定。

↑ 雖然機具形態的車體起初曾打算以冰龍和炎龍為準，不過後來還是評估要變更車型一事。最後決定將車頭擋風玻璃修改成曲面狀的造型。

↑ 雖然闇龍的飛彈櫃是以地對空飛彈為藍本，只是這樣一來就只能從飛彈櫃的前側發射，不過後來更改成能夠從側面發射大量飛彈的形式，配合前述更動，飛彈櫃的造型也一併進行修正。在這個階段中，左面為飛彈發射口，右面為飛彈用排煙口兼噴射噴嘴的構造，不過到了定案稿時則是修改成有別於前兩者，左右兩面都能發射飛彈的形式。

↑ 亦評估過以冰龍&炎龍定案稿為基礎來詮釋光龍&闇龍的造型。在這之後才經由把腿部等處修改的更苗條，進而詮釋成更具女人味的體型。在進展到定案設計之前，闇龍的頭部也曾評估過要詮釋為雷鬼髮型之類風格。

動畫設計定案稿

『光龍』全高：20.5m／重量：210t
『闇龍』全高：20.5m／重量：235t
這是組機具機器人是隸屬於與GGG為合作關係的法國反特殊犯罪組織「獵人」。在以冰龍和炎龍為基礎之餘，亦採用獨有的設計，具有針對戰鬥特化的裝備。雖然起初只負責對抗生化網路組織，但後來為了解決爭奪Q零件的事件，因此與露妮一同調派至GGG。後來更隨同GGG踏上前往三重連太陽系的旅程。

光龍

雖然AI仍維持著較稚嫩的性格，但還是有身為姊姊的自覺。能夠為配備的強力微波增幅砲調整輸出功率。

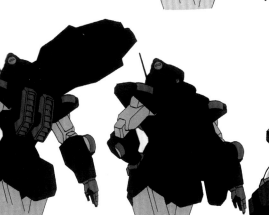

闇龍

背部配備飛彈櫃，能因應作戰需求選擇發射不同的飛彈。

天龍神

初期設計案

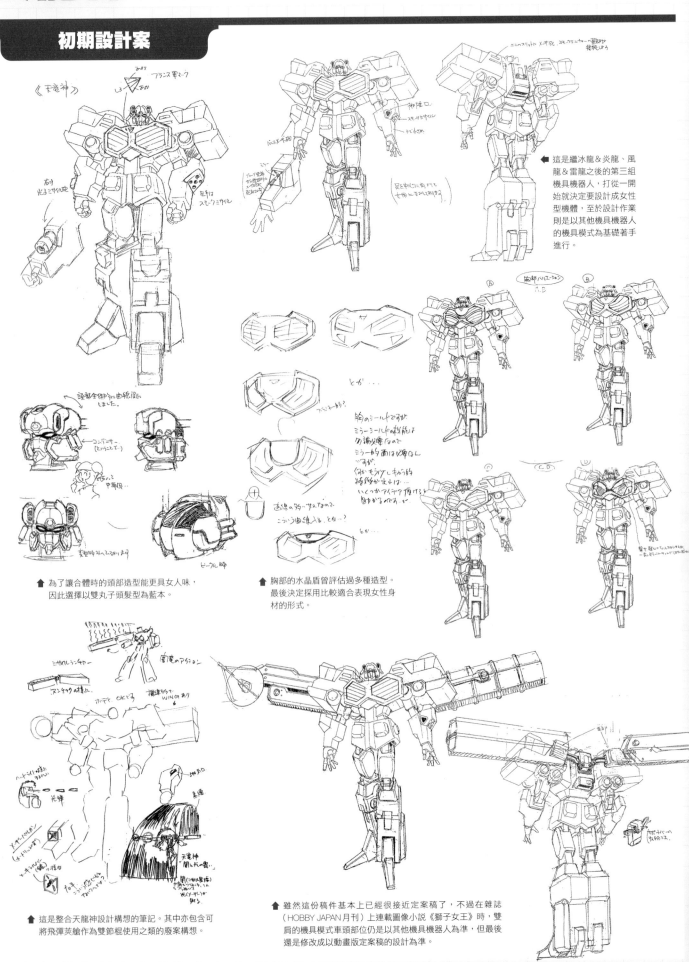

這是繼冰龍＆炎龍、風龍＆雷龍之後的第三組機具機器人，打從一開始就決定要設計成女性型機體，至於設計作業則是以其他機具機器人的機具模式為基礎著手進行。

⬆ 為了讓合體時的頭部造型能更具女人味，因此選擇以雙丸子頭髮型為藍本。

⬆ 胸部的水晶盾曾評估過多種造型。最後決定採用比較適合表現女性身材的形式。

⬆ 這是整合天龍神設計構想的筆記。其中亦包含可將飛彈英艦作為雙節棍使用之類的廢案構想。

⬆ 雖然這份稿件基本上已經很接近定案稿了，不過在雜誌（HOBBY JAPAN月刊）上連載圖像小說《獅子女王》時，雙肩的機具模式車頭部位仍是以其他機具機器人為準，但最後還是修改成以動畫版定案稿的設計為準。

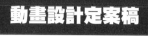

勇者王

FINAL

動畫設計定案稿

全高：28.0m／重量：450t

這是由光龍和闇龍進行對稱接合而成的面貌。經由研究EI-01（帕斯達）的攻擊方式之後，配備名為「光與闇共舞」的武裝，這是能利用反射鏡施展全方位攻擊的招式。由於全面發揮AI的能力進行高度運算，因此準確地命中對手。另外，體內還備有作為終極兵器的內藏型砲彈X。該兵器是僅限法國製機具機器人才有搭載的，在G晶石的作用下，能夠讓封存起的高能量爆發出來。

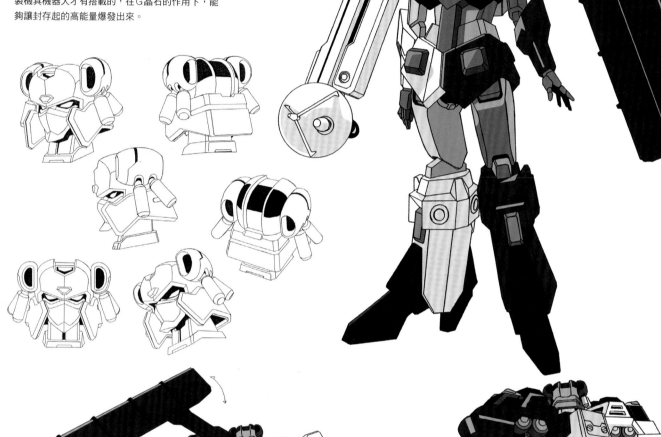

展開 可動しよう。

🔺 配備於背部的機械臂能夠自由地靈活彎曲轉動。其雙手能產生名為「雙重指甲銼」的能量劍。

區塊艦隊＆黃金雷神粉碎機

在對抗機界新種的戰鬥中，GGG失去金屋子神號以外的所有區塊艦隊。因此除了重新整編組織人事和研發我王戰牙之外，亦同步建造全新的區塊艦隊。3艘新竣工的區塊艦不僅運用到歷來各場戰鬥所得資訊，還附加外宇宙航行機能，因此以往的區塊艦在性能方面根本無從相提並論。

區塊艦Ⅱ 萬能力作驚愕艦 金屋子神號

在對抗機界新種的戰鬥結束後，才首度揭曉其全貌。由於艦內搭載大量的修理部隊，因此一瞬間內便修復遭到破壞的城市。在與生化網路組織爆發的Q零件爭奪戰中，它們也同樣在修復遭到波及的巴黎方面有著活躍表現。不過這艘船艦並未與遭到地球圈放逐的GGG艦隊同行。

區塊艦Ⅶ 超翼射出司令艦 月讀號

這艘區塊艦是用來取代先前失去的伊邪那岐號。在雙翼處設有鏡面鍍膜彈射甲板，能用來發射艦上配備的超絕工具。在將雙翼摺疊起來的狀態下，能夠組合到軌道基地上，出擊時則是會展開雙翼，然後衝入大氣層。

區塊艦Ⅸ 極輝覺醒複胴艦 稚日女尊號

這艘區塊艦是用來取代先前失去的天照大神號。內部設有大型整備工廠，負責為超絕工具群和眾勇者機器人進行維修、檢查、修理。在構造上是由包含修理工廠和整備機庫在內的4個船身包圍住資材庫兼中央部位。

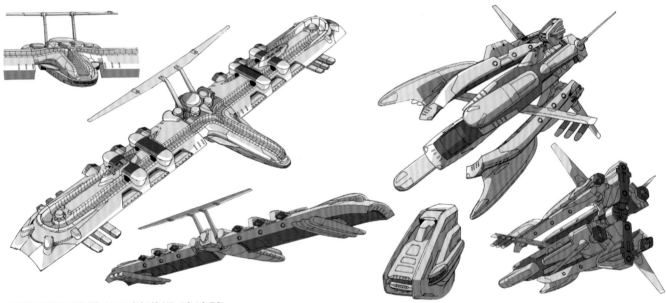

區塊艦Ⅷ 最擊多元燃導艦 建速號

這艘區塊艦是用來取代先前失去的須佐之男號。配備性能經過強化的反射光束Ⅱ。在GGG前往三重連太陽系時居於旗艦地位。捲霧會在艦橋處待命。

逃生艇 櫛名田號

為了啟動黃金雷神粉碎機，3艘區塊艦的乘組員均先移動到建速號上，以便改為搭乘逃生艇櫛名田號。基於過往的實戰經驗，這艘逃生艇設計成能收容大量乘組員的形式。

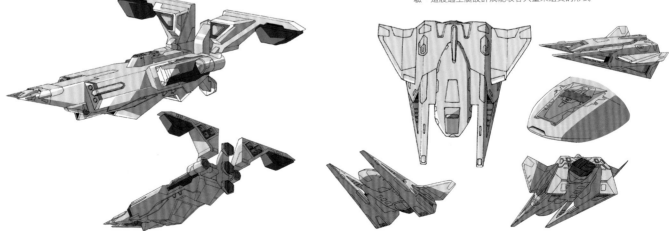

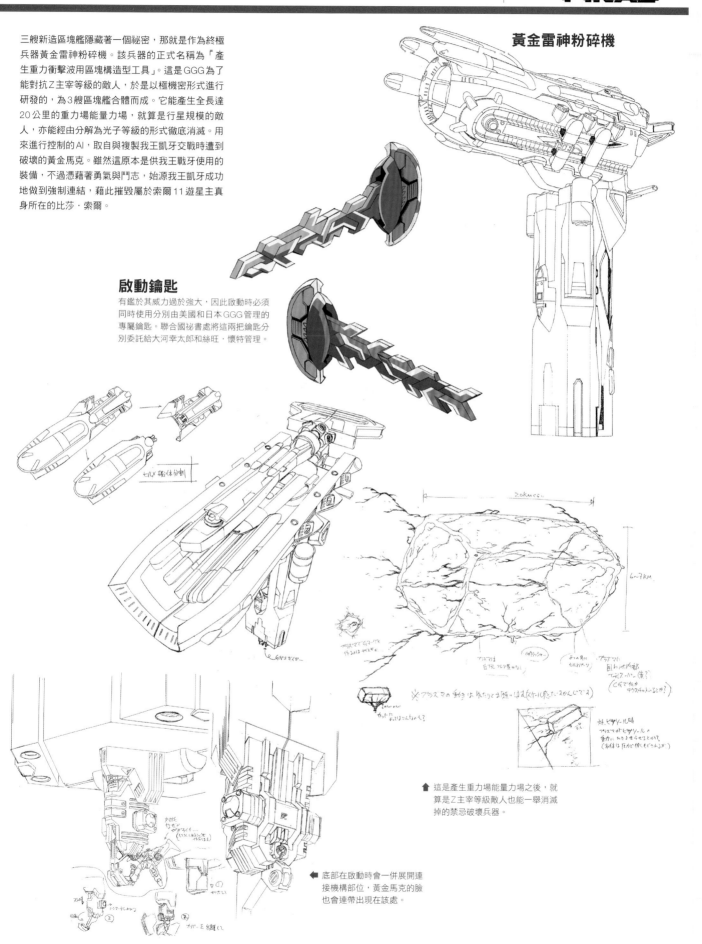

黃金雷神粉碎機

三艘新造區塊艦隱藏著一個祕密，那就是作為終極兵器黃金雷神粉碎機。該兵器的正式名稱為「產生重力衝擊波用區塊構造型工具」。這是GGG為了能對抗Z主宰等級的敵人，於是以極機密形式進行研發的，為3艘區塊艦合體而成。它能產生全長達20公里的重力場能量力場，就算是行星規模的敵人，亦能經由分解為光子等級的形式徹底消滅。用來進行控制的AI，取自與複製我王凱牙交戰時遭到破壞的黃金馬克。雖然這原本是供我王戰牙使用的裝備，不過憑藉著勇氣與鬥志，始源我王凱牙成功地做到強制連結，藉此摧毀屬於索爾11遊星主真身所在的比莎‧索爾。

啟動鑰匙

有鑑於其威力過於強大，因此啟動時必須同時使用分別由美國和日本GGG管理的專屬鑰匙。聯合國祕書處將這兩把鑰匙分別委託給大河幸太郎和絲旺‧懷特管理。

★ 這是產生重力場能量力場之後，就算是Z主宰等級敵人也能一舉消滅掉的禁忌破壞兵器。

← 底部在啟動時會一併展開連接機構部位，黃金馬克的臉也會連帶出現在該處。

天海護、卯都木命、超進化人凱

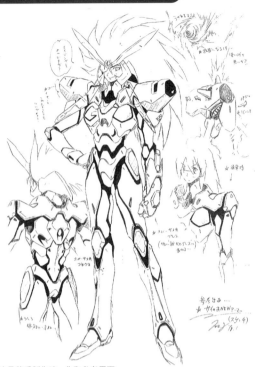

🔺 這是著手製作時，作為參考用而繪製的草圖，內容為相當於超進化人凱的造型。不過有別於這份草圖，超進化人凱是另外進行設計作業的。在這份草圖中還一併提出可從肩部啟動武器之類的構想。幻影我王機在此階段是以我王氣墊機為名這點饒負趣味。

➡ 在這份始源我王凱牙的草圖中還加畫卯都木命。雖然這應該不是特別為了卯都木命畫的草圖，不過包含戴著護目鏡的形象等處在內，恰巧和日後在動畫中出現的模樣很相近，這點相當有意思呢。

⬅ 這是與戰我王融合時的示意圖，在動畫裡也引用這個構圖。

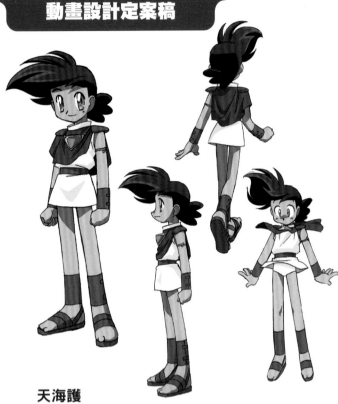

天海護

雖然與伽利歐一同踏上前往宇宙彼方的旅程，不過在獲知三重連太陽系有索爾11遊星主存在後，遂決定對抗該勢力。後來也與抵達三重連太陽系的GGG會合。當初在接觸到通路Q機器時曾產生一個複製小護，但他隨即遭到索爾11遊星所擄，而且還被化學螺栓給洗腦。

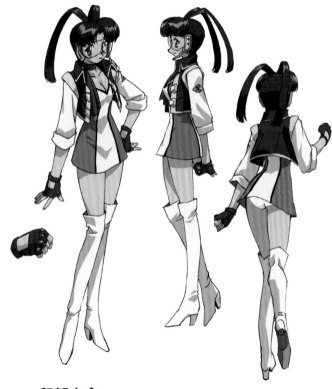

卯都木命

在GGG成員於三重連太陽系誕生的複製地球上因為怠惰粒子而失去戰意時，身為半超進化人的卯都木命並未受到影響，於是為了解決這個狀況積極行動。在最後決戰之際更是不顧自身性命啟動G水晶的程式，使始源我王凱牙得以誕生。

超進化人凱

超進化人乃是由G晶石與改造人身軀融合進化而成的新人類。在行動時會啟動偽裝全像投影狀態的捲霧，以及用幻影偽裝隱藏蹤跡的我王幻影機隨行，能藉由穿上捲霧投射出的ID裝甲構成穿戴裝備狀態。只要用手觸碰電腦即可連線和操作程式，就算不穿太空裝也能在太空中行動。還能與我王幻影機融合為戰我王。

意志短刀

這是配備於左臂處的短刀，在巴黎與基穆雷交戰時曾使用過。

➡️ 遭到索爾11遊星主之一的帕爾帕雷帕裝上化學螺栓後，不僅成了對方的走狗，還率領複製勇者軍團襲擊GGG。

獅子王凱

雖然成了超進化人，但外觀和一般人類沒有兩樣。在對抗機界新種的戰鬥結束後，同樣以GGG機動部隊的隊長身分繼續執行任務。

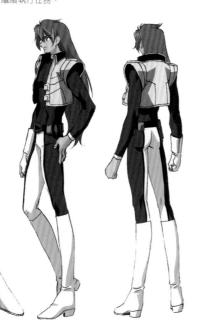

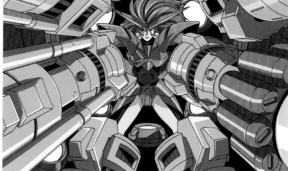

⬆️ 雖然和戰我王融合的融合狀態跟我王凱牙那時差不多，但相當於駕駛艙的空間和操作方式均有所不同。

露妮・卡迪芙・獅子王

初期設計案

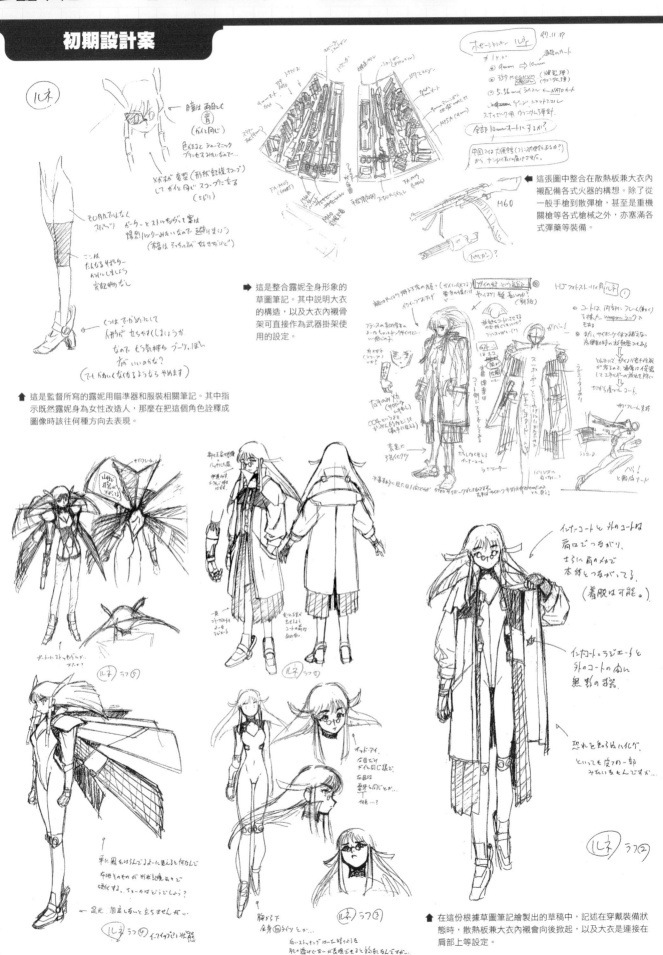

➡ 這是整合露妮全身形象的草圖筆記。其中說明大衣的構造，以及大衣內襯骨架可直接作為武器掛架使用的設定。

⬆ 這是監督所寫的露妮用瞄準器和服裝相關筆記。其中指示既然露妮身為女性改造人，那麼在把這個角色詮釋成圖像時該往何種方向去表現。

◀ 這張圖中整合在散熱板兼大衣內襯配備各式火器的構想。除了從一般手槍到散彈槍、甚至是重機關槍等各式槍械之外，亦塞滿各式彈藥等裝備。

⬆ 在這份根據草圖筆記繪製出的草稿中，記述在穿戴裝備狀態時，散熱板兼大衣內襯會向後掀起，以及大衣是連接在肩部上等設定。

動畫設計定案稿

為獅子王雷牙的女兒，同時也是獅子王凱的堂妹，與後來成為GGG長官的阿嘉松滋更是同父異母的兄妹。14歲時遭到生化網路組織強行施加改造手術，成了改造人。被法國的反特殊犯罪組織「獵人」救出後，在父親雷牙親自動手術下成了G晶石改造人，自此之後便以獵人成員的身分行動。其剽悍行為讓她獲得「獅子女王」這個稱號。由於她的改造人身軀並不完整，因此得時時穿著兼具冷卻裝置功能的大衣。雖然起初對父親萌生叛逆心態而選擇冠母姓，但雙方和好後也會自報姓氏為獅子王。在光龍與闇龍跟隨下參與對抗索爾11遊星主的戰鬥時，與戰士J一同巨大融合為J巨神王。

➡ 在經由獅子王雷牙將G晶石設置到右臂上後，雖然讓改造人身軀得以穩定下來，但依舊未能解決發熱方面的問題。

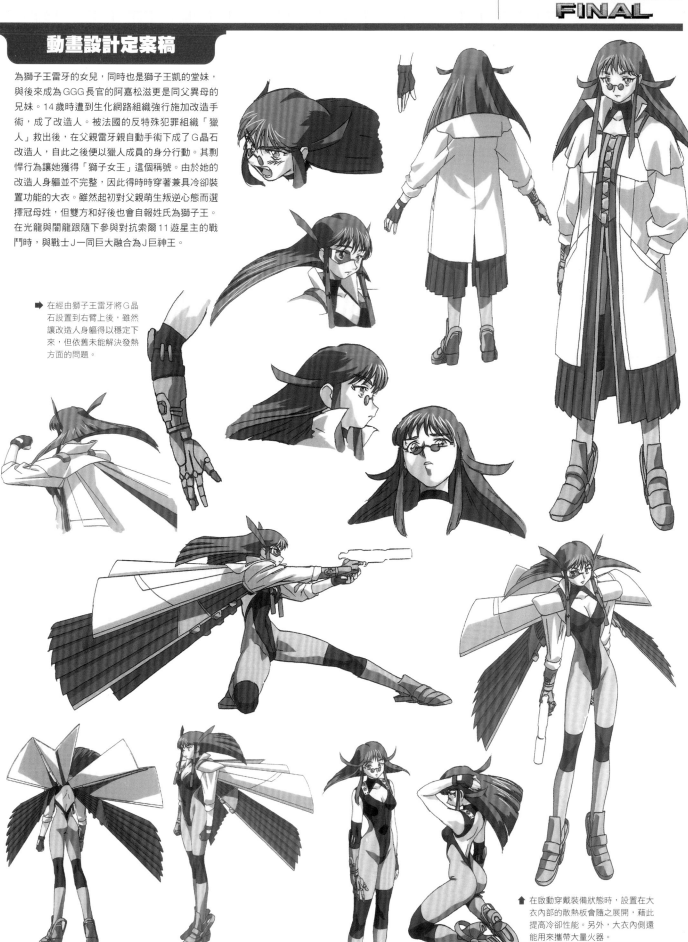

⬆ 在啟動穿戴裝備狀態時，設置在大衣內部的散熱板會隨之展開，藉此提高冷卻性能。另外，大衣內側還能用來攜帶大量火器。

索爾11遊星主

這是負責執行三重連太陽系重生程式的11名戰士。以增幅G晶石作為動力來源，其力量也凌駕在GGG機動部隊之上。在讓三重連太陽系重生這個目的下，不惜消滅其他次元的宇宙。因此靠著使用到通道Q機器的物質復原裝置從地球所在宇宙奪取黑暗物質。在其近乎無限的重生能力下，不僅是GGG機動部隊、工具機器人、軌道基地，甚至連整個地球都能複製出來。

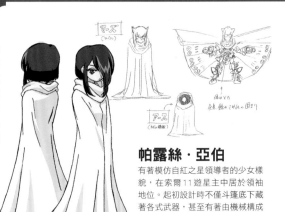

帕露絲·亞伯

有著模仿自紅之星領導者的少女樣貌，在索爾11遊星主中居於領袖地位。起初設計時不僅斗篷底下藏著各式武器，甚至有著由機械構成的身體。

培伊·拉·該隱

有著模仿自綠之星領導者該隱的樣貌，亦可和始源伽利歐融合。

碧爾娜絲

⬆ 由於是以蜜蜂和SM女王為設計概念，因此打從一開始就在雙臂上分別設置鞭子和蠟燭（狀的火焰噴射器）。

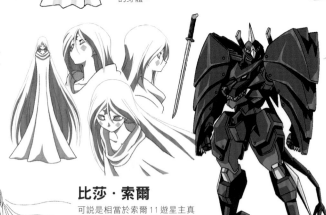

波爾坦

因為是相對於巨型捲霧的存在，所以設計概念為忍者＋警犬。在進展到定案稿階段之前，亦評估過和巨型捲霧一樣能三機合體，而且有著生物般外貌的設計。

比莎·索爾

可說是相當於索爾11遊星主真身的存在，其人型身軀是個被光芒包覆住的長髮女性。監督在筆記中提及的重點正如前述，設計作業也是據此進行的。

畢瓦塔

雖然起初評估要以結合挖土機和雷龍型雙方特色的方式來設計，不過後來改為融合上方草圖中的要素進行設計。

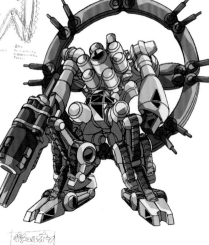

普菈奴絲

原有設計概念在於騎著三角龍型戰車的女性型羅馬時代騎士，後來改為凸顯屬於騎士的要素，這才完成定案稿。

貝魯克利歐

雖然作為相對於麥克·桑達斯的存在，起初是根據樂器集合體的構想來詮釋造型，但最後還是選擇設計成屬於古典風格的形象。

佩丘路昂

外形起初是以魚類為藍本，但定案稿中則是詮釋成甲殼類風格的形象。臂部方面倒是沿襲初期設計的形象。

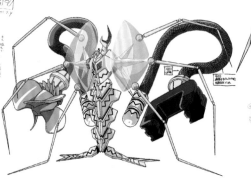

貝魯克利歐＆布魯布倫

由於布魯布倫是相對於巨型飛艇的存在，因此亦評估過以鯊魚和盤式錄音座為藍本來設計造型。

series
08
OVA

勇者王
FINAL

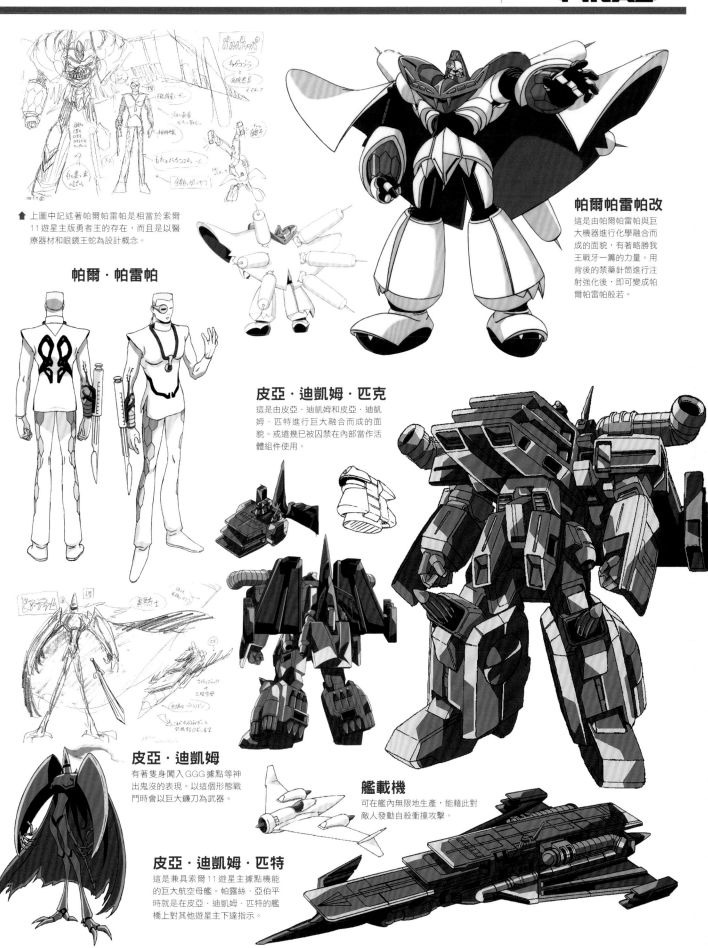

↑ 上圖中記述著帕爾帕雷帕是相當於索爾11遊星主版勇者王的存在，而且是以醫療器材和眼鏡王蛇為設計概念。

帕爾帕雷帕改

這是由帕爾帕雷帕與巨大機器進行化學融合而成的面貌，有著略勝我王戰牙一籌的力量。用背後的禁藥針筒進行注射強化後，即可變成帕爾帕雷帕般若。

帕爾・帕雷帕

皮亞・迪凱姆・匹克

這是由皮亞・迪凱姆和皮亞・迪凱姆・匹特進行巨大融合而成的面貌。戒道幾已被囚禁在內部當作活體組件使用。

皮亞・迪凱姆

有著隻身闖入GGG據點等神出鬼沒的表現。以這個形態戰鬥時會以巨大鐮刀為武器。

艦載機

可在艦內無限地生產，能藉此對敵人發動自殺衝撞攻擊。

皮亞・迪凱姆・匹特

這是兼具索爾11遊星主據點機能的巨大航空母艦。帕露絲・亞伯平時就是在皮亞・迪凱姆・匹特的艦橋上對其他遊星主下達指示。

勇者系列主要製作成員＆主要飾演人員

series 01

製作團隊
企劃：SUNRISE
原作：矢立肇
監督：谷田部勝義
編劇統籌：平野靖士
角色設計：平岡正幸
機械設計：大河原邦男
設計協力：DESIGNMATE
美術監督：岡田有章
攝影監督：杉山幸夫（第1〜26集）、
　　　　　鳥越一志（第27〜48集）
音響監督：千葉耕市
音樂：田中公平
音樂製作：KING RECORD
演出主任：福田滿夫
作畫主任：服部憲知

製作人：今井慎（名古屋電視台）
　　　　本名洋一（東急 AGENCY）
　　　　吉井孝幸（SUNRISE）
製作：名古屋電視台
　　　東急 AGENCY
　　　SUNRISE

飾演人員
星川浩太：渡邊久美子
德田修：山寺宏一
月山琴美：橫山智佐
艾克斯凱撒：速水獎
天空極限：中村大樹
衝刺極限：星野充昭
鑽頭極限：塩屋浩三
高速惡：菊池正美
高速線：草尾毅
恐龍惡鬼：飯塚昭三
翼手龍惡鬼：小杉十郎太
雷龍惡鬼：
　安西正弘（第1〜23集）、
　巻島直樹（第24〜48集）
三角龍惡鬼：鄉里大輔

series 02

製作團隊
企劃：SUNRISE
原作：矢立肇
監督：谷田部勝義
編劇統籌：平野靖士
角色設計：植田均
機械設計：大河原邦男
設計協力：DESIGNMATE
美術：岡田有章
音響：千葉耕市
攝影：鳥越一志
音樂：渡邊俊幸
音樂製作：Victor 音樂產業
動畫師主任：大張正己
演出主任：日高政光

製作人：今井慎（名古屋電視台）
　　　　本名洋一（東急 AGENCY）
　　　　吉井孝幸（SUNRISE）
製作：名古屋電視台
　　　東急 AGENCY
　　　SUNRISE

飾演人員
火鳥勇太郎／戰鳥：松本保典
天野健太：伊倉一壽
天野遙：岩坪理江
天野博士：永井一郎
國枝美子：勝生真沙子
佐津田刑警：笹岡繁藏
金星戰士：塩屋浩三
保安先鋒號：坂東尚樹
救火先鋒號：巻島直樹
救護先鋒號：辻谷耕史
噴射先鋒號：戶谷公次
漿糊博士：瀧口順平
修羅：梁田清之
卓爾：島香裕
德萊亞斯：鄉里大輔

series 03

製作團隊
企劃：SUNRISE
原作：矢立肇
監督：谷田部勝義
編劇統籌：五武冬史、
　　　　　平野靖士（第29集〜第46集）
角色設計：平岡正幸
機械設計：大河原邦男
設計協力：STUDIO LIVE、DESIGNMATE、
　　　　　岡田有章（STUDIO MECAMAN）
美術：岡田有章
音響：千葉耕市
攝影：鳥越一志
編輯：Y.A STAFF、布施由美子、野尻由紀子
音樂：岩崎文紀
色彩搭配設計師：歌川律子

動畫師主任：高谷浩利
演出主任：高松信司
製作人：今井慎（名古屋電視台）
　　　　小原麻美（東急 AGENCY）
　　　　吉井孝幸、古澤文邦（SUNRISE）
製作：名古屋電視台
　　　東急 AGENCY
　　　SUNRISE

飾演人員
高杉星史：松本梨香
香坂光：紗ゆり
櫻小路螢：白鳥由里
楊察藍：高乃麗
達鋼：速水獎
噴射機戰士：高宮俊介
巨無霸戰士：星野充昭
太空梭戰士：澤木郁也
神鷹戰士：林延年
拖車勇士：島田敏
渦輪勇士：梁田清之
音速勇士：河合義雄
鑽頭勇士：巻島直樹
七合變體魔王：子安武人

series 04

製作團隊
企劃：SUNRISE
原作：矢立肇
監督：高松信司
主任劇作家：小山高生
劇本協力：ぷらざぁのっぽ
角色設計：石田敦子、
　　　　　オグロアキラ
機械設計：大河原邦男
設計協力：DESIGNMATE、
　　　　　岡田有章（DESIGN OFFICE MECAMAN）
主任機械作畫監督：山根理宏
美術監督：岡田有章
色彩設計：歌川律子
攝影監督：山杉幸夫、森夏子
音響監督：千葉耕市

音樂：工藤隆
製作人：今井慎、
　　　　加古均（名古屋電視台）
　　　　小原麻美（東急 AGENCY）
　　　　古澤文邦、吉井孝幸（SUNRISE）
製作：名古屋電視台
　　　東急 AGENCY
　　　SUNRISE

飾演人員
旋風寺舞人：檜山修之
吉永莎莉：矢島晶子
雷張喬：綠川光
艾格傑夫：菅原正志
凱因：中村大樹
特急巨砲：鈴木勝美
特急猛�：巻島直樹
特急神龍：掛川裕彥
特急飛鷹：菊池正美
特急狂牛：巻島直樹
救火列車：置鮎龍太郎
霹靂列車：巻島直樹
噴射列車：巻島直樹
鑽頭列車：掛川裕彥

series 05

製作團隊
企劃：SUNRISE
原作：矢立肇
監督：高松信司
編劇統籌：川崎ヒロユキ
角色設計：石田敦子
機械設計：大河原邦男
機械作畫監督：山根理宏
設計協力：STUDIO G-1
美術：岡田有章
色彩設計：岩澤れい子
攝影：松澤宏明、森夏子
編輯：YA STAFF、布施由美子、野尻由紀子
音響：千葉耕市
音響製作：千田啓之（CROOZ）
音樂：岩崎文紀

音樂製作人：佐佐木史朗、伊藤將生
音樂製作：Victor Entertainment
製作人：加古均（名古屋電視台）
　　　　小原麻美（東急 AGENCY）
　　　　古澤文邦（SUNRISE）
製作：名古屋電視台
　　　東急 AGENCY
　　　SUNRISE

飾演人員
友永勇太：石川寬美
友永豆：根谷美智子
友永胡桃：梁田未夏
冴島十三：大友龍三郎
蕾吉娜·阿爾金：宮村優子
德卡特：古澤徹
迪克：森川智之
馬克索：置鮎龍太郎
帕爾喬：山崎たくみ
丹布索：星野充昭
鑽頭小子：結城比呂
影丸：立木文彥
神槍麥克斯：巻島直樹
影狼：中原茂
畢可提姆·歐蘭德：子安武人

Staff & Cast

製作團隊
企劃：SUNRISE
原作：矢立肇
監督：高松信司
編劇統籌：川崎ヒロユキ、
　　　　　川崎ヒロユキ＋脚本研究
角色設計：高谷浩利
機械設計：大河原邦男
客座機械設計：秋元浩志、DESIGNMATE
設計協力：鈴木勤
美術監督：岡田有章
色彩設計：甲斐けいこ
攝影監督：松澤宏明、森夏子
編輯：YA STAFF、布施由美子、野尻由紀子
音響：千葉耕市
音響製作：千田啟子（CROOZ）

音樂：松尾早人
音樂製作人：佐佐木史朗、伊藤將生
音樂製作：Victor Entertainment
音樂協力：名古屋電視台影像
製作人：加古均（名古屋電視台）、
　　　　小原麻美（東急AGENCY）、
　　　　高森宏治（SUNRISE）
製作：名古屋電視台
　　　東急AGENCY
　　　SUNRISE

飾演人員
原島拓矢：南央美
時村和樹：森田千明
須賀沼大：岡野浩介
惡太、華柴克：森川智之
卡尼爾、桑格洛斯：茶風林
夏拉拉、西蘇爾：麻見順子
德蘭：成田劍
雷昂：置鮎龍太郎
空界：卷島直樹
藍天銀光號：坂東尚樹
星空銀光號：坂東尚樹
大地銀光號：坂東尚樹
火焰銀光號：坂東尚樹
鋼鐵機神：茶風林
船長猛鯊：山野井仁

製作團隊
企劃：SUNRISE
原作：矢立肇
監督：望月智充
編劇統籌：荒木憲一
角色設計：オグロアキラ
機械設計：大河原邦男
設計：やまだたかひろ
美術監督：岡田有章
色彩設計：甲斐けい子
攝影監督：松澤宏明、森夏子
音響監督：千葉耕市
音樂：Edison
音樂製作：Victor Entertainment

製作人：加古均（名古屋電視台）、
　　　　本名洋一、小原麻美（東急AGENCY）、
　　　　高森宏治、吉井孝幸（SUNRISE）
製作：名古屋電視台
　　　東急AGENCY
　　　SUNRISE

飾演人員
大堂寺炎：遠近孝一
廣瀨海：子安武人
澤邑森：山野井仁
風祭翼：結城比呂
刃柴龍：私市淳
黑岩激：江川央生
宇津美雷：山口勝平
戶部真理亞：長澤美樹
戶部學：長澤直美
狂猫：廣瀨匠
火砲小子：長澤美樹
露娜：深水由美
勇者星人：中田讓治

製作團隊
企劃：SUNRISE
原作：矢立肇
監督：望月智充
劇本：北嶋博明
角色設計原案：オグロアキラ
角色設計 作畫監督：柳澤テツヤ
機械設計：やまだたかひろ
美術設定：（DESIGN OFFICE MECAMAN）
色彩設計・色指定：增子一美、宇都宮百合子
攝影監督：桶田一展
音響監督：千葉耕市
音樂：矢野立美
音樂製作人：永田守弘（Victor Entertainment）

製作人：尾留川宏之（日本Victor）、
　　　　高森宏治（SUNRISE）
分鏡 演出：望月智充
製作：日本Victor、SUNRISE

飾演人員
大堂寺炎：遠近孝一
廣瀨海：子安武人
澤邑森：山野井仁
風祭翼：結城比呂
刃柴龍：私市淳
黑岩激：江川央生
宇津美雷：山口勝平
戶部真理亞：長澤美樹
戶部學：長澤直美
健太：柊美冬

製作團隊
企劃：SUNRISE
原作：矢立肇
監督：米たにヨシトモ
編劇統籌：五武冬史（僅至Number.31）
角色設計：木村貴宏
機械設計：大河原邦男
機械作畫監督：吉田徹、山根理宏、鈴木龍也、
　　　　鈴木卓也、鈴木勤、中谷誠一
腦核設計：やまだたかひろ
特別概念：野崎透
設計：塩山紀生、鈴木龍也、戰船
美術：岡田有章
色彩設計：柴田亞紀子
攝影：關戶宏樹、黑木康之
CG：SUNRISE D.I.D

音響：千葉耕市
音樂：田中公平
音樂製作：Victor Entertainment
製作人：加古均、橫山敏紀（名古屋電視台）、
　　　　小原麻美（東急AGENCY）、
　　　　高橋良輔（SUNRISE）
製作：名古屋電視台
　　　東急AGENCY
　　　SUNRISE

飾演人員
獅子王凱：檜山修之
天海護：伊藤舞子
卯都木命：半場友惠
大河幸太郎：石井康嗣
初野華：吉田古奈美
皮薩／戰士J：真殿光昭
戒道幾巳：紗ゆり
冰龍：山田真一
炎龍：山田真一
風龍：山田真一
雷龍：山田真一
黃金馬克：江川央生
捲霧：小西克幸
麥克・桑達斯13世：岩田光央
旁白：小林清志

製作團隊
企劃：SUNRISE
原作：矢立肇
總監督：山口祐司（FINAL.01～03）
監督：山口祐司（FINAL.01～03）
助監督：原田奈奈（FINAL.04～FINALofFINAL）
審核：高橋良輔（FINAL.05～FINALofFINAL）
角色設計：木村貴宏
機械設計：大河原邦男、藤田一己
特別概念：野崎透
設計：鈴木龍也、鈴木卓也、中谷誠一、岡田有章
美術：佐籐勝（FINAL.01、FINAL.04～
　　　FINALofFINAL）、加籐朋則（FINAL.02～
　　　加籐浩（FINAL.02～03）、島田雄司
　　　（FINAL.03）、岡部順（FINAL.05～
　　　FINALofFINAL）

色彩設計：千葉賢二
攝影：關戶宏樹（FINAL.01～04）
　　　木部さおり（FINAL.05）、津村志彥
　　　（FINAL.06）、
　　　桑原賢治（FINAL.07～FINALofFINAL）
音響：千葉耕市、藤野貞義（FINAL.07～
　　　FINALofFINAL）
音樂：田中公平
製作人：尾留川宏之、
　　　　小林真一郎（FINAL.01～06）、
　　　　河內山隆（FINAL.07～FINALofFINAL）
製作助理：
　　　河內山隆（FINAL.01～06）
　　　松村圭一（FINAL.04～FINALofFINAL）
製作：Victor Entertainment、SUNRISE

飾演人員
獅子王凱：檜山修之
天海護：伊藤舞子
露佩・卡迪芙・獅子王：かかずゆみ
卯都木命：半場友惠
戒道幾巳：紗ゆり
帕碧優・諾瓦爾：川澄綾子
獅子王雷牙：緒方賢一
大河幸太郎：石井康嗣
火麻激：江川央生
旁白：小林清志

勇者聖戦
バーンガーン
ゆう しゃ せい せん

居於勇者系列第９作定位的作品，乃是在1998年發售的PlayStation用遊戲軟體《新世代機器人戰記BRAVE SAGA》。雖然是電玩原創作品，不過因為在遊戲裡和各個勇者系列的機器人與人物交流，有著即使與一般勇者系列的單一作品相較，內容也毫不遜色的詳盡設定，就連造型設計等方面也相當講究。在這部遊戲裡還製作動畫作供影片段落使用，得以和其他幾部作品的勇者機器人與主角同台共演。即使並非獨立的動畫作品，但為了慶祝勇者系列誕生30週年，在此特別將該作品視為勇者系列之一加以介紹。

芹澤瞬兵

稍微有點膽小的６年級學生。擅長由姊姊愛美所研發的小型機器人對戰遊戲「VARS」，實力甚至足以進軍全國大賽。在該場大賽中被勇者邦恩選定為「勇者之源」。

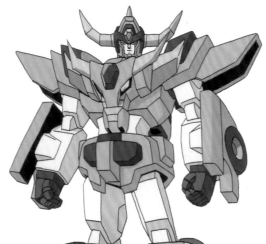

邦恩

這名聖勇者是與瞬兵的小型機器人「VARS」融合而成，能夠變形為跑車。在瞬兵大喊口號「BRAVE CHARGE」之後，即可從原本僅15公分的尺寸放大為10公尺高。

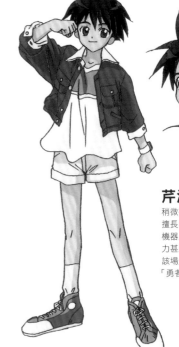

邦鋼

由巨大貨櫃車「鋼衝鋒號」與邦恩進行「龍神合體」而成的巨大勇者機器人。為勇氣的化身，能夠憑藉瞬兵的勇氣發揮出真正力量。能夠變形為屬於龍形態的邦鋼神龍。

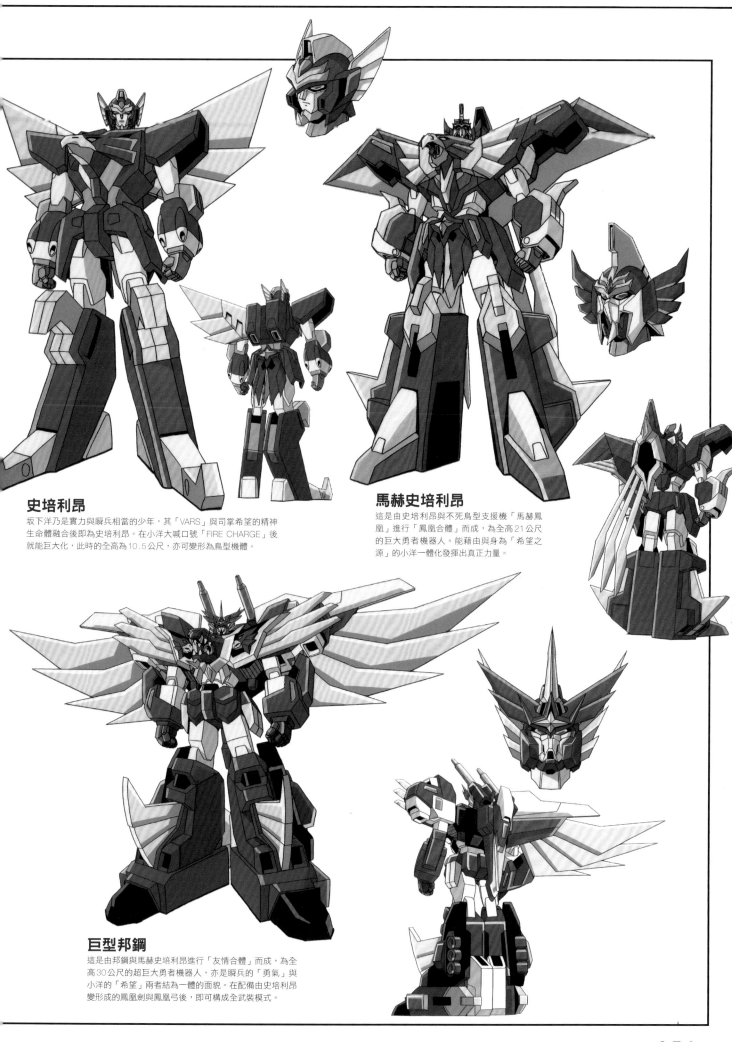

史培利昂

坂下洋乃是實力與瞬兵相當的少年，其「VARS」與司掌希望的精神生命體融合後即為史培利昂。在小洋大喊口號「FIRE CHARGE」後就能巨大化，此時的全高為10.5公尺，亦可變形為鳥型機體。

馬赫史培利昂

這是由史培利昂與不死鳥型支援機「馬赫鳳凰」進行「鳳凰合體」而成，為全高21公尺的巨大勇者機器人。能藉由與身為「希望之源」的小洋一體化發揮出真正力量。

巨型邦鋼

這是由邦鋼與馬赫史培利昂進行「友情合體」而成，為全高30公尺的超巨大勇者機器人，亦是瞬兵的「勇氣」與小洋的「希望」兩者結為一體的面貌。在配備由史培利昂變形成的鳳凰劍與鳳凰弓後，即可構成全武裝模式。

勇者系列紀念設計集DX

Brave Fighter Series Design Works DX
© 2020 SUNRISE INC.
© 2020 GENKOSHA Co., Ltd.
Originally published in Japan by GENKOSHA CO., LTD.,
Chinese (in traditional character only) translation rights arranged with
GENKOSHA CO., LTD., through CREEK & RIVER Co., Ltd.

出　　　版／楓樹林出版事業有限公司
地　　　址／新北市板橋區信義路163巷3號10樓
郵 政 劃 撥／19907596　楓書坊文化出版社
網　　　址／www.maplebook.com.tw
電　　　話／02-2957-6096
傳　　　真／02-2957-6435
監　　　修／株式會社SUNRISE
翻　　　譯／FORTRESS
責 任 編 輯／江婉瑄
內 文 排 版／謝政龍
校　　　對／邱鈺萱
港 澳 經 銷／泛華發行代理有限公司
定　　　價／600元
出 版 日 期／2022年6月

國家圖書館出版品預行編目資料

勇者系列紀念設計集DX／株式會社SUNRISE
監修；FORTRESS翻譯. -- 初版. -- 新北市：
楓樹林出版事業有限公司, 2022.06
　　　面；　公分
ISBN 978-626-7108-36-9（平裝）

1. 動漫　2. 電腦繪圖　3. 作品集

956.6　　　　　　　　　　111004838